Honoré de Balzac

Gobseck
et autres récits d'argent

Édition présentée, établie et annotée
par Alexandre Péraud
Maître de conférences
à l'Université Bordeaux Montaigne

Biographie de Balzac
par Samuel S. de Sacy

Gallimard

L'HUMANITÉ
À HAUTEUR D'ARGENT

L'argent balzacien

Balzac a inventé l'argent. Pas le rustre argent qu'on se contente de convoiter ou d'amasser, pas seulement l'argent objet qui excite les appétits, mais l'argent sujet. L'argent que les personnages, certes, se disputent et recherchent presque tous ; mais surtout cet argent qui tisse les jours des individus, en détermine la vie quotidienne et, véritable sang social, anime les relations interindividuelles en donnant à la société sa dynamique. Car, pour le pire ou pour le meilleur, l'argent balzacien est vivant. Vivant comme ces écus qui, selon Grandet, « vivent et grouillent comme des hommes : ça va, ça vient, ça sue, ça produit » (Eugénie Grandet*). À cette aune,* La Comédie humaine *ne saurait être enfermée dans les seules limites d'un témoignage d'époque. Même si la peinture que Balzac nous livre de la situation socio-économique est précieuse pour comprendre le premier XIXᵉ siècle, l'argent balzacien n'est pas un simple élément de décor ou d'ancrage contextuel. Tour à tour épique,*

tragique ou fantasmagorique, il raconte ce siècle où la révolution capitaliste et libérale modifie profondément les équilibres sociaux. Échappant à la stricte logique des realia *et du documentaire,* La Comédie humaine *peut ainsi rompre avec le traitement classique de l'argent et inventer l'argent moderne. Gobseck procède sans doute d'Harpagon, mais il atteint une grandeur épique qui le place aux antipodes des pantins mécaniques incarnant la créance à la M. Dimanche[1]. Les commerçants balzaciens ont certes toujours quelque chose de la lourdeur, boutiquière, moralisatrice et comptable, de leurs aïeux du siècle précédent, mais ils peuvent toucher au tragique comme le montre* César Birotteau. *Avec l'énergie et le goût du contraste caractéristiques du récit romantique, le réalisme balzacien échappe à toute vision trop étroite et, partant, révèle l'ambivalence éthique et économique de l'argent. Tout en jetant un regard critique sur le capitalisme,* La Comédie humaine *reconnaît à l'argent une possible grandeur. Une grandeur dans la puissance destructrice, dans la force de disharmonie et de souffrance, mais aussi dans cette faculté créatrice qui bâtit les fortunes et fait tourner le monde. D'où cette discordance entre une dénonciation continue de l'argent et une fascination pour le nouveau roi du monde, pour l'argent mobile, au double sens du terme : ce qui circule et irrigue tous les pans de la société et ce qui donne à l'individu ou au groupe l'énergie et la finalité de ses actions.*

Les biographes eurent tôt fait d'attribuer les causes

1. Voir Molière, *Dom Juan*, acte IV, scène III.

de cette singulière vision de l'argent aux expériences et déboires financiers que Balzac accumula avant et pendant sa carrière littéraire. L'auteur de La Comédie humaine *fut en effet, la chose est connue, un débiteur forcené, doublé d'un entrepreneur téméraire qui enchaîna des affaires... beaucoup plus souvent mauvaises que rémunératrices. Son ambition, après quelques essais littéraires infructueux et un passage décevant dans des cabinets de notaire, le conduisit, à partir de 1825, à s'installer comme libraire puis comme éditeur et fondeur de caractères, expérience qui se soldera, en 1828, par une débâcle commerciale le plaçant, à la veille de ses trente ans, à la tête de quelque 60 000 francs de dettes*[1]. *Celles-ci auraient pu être d'autant plus faciles à absorber qu'elles étaient majoritairement contractées auprès de sa mère, mais ces dettes, grossies de nouveaux emprunts, devaient, telles des Harpies, le poursuivre toute sa vie. Si la complainte débitrice hante — de manière quasi permanente — une correspondance balzacienne qui égrène le chapelet de ses débits bien réels, si Balzac peut encore avouer à Mme Hanska, en janvier 1844, que la dette « est écrasante », force est de reconnaître que ces 150 ou 200 000 francs de dettes ne sont dus ni à la malchance ni au harcèlement créancier. S'inspirant du système anglais de Rastignac — les emprunts de demain solderont les dettes d'hier —, Balzac déploie les fastes de son imagination pour se lancer dans d'incertaines entreprises*

1. On trouvera en annexe, dans la notice sur l'argent balzacien, quelques éléments permettant d'apprécier les ordres de grandeur en jeu dans *La Comédie humaine*.

ou pour acquérir des objets aussi rares que luxueux, dépenses en cascade qui le conduisent à jouer avec les créanciers pour renouveler ses échéances. C'est donc en connaisseur expérimenté qu'il relate dans Un homme d'affaires *« la stratégie que crée à Paris la bataille incessante qui s'y livre entre les créanciers et les débiteurs » (p. 213) et sans doute n'est-ce pas sans ironie que sa plume réunit les « gens [les] plus instruits en cette matière » (p. 213)… lui dont on dit qu'il aurait choisi sa maison de la rue Raynouard, actuelle « Maison Balzac », pour les commodités qu'en offrait la double entrée. Le romancier qui dépeignit si bien l'affrontement entre la Dette et la Créance — et notre recueil nous en offre de magnifiques spécimens dans* Gobseck *et* Un homme d'affaires *— n'aimait pas, à la ville, les rencontres avec ces importuns créanciers.*

Mais on nous permettra de ne pas nous en tenir à cette seule explication biographique, au demeurant déjà bien balisée par la critique[1]. Même s'il se commit, par ambition et appétit, dans les affaires, Balzac reste aux antipodes des valeurs entrepreneuriales. Même s'il aima très visiblement « brasser » de l'argent, Balzac n'en exècre pas moins un capitalisme et une logique libérale dont il craint le nivellement égalitaire. Attaché aux valeurs et à l'ordre aristocratiques, il dénonce inlassablement le jeu des intérêts personnels dont il redoute et condamne la puissance dissolvante. À la différence de Stendhal, libéral de cœur, Balzac regardait les régulations libérales capitalistes avec la plus grande méfiance

1. Voir la Bibliographie, p. 419.

et sans doute sa perspicacité réside-t-elle pour par-
tie dans ce refus idéologique. Voici pourquoi ce
conservateur, monarchiste ultra et réactionnaire,
fut salué par Marx comme un des meilleurs ana-
lystes de l'exploitation capitaliste. Voici pourquoi
Hugo considéra, dans son oraison funèbre, que Bal-
zac était « à son insu, qu'il le veuille ou non, qu'il y
consente ou non, [...] de la forte race des écrivains
révolutionnaires ». Sans doute fallait-il, pour écrire
La Comédie humaine *et inventer le récit d'argent*
moderne, cette rencontre entre un anti-libéral et un
expert en tractations juridico-financières. Il fallait
ce romancier conservateur mais animé de la volonté
éminemment moderne de rendre compte de manière
systématique et ordonnée du nouveau monde... le
tout sur fond d'explosion capitaliste.

La révolution capitaliste

En dépit de son ancrage profondément rural et
des inégalités de développement que La Comédie
humaine *épingle sans cesse, notamment dans* Le
Député d'Arcis, *la France est donc en passe, au*
cours de la Monarchie de Juillet, d'entrer dans la
modernité économique. Cette conversion se lit un
peu dans les statistiques, mais plus encore dans
l'évolution des mentalités. L'institution bourgeoise
déploie des dispositifs — dont le roman réaliste est
peut-être l'auxiliaire involontaire — qui acculturent
les différentes couches sociales et les accli-
matent à cette nouvelle donne libérale. Le fameux

*« enrichissez-vous » de Guizot traduit la manière
dont la monarchie dite censitaire s'accommode des
nouvelles valeurs capitalistes élevant « au-dessus de
la Charte, au-dessus du Roi, au-dessus de tout […]
la belle, la gracieuse, la sacro-sainte "pièce de cent
sous" » (*La Cousine Bette*). La Comédie humaine
pourrait ainsi se lire comme une longue physiologie
de ces tripotages variés que l'appât du gain orchestre
à tous les étages de l'immeuble social. Petits-bour-
geois, employés, paysans, commerçants, libraires,
escompteurs… : tous se commettent pour gagner
plus d'argent, corruption qui atteint les plus hautes
sphères en obligeant États et gouvernants à cour-
ber l'échine devant la haute banque. Le tableau que
brosse Balzac, notamment dans* La Maison Nucin-
gen, *trouve d'ailleurs un écho dans le portrait au
vitriol que le jeune Marx dresse de la monarchie
française dans* La Lutte *des classes en France
(1850) : « Ce n'est pas la bourgeoisie française qui
régnait sous Louis-Philippe, mais une fraction de
celle-ci […], ce que l'on appelle l'aristocratie finan-
cière. Installée sur le trône, elle dictait des lois aux
Chambres, distribuait les charges publiques, depuis
les ministères jusqu'aux bureaux de tabac. »*

*Sans doute ces formidables spéculations et ces
spectaculaires appétits pécuniaires prennent-ils
sous les monarchies censitaires une ampleur inédite
compte tenu de la masse des capitaux en jeu, mais
là ne réside peut-être pas l'essentiel d'une révolution
capitaliste qui repose sur une mutation des systèmes
de valeurs et de représentations individuels et collec-
tifs. L'égalité potentielle des conditions, la confiance
dans l'individu, la croyance dans le travail et la*

*promotion de l'argent comme valeur et étalon géné-
ral forgent ainsi les bases d'une civilisation libérale
qui non seulement prend le contre-pied de toutes
les valeurs aristocratiques (l'otium, la hiérarchisa-
tion des catégories sociales, la transcendance divine
comme garantie de l'ordre collectif...) mais qui sur-
tout interdit le retour à l'Ancien Régime. L'homme
nouveau — celui-là même que Smith qualifia
d'*homo œconomicus* — est, selon la vulgate libérale
toujours en cours, d'autant plus fondé à poursuivre
sa pente égoïste que c'est du libre jeu des intérêts
individuels que doit naître l'harmonie collective. Au
rebours de cet optimisme, Balzac dénonce une pen-
sée calculante que les romans illustrent par l'om-
niprésence du chiffre. En Balzacie, les personnages
ne s'appréhendent véritablement qu'en fonction de
leur avoir... ou de leurs manques. Comme l'écrit
Pierre Barbéris, « Rastignac est d'abord le fils de
hobereaux dont la terre rapporte trois mille francs
alors qu'il lui en faut douze pour vivre à Paris[1] ».
Cette mise en chiffres de l'individu qui ne cesse de
compter est « incorporée » par le roman qui fait de
l'énumération une sorte de tic stylistique — culmi-
nant dans l'incipit de* Gaudissart II. *Considérant
les richesses qui s'offrent à l'œil exigeant du Pari-
sien, le récit empile les chiffres : « feux d'artifice
de cent mille francs », « palais de deux kilomètres
de longueur sur soixante pieds de hauteur » ; « fée-
ries à quatorze théâtres », « vingt ouvrages illustrés
par an », « mille caricatures », « dix mille vignettes,*

1. Pierre Barbéris, *Mythes balzaciens*, Paris, Armand Colin, 1972, p. 133.

lithographies et gravures », *« quinze mille francs de
gaz »*, *millions parisiens dépensés en points de vue
et en plantations... Et cette accumulation informe
« n'est rien encore ! » nous avertit le romancier qui
finit en attirant notre attention sur « les quarante
mille demoiselles qui s'acharnent à la bourse des
acheteurs, comme les milliers d'ablettes aux mor-
ceaux de pain qui flottent sur les eaux de la Seine »
(p. 194). L'hétérogénéité des objets et denrées s'ef-
face ici derrière le chiffre qui devient en quelque
sorte le point commun d'une civilisation de bazar où
tout — hommes, femmes, livres, théâtre, vignettes,
distances... — peut être mis en équivalence parce
que l'argent, nouvel universel, peut tout évaluer.
Symptomatiquement, à mesure qu'avance l'œuvre
balzacienne, la sphère du hors de prix se rétrécit.
Les premières* Scènes de la vie privée *écrites en
1829-1831 préservent encore des cercles auxquels
l'argent n'accède pas. L'intimité familiale, le com-
merce amoureux ou l'amitié y sont soustraits aux
régulations monétaires ou plutôt y résistent. Mais
les relations édéniques rapportées dans des récits
tels que* La Bourse *ou* Le Bal de Sceaux *s'effacent
peu à peu devant les progrès de régulations moné-
taires auxquelles rien n'échappe.* Illusions perdues
ou Pierre Grassou *illustrent la marchandisation
des œuvres de l'esprit, tandis que, parallèlement,
sentiments et sujets eux-mêmes deviennent mon-
nayables. Nos nouvelles sont d'ailleurs représen-
tatives de cette uniformisation progressive. Avec*
L'Illustre Gaudissart, *en 1833, cette marchandi-
sation relève encore de l'hyperbole humoristique.
Le voyageur de commerce, s'adressant au fou*

Margaritis, spécule sur la valeur que peut s'accor-
der un jeune homme plein de lui-même : « "Moi, je
serai ministre." Eh bien, vous peintre, vous artiste,
homme de lettres, vous ministre futur, vous chiffrez
vos espérances, vous les taxez, vous vous tarifiez je
suppose à cent mille écus… » (p. 169). Mais si l'hu-
mour assure à l'énoncé comptable son innocuité, il
n'en va plus de même avec Un homme d'affaires
quand Croizeau déclare à Antonia : « Jugez combien
je vous aime, puisque je vous ai prêté mille francs.
Je puis vous l'avouer : de ma vie ni de mes jours, je
n'ai prêté ça !" » (p. 230). Ni humour ni autodéri-
sion ne viennent ici modaliser l'énoncé d'un vieillard
pour lequel cette objective mise en équivalence des
sentiments d'amour et de l'argent va de soi. Il ne
s'agit même pas de prostitution, il y aurait encore
de la transgression, mais d'une pure et simple confu-
sion des ordres qui, à mesure que l'œuvre avance,
abolit la frontière entre ce qui relevait d'une part du
hors de prix et, d'autre part, du monnayable.

Statut du recueil

À la différence des grands récits économiques bal-
zaciens où l'argent nourrit la spéculation immo-
*bilière ou le commerce (*César Birotteau*), où se*
*déploie la spéculation bancaire et boursière (*La
Maison Nuncingen*), où la presse et la littérature*
*s'industrialisent (*Illusions perdues*), où l'argent*
*fabrique une nouvelle société (*Le Médecin de cam-
pagne, Le Curé de village*), l'argent, ici, ne produit*

rien... sinon de l'intérêt... romanesque. Sans doute est-ce la raison pour laquelle ces œuvres peuvent être regardées comme de purs récits d'argent. Celui dont tout le monde parle, mais qui ne sert à rien ; celui sur lequel chacun spécule — moins financiè- rement que fantasmatiquement — mais qui ne bâtit rien. L'argent en est le roi incontestable parce qu'il n'y est soumis à aucun projet. Cette spécificité est d'autant plus intéressante à observer que ces cinq œuvres prennent place aux deux bouts de La Comé- die humaine : Gobseck *et* L'Illustre Gaudissart *sont respectivement publiés en 1829-1830 et 1833, tandis que* Gaudissart II, Un homme d'affaires *et* Le Député d'Arcis *voient le jour — de manière au demeurant assez difficile — au milieu des années 1840[1]. Nous disposons ainsi de récits témoins qui permettent de prendre le pouls de cette humanité à hauteur d'argent et de mesurer la manière dont évolue le traitement balzacien de l'argent.*

Gobseck *offre le portrait du plus célèbre et du plus puissant des usuriers parisiens qui, se liant d'une sorte d'amitié pour un jeune juriste, Derville, lui confie ses secrets et sa vision d'un monde voué à la puissance de l'argent. Le témoignage de ce jeune homme — appelé à devenir le grand avoué de* La Comédie humaine — *nous donne la possi- bilité d'emprunter le regard du pape des usuriers, de fouiller les consciences et de deviner les turpitudes de l'humanité livrée au Veau d'or. Fable morale qui constitue une des toutes premières œuvres de la*

1. Voir la Notice sur l'histoire des textes, p. 396.

maturité balzacienne, Gobseck *est à maints égards
une œuvre de transition. Si la vieille avarice carica-
turale y subsiste, le fantastique moderne de l'argent
s'y invente ; si la passion de l'argent y déploie ses
fastes dévorateurs, la pureté des mœurs peut encore
faire contrepoids au vice, comme le montre l'op-
position des « couples » respectivement formés par
Maxime et Mme de Restaud d'un côté et par Fanny
Malvaut et Derville de l'autre ; et si l'argent apparaît
comme agent ou vecteur du mal, il n'a pas encore
étendu ses puissances corruptrices à l'ensemble de la
société. Autre œuvre-portrait,* L'Illustre Gaudissart
*prolonge à sa manière cette perception ambivalente.
Cette fois-ci, il ne s'agit plus d'une vieille figure mais
d'un type nouveau, le commis voyageur, que nous
accompagnons lors de l'une de ses campagnes où il
devra subir l'unique défaite de sa carrière... face à
un fou. À la fois ode régressive à la Touraine natale
et prise de pouls visionnaire des pratiques commer-
ciales émergentes, la nouvelle dit, elle aussi, mais
sur le mode comique, quelque chose de la puissante
mutation qui agite le siècle. Les trois autres nou-
velles, plus tardives, n'affichent en revanche aucune
ambiguïté. L'argent n'y sert toujours pas à grand-
chose d'utile, et il acquiert même une valeur clai-
rement négative.* Gaudissart II *nous fait descendre
dans un magasin d'étoffes où se déploie certes la
même verve commerciale mais sans l'humour et
le recul (c'est-à-dire la profondeur) de* L'Illustre
Gaudissart. *Un homme d'affaires rassemble pour
un dîner quelques débiteurs experts qui racontent
— autre défaite — le seul épisode où le roi de la
dette, Maxime de Trailles, est conduit à rembourser*

sans l'avoir voulu, tandis que Le Député d'Arcis *campe ce même Maxime en commissaire politique tentant de bidouiller des élections champenoises, moins, semble-t-il, par conviction politique que pour faire une fin. Entendons : se marier bourgeoisement, quitte à trahir l'habitus aristocratique pour échapper aux « éboulements de quelques portions de cette voûte menaçante que les dettes élèvent au-dessus de plus d'une tête parisienne » (p. 371).*

Espèces

On l'aura compris, notre recueil offre d'abord un formidable conservatoire d'espèces : des espèces humaines définies par leur rapport à la fortune, mais aussi par les « types » d'argent qui s'opposent ou cohabitent dans cette société révolutionnée : l'argent amassé, l'argent virtuel qui circule, l'argent à crédit qui organise « la bataille incessante » que se livrent les créanciers et les débiteurs (p. 213), l'argent tour à tour joyeux et joueur ou encore l'argent douleur... Autant de variétés qui servent de support à la définition d'espèces sociales que Balzac cherchait à identifier, comme Buffon l'avait fait pour l'ordre animal. Ce tropisme définitionnel est particulièrement prégnant dans un recueil dont deux œuvres s'ouvrent sur la définition minutieuse d'un type. Un homme d'affaires *commence avec cette définition de la « Lorette », « mot décent inventé pour exprimer l'état d'une fille ou la fille d'un état difficile à nommer » (p. 211), tandis que*

L'Illustre Gaudissart *débute en faisant l'éloge de cet emblème de la modernité que serait « le commis voyageur, personnage inconnu dans l'Antiquité »* (p. 135), *type nouveau dont* Gaudissart II *assurera en quelque sorte la mise à jour une dizaine d'années après. Un tel tropisme ne doit cependant pas offrir une vision simplificatrice de types balzaciens qui ne sont ni monologiques ni immuables. Fruits de processus complexes, ils procèdent d'une vision dynamique qui, sans se limiter au déjà-là, saisissent les évolutions en germe. Pour ce faire, ils combinent déterminismes socio-historiques et invariants psychologiques tout en dialectisant l'individuel et le collectif. Ils identifient les nouveaux modes comportementaux dont la société offre et construit le spectacle diffracté et dont le roman présente la synthèse en prenant « plusieurs caractères semblables pour arriver à en composer un seul[1] ».*

Cette perspicacité typologique, qui s'exerce avec lucidité sur les hommes, s'observe également pour les lieux, comme en atteste le savoureux traitement dont la ville d'Arcis, archétype de la province stérile, est l'objet dans le roman éponyme. La capitale champenoise hérite des traits caractéristiques de cette province « sans transit, sans passage, en apparence vouée à l'immobilité sociale la plus complète »

1. Le type est ainsi le dispositif central d'une mimêsis balzacienne qui, classiquement, consiste à fondre les faits analogues dans un seul tableau. Balzac en fait lui-même la théorie : « La littérature se sert du procédé qu'emploie la peinture, qui, pour faire une belle figure, prend les mains de tel modèle, le pied de tel autre, la poitrine à celui-ci, les épaules de celui-là » (*Le Cabinet des Antiques*, préface de 1839, Folio classique, p. 267).

*(p. 289). Une province, « objet littéraire nouveau »,
dont on sait depuis la thèse magistrale de Nicole
Mozet qu'elle accède avec Balzac « au rang de thème
romanesque majeur[1] ». Ceci reflète d'une part une
posture réaliste soucieuse de rendre compte des
évolutions du monde — « le phénomène provincial
est [...] une des nombreuses retombées de la nais-
sance et du développement du capitalisme[2] » — et,
d'autre part, la modernité d'un roman qui fait accé-
der les lieux au statut d'actants. Arcis vient ainsi
ponctuer la longue série des villes ayant incarné,
tout au long de* La Comédie humaine, *l'ennui, le
vide et, surtout, l'opposition à Paris. Qu'il s'agisse
d'Angoulême (*Illusions perdues*), d'Issoudun (*La
Rabouilleuse*), d'Alençon (*La Vieille fille*, *Le Cabi-
net des Antiques*) ou encore de Saumur (*Eugénie
Grandet*), tout le système balzacien se structure
autour de ce dualisme fondateur Paris-province.
Un dualisme qui n'est pas seulement folklorique
ou psychologisant, mais qui nourrit la dynamique
interne des récits, comme il soutient la machine
économique centralisée que le XIXᵉ siècle va, dans le
sillage de l'État absolutiste, considérablement déve-
lopper. Certes la ville d'Arcis est croquée à charge
et offre la synthèse des ridicules provinciaux que
sont l'avarice, la petitesse ou la mollesse. Cette der-
nière qualité, amplement partagée par la Touraine
de* L'Illustre Gaudissart, *conduit Arcis à n'éprou-
ver, au plan politique, qu'une molle aspiration à la*

1. Nicole Mozet, *La Ville de province dans l'œuvre de Balzac*,
Paris, Sedes-CDU, 1982, p. 10.
2. *Ibid.*

*rébellion, « vague désir de se montrer indépendant »
(p. 249) qui n'engendrera qu'un simulacre de débat,
l'assemblée inaugurale du roman s'efforçant — le
verbe est répété à trois reprises — d'« imiter » la
chambre*[1]. *Mais cette peinture des ridicules n'est
que le versant anecdotique d'une critique bien plus
fondamentale de la négativité provinciale. À l'instar
du père Grandet, une de ses figures tutélaires, la
province est coupable du crime de thésaurisation
qui consiste à accumuler les biens, à les cacher et,
partant, à les retirer de la circulation : « Les écri-
vains, les administrateurs, l'Église du haut de ses
chaires, la Presse du haut de ses colonnes, tous
ceux à qui le hasard donne le pouvoir d'influer sur
les masses, doivent le dire et le redire : thésauri-
ser est un crime social. L'économie inintelligente
de la province arrête la vie du corps industriel et
gêne la santé de la nation. » (Le Député d'Arcis,
p. 289). La fortune de Philéas Beauvisage, « l'Attila
de cette patrie », est représentative de cette « ville
riche et pleine de capitaux lentement amassés dans
l'industrie de la bonneterie » et sourdement accu-
mulés au lieu d'être investis dans l'agriculture qui
reste sous-développée. Aussi cette économie rentière
et inintelligente aiguise-t-elle les appétits parisiens,*

1. Cette propension provinciale à s'abandonner aux facili-
tés de l'imitation se retrouve jusque dans l'architecture d'Ar-
cis puisque « la maison Beauvisage, soigneusement peinte
en blanc, a l'air d'avoir été bâtie en pierre. La hauteur des
persiennes, les moulures extérieures des croisées, tout contri-
bue à donner à cette habitation une certaine tournure que
rehausse l'aspect généralement misérable des maisons d'Arcis,
construites presque toutes en bois, et couvertes d'un enduit à
l'aide duquel on simule la solidité de la pierre » (p. 300).

la province apparaissant comme le « réservoir » au sein duquel la « pompe » parisienne aspire talents et fortunes. Quelle que soit l'honnêteté des moyens déployés pour vider les cagnottes de province, cette saignée est à sa manière salutaire car le fait « d'extraire, par des opérations purement intellectuelles, l'or enfoui dans les cachettes de province, de l'en extraire sans douleur » (L'Illustre Gaudissart, p. 139) *lui évite l'embonpoint voire l'embolie[1]. La réunion de ces attributs génériques fait d'Arcis une synthèse qui est à la fois décalque du réel et instrument de connaissance. La ville ainsi « typifiée » propose au lecteur des éléments de familiarité, favorisant la reconnaissance voire l'identification, tout en offrant, par sa capacité à fédérer des réalités plurielles, une montée en généralité qui est gage de sa représentativité.*

Le même modèle épistémologique s'applique aux espèces sociales que crée Balzac. L'usurier constitue de ce point de vue un bon exemple de cette posture balzacienne. Entre invention et renouvellement, Gobseck s'inscrit ainsi dans cette grande lignée des

1. En un sens, l'ambivalence de ces menées parisiennes illustre l'ambivalence fondamentale de la province qui, à l'image de la Touraine natale de Balzac, attire et repousse. Figure maternelle de générosité et de plénitude, elle est en même temps le lieu où l'individu se perd et gaspille ses qualités, l'endroit qu'il faut quitter pour se développer. La relation Paris-province ne peut donc être — sous la plume balzacienne, mais également dans tout le roman du siècle — que l'enjeu d'un rapport de forces : les Tourangeaux de *L'Illustre Gaudissart* se réjouissent d'avoir « enfoncé les Parisiens » tandis que les menées économico-politiques parisiennes ne visent qu'à mettre sous tutelle l'inintelligence de cette province champenoise ou troyenne.

usuriers qui hantent la littérature occidentale. *Sans affect dès lors qu'il s'agit d'affaires, il se prémunit contre les bons sentiments qui l'effleurent à la vue de la vertueuse Fanny Malvaut :* « je m'en suis donc allé, me mettant en garde contre mes idées générreuses, car j'ai souvent eu l'occasion d'observer que quand la bienfaisance ne nuit pas au bienfaiteur, elle tue l'obligé » *(p. 76). De même il impose à Derville — son seul* « ami » *— un taux de 13 % bien supérieur au taux légal*[1]. *Gobseck est de la race des avares, voire des plus spectaculaires avares comme en témoigne l'inventaire auquel procède Derville à la fin de la nouvelle. L'avoué contemple, médusé, l'accumulation de* « pâtés pourris, une foule de comestibles de tout genre et même des coquillages, des poissons qui avaient de la barbe. […] Je n'ai jamais vu, dans le cours de ma vie judiciaire, pareils effets d'avarice et d'originalité » *(p. 130). Gobseck est enfin doté, troisième qualité paradigmatique, de cette troublante cruauté, mélange de férocité et de morale punitive qui l'apparente à son* « ancêtre » *Shylock lorsqu'il impose de dures conditions à la comtesse. Des conditions au demeurant moins dictées par la seule logique financière que par quelque morale vengeresse :* « Paie ton luxe, paie ton nom, paie ton bonheur, paie le monopole dont tu jouis »

1. Ces taux n'ont rien de fantaisiste, comme en atteste la correspondance de Balzac qui avoue à Mme Hanska se débattre contre les usuriers qui lui « prenaient neuf, dix, douze, vingt pour cent d'intérêts, et qui dévoraient cinquante pour cent de [son] temps en démarche en courses, *etc.* » (lettre du 19 juillet 1837, dans *Lettres à Madame Hanska*, édition établie par Roger Pierrot, Paris, Robert Laffont, coll. « Bouquins », t. I, p. 396.

(p. 73). Tout cela fonde le pouvoir exorbitant caractéristique de Gobseck et de ses semblables. Réunis dans ce « Saint-Office où se jugent et s'analysent les actions les plus indifférentes de tous les gens qui possèdent une fortune quelconque » (p. 78), les membres de cette confrérie, capables d'arbitrer les destinées des petits comme des puissants, dictent leur volonté à quiconque franchit leur porte.

À l'opposé de l'avarice stéréotypée (dont nous verrons qu'elle n'épuise pas la figure de Gobseck), le viveur-débiteur constitue une autre figure balzacienne fondamentale, que La Comédie humaine *n'invente certes pas mais qu'elle contribua à ancrer dans les représentations sociales en peignant avec talent ces personnages qui jettent leur inconvenant mépris de l'argent à la face de la société. On a longtemps adopté une vision folklorique de ces débiteurs effrénés sans voir que ces personnifications hyperboliques de la dette — dont on trouve maints avatars chez d'autres littérateurs et publicistes contemporains de Balzac — constituent les symptômes d'une pénurie monétaire endémique particulièrement handicapante en France. Comme le dit Malaga, l'argent frais est rare et le crédit bancaire très restreint, ce qui oblige les individus ou les « entreprises » à utiliser comme monnaies de substitution des effets de commerce, billets d'escompte, traites et lettres de change qui deviennent alors une monnaie bis très volatile. Chacun entretient ainsi, parfois à son corps défendant, des relations créancières ou débitrices voire se retrouve impliqué dans des pratiques fiduciaires échevelées. Cet endettement généralisé constitue une préoccupation sociale majeure dont, par leurs*

comportements financiers, les viveurs-débiteurs sont à la fois les catalyseurs et le symptôme. Des symptômes hyperboliques qui, en empruntant à tout va pour s'offrir les attributs à la mode, dénoncent les nouvelles valeurs d'une société dont ils portent à l'excès le goût de l'apparence, tout en foulant au pied les vertus bourgeoises de prudence et d'épargne. Non seulement nos viveurs « boivent autant qu'ils doivent[1] *»* mais s'avèrent aussi peu avares en matière discursive qu'en matière financière. Les joutes verbales qui rythment* Un homme d'affaires *illustrent cette verve que traduisent jeux de mots, proverbes contrapuntiques ou paradoxaux. Maxime estime ainsi que « payer en mars ce qu'on ne veut payer qu'en octobre est un attentat à la liberté individuelle. En vertu d'un article de son code particulier, [il] considérait comme une escroquerie la ruse qu'un de ses créanciers employait pour se faire payer immédiatement » (p. 215) tandis que Malaga poursuit en expliquant qu'elle ne peut contracter de petites dettes : « On a mille francs, on envoie chercher cinq cents francs chez son notaire ; mais vingt francs, je ne les ai jamais eus. Ma cuisinière ou ma femme de chambre ont peut-être vingt francs à elles deux. Moi, je n'ai que du crédit, et je le perdrais en empruntant vingt francs » (p. 213-214). En acte ou en parole, qu'il s'agisse de parler, de dépenser ou de s'endetter, l'objectif est de « donner la colique à de vertueux bourgeois » (p. 223) dont on refuse haut et fort la morale de tempérance. Leur*

1. Balzac, *Un prince de la bohème*, *La Comédie humaine*, t. VII, Paris, Gallimard, coll. « Bibliothèque de la Pléiade », 1977, p. 809.

refus revêt en cela une valeur politique. Comme s'il s'agissait d'obtenir de la société la reconnaissance qu'elle ne lui octroie pas, la jeunesse « tire sur la société » des sommes qui correspondent à la valeur qu'elle s'accorde… C'est la raison pour laquelle la morgue de Maxime et de ses congénères est moins le fait d'une classe que d'une génération : celle des enfants du siècle nés à l'orée d'une nouvelle ère construite sur les décombres de la Révolution. Noble ou roturière, la dette frénétique de ces jeunes gens exprime le refus d'un régime qui non seulement les prive de la grandeur passée, aristocratique ou napo-léonienne, mais confisque également les promesses de liberté que les révolutions de 1789 ou 1830 por-taient en leur sein. Derrière la fête des mots et la débauche auxquelles se livrent Maxime, Malaga, Desroches, Bixiou, la Palférine ou Rastignac réside une même inquiétude, générationnelle, devant le siècle qui vient, une même colère contre les pères qui ont troqué leur rêve de liberté contre les mécanismes désenchantés du marché. En un sens, la campagne électorale frelatée du Député d'Arcis *— qui n'est pas sans rappeler les piteuses menées électorales du* Lucien Leuwen *de Stendhal — est la parfaite illus-tration de cette défaite désabusée et corruptrice.*

Le troisième type identifiable au sein de ce recueil partage avec le précédent son art du maniement de la parole et, de manière peut-être encore plus nette, son appartenance au siècle nouveau. De fait, si le com-mis voyageur, « une des plus curieuses figures créées par les mœurs de l'époque actuelle » (p. 135), est bien, littérairement parlant, l'invention de Balzac, il est, sur un plan historique, l'enfant du capitalisme moderne. Une dizaine d'années plus tard, Louis

Reybaud reprendra cette antienne dans un autre roman, Le Dernier des commis voyageurs, *où il souligne, avec la figure de Jérôme Peytureau, que « le voyageur de commerce appartient au XIX^e siècle ». Cet acteur nouveau se situe en effet au cœur d'un dispositif capitaliste qui ne vit que du désir qu'il sait susciter chez des clients qui doivent acheter et consommer des biens dont ils n'ont pas besoin... Là réside la vérité du type Gaudissart : celui de la nouvelle de 1833, celui qui dans* César Birotteau *assure le succès de la pâte des Sultanes mise au point par le parfumeur, mais encore ceux qui, héritiers du premier, appliquent dans* Gaudissart II *les leçons que leur mentor commercial a distillées. Car le Gaudissart — le vrai — sait déployer « ces admirables manœuvres qui pétrissent l'intelligence des populations, en traitant par la parole les masses les plus réfractaires » (p. 138). L'ouverture et la nouvelle tout entière ont beau se moquer de son « éloquence [de] robinet d'eau chaude », ironiser sur « l'athlète » qui « s'embarque, muni de quelques phrases, pour aller pêcher cinq à six cent mille francs en des mers glacées, au pays des Iroquois, en France ! » (p. 139), elles n'en identifient pas moins la dynamique nouvelle du capitalisme. D'un capitalisme qui vit, pour reprendre la formule de Bernard Stiegler, de l'énergie libidinale des individus et en fait son carburant. Le ton a beau être goguenard, les nouvelles montrent avec lucidité qu'on ne consomme plus seulement en fonction de besoins tangibles, mais aussi pour satisfaire de purs désirs psychologiques et narcissiques. D'où l'accent mis sur cette consommation distinctive dans « un pays où l'on est plus séduit par l'étiquette du sac que par le contenu »*

(L'Illustre Gaudissart, p. 143), où c'est « l'œil [qui] consomme » (Gaudissart II, p. 193). Avec les magasins, la consommation ostentatoire caractéristique de la joute aristocratique est ravalée à une sorte de conformisme où le somptuaire s'abolit dans le fantasme égalitaire.

Luttes, rivalités, violences, prédation

En brossant quelque quarante ans plus tard le tableau de cette grande entreprise collective d'encanaillement consommateur, le Zola d'Au Bonheur des Dames vérifie la loi inquiète formulée par Balzac : l'égalité libérale est avant tout facteur d'indistinction et, par conséquent, de chaos. Aussi est-elle à l'origine d'une violence économique que la rhétorique martiale de nos personnages illustre sur un mode qui, pour être comique, n'en témoigne pas moins d'un indéniable goût de l'affrontement. À mi-chemin du jeu et du combat, qu'il s'agisse de convaincre un client fou (voire, pire encore, une consommatrice anglaise !) ou de séduire un créancier, viveurs et commis voyageurs cherchent bien à circonvenir l'autre pour l'amener à lâcher son argent. Cette guerre économique dont les formes multiples structurent La Comédie humaine, *c'est à* Gobseck *qu'il revient, une fois encore, d'en livrer la scène fondatrice en campant l'affrontement qui oppose le dandy à l'usurier. Doté de ses plus beaux atours, Maxime tente, pour commencer, de séduire un créancier qu'il sait par avance rétif à ce genre*

d'arguments avant d'en venir à des menaces qui manqueront, quelques jours après, de déboucher sur une convocation en duel... quand Gobseck aura réussi à se jouer de lui[1].

Entre comédie de boulevard — nous nageons au milieu d'une sordide histoire d'adultère — et tragédie — une femme trompe gravement son mari et ruinera bientôt ses enfants —, l'argent est le mobile qui structure des échanges violents entre des personnages prédateurs : Maxime profite d'une femme amoureuse pour rembourser ses dettes tandis que Madame de Restaud est prête à dépouiller son mari et ses enfants pour satisfaire sa passion adultère. À moins qu'il ne s'agisse, plus fondamentalement, d'étancher l'inextinguible soif de fortune que la fréquentation du monde aristocratique ne pouvait que faire flamber chez la fille d'un vulgaire vermicellier. Entre les deux, Gobseck jouit, avec « cette joie sombre, cette férocité de sauvage, excitées par la possession de quelques cailloux blancs » (p. 99), de pouvoir capter les fortunes que le jeu des passions humaines rend mouvantes. Là réside, quelques mois après la publication de la Physiologie du mariage, *l'autre grande leçon de* Gobseck : *le mariage est devenu une triviale spéculation, un contrat qui n'unit plus des âmes mais des patrimoines. Si l'on met de côté l'idylle vertueuse entre Fanny et Derville*

1. Non content de s'être fait payer en beaux diamants les créances que ni Maxime ni la comtesse n'étaient décidés à rembourser, l'usurier a réussi à forcer Maxime à accepter comme paiement... les lettres de change pourries que le jeune homme avait lui-même émises et qu'il était le seul à ne pas pouvoir refuser.

et quelques histoires morganatiques, La Comédie humaine *dresse le portrait d'une institution désormais régie par le jeu des intérêts contractuellement définis au mépris du don de soi et du dévouement pour l'autre. Dans ce marchandage institutionnalisé où le contrat a remplacé la confiance, les uns — aristocrates — apportent leur capital symbolique, les autres — bourgeois — leur fortune, et tous s'autorisent solidairement à partager le pouvoir. Peu importe que les unions soient desséchées et n'engendrent qu'aigreurs et rancœurs, voire, comme le montre le couple formé par le comte et la comtesse Restaud, rivalité et violence. L'essentiel est que les apparences soient sauves et que l'intégralité des échanges, qu'ils soient symboliques, sexuels ou financiers, soient soumis à cette loi de réciprocité permettant à chaque partenaire d'y trouver son compte. Cette transformation du mariage en spéculation culmine d'ailleurs dans* Le Député d'Arcis, *roman dont toute l'intrigue s'enroule autour de la question matrimoniale. Une lecture rapide pourrait en effet laisser penser que le roman est régi par un mobile avant tout politique. Il n'en est rien. Les aspirations électorales que le roman laisse s'opposer ne sont en fait que le paravent d'ambitions bien plus solides (sordides ?) qui ont pour nom Cécile de Beauvisage et ses 500 000 francs de dot. « Mon père, le triomphe, c'est Cécile ! Cécile, c'est une immense fortune ! Aujourd'hui, la grande fortune, c'est le pouvoir ! » (p. 256). C'est d'ailleurs parce qu'ils ont vu leur demande de mariage refusée que Goulard et Marest vont s'opposer à Simon Giguet qui brigue lui-même la main de la jeune*

femme. « *Pleins d'une secrète bonne volonté pour empêcher l'avocat d'épouser la riche héritière dont la main leur avait été refusée* » (p. 284), *Goulard et Marest vont donc servir les intérêts d'un candidat ministériel inconnu... qui cherche lui-même à tirer quelques marrons matrimoniaux de ce feu électoral provincial. Maxime a entendu la leçon de Rastignac :* « *Votre mariage, mon cher, ne se fera que dans une famille d'industriels ambitieux, et en province. À Paris, vous êtes trop connu. Il s'agit donc de trouver un millionnaire, un parvenu doué d'une fille et possédé de l'envie de parader au château des Tuileries !* » (p. 378). *Il trouvera un terrain d'autant plus propice que Malin, l'homme fort de l'arrondissement, est privé de gendre par la mort du beau parti que représentait le fils d'un des banquiers Keller, tombé au combat en Afrique du Nord. On comprend donc que Balzac ait pu considérer la dot comme la véritable* « *héroïne de cette histoire*[1] ». *Comme le dit Derville,* « *la fortune est le mobile des intrigues qui s'élaborent, des plans qui se forment, des trames qui s'ourdissent !* » (p. 116).

Mais cette sentence n'explique que partiellement la diversité des violences financières de La Comédie humaine. *De fait, si les rivalités et les luttes opposant les protagonistes sont fréquemment mues par la recherche du gain, il est des cas où cette posture prédatrice semble ne pas constituer une raison suffisante. Comment expliquer que Gobseck, déjà riche*

1. Dans un état antérieur de son texte, Balzac avait donné des titres à ses chapitres, titres supprimés de la dernière édition que nous reproduisons, dont le septième était : « Où paraît la dot, héroïne de cette histoire ».

à millions, éprouve une telle jubilation à vouloir se faire rembourser par Maxime ? La somme en jeu n'est certes pas négligeable et l'avarice maladive de Gobseck pourrait éclairer ce comportement. Mais ces motivations n'expliquent que faiblement la puissance d'une jubilation qui réside, par-delà le gain réalisé, dans le plaisir d'avoir vaincu ce redoutable débiteur. Ici l'argent est finalement moins un objectif qu'un moyen ; moins la finalité que le medium *permettant de placer l'autre sous sa domination, fantasme de maîtrise qui unit Gobseck et ses comparses, ces « rois silencieux et inconnus, les arbitres de vos destinées » (p. 78)... Nombre des êtres forts de* La Comédie humaine *cultivent d'ailleurs un tel désir de domination qui, pour être parfois plus fort que le désir d'argent, n'en passe pas moins par l'instrument financier. Tous ont découvert — et là réside la grande lucidité balzacienne — que l'argent est devenu le moyen par excellence pour dompter autrui, pour le tenir en respect et le plier à ses volontés. Les récits de notre recueil illustrent les potentialités mauvaises de cette modalité violente en mettant en évidence la défaite que subissent Gaudissart et Maxime. Au rebours de toute héroïsation facile, le roi du commerce et le prince de la dette sortent de nos nouvelles piteux, voire ridicules. Gaudissart se relèvera de cette défaite puisque le lecteur le retrouvera, conquérant, dans* César Birotteau*, mais Maxime est définitivement écorné par un revers que* Le Député d'Arcis *ou* Un prince de la bohème *entérinent en poussant le vieux soldat à faire une fin, au risque de mourir au combat. Maxime, dans quelques-unes des rares confidences*

*sérieuses rapportées au tournant d'*Un homme d'af-
faires *ou du* Député d'Arcis, *l'énonce avec gravité :
le jeu avec l'argent est réellement dangereux. La
lettre de change, « c'est le pont-des-soupirs, on n'en
revient pas » (p. 215). Dans la* Comédie humaine,
*on meurt peut-être moins des coalitions d'intérêts
financiers qu'on ne cède devant la violence intrin-
sèque de l'argent, comme le prouvent les destins de
César Birotteau ou de Victurnien d'Esgrignon dans*
Le Cabinet des Antiques.

L'inquiétante étrangeté de l'argent

*Cet imaginaire morbide de l'argent qui s'exprime
discrètement et vient semer la mort au cœur de la
fête des mots et des dettes constitue sans nul doute
l'une des spécificités du traitement balzacien du
motif économique. Loin de s'épuiser dans sa fonc-
tion documentaire et étroitement réaliste, l'œuvre
embrasse les enjeux symboliques qui sous-tendent
l'échange monétaire et débusque, sous la trivia-
lité de l'argent, les déterminismes secrets qui en
fondent la puissance, réelle et fantasmatique. De
ce point de vue, le portrait inaugural de Gobseck
joue, encore une fois, un rôle fondamental dans
l'ancrage de cette* vision de l'argent. *Car celui que
la critique traditionnelle a trop facilement rangé
dans la grande galerie des avares classiques semble
jouir de qualités suffisamment exceptionnelles pour
que Derville voie en lui l'« image fantastique où se
personnifiait le pouvoir de l'or » (p. 79). Gobseck*

est bel et bien « fantastique », au sens où l'entend Todorov[1], car les protagonistes comme les lecteurs hésitent en permanence à son endroit. L'homme est tellement déconcertant qu'on ne sait pas si l'on doit analyser son être et son comportement comme le fruit de dispositions normales et rationnelles ou lui prêter quelque pouvoir surnaturel. Tentant de dresser le portrait de l'homme qu'il a fini par admirer, Derville note qu'en dépit de leur grande proximité, « jusqu'au dernier moment son cœur fut impénétrable » au point que l'avoué ignore quelle pût être sa religion, quel pouvait être son âge, se demandant même « à quel sexe il appartenait » pour conclure qu'il devait relever « du genre neutre » (p. 64-65) ! La longue description de l'usurier hésite ainsi entre surnaturel et trivialité rationnelle. D'un côté, le fin limier qui, fort de son expérience (il a été trafiquant d'esclaves et « n'était étranger à aucun des événements de la guerre de l'indépendance américaine », p. 64), est capable de « pénétrer [...] dans les plus secrets replis du cœur humain » (p. 76). De l'autre, le devin qui « avait compris la destinée de ces deux êtres sur une première lettre de change », le « sorcier » dont les yeux brillent d'un « feu surnaturel », donnant à « la joie du vieillard [...] quelque chose d'effrayant » (p. 93). Figure fascinante, celui qui « semblait réaliser [...] le personnage fantastique d'un ogre » (p. 111) s'érige, par son ambivalence, en double du troublant antiquaire de **La Peau** de chagrin. Pierre Citron a longuement commenté ce

1. Tzvetan Todorov, *Introduction à la littérature fantastique*, Paris, Seuil, 1970.

rapprochement entre deux créatures inventées à la même période[1]*. Ces points communs reposent tant sur leur passé que sur leur capacité — parce qu'ils ont tout tenté et tout vécu — à « posséder par la pensée la terre qu'il[s] avai[en]t parcourue, fouillée, soupesée, évaluée, exploitée » (p. 65). Ce pouvoir exceptionnel engendre une philosophie pratique que Balzac prête à tous les sages de son monde de papier. Ici, une théorie de la dépense énergétique que l'on retrouve dans* La Peau de chagrin*, mais aussi chez les théoriciens de la dépense vitale que sont* Z. Marcas *ou* Daniel d'Arthez *; là, une pensée désabusée de l'intérêt comme moteur social qui fonde toute* La Comédie humaine*. Quelle que soit sa soif irraisonnée de l'or, Gobseck est d'abord l'incarnation d'une philosophie balzacienne qui place le sens du profit et l'intérêt au cœur de la déchéance d'une société vouée à l'argent : « Reste en nous le seul sentiment vrai que la nature y ait mis : l'instinct de notre conservation. Dans vos sociétés européennes, cet instinct se nomme intérêt personnel. Si vous aviez vécu autant que moi vous sauriez qu'il n'est qu'une seule chose matérielle dont la valeur soit assez certaine pour qu'un homme s'en occupe. Cette chose... c'est L'OR. [...] L'or est le spiritualisme de vos sociétés actuelles » (p. 78).*

À la fois sage retiré du monde et joueur ardent qui ne peut s'empêcher d'éprouver son pouvoir sur les faibles créatures qu'il manipule, le personnage

1. Voir son introduction du texte dans *Gobseck*, *La Comédie humaine*, t. II, Paris, Gallimard, coll. « Bibliothèque de la Pléiade », 1982.

est assurément troublant dans sa dualité. Tour à tour inquiétant (il s'érige en maître d'« un Saint-Office où se jugent et s'analysent les actions les plus indifférentes de tous les gens qui possèdent une fortune quelconque », p. 78), effrayant (« Mon regard est comme celui de Dieu, je vois dans les cœurs. Rien ne m'est caché », p. 77), il n'en est pas moins ridicule quand il manifeste cet « instinct illogique dont tant d'exemples nous sont offerts par les avares de province » (p. 129), instinct illogique qui le conduit à finir sa vie au milieu de denrées pourrissantes. Son appartement est à la fois la caverne de l'antiquaire de La Peau de chagrin *et l'allégorie de la misère humaine : une vanité. Loin d'appeler une quelconque résolution ou quelque dépassement dialectique, ces jeux d'oppositions pétrissent un personnage qu'il faut se garder de simplifier. Les contradictions de Gobseck doivent même être acceptées comme une des toutes premières leçons balzaciennes sur l'argent et ses complexités. « L'homme-billet » (p. 61) ne fait en effet que représenter l'ambivalence et le fantastique de l'argent dont il est à la fois le vecteur et l'emblème. L'homme épouse les qualités paradoxales de son objet : à la fois créateur et destructeur, trivial et magique, divin et démoniaque. Aussi comprend-on — et là réside l'efficacité de son incarnation* via *le troublant Gobseck et, partant, le rôle fondateur de ce court roman dans* La Comédie humaine — *que, dans sa capacité de sidération et de fascination, l'argent ait supplanté en ce siècle révolutionné toutes les autres forces divines ou surnaturelles. Peut-être est-il désormais seul à pouvoir incarner, pour paraphraser la définition*

que donne Pierre-Georges Castex du fantastique, cette « intrusion brutale du mystère dans le cadre de la vie réelle[1] *».*

Mais cette fascination ne serait pas aussi efficace si l'argent ne révélait en l'homme cette dualité fondatrice entre puissance de mort et force de désir. Gobseck *nous montre que l'argent, quand il est stérilement entassé et ne circule plus, ou quand il est utilisé comme arme, peut tuer, vider l'individu de son énergie et l'exclure de la société. À l'opposé, l'argent contrebalance cette négativité par la force constructrice de la puissance désirante qu'il orchestre. Capable de tout acheter, ce bien des biens m'autorise potentiellement à accéder à tous les objets que je convoite. Et cette faculté est décuplée par le crédit qui permet — pour peu que l'on convainque l'usurier ou le banquier — de disposer ici et maintenant de l'argent qu'on n'a pas pour développer une entreprise ou acquérir quelques futilités coûteuses. D'un côté, on reconnaîtra l'argumentaire, au fond tout à fait sérieux et en phase avec la vulgate libérale, que* Gaudissart I, *l'illustre, déroule devant le fou Margaritis pour le convaincre « d'escompter son talent », c'est-à-dire de spéculer sur son capital intellectuel afin d'emprunter, investir, s'enrichir et se réaliser ; de l'autre, le crédit « à la consommation » qui permet à l'impécunieux de laisser croire et parfois de croire qu'il dispose*

1. Desroches n'estime-t-il pas que l'affrontement entre Maxime et Cérizet est ce que l'on peut voir « de plus beau dans ce genre de lutte, [et] peint, selon [lui], Paris, pour des gens qui le pratiquent, beaucoup mieux que tous les tableaux où l'on peint toujours un Paris fantastique » ?

d'un capital de richesses, réelles ou symboliques, fortune ou habitus, *pour faire illusion, entrer dans le monde et tirer profit des qualités qu'on vous prête. Rastignac — que l'on voit parvenu au faîte de sa carrière dans le bref épisode parisien qui clôt* Le Député d'Arcis — *excelle en la matière et peut à bon droit faire la théorie de son système anglais. Mais peu de personnages réussissent à dompter cette arme du crédit et à domestiquer les puissances infinies du désir qu'il excite de manière aussi vaine que dangereuse. Même Maxime s'y brûle... Car la posture désirante se fourvoie rapidement dans la vaine croyance que la consommation pourra produire des satisfactions suffisantes. À l'opposé, une autre pathologie, inverse mais tout aussi toxique, consiste, pour le sujet désirant, à retarder le moment de la consommation en économisant, et à trouver son plaisir dans l'accumulation. Là, le viveur essaye de combler un désir par essence impossible à satisfaire en s'engageant dans une course dont le véritable but, soi-même, se dérobera de toute façon toujours derrière les objets successifs sur lesquels se fixe illusoirement le désir du sujet. Ici, c'est l'argent pour lui-même que l'avare ou le spéculateur vont vainement rechercher, entassant toujours plus d'argent en vue d'une hypothétique dépense. La lucidité balzacienne permet ainsi, bien avant l'analyse freudienne, de révéler la manière dont l'argent actualise la dualité profonde qui régit le sujet clivé entre pulsion de mort et pulsion de vie. Un argent qui n'est pas seulement l'objet ou le moyen du désir, mais qui se confond avec lui. S'il offre à ces désirs des formes de réalisation, il se*

nourrit surtout des fantasmagories désirantes de sujets auxquels il donne une possibilité partielle et addictive de réalisation, pour le pire et le meilleur.

La geste Maxime de Trailles

Envers de Gobseck — ne dit-il pas lui-même qu'ils sont « à [eux] deux l'âme et le corps » (p. 92) ? —, Maxime de Trailles, l'autre grande figure de notre recueil, incarne parfaitement les ambivalences de cette posture désirante. Les récits ici réunis permettent d'ailleurs de saisir le trajet de cet enfant de La Comédie humaine *dont ils retracent la carrière, à l'exception de quelques épisodes relatés ailleurs, dans sa quasi-totalité. Cette reconstitution biographique n'aurait cependant qu'un sens anecdotique[1] si le parcours du prince de la dette ne permettait d'étudier la manière dont évolue la vision balzacienne. Par la grâce du système du retour des personnages, Maxime couvre — performance rare parmi les quelque six cents créatures balzaciennes « reparaissantes » — presque tout l'empan de* La Comédie humaine. *Ceci confère à ses aventures un statut particulier, comme si l'œuvre, le personnage et l'auteur entretenaient un rapport fusionnel. Né en 1793, Maxime entre à vingt-six ans dans* La Comédie humaine *à l'occasion d'une reprise des* Dangers de l'inconduite, *premier titre de ce qui*

1. Balzac se moquait lui-même dans la préface d'*Une fille d'Ève* de ce que, « plus tard, on ferait aux *Études de mœurs* une table des matières biographiques, où l'on aiderait le lecteur à se retrouver dans cet immense labyrinthe ».

deviendra Gobseck, *donnant ainsi un nom à l'in-
solent et séduisant amant-débiteur d'Anastasie de
Restaud*[1]. *Ces débuts édifiants sont annonciateurs
d'une carrière débitrice hors norme qui conduira* « *le
plus habile, le plus adroit, le plus renaré, le plus ins-
truit, le plus hardi, le plus subtil, le plus ferme, le plus
prévoyant de tous les corsaires à gants jaunes* » *(Un
homme d'affaires, p. 214) de salon en salon, jusqu'à
ce point culminant qui précède de quelques mois le
tournant de 1839 où, à quarante-six ans, Maxime
accepte de se lancer en politique pour faire une fin.
Ce parallèle entre le destin de Maxime et l'écriture à
crédit de* La Comédie humaine *explique sans doute
que Balzac ait souhaité donner un statut tout parti-
culier au* Député d'Arcis, *en en faisant le carrefour de*
La Comédie humaine. *Il confie ainsi à Mme Hanska,
dans une lettre du 6 décembre 1846, avoir* « *sur le
dos [ses] affaires, et le poids de deux ou 3 romans
dont un seul à* cent *personnages*[2] » *qui n'est autre que*
Le Député d'Arcis. *Une œuvre carrefour, donc, qui
rayonne sur les récits antérieurs, comme en attestent
les multiples renvois (*« *Voir* Les Treize », « *Voir* Une
ténébreuse affaire », « *Voir* Pierrette »…). *On peut
sans doute regretter, à l'aune de la communauté
de destin qui unit le parcours du personnage à* La
Comédie humaine, *que* Le Député d'Arcis *soit resté
inachevé. Peut-être aurions-nous obtenu quelques
clefs de l'Œuvre ? Encore eût-il fallu que ce dernier
roman fût achevable, et qu'il fût possible de laisser
faire une fin, si tristement conformiste, à celui qui* « *a*

1. Voir la Notice sur l'histoire des textes, p. 396.
2. *Lettres à Madame Hanska, op. cit.*, t. II, p. 447.

pendant longtemps été le roi des mauvais sujets » (Béatrix). *Encore eût-il fallu que Maxime, séducteur impénitent, pût se ranger avec quelque jeune héritière de l'industrie provinciale, qu'il pût vivre de rentes bourgeoises, lui qui passa son temps à dépenser de l'argent qui n'existait pas. La « fin » de Maxime — qui ne s'écrira qu'en pointillé dans* Béatrix *et* Les Comédiens sans le savoir *où on le « voit » furtivement dans son nouvel état de député — est en fait impossible à écrire car elle contrevient trop violemment à la nature du viveur. Parce que* Le Député d'Arcis *ne pouvait pas être fini sans achever le comte de Trailles, nous voulons croire que le roman, comme les dettes de Maxime, devait rester ouvert sur les possibles. Et ce principe voire cette nécessité d'ouverture pourrait, par extrapolation, concerner une* Comédie humaine *dont l'inachèvement est peut-être moins accidentel que vital. En effet, sans céder à de trop faciles analogies psychologisantes, on peut établir une sorte de parallèle entre ce prince de la dette balzacien et l'auteur lui-même. Laissons peut-être de côté le propre projet matrimonial de Balzac avec Ève Hanska et ne nous attardons pas trop sur les dettes financières balzaciennes qui constituent de très (trop ?) évidents motifs de rapprochement*[1]. *Considérons en revanche ce qui constitue sans doute la partie la plus*

1. Ces dettes proverbiales eurent plutôt tendance à refluer grâce aux travaux d'écriture. Zola rappelle ainsi que « ce n'est pas seulement son pain de tous les jours que Balzac demande à ses livres ; il leur demande de doubler les pertes faites par lui dans l'industrie. La bataille dura longtemps, Balzac ne gagna pas, mais il paya ses dettes, ce qui était déjà bien beau » (Zola, *Le Roman expérimental*, dans *Œuvres complètes*, Paris, Le Cercle du livre précieux, 1968, p. 1274).

importante des engagements à crédit balzaciens : sa propension à promettre des textes à ses lecteurs et à ses éditeurs. Balzac avait besoin de s'endetter pour écrire et pour vivre. Et il en allait des dettes d'argent comme des dettes littéraires : le texte (ou le franc) promis oblige au double sens de ce qui contraint l'individu mais aussi l'engage à l'égard d'autrui et de soi. La dette est l'aiguillon, le moteur auquel Balzac se soumet depuis le début de sa carrière, comme en témoigne cette lettre adressée à sa mère en 1832 où il explique que « grand est mon désir d'être tout ce que je dois être[1] ». Aussi la perspective de pouvoir rembourser ses dettes a-t-elle quelque chose de paralysant, une paralysie dont l'annonce programmée de « l'acquittement » de Maxime précipitait en quelque sorte la venue. On comprend donc que l'auteur de La Comédie humaine *ait annoncé à de si nombreuses reprises la fin de Maxime sans jamais pouvoir passer à l'acte. Car cette fin-là renvoyait Balzac à la perspective de sa propre fin, au triple sens du mariage, de l'achèvement de* La Comédie humaine *et de la mort du romancier.*

L'obscurcissement de la vision balzacienne ?

On a beaucoup dit — sans doute trop — que la vision balzacienne allait, au fil des années, s'obscurcissant ; que l'auteur, accablé par la maladie, en

1. Cité par P. Barbéris, *Le Monde de Balzac, op. cit.*, p. 56, nous soulignons.

proie à la concurrence que lui livraient des auteurs aussi populaires que Dumas ou Sue, lâchait prise, accablé par l'ampleur de la tâche que représentait une Comédie humaine *sans doute impossible à achever. Répété à l'envi, ce discours a fini par former une vulgate noire et romantique qu'il convient de considérer avec prudence. Car on ne peut parler d'assèchement : ces dernières années d'écriture permettent à l'auteur de signer des œuvres fondamentales et d'opérer un formidable travail d'harmonisation de* La Comédie humaine. *Toutefois, plusieurs signes témoignent d'une indéniable difficulté à écrire, sans cesse répétée dans les lettres à Mme Hanska, doublée d'une vision de plus en plus pessimiste du monde. Certes, Balzac n'entretint jamais — bien au contraire — de représentations euphoriques d'une société révolutionnée dont l'harmonie était chassée par le jeu cumulé des intérêts et des passions. Mais la dénonciation de la loi de l'argent, de la marchandisation des êtres et de la relativisation des valeurs prend, au fil des dernières années, une importance grandissante et semble exercer un empire toujours plus grand. Peut-être cet obscurcissement et cette difficulté d'écrire n'eussent-ils été, si la mort n'avait emporté Balzac, que passagers, mais le recueil que nous présentons livre maints exemples de cette pente. Il suffit de considérer la manière dont les œuvres ici réunies viennent faire écho à d'autres récits dont elles sont l'avatar pessimiste ou dégradé. Commençons par les deux apologies du commis voyageur que Balzac a explicitement liées. Si* L'Illustre Gaudissart *et* Gaudissart II *sont deux peintures de la faconde*

commerciale, voire de la roublardise vendeuse, on ne peut ignorer l'infléchissement qui s'opère entre 1833 et 1846. La pratique commerciale du premier Gaudissart est ludique. Elle témoigne d'une énergie brouillonne qui excuse d'autant plus son éventuelle malhonnêteté qu'il croit presque à ce qu'il dit ou vend et fait tout cela pour couvrir de cadeaux « sa » Jenny. Son art du commerce a quelque chose de gratuit, désintéressement dont on pourra retrouver la trace dans César Birotteau *lorsque le roi des commis voyageurs mettra, par amitié, son talent et sa faconde au service de la miraculeuse pâte carminative inventée par le parfumeur. Gaudissart a quelque chose d'enfantin, puéril, et présente une capacité à se piquer au jeu qui explique sans doute… qu'il se fasse « enfoncer » par un vieux fou dépourvu de la plus élémentaire raison. Gaudissart s'échauffe, est prêt à se battre et conserve une forme de sens de l'honneur qui, pour paraître déplacé ou grotesque, n'existe plus chez ses successeurs. Dans* Gaudissart II*, les vendeurs du* Persan *sont des machines froides qui ont appris à parler, qui appliquent — avec plus ou moins d'efficacité — les méthodes de leur patron, mais qui ne sont pas mus par la même énergie. Il ne reste chez ces automates du marketing que les dispositions madrées sans le panache, le mensonge aseptisé sans la jubilation. Tous sont devenus, comme le souligne le titre du recueil dans lequel* Gaudissart II *devait prendre place, des « comédiens sans le savoir », des acteurs, au demeurant assez passifs, d'une grande mascarade. Gaudissart était un original, à tous les sens du terme ; les commerciaux qui lui succèdent — et*

cela vaut peut-être aussi pour notre époque — ne peuvent être que des ersatz, non parce qu'ils ont moins de talent, mais parce qu'ils évoluent dans un monde du simulacre.

Que penser de cette dernière et unique scène parisienne du Député d'Arcis *qui, inachèvement oblige, occupe la fin du volume ? Là, le lecteur de* La Comédie humaine *retrouve, vingt ans après, quelques-uns des plus brillants spécimens de la ménagerie balzacienne, lions toujours rusés mais usés, rompus au système, mais également corrompus par sa fréquentation. On y voit un Rastignac, vieux routier des cabinets ministériels, distiller le poison de sa science désabusée du gouvernement :* « oui, ces six mois vont être une agonie, je le savais, nous connaissions notre sort en nous formant, nous sommes un ministère bouche-trou » *(p. 377). S'y découvrent les pouvoirs occultes d'hommes d'État prêts à* « mettre le nez dans les documents secrets, dans les rapports confidentiels » *(p. 378) pour favoriser tel ou tel de leurs amis. Le tout dans une ambiance de dégénérescence et d'hypocrisie qui conduit la baronne de Nucingen à accueillir sous son toit Maxime,* « l'auteur de tous les maux de sa sœur, [l']assassin qui n'avait tué que le bonheur d'une femme » *(p. 367). Une telle magnanimité tient d'ailleurs moins à sa grandeur d'âme qu'à cette insensibilisation morale et affective qui lui permit quelques années plus tôt d'offrir sa fille en mariage à son amant.* Un homme d'affaires *témoigne également de cet abâtardissement. On y cherche d'abord en vain la puissance épique de* Gobseck : *l'héroïsme de l'usurier a disparu au profit de petits trafiquants*

d'argent dépourvus de grandeur, de même que la figure probe et distanciée de Derville, l'un des sages de La Comédie humaine, *s'est effacée au profit de ce petit maître de la basoche qu'est Desroches, un technicien sans âme.* Un homme d'affaires *n'est de son côté qu'une pâle copie de la jubilation de* La Maison Nucingen *écrite en 1837. La nouvelle de 1844 en est pourtant, par sa structure, ses protagonistes et son thème, une très explicite réécriture. Les convives réunis pour l'occasion ne s'occupent cependant plus des fortunes à sept chiffres du Napoléon de la finance* alias *Nucingen* alias *Rothschild, mais des démêlés à quatre chiffres d'un prince de la dette vieillissant.*

Cet obscurcissement pourrait même être sensible dans la manière dont l'auteur utilise et motive l'encadrement du récit. En 1829-1830, Balzac fait assumer le récit des aventures de Mme de Restaud et de Maxime à un avoué probe et honnête dont l'édifiante histoire est censée prévenir une mère et sa fille des dangers d'un mariage construit sur de seuls arguments pécuniaires. L'encadrement du récit a donc ici — dans un esprit qui n'est pas si éloigné de celui de la Physiologie du mariage — *valeur morale voire moraliste. Le don du récit est destiné à éclairer une jeune personne et participe d'une noble mission pédagogique et sociale. Qu'en est-il vingt ans plus tard avec* Un homme d'affaires ? *L'intention morale s'est à coup sûr dispersée dans les effluves « parfumée[s] des odeurs de sept cigares » qui, de l'aveu même du narrateur, ne se préoccupent guère de ces questions : « en dix minutes, les réflexions profondes, la grande et la petite morale,*

tous les quolibets furent épuisés » (p. 213). Mais
les dispositions apolliniennes de Derville n'ont pas
seulement cédé la place au rire dionysiaque de cette
conversation « fantasque [...] comme une chèvre en
liberté » (p. 213). Un détail vient en effet brouiller
l'apparente gratuité de cet échange de mots. Le fait
que Malaga mette en jeu une facture qu'elle refuse
de payer — « je parie le mémoire de mon menui-
sier [...] que le petit crapaud a enfoncé Maxime »
(p. 224) — instrumentalise le conte que s'apprête
à livrer Desroche. Ce pari n'aurait pu avoir qu'une
valeur anecdotique, n'être qu'une parole de table
parmi d'autres, s'il ne venait clore la nouvelle, si
la facture du menuisier n'avait le dernier mot :
« — En voilà une de confusion ! s'écria la lorette.
— Tu as perdu, milord, dit-elle au notaire.

Et c'est ainsi que le menuisier à qui Malaga
devait cent écus fut payé » (p. 236). Prise dans un
échange débiteur-créancier, au terme d'une mise en
abyme au demeurant savoureuse, cette histoire de
dette est en quelque sorte rattrapée par l'économique,
privée de sa gratuité, dépouillée du joyeux mépris
de l'argent qui caractérise ces lorettes et corsaires.
Un homme d'affaires *rejoue la leçon d'*Illusions
perdues *en rappelant que le récit* — littéraire ou
non — *est toujours peu ou prou subordonné à l'éco-
nomie, la lettre à l'argent. Et, comme pour enfon-
cer le clou, le narrateur de* Gaudissart II *déplore
qu'une librairie* — celle d'Hetzel, l'un des éditeurs
de Balzac — *ait été remplacée, c'est-à-dire rachetée,
par un marchand de foulards :* « Eh ! bien, ce riche
magasin a fait le siège de ce pauvre petit entresol ; et,
à coups de billets de banque, il s'en est emparé. La

Comédie humaine *a cédé la place à la comédie des cachemires »* (p. 198), *le commerce des lettres a été délogé (terrassé ?) par le commerce des chiffons. Dans un nouvel effet de brouillage — « En voilà une de confusion ! »* —, *l'ordre de la fiction vient en quelque sorte très exactement recouvrir celui du réel, brouiller les cartes d'une société nouvelle où tout se mélange.*

Aussi la tonalité ludique et goguenarde avec laquelle les viveurs dépeignent ladite société prend-elle une autre dimension. L'Illustre Gaudissart *voire* Un homme d'affaires *relèvent peut-être de la farce, mais d'une farce critique et ironique qui fait étrangement écho à nos oreilles contemporaines. Les slogans ridicules de Gaudissart, ses élucubrations sur la capacité d'un individu à spéculer sur son capital intellectuel sont-ils si éloignés des théories que développera dans les années 1960-1970 le libéral Prix Nobel d'économie Gary Becker ? Gaudissart-Balzac n'invente rien de moins que ce « capital humain » qui nous est devenu familier lorsqu'il explique la manière dont « une compagnie de banquiers et de capitalistes, qui ont aperçu la perte énorme que font ainsi, en temps et conséquemment en intelligence ou en activité productive, les hommes d'avenir [a] eu l'idée de capitaliser à ces hommes ce même avenir, de leur escompter leurs talents, en leur escomptant quoi ?... le temps* dito, *et d'en assurer la valeur à leurs héritiers. Il ne s'agit plus là d'économiser le temps, mais de lui donner un prix, de le chiffrer, d'en représenter pécuniairement les produits que vous présumez en obtenir »* (p. 168).

Cette manière de chiffrer l'individu à laquelle s'emploie explicitement Gaudissart (« *Vous le voyez, monsieur, chez nous la vie a été chiffrée dans tous les sens…* », p. 175) est-elle si étrangère aux réflexions contemporaines sur les métadonnées, « matériaux humains » dans lesquels réside la véritable source de profit aujourd'hui ? Le comique agit ici avec sa double fonction déréalisante et critique, comme s'il était, peut-être à l'insu de l'auteur lui-même, plus efficace d'en passer par la médiation comique pour dénoncer les travers et les évolutions d'une inquiétante civilisation matérielle. Et sans doute faut-il faire un pas de plus et considérer les falsifications et mensonges qui jalonnent nos récits comme autant d'incarnations du faux et de la perte. Le décor de carnaval dans lequel se déroule Un homme d'affaires *et* les déguisements qui président à la résolution de l'intrigue, la « comédie » électorale qui se joue à Arcis avec ses pantins et ses fausses rumeurs, le simple bout de tissu qui, dans Gaudissart II, *devient par* la grâce de quelque verve commerciale une antiquité chargée du mythe napoléonien… tout ceci témoigne d'une civilisation du factice dont La Comédie humaine *dresse le procès presque en chacun de ses* pans. Cette grande mascarade a un sens politique : elle révèle la réalité d'un monde où la vérité n'a plus de fondement parce que la puissance de relativisation de l'argent a aboli toute possibilité de distinction et de hiérarchie. Tous les trafics sont donc permis. « Allons voir parmi nos vieux châles celui qui peut jouer le rôle du châle Sélim » (p. 207) : la dernière phrase de Gaudissart II *laisse habilement le lecteur face au symbole de cette falsification*

*généralisée, un bout de tissu qui n'est même pas une contrefaçon puisqu'il n'a pas de référent dans le réel, mais une pure invention qui naît du désir et de la crédulité qu'il engendre. À l'instar des billets à ordre et autres lettres de change émis par les personnages, il n'a d'autre existence que virtuelle, conventionnelle ou fantasmatique. Il est à l'image de ce nouveau monde capitaliste où la valeur, ouverte à toutes les fluctuations, est dépourvue de fondement. La société ne peut engendrer que des copies dégradées, dépourvues de l'énergie, c'est-à-dire de la valeur, qui caractérise les originaux auxquels Balzac semble avoir donné définitivement congé. En un sens, la rhétorique provocante des viveurs qui aiment émailler leurs discours de maximes paradoxales avec une « bonhomie à donner la colique à de vertueux bourgeois » (p. 223) n'est qu'un avatar de cette parole de vérité dispensée par le fou du roi. Les viveurs carnavalisent — que ce soit derrière les déguisements d'*Un homme d'affaires* ou au milieu de l'orgie centrale de* La Peau de chagrin — la rationalité économique. Et si leurs provocations énoncent quelques vérités gênantes — Malaga a raison, on n'est riche que parce qu'on a du crédit —, elles ne font que démasquer, derrière la fiction libérale d'un intérêt rationnel vecteur de bien collectif, la démesure et la manipulation qui servent les intérêts des puissants.*

<div align="right">ALEXANDRE PÉRAUD</div>

Note sur l'édition

Nous avons choisi de présenter dans ce volume les textes tels qu'ils furent publiés dans l'édition de *La Comédie humaine* à partir de 1843, assortis des annotations que Balzac apporta sur ses exemplaires personnels. Tout en suivant cette version, dite « Furne corrigé », nous avons modernisé ponctuation et orthographe.

<div align="right">A. P.</div>

GOBSECK

Parmi tous les élèves de Vendôme, nous sommes je crois, les seuls qui se sont retrouvés au milieu de la carrière des lettres, nous qui cultivions déjà la philosophie à l'âge où nous ne devions cultiver que le De viris[1] *! Voici l'ouvrage que je faisais quand nous nous sommes revus, et pendant que tu travaillais à tes beaux ouvrages sur la philosophie allemande. Ainsi nous n'avons manqué ni l'un ni l'autre à nos vocations. Tu éprouveras donc sans doute à voir ici ton nom autant de plaisir qu'en a eu à l'y inscrire*

> *Ton vieux camarade de collège,*
> DE BALZAC

> 1840

À une heure du matin, pendant l'hiver de 1829 à 1830, il se trouvait encore dans le salon de la vicomtesse de Grandlieu deux personnes étrangères à sa famille. Un jeune et joli homme sortit

en entendant sonner la pendule. Quand le bruit de la voiture retentit dans la cour, la vicomtesse ne voyant plus que son frère et un ami de la famille qui achevaient leur piquet, s'avança vers sa fille qui, debout devant la cheminée du salon, semblait examiner un garde-vue en lithophanie[1], et qui écoutait le bruit du cabriolet de manière à justifier les craintes de sa mère.

« Camille, si vous continuez à tenir avec le jeune comte de Restaud la conduite que vous avez eue ce soir, vous m'obligerez à ne plus le recevoir. Écoutez, mon enfant, si vous avez confiance en ma tendresse, laissez-moi vous guider dans la vie. À dix-sept ans l'on ne sait juger ni de l'avenir, ni du passé, ni de certaines considérations sociales. Je ne vous ferai qu'une seule observation. M. de Restaud a une mère qui mangerait des millions, une femme mal née, une demoiselle Goriot qui jadis a fait beaucoup parler d'elle. Elle s'est si mal comportée avec son père qu'elle ne mérite certes pas d'avoir un si bon fils. Le jeune comte l'adore et la soutient avec une piété filiale digne des plus grands éloges ; il a surtout de son frère et de sa sœur un soin extrême. — Quelque admirable que soit cette conduite, ajouta la comtesse d'un air fin, tant que sa mère existera, toutes les familles trembleront de confier à ce petit Restaud l'avenir et la fortune d'une jeune fille.

— J'ai entendu quelques mots qui me donnent envie d'intervenir entre vous et Mlle de Grandlieu, s'écria l'ami de la famille. — J'ai gagné, monsieur le comte, dit-il en s'adressant à son

adversaire. Je vous laisse pour courir au secours de votre nièce.

— Voilà ce qui s'appelle avoir des oreilles d'avoué, s'écria la vicomtesse. Mon cher Derville, comment avez-vous pu entendre ce que je disais tout bas à Camille ?

— J'ai compris vos regards », répondit Derville en s'asseyant dans une bergère au coin de la cheminée.

L'oncle se mit à côté de sa nièce, et Mme de Grandlieu prit place sur une chauffeuse, entre sa fille et Derville.

« Il est temps, madame la vicomtesse, que je vous conte une histoire qui vous fera modifier le jugement que vous portez sur la fortune du comte Ernest de Restaud.

— Une histoire ! s'écria Camille. Commencez donc vite, monsieur. »

Derville jeta sur Mme de Grandlieu un regard qui lui fit comprendre que ce récit devait l'intéresser. La vicomtesse de Grandlieu était, par sa fortune et par l'antiquité de son nom, une des femmes les plus remarquables du faubourg Saint-Germain[1] ; et, s'il ne semble pas naturel qu'un avoué de Paris pût lui parler si familièrement et se comportât chez elle d'une manière si cavalière, il est néanmoins facile d'expliquer ce phénomène. Mme de Grandlieu, rentrée en France avec la famille royale, était venue habiter Paris, où elle n'avait d'abord vécu que de secours accordés par Louis XVIII sur les fonds de la Liste Civile, situation insupportable. L'avoué eut l'occasion de découvrir quelques vices de forme dans la vente

que la république avait jadis faite de l'hôtel de Grandlieu, et prétendit qu'il devait être restitué à la vicomtesse. Il entreprit ce procès moyennant un forfait, et le gagna. Encouragé par ce succès, il chicana si bien je ne sais quel hospice, qu'il en obtint la restitution de la forêt de Liceney. Puis, il fit encore recouvrer quelques actions sur le canal d'Orléans, et certains immeubles assez importants que l'empereur avait donnés en dot à des établissements publics. Ainsi rétablie par l'habileté du jeune avoué, la fortune de Mme de Grandlieu s'était élevée à un revenu de soixante mille francs environ, lors de la loi sur l'indemnité qui lui avait rendu des sommes énormes[1]. Homme de haute probité, savant, modeste et de bonne compagnie, cet avoué devint alors l'ami de la famille. Quoique sa conduite envers Mme de Grandlieu lui eût mérité l'estime et la clientèle des meilleures maisons du faubourg Saint-Germain, il ne profitait pas de cette faveur comme en aurait pu profiter un homme ambitieux. Il résistait aux offres de la vicomtesse qui voulait lui faire vendre sa charge et le jeter dans la magistrature, carrière où, par ses protections, il aurait obtenu le plus rapide avancement. À l'exception de l'hôtel de Grandlieu, où il passait quelquefois la soirée, il n'allait dans le monde que pour y entretenir ses relations. Il était fort heureux que ses talents eussent été mis en lumière par son dévouement à Mme de Grandlieu, car il aurait couru le risque de laisser dépérir son étude. Derville n'avait pas une âme d'avoué.

Depuis que le comte Ernest de Restaud s'était introduit chez la vicomtesse, et que Derville

avait découvert la sympathie de Camille pour ce jeune homme, il était devenu aussi assidu chez Mme de Grandlieu que l'aurait été un dandy de la Chaussée-d'Antin[1] nouvellement admis dans les cercles du noble faubourg. Quelques jours auparavant, il s'était trouvé dans un bal auprès de Camille, et lui avait dit en montrant le jeune comte : « Il est dommage que ce garçon-là n'ait pas deux ou trois millions, n'est-ce pas ? — Est-ce un malheur ? Je ne le crois pas, avait-elle répondu. M. de Restaud a beaucoup de talent, il est instruit, et bien vu du ministre auprès duquel il a été placé. Je ne doute pas qu'il ne devienne un homme très remarquable. Ce *garçon-là* trouvera tout autant de fortune qu'il en voudra, le jour où il sera parvenu au pouvoir. — Oui, mais s'il était déjà riche ? — S'il était riche, dit Camille en rougissant. Mais toutes les jeunes personnes qui sont ici se le disputeraient, ajouta-t-elle en montrant les quadrilles. — Et alors, avait répondu l'avoué, Mlle de Grandlieu ne serait plus la seule vers laquelle il tournerait les yeux. Voilà pourquoi vous rougissez ? Vous vous sentez du goût pour lui, n'est-ce pas ? Allons, dites. » Camille s'était brusquement levée. — Elle l'aime, avait pensé Derville. Depuis ce jour, Camille avait eu pour l'avoué des attentions inaccoutumées en s'apercevant qu'il approuvait son inclination pour le jeune comte Ernest de Restaud. Jusque-là, quoiqu'elle n'ignorât aucune des obligations de sa famille envers Derville, elle avait eu pour lui plus d'égards que d'amitié vraie, plus de politesse que de sentiment ; ses manières aussi bien que le ton de sa voix lui

avaient toujours fait sentir la distance que l'éti-
quette mettait entre eux. La reconnaissance est
une dette que les enfants n'acceptent pas toujours
à l'inventaire.

« Cette aventure, dit Derville après une pause,
me rappelle les seules circonstances romanesques
de ma vie. Vous riez déjà, reprit-il, en entendant
un avoué vous parler d'un roman dans sa vie !
Mais j'ai eu vingt-cinq ans comme tout le monde,
et à cet âge j'avais déjà vu d'étranges choses. Je
dois commencer par vous parler d'un person-
nage que vous ne pouvez pas connaître. Il s'agit
d'un usurier. Saisirez-vous bien cette figure pâle
et blafarde, à laquelle je voudrais que l'académie
me permît de donner le nom de face lunaire, elle
ressemblait à du vermeil dédoré ? Les cheveux de
mon usurier étaient plats, soigneusement peignés
et d'un gris cendré. Les traits de son visage, impas-
sible autant que celui de Talleyrand, paraissaient
avoir été coulés en bronze. Jaunes comme ceux
d'une fouine, ses petits yeux n'avaient presque
point de cils et craignaient la lumière ; mais l'abat-
jour d'une vieille casquette les en garantissait. Son
nez pointu était si grêlé dans le bout que vous
l'eussiez comparé à une vrille. Il avait les lèvres
minces de ces alchimistes et de ces petits vieil-
lards peints par Rembrandt ou par Metzu[1]. Cet
homme parlait bas, d'un ton doux, et ne s'em-
portait jamais. Son âge était un problème : on ne
pouvait pas savoir s'il était vieux avant le temps,
ou s'il avait ménagé sa jeunesse afin qu'elle lui
servît toujours. Tout était propre et râpé dans sa
chambre, pareille, depuis le drap vert du bureau

jusqu'au tapis du lit, au froid sanctuaire de ces vieilles filles qui passent la journée à frotter leurs meubles. En hiver les tisons de son foyer, toujours enterrés dans un talus de cendres, y fumaient sans flamber. Ses actions, depuis l'heure de son lever jusqu'à ses accès de toux le soir, étaient soumises à la régularité d'une pendule. C'était en quelque sorte un *homme modèle* que le sommeil remontait. Si vous touchez un cloporte cheminant sur un papier, il s'arrête et fait le mort ; de même, cet homme s'interrompait au milieu de son discours et se taisait au passage d'une voiture, afin de ne pas forcer sa voix. À l'imitation de Fontenelle, il économisait le mouvement vital, et concentrait tous les sentiments humains dans le moi. Aussi sa vie s'écoulait-elle sans faire plus de bruit que le sable d'une horloge antique. Quelquefois ses victimes criaient beaucoup, s'emportaient ; puis après il se faisait un grand silence, comme dans une cuisine où l'on égorge un canard. Vers le soir l'homme-billet se changeait en un homme ordinaire, et ses métaux se métamorphosaient en cœur humain. S'il était content de sa journée, il se frottait les mains en laissant échapper par les rides crevassées de son visage une fumée de gaieté, car il est impossible d'exprimer autrement le jeu muet de ses muscles, où se peignait une sensation comparable au rire à vide de *Bas-de-Cuir*. Enfin, dans ses plus grands accès de joie, sa conversation restait monosyllabique, et sa contenance était toujours négative. Tel est le voisin que le hasard m'avait donné dans la maison que j'habitais rue des Grès, quand je n'étais encore que

second clerc et que j'achevais ma troisième année de Droit. Cette maison, qui n'a pas de cour, est humide et sombre. Les appartements n'y tirent leur jour que de la rue. La distribution claustrale qui divise le bâtiment en chambres d'égale grandeur, en ne leur laissant d'autre issue qu'un long corridor éclairé par des jours de souffrance, annonce que la maison a jadis fait partie d'un couvent. À ce triste aspect, la gaieté d'un fils de famille expirait avant qu'il n'entrât chez mon voisin : sa maison et lui se ressemblaient. Vous eussiez dit de l'huître et son rocher. Le seul être avec lequel il communiquait, socialement parlant, était moi ; il venait me demander du feu, m'empruntait un livre, un journal, et me permettait le soir d'entrer dans sa cellule, où nous causions quand il était de bonne humeur. Ces marques de confiance étaient le fruit d'un voisinage de quatre années et de ma sage conduite, qui, faute d'argent, ressemblait beaucoup à la sienne. Avait-il des parents, des amis ? Était-il riche ou pauvre ? Personne n'aurait pu répondre à ces questions. Je ne voyais jamais d'argent chez lui. Sa fortune se trouvait sans doute dans les caves de la Banque. Il recevait lui-même ses billets en courant dans Paris d'une jambe sèche comme celle d'un cerf. Il était d'ailleurs martyr de sa prudence. Un jour, par hasard, il portait de l'or ; un double napoléon se fit jour, on ne sait comment, à travers son gousset ; un locataire qui le suivait dans l'escalier ramassa la pièce et la lui présenta.

« "Cela ne m'appartient pas, répondit-il avec un geste de surprise. À moi de l'or ! Vivrais-je comme

je vis si j'étais riche ?" Le matin il apprêtait lui-même son café sur un réchaud de tôle, qui restait toujours dans l'angle noir de sa cheminée ; un rôtisseur lui apportait à dîner. Notre vieille portière montait à une heure fixe pour approprier la chambre. Enfin, par une singularité que Sterne[1] appellerait une prédestination, cet homme se nommait Gobseck. Quand plus tard je fis ses affaires, j'appris qu'au moment où nous nous connûmes il avait environ soixante-seize ans. Il était né vers 1740, dans les faubourgs d'Anvers, d'une Juive et d'un Hollandais, et se nommait Jean-Esther Van Gobseck. Vous savez combien Paris s'occupa de l'assassinat d'une femme nommée la *belle Hollandaise*[2] ? quand j'en parlai par hasard à mon ancien voisin, il me dit, sans exprimer ni le moindre intérêt ni la plus légère surprise : "C'est ma petite-nièce." Cette parole fut tout ce que lui arracha la mort de sa seule et unique héritière, la petite-fille de sa sœur. Les débats m'apprirent que la belle Hollandaise se nommait en effet Sara Van Gobseck. Lorsque je lui demandai par quelle bizarrerie sa petite-nièce portait son nom : "Les femmes ne se sont jamais mariées dans notre famille", me répondit-il en souriant. Cet homme singulier n'avait jamais voulu voir une seule personne des quatre générations femelles où se trouvaient ses parents. Il abhorrait ses héritiers et ne concevait pas que sa fortune pût jamais être possédée par d'autres que lui, même après sa mort. Sa mère l'avait embarqué dès l'âge de dix ans en qualité de mousse pour les possessions hollandaises dans les grandes Indes, où il avait roulé

pendant vingt années. Aussi les rides de son front jaunâtre gardaient-elles les secrets d'événements horribles, de terreurs soudaines, de hasards inespérés, de traverses romanesques, de joies infinies : la faim supportée, l'amour foulé aux pieds, la fortune compromise, perdue, retrouvée, la vie maintes fois en danger, et sauvée peut-être par ces déterminations dont la rapide urgence excuse la cruauté. Il avait connu l'amiral Simeuse, M. de Lally, M. de Kergarouët, M. d'Estaing, le bailli de Suffren, M. de Portenduère, lord Cornwallis, lord Hastings, le père de Tippo-Saeb et Tippo-Saeb lui-même[1]. Ce Savoyard, qui servit Madhadjy-Sindiah, le roi de Delhy, et contribua tant à fonder la puissance des Marhattes, avait fait des affaires avec lui. Il avait eu des relations avec Victor Hughes et plusieurs célèbres corsaires, car il avait longtemps séjourné à Saint-Thomas. Il avait si bien tout tenté pour faire fortune qu'il avait essayé de découvrir l'or de cette tribu de sauvages si célèbres aux environs de Buenos-Ayres. Enfin il n'était étranger à aucun des événements de la guerre de l'indépendance américaine. Mais quand il parlait des Indes ou de l'Amérique, ce qui ne lui arrivait avec personne, et fort rarement avec moi, il semblait que ce fût une indiscrétion, il paraissait s'en repentir. Si l'humanité, si la sociabilité sont une religion, il pouvait être considéré comme un athée. Quoique je me fusse proposé de l'examiner, je dois avouer à ma honte que jusqu'au dernier moment son cœur fut impénétrable. Je me suis quelquefois demandé à quel sexe il appartenait. Si les usuriers ressemblent à celui-là, je crois qu'ils sont tous du

genre neutre. Était-il resté fidèle à la religion de
sa mère, et regardait-il les chrétiens comme sa
proie ? s'était-il fait catholique, mahométan,
brahme ou luthérien ? Je n'ai jamais rien su de ses
opinions religieuses. Il me paraissait être plus
indifférent qu'incrédule. Un soir j'entrai chez cet
homme qui s'était fait or, et que, par antiphrase
ou par raillerie, ses victimes, qu'il nommait ses
clients, appelaient papa Gobseck. Je le trouvai sur
son fauteuil immobile comme une statue, les yeux
arrêtés sur le manteau de la cheminée où il sem-
blait relire ses bordereaux d'escompte. Une lampe
fumeuse dont le pied avait été vert jetait une lueur
qui, loin de colorer ce visage, en faisait mieux res-
sortir la pâleur. Il me regarda silencieusement et
me montra ma chaise qui m'attendait. "À quoi cet
être-là pense-t-il ? me dis-je. Sait-il s'il existe un
Dieu, un sentiment, des femmes, un bonheur ?"
Je le plaignis comme j'aurais plaint un malade.
Mais je comprenais bien aussi que, s'il avait des
millions à la Banque, il pouvait posséder par la
pensée la terre qu'il avait parcourue, fouillée, sou-
pesée, évaluée, exploitée. "Bonjour, papa Gob-
seck", lui dis-je. Il tourna la tête vers moi, ses gros
sourcils noirs se rapprochèrent légèrement ; chez
lui, cette inflexion caractéristique équivalait au
plus gai sourire d'un Méridional. "Vous êtes aussi
sombre que le jour où l'on est venu vous annoncer
la faillite de ce libraire de qui vous avez tant
admiré l'adresse, quoique vous en ayez été la vic-
time. — Victime ? dit-il d'un air étonné. — Afin
d'obtenir son concordat, ne vous avait-il pas réglé
votre créance en billets signés de la raison de

commerce en faillite ; et quand il a été rétabli, ne
vous les a-t-il pas soumis à la réduction voulue
par le concordat ? — Il était fin, répondit-il, mais
je l'ai repincé. — Avez-vous donc quelques billets
à protester ? nous sommes le trente, je crois." Je
lui parlais d'argent pour la première fois. Il leva
sur moi ses yeux par un mouvement railleur ;
puis, de sa voix douce dont les accents ressem-
blaient aux sons que tire de sa flûte un élève qui
n'en a pas l'embouchure : "Je m'amuse, me dit-il.
— Vous vous amusez donc quelquefois ? —
Croyez-vous qu'il n'y ait de poètes que ceux qui
impriment des vers", me demanda-t-il en haussant
les épaules et me jetant un regard de pitié. "De la
poésie dans cette tête !" pensai-je, car je ne connais-
sais encore rien de sa vie. "Quelle existence pour-
rait être aussi brillante que l'est la mienne ? dit-il
en continuant, et son œil s'anima. Vous êtes jeune,
vous avez les idées de votre sang, vous voyez des
figures de femme dans vos tisons, moi je n'aper-
çois que des charbons dans les miens. Vous croyez
à tout, moi je ne crois à rien. Gardez vos illusions,
si vous le pouvez. Je vais vous faire le décompte
de la vie. Soit que vous voyagiez, soit que vous
restiez au coin de votre cheminée et de votre
femme, il arrive toujours un âge auquel la vie n'est
plus qu'une habitude exercée dans un certain
milieu préféré. Le bonheur consiste alors dans
l'exercice de nos facultés appliquées à des réalités.
Hors ces deux préceptes, tout est faux. Mes prin-
cipes ont varié comme ceux des hommes, j'en ai
dû changer à chaque latitude. Ce que l'Europe
admire, l'Asie le punit. Ce qui est un vice à Paris

est une nécessité quand on a passé les Açores.
Rien n'est fixe ici-bas, il n'y existe que des conven-
tions qui se modifient suivant les climats. Pour qui
s'est jeté forcément dans tous les moules sociaux,
les convictions et les morales ne sont plus que des
mots sans valeur. Reste en nous le seul sentiment
vrai que la nature y ait mis : l'instinct de notre
conservation. Dans vos sociétés européennes, cet
instinct se nomme *intérêt personnel*. Si vous aviez
vécu autant que moi vous sauriez qu'il n'est qu'une
seule chose matérielle dont la valeur soit assez
certaine pour qu'un homme s'en occupe. Cette
chose… c'est L'OR. L'or représente toutes les
forces humaines. J'ai voyagé, j'ai vu qu'il y avait
partout des plaines ou des montagnes : les plaines
ennuient, les montagnes fatiguent ; les lieux ne
signifient donc rien. Quant aux mœurs, l'homme
est le même partout : partout le combat entre le
pauvre et le riche est établi, partout il est inévi-
table ; il vaut donc mieux être l'exploitant que
d'être l'exploité ; partout il se rencontre des gens
musculeux qui travaillent et des gens lympha-
tiques qui se tourmentent ; partout les plaisirs
sont les mêmes, car partout les sens s'épuisent, et
il ne leur survit qu'un seul sentiment, la vanité !
La vanité, c'est toujours le *moi*. La vanité ne se
satisfait que par des flots d'or. Nos fantaisies
veulent du temps, des moyens physiques ou des
soins. Eh ! bien, l'or contient tout en germe, et
donne tout en réalité. Il n'y a que des fous ou des
malades qui puissent trouver du bonheur à battre
les cartes tous les soirs pour savoir s'ils gagneront
quelques sous. Il n'y a que des sots qui puissent

employer leur temps à se demander ce qui se passe, si Mme une telle s'est couchée sur son canapé seule ou en compagnie, si elle a plus de sang que de lymphe, plus de tempérament que de vertu. Il n'y a que des dupes qui puissent se croire utiles à leurs semblables en s'occupant à tracer des principes politiques pour gouverner des événements toujours imprévus. Il n'y a que des niais qui puissent aimer à parler des acteurs et à répéter leurs mots ; à faire tous les jours, mais sur un plus grand espace, la promenade que fait un animal dans sa loge ; à s'habiller pour les autres, à manger pour les autres ; à se glorifier d'un cheval ou d'une voiture que le voisin ne peut avoir que trois jours après eux. N'est-ce pas la vie de vos Parisiens traduite en quelques phrases ? Voyons l'existence de plus haut qu'ils ne la voient. Le bonheur consiste ou en émotions fortes qui usent la vie, ou en occupations réglées qui en font une mécanique anglaise fonctionnant par temps réguliers. Au-dessus de ces bonheurs, il existe une curiosité, prétendue noble, de connaître les secrets de la nature ou d'obtenir une certaine imitation de ses effets. N'est-ce pas, en deux mots, l'Art ou la Science, la Passion ou le Calme ? Hé ! bien, toutes les passions humaines agrandies par le jeu de vos intérêts sociaux, viennent parader devant moi qui vis dans le calme. Puis, votre curiosité scientifique, espèce de lutte où l'homme a toujours le dessous, je la remplace par la pénétration de tous les ressorts qui font mouvoir l'Humanité. En un mot, je possède le monde sans fatigue, et le monde n'a pas la moindre prise sur moi.

Écoutez-moi, reprit-il, par le récit des événements de la matinée, vous devinerez mes plaisirs." Il se leva, alla pousser le verrou de sa porte, tira un rideau de vieille tapisserie dont les anneaux crièrent sur la tringle, et revint s'asseoir. "Ce matin, me dit-il, je n'avais que deux effets à recevoir, les autres avaient été donnés la veille comme comptant à mes pratiques. Autant de gagné ! car, à l'escompte, je déduis la course que me nécessite la recette, en prenant quarante sous pour un cabriolet de fantaisie. Ne serait-il pas plaisant qu'une pratique me fît traverser Paris pour six francs d'escompte, moi qui n'obéis à rien, moi qui ne paye que sept francs de contributions. Le premier billet, valeur de mille francs présentée par un jeune homme, beau fils à gilets pailletés, à lorgnon, à tilbury, cheval anglais, etc., était signé par l'une des plus jolies femmes de Paris, mariée à quelque riche propriétaire, un comte. Pourquoi cette comtesse avait-elle souscrit une lettre de change, nulle en droit, mais excellente en fait ; car ces pauvres femmes craignent le scandale que produirait un protêt dans leur ménage et se donneraient en paiement plutôt que de ne pas payer ? Je voulais connaître la valeur secrète de cette lettre de change. Était-ce bêtise, imprudence, amour ou charité ? Le second billet, d'égale somme, signé Fanny Malvaut, m'avait été présenté par un marchand de toiles en train de se ruiner. Aucune personne, ayant quelque crédit à la Banque, ne vient dans ma boutique, où le premier pas fait de ma porte à mon bureau dénonce un désespoir, une faillite près d'éclore, et surtout un

refus d'argent éprouvé chez tous les banquiers.
Aussi ne vois-je que des cerfs aux abois, traqués
par la meute de leurs créanciers. La comtesse
demeurait rue du Helder, et ma Fanny rue Mont-
martre. Combien de conjectures n'ai-je pas faites
en m'en allant d'ici ce matin ? Si ces deux femmes
n'étaient pas en mesure, elles allaient me recevoir
avec plus de respect que si j'eusse été leur propre
père. Combien de singeries la comtesse ne me
jouerait-elle pas pour mille francs ? Elle allait
prendre un air affectueux, me parler de cette voix
dont les câlineries sont réservées à l'endosseur du
billet, me prodiguer des paroles caressantes, me
supplier peut-être, et moi..." Là, le vieillard me
jeta son regard blanc. "Et moi, inébranlable !
reprit-il. Je suis là comme un vengeur, j'appa-
rais comme un remords. Laissons les hypothèses.
J'arrive. 'Mme la comtesse est couchée, me dit
une femme de chambre. — Quand sera-t-elle
visible ? — À midi. — Mme la comtesse serait-elle
malade ? — Non, monsieur ; mais elle est rentrée
du bal à trois heures. — Je m'appelle Gobseck,
dites-lui mon nom, je serai ici à midi.' Et je m'en
vais en signant ma présence sur le tapis qui cou-
vrait les dalles de l'escalier. J'aime à crotter les
tapis de l'homme riche, non par petitesse, mais
pour leur faire sentir la griffe de la Nécessité. Par-
venu rue Montmartre, à une maison de peu d'ap-
parence, je pousse une vieille porte cochère, et
vois une de ces cours obscures où le soleil ne
pénètre jamais. La loge du portier était noire, le
vitrage ressemblait à la manche d'une douillette
trop longtemps portée, il était gras, brun, lézardé.

'Mlle Fanny Malvaut ? — Elle est sortie, mais si vous venez pour un billet, l'argent est là. — Je reviendrai', dis-je. Du moment où le portier avait la somme, je voulais connaître la jeune fille ; je me figurais qu'elle était jolie. Je passe la matinée à voir les gravures étalées sur le boulevard ; puis à midi sonnant, je traversais le salon qui précède la chambre de la comtesse. 'Madame me sonne à l'instant, me dit la femme de chambre, je ne crois pas qu'elle soit visible. — J'attendrai', répondis-je en m'asseyant sur un fauteuil. Les persiennes s'ouvrent, la femme de chambre accourt et me dit : 'Entrez, monsieur'. À la douceur de sa voix, je devinai que sa maîtresse ne devait pas être en mesure. Combien était belle la femme que je vis alors ! Elle avait jeté à la hâte sur ses épaules nues un châle de cachemire dans lequel elle s'enveloppait si bien que ses formes pouvaient se deviner dans leur nudité. Elle était vêtue d'un peignoir garni de ruches blanches comme neige et qui annonçait une dépense annuelle d'environ deux mille francs chez la blanchisseuse en fin. Ses cheveux noirs s'échappaient en grosses boucles d'un joli madras négligemment noué sur sa tête à la manière des créoles. Son lit offrait le tableau d'un désordre produit sans doute par un sommeil agité. Un peintre aurait payé pour rester pendant quelques moments au milieu de cette scène. Sous des draperies voluptueusement attachées, un oreiller enfoncé sur un édredon de soie bleue, et dont les garnitures en dentelle se détachaient vivement sur ce fond d'azur, offrait l'empreinte de formes indécises qui réveillaient l'imagination.

Sur une large peau d'ours, étendue aux pieds des
lions ciselés dans l'acajou du lit, brillaient deux
souliers de satin blanc, jetés avec l'incurie que
cause la lassitude d'un bal. Sur une chaise était
une robe froissée dont les manches touchaient à
terre. Des bas que le moindre souffle d'air aurait
emportés étaient tortillés dans le pied d'un fau-
teuil. De blanches jarretières flottaient le long
d'une causeuse. Un éventail de prix, à moitié
déplié, reluisait sur la cheminée. Les tiroirs de la
commode restaient ouverts. Des fleurs, des dia-
mants, des gants, un bouquet, une ceinture
gisaient çà et là. Je respirais une vague odeur de
parfums. Tout était luxe et désordre, beauté sans
harmonie. Mais déjà pour elle ou pour son ado-
rateur, la misère, tapie là-dessous, dressait la tête
et leur faisait sentir ses dents aiguës. La figure
fatiguée de la comtesse ressemblait à cette
chambre parsemée des débris d'une fête. Ces
brimborions épars me faisaient pitié ; rassemblés,
ils avaient causé la veille quelque délire. Ces ves-
tiges d'un amour foudroyé par le remords, cette
image d'une vie de dissipation, de luxe et de bruit,
trahissaient des efforts de Tantale pour embrasser
de fuyants plaisirs. Quelques rougeurs semées sur
le visage de la jeune femme attestaient la finesse
de sa peau, mais ses traits étaient comme grossis,
et le cercle brun qui se dessinait sous ses yeux
semblait être plus fortement marqué qu'à l'ordi-
naire. Néanmoins la nature avait assez d'énergie
en elle pour que ces indices de folie n'altérassent
pas sa beauté. Ses yeux étincelaient. Semblable à
l'une de ces Hérodiades[1] dues au pinceau de

Léonard de Vinci (j'ai brocanté les tableaux), elle était magnifique de vie et de force ; rien de mesquin dans ses contours ni dans ses traits, elle inspirait l'amour, et me semblait devoir être plus forte que l'amour. Elle me plut. Il y avait longtemps que mon cœur n'avait battu. J'étais donc déjà payé ! je donnerais mille francs d'une sensation qui me ferait souvenir de ma jeunesse. 'Monsieur, me dit-elle en me présentant une chaise, auriez-vous la complaisance d'attendre ? — Jusqu'à demain midi, madame, répondis-je en repliant le billet que je lui avais présenté, je n'ai le droit de protester qu'à cette heure-là.' Puis, en moi-même, je me disais : 'Paie ton luxe, paie ton nom, paie ton bonheur, paie le monopole dont tu jouis. Pour se garantir leurs biens, les riches ont inventé des tribunaux, des juges, et cette guillotine, espèce de bougie où viennent se brûler les ignorants. Mais, pour vous qui couchez sur la soie et sous la soie, il est des remords, des grincements de dents cachés sous un sourire, et des gueules de lions fantastiques qui vous donnent un coup de dent au cœur.' 'Un protêt ! y pensez-vous ? s'écriat-elle en me regardant, vous auriez si peu d'égards pour moi ! — Si le roi me devait, madame, et qu'il ne me payât pas, je l'assignerais encore plus promptement que tout autre débiteur.' En ce moment nous entendîmes frapper doucement à la porte de la chambre. — 'Je n'y suis pas ! dit impérieusement la jeune femme. — Anastasie, je voudrais cependant bien vous voir. — Pas en ce moment, mon cher, répondit-elle d'une voix moins dure, mais néanmoins sans douceur. — Quelle

plaisanterie ! vous parlez à quelqu'un', répondit en entrant un homme qui ne pouvait être que le comte. La comtesse me regarda, je la compris, elle devint mon esclave. Il fut un temps, jeune homme, où j'aurais été peut-être assez bête pour ne pas protester. En 1763, à Pondichéry, j'ai fait grâce à une femme qui m'a joliment roué. Je le méritais, pourquoi m'étais-je fié à elle ? 'Que veut monsieur ?' me demanda le comte. Je vis la femme frissonnant de la tête aux pieds, la peau blanche et satinée de son cou devint rude, elle avait, suivant un terme familier, la chair de poule. Moi, je riais, sans qu'aucun de mes muscles ne tressaillît. 'Monsieur est un de mes fournisseurs', dit-elle. Le comte me tourna le dos, je tirai le billet à moitié hors de ma poche. À ce mouvement inexorable, la jeune femme vint à moi, me présenta un diamant : 'Prenez, dit-elle, et allez-vous-en'. Nous échangeâmes les deux valeurs, et je sortis en la saluant. Le diamant valait bien une douzaine de cents francs pour moi. Je trouvai dans la cour une nuée de valets qui brossaient leurs livrées, ciraient leurs bottes ou nettoyaient de somptueux équipages. 'Voilà, me dis-je, ce qui amène ces gens-là chez moi. Voilà ce qui les pousse à voler décemment des millions, à trahir leur patrie. Pour ne pas se crotter en allant à pied, le grand seigneur, ou celui qui le singe, prend une bonne fois un bain de boue !' En ce moment, la grande porte s'ouvrit, et livra passage au cabriolet du jeune homme qui m'avait présenté le billet. 'Monsieur, lui dis-je quand il fut descendu, voici deux cents francs que je vous prie de rendre à Mme la comtesse, et

vous lui ferez observer que je tiendrai à sa disposition pendant huit jours le gage qu'elle m'a remis ce matin.' Il prit les deux cents francs, et laissa échapper un sourire moqueur, comme s'il eût dit :
— Ha ! elle a payé. Ma foi, tant mieux ! J'ai lu sur cette physionomie l'avenir de la comtesse. Ce joli monsieur blond, froid, joueur sans âme se ruinera, la ruinera, ruinera le mari, ruinera les enfants, mangera leurs dots, et causera plus de ravages à travers les salons que n'en causerait une batterie d'obusiers dans un régiment. Je me rendis rue Montmartre, chez Mlle Fanny. Je montai un petit escalier bien raide. Arrivé au cinquième étage, je fus introduit dans un appartement composé de deux chambres où tout était propre comme un ducat neuf. Je n'aperçus pas la moindre trace de poussière sur les meubles de la première pièce où me reçut Mlle Fanny, jeune fille parisienne, vêtue simplement : tête élégante et fraîche, air avenant, des cheveux châtains bien peignés, qui, retroussés en deux arcs sur les tempes, donnaient de la finesse à des yeux bleus, purs comme du cristal. Le jour, passant à travers de petits rideaux tendus aux carreaux, jetait une lueur douce sur sa modeste figure. Autour d'elle, de nombreux morceaux de toile taillés me dénoncèrent ses occupations habituelles, elle ouvrait du linge. Elle était là comme le génie de la solitude. Quand je lui présentai le billet, je lui dis que je ne l'avais pas trouvée le matin. 'Mais, dit-elle, les fonds étaient chez la portière.' Je feignis de ne pas entendre. 'Mademoiselle sort de bonne heure, à ce qu'il paraît ? — Je suis rarement hors de chez

moi ; mais quand on travaille la nuit, il faut bien quelquefois se baigner.' Je la regardai. D'un coup d'œil, je devinai tout. C'était une fille condamnée au travail par le malheur, et qui appartenait à quelque famille d'honnêtes fermiers, car elle avait quelques-uns de ces grains de rousseur particuliers aux personnes nées à la campagne. Je ne sais quel air de vertu respirait dans ses traits. Il me sembla que j'habitais une atmosphère de sincérité, de candeur, où mes poumons se rafraîchissaient. Pauvre innocente ! elle croyait à quelque chose : sa simple couchette en bois peint était surmontée d'un crucifix orné de deux branches de buis. Je fus quasi touché. Je me sentais disposé à lui offrir de l'argent à douze pour cent seulement[1], afin de lui faciliter l'achat de quelque bon établissement. 'Mais, me dis-je, elle a peut-être un petit cousin qui se ferait de l'argent avec sa signature, et grugerait la pauvre fille.' Je m'en suis donc allé, me mettant en garde contre mes idées généreuses, car j'ai souvent eu l'occasion d'observer que quand la bienfaisance ne nuit pas au bienfaiteur, elle tue l'obligé. Lorsque vous êtes entré, je pensais que Fanny Malvaut serait une bonne petite femme ; j'opposais sa vie pure et solitaire à celle de cette comtesse qui, déjà tombée dans la lettre de change, va rouler jusqu'au fond des abîmes du vice ! Eh ! bien, reprit-il après un moment de silence profond pendant lequel je l'examinais, croyez-vous que ce ne soit rien que de pénétrer ainsi dans les plus secrets replis du cœur humain, d'épouser la vie des autres, et de la voir à nu ? Des spectacles toujours variés : des plaies hideuses,

des chagrins mortels, des scènes d'amour, des misères que les eaux de la Seine attendent, des joies de jeune homme qui mènent à l'échafaud, des rires de désespoir et des fêtes somptueuses. Hier, une tragédie : quelque bonhomme de père qui s'asphyxie parce qu'il ne peut plus nourrir ses enfants. Demain, une comédie : un jeune homme essaiera de me jouer la scène de M. Dimanche[1], avec les variantes de notre époque. Vous avez entendu vanter l'éloquence des derniers prédicateurs, je suis allé parfois perdre mon temps à les écouter, ils m'ont fait changer d'opinion, mais de conduite, comme disait je ne sais qui, jamais. Hé ! bien, ces bons prêtres, votre Mirabeau, Vergniaud et les autres ne sont que des bègues auprès de mes orateurs. Souvent une jeune fille amoureuse, un vieux négociant sur le penchant de sa faillite, une mère qui veut cacher la faute de son fils, un artiste sans pain, un grand sur le déclin de la faveur, et qui, faute d'argent, va perdre le fruit de ses efforts, m'ont fait frissonner par la puissance de leur parole. Ces sublimes acteurs jouaient pour moi seul, et sans pouvoir me tromper. Mon regard est comme celui de Dieu, je vois dans les cœurs. Rien ne m'est caché. L'on ne refuse rien à qui lie et délie les cordons du sac. Je suis assez riche pour acheter les consciences de ceux qui font mouvoir les ministres, depuis leurs garçons de bureau jusqu'à leurs maîtresses : n'est-ce pas le Pouvoir ? Je puis avoir les plus belles femmes et leurs plus tendres caresses, n'est-ce pas le Plaisir ? Le Pouvoir et le Plaisir ne résument-ils pas tout votre ordre social ? Nous

sommes dans Paris une dizaine ainsi, tous rois silencieux et inconnus, les arbitres de vos destinées. La vie n'est-elle pas une machine à laquelle l'argent imprime le mouvement ? Sachez-le, les moyens se confondent toujours avec les résultats : vous n'arriverez jamais à séparer l'âme des sens, l'esprit de la matière. L'or est le spiritualisme de vos sociétés actuelles. Liés par le même intérêt, nous nous rassemblons à certains jours de la semaine au café Thémis, près du Pont-Neuf. Là, nous nous révélons les mystères de la finance. Aucune fortune ne peut nous mentir, nous possédons les secrets de toutes les familles. Nous avons une espèce de *livre noir* où s'inscrivent les notes les plus importantes sur le crédit public, sur la Banque, sur le Commerce. Casuistes de la Bourse, nous formons un Saint-Office où se jugent et s'analysent les actions les plus indifférentes de tous les gens qui possèdent une fortune quelconque, et nous devinons toujours vrai. Celui-ci surveille la masse judiciaire, celui-là la masse financière ; l'un la masse administrative, l'autre la masse commerciale. Moi, j'ai l'œil sur les fils de famille, les artistes, les gens du monde, et sur les joueurs, la partie la plus émouvante de Paris. Chacun nous dit les secrets du voisin. Les passions trompées, les vanités froissées sont bavardes. Les vices, les désappointements, les vengeances sont les meilleurs agents de police. Comme moi, tous mes confrères ont joui de tout, se sont rassasiés de tout, et sont arrivés à n'aimer le pouvoir et l'argent que pour le pouvoir et l'argent même. Ici, dit-il, en me montrant sa chambre nue et froide,

l'amant le plus fougueux qui s'irrite ailleurs d'une parole et tire l'épée pour un mot, prie à mains jointes ! Ici le négociant le plus orgueilleux, ici la femme la plus vaine de sa beauté, ici le militaire le plus fier prient tous, la larme à l'œil ou de rage ou de douleur. Ici prient l'artiste le plus célèbre et l'écrivain dont les noms sont promis à la postérité. Ici enfin, ajouta-t-il en portant la main à son front, se trouve une balance dans laquelle se pèsent les successions et les intérêts de Paris tout entier. Croyez-vous maintenant qu'il n'y ait pas de jouissances sous ce masque blanc dont l'immobilité vous a si souvent étonné ?" dit-il en me tendant son visage blême qui sentait l'argent. Je retournai chez moi stupéfait. Ce petit vieillard sec avait grandi. Il s'était changé à mes yeux en une image fantastique où se personnifiait le pouvoir de l'or. La vie, les hommes me faisaient horreur. "Tout doit-il donc se résoudre par l'argent ?" me demandais-je. Je me souviens de ne m'être endormi que très tard. Je voyais des monceaux d'or autour de moi. La belle comtesse m'occupa. J'avouerai à ma honte qu'elle éclipsait complètement l'image de la simple et chaste créature vouée au travail et à l'obscurité ; mais le lendemain matin, à travers les nuées de mon réveil, la douce Fanny m'apparut dans toute sa beauté, je ne pensai plus qu'à elle.

— Voulez-vous un verre d'eau sucrée ? dit la vicomtesse en interrompant Derville.

— Volontiers, répondit-il.

— Mais je ne vois là-dedans rien qui puisse nous concerner, dit Mme de Grandlieu en sonnant.

— Sardanapale ! s'écria Derville en lâchant son juron, je vais bien réveiller Mlle Camille en lui disant que son bonheur dépendait naguère du papa Gobseck, mais comme le bonhomme est mort à l'âge de quatre-vingt-neuf ans, M. de Restaud entrera bientôt en possession d'une belle fortune. Ceci veut des explications. Quant à Fanny Malvaut, vous la connaissez, c'est ma femme !

— Le pauvre garçon, répliqua la vicomtesse, avouerait cela devant vingt personnes avec sa franchise ordinaire.

— Je le crierais à tout l'univers, dit l'avoué.

— Buvez, buvez, mon pauvre Derville. Vous ne serez jamais rien, que le plus heureux et le meilleur des hommes.

— Je vous ai laissé rue du Helder, chez une comtesse, s'écria l'oncle en relevant sa tête légèrement assoupie. Qu'en avez-vous fait ?

— Quelques jours après la conversation que j'avais eue avec le vieux Hollandais, je passai ma thèse, reprit Derville. Je fus reçu licencié en Droit, et puis avocat. La confiance que le vieil avare avait en moi s'accrut beaucoup. Il me consultait gratuitement sur les affaires épineuses dans lesquelles il s'embarquait d'après des données sûres, et qui eussent semblé mauvaises à tous les praticiens. Cet homme, sur lequel personne n'aurait pu prendre le moindre empire, écoutait mes conseils avec une sorte de respect. Il est vrai qu'il s'en trouvait toujours très bien. Enfin, le jour où je fus nommé maître-clerc de l'étude où je travaillais depuis trois ans, je quittai la maison de la rue des Grès, et j'allai demeurer chez mon patron, qui me

donna la table, le logement et cent cinquante francs par mois. Ce fut un beau jour ! Quand je fis mes adieux à l'usurier, il ne me témoigna ni amitié ni déplaisir, il ne m'engagea pas à le venir voir ; il me jeta seulement un de ces regards qui, chez lui, semblaient en quelque sorte trahir le don de seconde vue. Au bout de huit jours, je reçus la visite de mon ancien voisin, il m'apportait une affaire assez difficile, une expropriation ; il continua ses consultations gratuites avec autant de liberté que s'il me payait. À la fin de la seconde année, de 1818 à 1819, mon patron, homme de plaisir et fort dépensier, se trouva dans une gêne considérable, et fut obligé de vendre sa charge. Quoique en ce moment les Études n'eussent pas acquis la valeur exorbitante à laquelle elles sont montées aujourd'hui, mon patron donnait la sienne, en n'en demandant que cent cinquante mille francs. Un homme actif, instruit, intelligent pouvait vivre honorablement, payer les intérêts de cette somme, et s'en libérer en dix années pour peu qu'il inspirât de confiance. Moi, le septième enfant d'un petit bourgeois de Noyon, je ne possédais pas une obole, et ne connaissais dans le monde d'autre capitaliste que le papa Gobseck. Une pensée ambitieuse, et je ne sais quelle lueur d'espoir me prêtèrent le courage d'aller le trouver. Un soir donc, je cheminai lentement jusqu'à la rue des Grès. Le cœur me battit bien fortement quand je frappai à la sombre maison. Je me souvenais de tout ce que m'avait dit autrefois le vieil avare dans un temps où j'étais bien loin de soupçonner la violence des angoisses qui commençaient au

seuil de cette porte. J'allais donc le prier comme tant d'autres. "Eh ! bien, non, me dis-je, un honnête homme doit partout garder sa dignité. La fortune ne vaut pas une lâcheté, montrons-nous positif autant que lui." Depuis mon départ, le papa Gobseck avait loué ma chambre pour ne pas avoir de voisin ; il avait aussi fait poser une petite chattière grillée au milieu de sa porte, et il ne m'ouvrit qu'après avoir reconnu ma figure. "Hé ! bien, me dit-il de sa petite voix flûtée, votre patron vend son Étude. — Comment savez-vous cela ? Il n'en a encore parlé qu'à moi." Les lèvres du vieillard se tirèrent vers les coins de sa bouche absolument comme des rideaux, et ce sourire muet fut accompagné d'un regard froid. "Il fallait cela pour que je vous visse chez moi, ajouta-t-il d'un ton sec et après une pause pendant laquelle je demeurai confondu. — Écoutez-moi, monsieur Gobseck", repris-je avec autant de calme que je pus en affecter devant ce vieillard qui fixait sur moi des yeux impassibles dont le feu clair me troublait. Il fit un geste comme pour me dire : Parlez. "Je sais qu'il est fort difficile de vous émouvoir. Aussi ne perdrai-je pas mon éloquence à essayer de vous peindre la situation d'un clerc sans le sou, qui n'espère qu'en vous, et n'a dans le monde d'autre cœur que le vôtre dans lequel il puisse trouver l'intelligence de son avenir. Laissons le cœur. Les affaires se font comme des affaires, et non comme des romans, avec de la sensiblerie. Voici le fait. L'étude de mon patron rapporte annuellement entre ses mains une vingtaine de mille francs ; mais je crois qu'entre les miennes elle en vaudra

quarante. Il veut la vendre cinquante mille écus.
Je sens là, dis-je en me frappant le front, que si
vous pouviez me prêter la somme nécessaire à
cette acquisition, je serais libéré dans dix ans.
— Voilà parler, répondit le papa Gobseck qui me
tendit la main et serra la mienne. Jamais, depuis
que je suis dans les affaires, reprit-il, personne ne
m'a déduit plus clairement les motifs de sa visite.
Des garanties ? dit-il en me toisant de la tête aux
pieds. Néant, ajouta-t-il après une pause. Quel âge
avez-vous ? — Vingt-cinq ans dans dix jours,
répondis-je ; sans cela, je ne pourrais traiter.
— Juste ! — Hé ! bien ? — Possible. — Ma foi, il
faut aller vite ; sans cela, j'aurai des enchérisseurs.
— Apportez-moi demain matin votre extrait de
naissance, et nous parlerons de votre affaire : j'y
songerai." Le lendemain, à huit heures, j'étais chez
le vieillard. Il prit le papier officiel, mit ses
lunettes, toussa, cracha, s'enveloppa dans sa houp-
pelande noire, et lut l'extrait des registres de la
mairie tout entier. Puis il le tourna, le retourna,
me regarda, retoussa, s'agita sur sa chaise, et il
me dit : "C'est une affaire que nous allons tâcher
d'arranger." Je tressaillis. "Je tire cinquante pour
cent de mes fonds, reprit-il, quelquefois cent, deux
cents, cinq cents pour cent." À ces mots je pâlis.
"Mais, en faveur de notre connaissance, je me
contenterai de douze et demi pour cent d'intérêt
par..." Il hésita. "Eh ! bien oui, pour vous je me
contenterai de treize pour cent par an. Cela vous
va-t-il ? — Oui, répondis-je. — Mais si c'est trop,
répliqua-t-il, défendez-vous, Grotius[1] !" Il m'appe-
lait Grotius en plaisantant. "En vous demandant

treize pour cent, je fais mon métier ; voyez si vous pouvez les payer. Je n'aime pas un homme qui tope à tout. Est-ce trop ? — Non, dis-je, je serai quitte pour prendre un peu plus de mal. — Parbleu ! dit-il en me jetant son malicieux regard oblique, vos clients paieront. — Non, de par tous les diables, m'écriai-je, ce sera moi. Je me couperais la main plutôt que d'écorcher le monde ! — Bonsoir, me dit le papa Gobseck. — Mais les honoraires sont tarifés, repris-je. — Ils ne le sont pas, reprit-il, pour les transactions, pour les atermoiements, pour les conciliations. Vous pouvez alors compter des mille francs, des six mille francs même, suivant l'importance des intérêts, pour vos conférences, vos courses, vos projets d'actes, vos mémoires et votre verbiage. Il faut savoir rechercher ces sortes d'affaires. Je vous recommanderai comme le plus savant et le plus habile des avoués, je vous enverrai tant de procès de ce genre-là, que vous ferez crever vos confrères de jalousie. Werbrust, Palma, Gigonnet, mes confrères, vous donneront leurs expropriations ; et, Dieu sait s'ils en ont ! Vous aurez ainsi deux clientèles, celle que vous achetez et celle que je vous ferai. Vous devriez presque me donner quinze pour cent de mes cent cinquante mille francs. — Soit, mais pas plus", dis-je avec la fermeté d'un homme qui ne voulait plus rien accorder au-delà. Le papa Gobseck se radoucit et parut content de moi. "Je paierai moi-même, reprit-il, la charge à votre patron, de manière à m'établir un privilège bien solide sur le prix et le cautionnement. — Oh ! tout ce que vous voudrez pour les

garanties. — Puis, vous m'en représenterez la valeur en quinze lettres de change acceptées en blanc, chacune pour une somme de dix mille francs. — Pourvu que cette double valeur soit constatée. — Non, s'écria Gobseck en m'interrompant. Pourquoi voulez-vous que j'aie plus de confiance en vous que vous n'en avez en moi ?" Je gardai le silence. "Et puis vous ferez, dit-il en continuant avec un ton de bonhomie, mes affaires sans exiger d'honoraires tant que je vivrai, n'est-ce pas ? — Soit, pourvu qu'il n'y ait pas d'avances de fonds. — Juste ! dit-il. Ah çà, reprit le vieillard dont la figure avait peine à prendre un air de bonhomie, vous me permettrez d'aller vous voir ? — Vous me ferez toujours plaisir. — Oui, mais le matin cela sera bien difficile. Vous aurez vos affaires et j'ai les miennes. — Venez le soir. — Oh ! non, répondit-il vivement, vous devez aller dans le monde, voir vos clients. Moi j'ai mes amis, à mon café." "Ses amis !" pensai-je. "Eh ! bien, dis-je, pourquoi ne pas prendre l'heure du dîner ? — C'est cela, dit Gobseck. Après la Bourse, à cinq heures. Eh bien, vous me verrez tous les mercredis et les samedis. Nous causerons de nos affaires comme un couple d'amis. Ah ! ah ! je suis gai quelquefois. Donnez-moi une aile de perdrix et un verre de vin de Champagne, nous causerons. Je sais bien des choses qu'aujourd'hui l'on peut dire, et qui vous apprendront à connaître les hommes et surtout les femmes. — Va pour la perdrix et le verre de vin de Champagne. — Ne faites pas de folies, autrement vous perdriez ma confiance. Ne prenez pas un grand train de maison. Ayez une

vieille bonne, une seule. J'irai vous visiter pour m'assurer de votre santé. J'aurai un capital placé sur votre tête, hé ! hé ! je dois m'informer de vos affaires. Allons, venez ce soir avec votre patron. — Pourriez-vous me dire, s'il n'y a pas d'indiscrétion à le demander, dis-je au petit vieillard quand nous atteignîmes au seuil de la porte, de quelle importance était mon extrait de baptême dans cette affaire ?" Jean-Esther Van Gobseck haussa les épaules, sourit malicieusement et me répondit : "Combien la jeunesse est sotte ! Apprenez donc, monsieur l'avoué, car il faut que vous le sachiez pour ne pas vous laisser prendre, qu'avant trente ans la probité et le talent sont encore des espèces d'hypothèques. Passé cet âge, l'on ne peut plus compter sur un homme." Et il ferma sa porte. Trois mois après, j'étais avoué. Bientôt j'eus le bonheur, madame, de pouvoir entreprendre les affaires concernant la restitution de vos propriétés. Le gain de ces procès me fit connaître. Malgré les intérêts énormes que j'avais à payer à Gobseck, en moins de cinq ans je me trouvai libre d'engagements. J'épousai Fanny Malvaut que j'aimais sincèrement. La conformité de nos destinées, de nos travaux, de nos succès augmentait la force de nos sentiments. Un de ses oncles, fermier devenu riche, était mort en lui laissant soixante-dix mille francs qui m'aidèrent à m'acquitter. Depuis ce jour, ma vie ne fut que bonheur et prospérité. Ne parlons donc plus de moi, rien n'est insupportable comme un homme heureux. Revenons à nos personnages. Un an après l'acquisition de mon étude, je fus entraîné, presque malgré moi, dans un

déjeuner de garçon. Ce repas était la suite d'une gageure perdue par un de mes camarades contre un jeune homme alors fort en vogue dans le monde élégant. M. de Trailles, la fleur du *dandysme* de ce temps-là, jouissait d'une immense réputation...

— Mais il en jouit encore, dit le comte de Born en interrompant l'avoué. Nul ne porte mieux un habit, ne conduit un tandem mieux que lui. Maxime a le talent de jouer, de manger et de boire avec plus de grâce que qui que ce soit au monde. Il se connaît en chevaux, en chapeaux, en tableaux. Toutes les femmes raffolent de lui. Il dépense toujours environ cent mille francs par an sans qu'on lui connaisse une seule propriété, ni un seul coupon de rente. Type de la chevalerie errante de nos salons, de nos boudoirs, de nos boulevards, espèce amphibie qui tient autant de l'homme que de la femme, le comte Maxime de Trailles est un être singulier, bon à tout et propre à rien[1], craint et méprisé, sachant et ignorant tout, aussi capable de commettre un bienfait que de résoudre un crime, tantôt lâche et tantôt noble, plutôt couvert de boue que taché de sang, ayant plus de soucis que de remords, plus occupé de bien digérer que de penser, feignant des passions et ne ressentant rien. Anneau brillant qui pourrait unir le Bagne à la haute société, Maxime de Trailles est un homme qui appartient à cette classe éminemment intelligente d'où s'élancent parfois un Mirabeau, un Pitt, un Richelieu, mais qui le plus souvent fournit des comtes de Horn, des Fouquier-Tinville et des Coignard.

— Eh ! bien, reprit Derville après avoir écouté le frère de la vicomtesse, j'avais beaucoup entendu parler de ce personnage par ce pauvre père Goriot, l'un de mes clients, mais j'avais évité déjà plusieurs fois le dangereux honneur de sa connaissance quand je le rencontrais dans le monde. Cependant mon camarade me fit de telles instances pour obtenir de moi d'aller à son déjeuner, que je ne pouvais m'en dispenser sans être taxé de *bégueulisme*. Il vous serait difficile de concevoir un déjeuner de garçon, madame. C'est une magnificence et une recherche rares, le luxe d'un avare qui par vanité devient fastueux pour un jour. En entrant, on est surpris de l'ordre qui règne sur une table éblouissante d'argent, de cristaux, de linge damassé. La vie est là dans sa fleur : les jeunes gens sont gracieux, ils sourient, parlent bas et ressemblent à de jeunes mariées, autour d'eux tout est vierge. Deux heures après, vous diriez d'un champ de bataille après le combat : partout des verres brisés, des serviettes foulées, chiffonnées ; des mets entamés qui répugnent à voir ; puis, c'est des cris à fendre la tête, des toasts plaisants, un feu d'épigrammes et de mauvaises plaisanteries, des visages empourprés, des yeux enflammés qui ne disent plus rien, des confidences involontaires qui disent tout. Au milieu d'un tapage infernal, les uns cassent des bouteilles, d'autres entonnent des chansons ; l'on se porte des défis, l'on s'embrasse ou l'on se bat ; il s'élève un parfum détestable composé de cent odeurs et des cris composés de cent voix ; personne ne sait plus ce qu'il mange, ce qu'il boit, ni ce qu'il dit ; les uns sont tristes, les

autres babillent ; celui-ci est monomane et répète le même mot comme une cloche qu'on a mise en branle ; celui-là veut commander au tumulte ; le plus sage propose une orgie. Si quelque homme de sang-froid entrait, il se croirait à quelque bacchanale[1]. Ce fut au milieu d'un tumulte semblable, que M. de Trailles essaya de s'insinuer dans mes bonnes grâces. J'avais à peu près conservé ma raison, j'étais sur mes gardes. Quant à lui, quoiqu'il affectât d'être décemment ivre, il était plein de sang-froid et songeait à ses affaires. En effet, je ne sais comment cela se fit, mais en sortant des salons de Grignon, sur les neuf heures du soir, il m'avait entièrement ensorcelé, je lui avais promis de l'amener le lendemain chez notre papa Gobseck. Les mots : honneur, vertu, comtesse, femme honnête, malheur, s'étaient, grâce à sa langue dorée, placés comme par magie dans ses discours. Lorsque je me réveillai le lendemain matin, et que je voulus me souvenir de ce que j'avais fait la veille, j'eus beaucoup de peine à lier quelques idées. Enfin, il me sembla que la fille d'un de mes clients était en danger de perdre sa réputation, l'estime et l'amour de son mari, si elle ne trouvait pas une cinquantaine de mille francs dans la matinée. Il y avait des dettes de jeu, des mémoires de carrossier, de l'argent perdu je ne sais à quoi. Mon prestigieux convive m'avait assuré qu'elle était assez riche pour réparer par quelques années d'économie l'échec qu'elle allait faire à sa fortune. Seulement alors je commençai à deviner la cause des instances de mon camarade. J'avoue, à ma honte, que je ne me doutais

nullement de l'importance qu'il y avait pour le papa Gobseck à se raccommoder avec ce dandy. Au moment où je me levais, M. de Trailles entra. "Monsieur le comte, lui dis-je après nous être adressé les compliments d'usage, je ne vois pas que vous ayez besoin de moi pour vous présenter chez Van Gobseck, le plus poli, le plus anodin de tous les capitalistes. Il vous donnera de l'argent s'il en a, ou plutôt si vous lui présentez des garanties suffisantes. — Monsieur, me répondit-il, il n'entre pas dans ma pensée de vous forcer à me rendre un service, quand même vous me l'auriez promis." "Sardanapale ! me dis-je en moi-même, laisserai-je croire à cet homme-là que je lui manque de parole ?" "J'ai eu l'honneur de vous dire hier que je m'étais fort mal à propos brouillé avec le papa Gobseck, dit-il en continuant. Or, comme il n'y a guère que lui à Paris qui puisse cracher en un moment, et le lendemain d'une fin de mois, une centaine de mille francs, je vous avais prié de faire ma paix avec lui. Mais n'en parlons plus..." M. de Trailles me regarda d'un air poliment insultant et se disposait à s'en aller. "Je suis prêt à vous conduire", lui dis-je. Lorsque nous arrivâmes rue des Grès, le dandy regardait autour de lui avec une attention et une inquié- tude qui m'étonnèrent. Son visage devenait livide, rougissait, jaunissait tour à tour, et quelques gouttes de sueur parurent sur son front quand il aperçut la porte de la maison de Gobseck. Au moment où nous descendîmes de cabriolet, un fiacre entra dans la rue des Grès. L'œil de faucon du jeune homme lui permit de distinguer une

femme au fond de cette voiture. Une expression de joie presque sauvage anima sa figure, il appela un petit garçon qui passait et lui donna son cheval à tenir. Nous montâmes chez le vieil escompteur. "Monsieur Gobseck, lui dis-je, je vous amène un de mes plus intimes amis (de qui je me défie autant que du diable, ajoutai-je à l'oreille du vieillard). À ma considération, vous lui rendrez vos bonnes grâces (au taux ordinaire), et vous le tirerez de peine (si cela vous convient)." M. de Trailles s'inclina devant l'usurier, s'assit, et prit pour l'écouter une de ces attitudes courtisanesques dont la gracieuse bassesse vous eût séduit ; mais mon Gobseck resta sur sa chaise, au coin de son feu, immobile, impassible. Gobseck ressemblait à la statue de Voltaire vue le soir sous le péristyle du Théâtre-Français, il souleva légèrement, comme pour saluer, la casquette usée avec laquelle il se couvrait le chef, et le peu de crâne jaune qu'il montra achevait sa ressemblance avec le marbre. "Je n'ai d'argent que pour mes pratiques, dit-il. — Vous êtes donc bien fâché que je sois allé me ruiner ailleurs que chez vous ? répondit le comte en riant. — Ruiner ! reprit Gobseck d'un ton d'ironie. — Allez-vous dire que l'on ne peut pas ruiner un homme qui ne possède rien ? Mais je vous défie de trouver à Paris un plus beau *capital* que celui-ci[1]", s'écria le fashionable en se levant et tournant sur ses talons. Cette bouffonnerie presque sérieuse n'eut pas le don d'émouvoir Gobseck. "Ne suis-je pas l'ami intime des Ronquerolles, des de Marsay, des Franchessini, des deux Vandenesse, des Ajuda-Pinto, enfin, de tous les

jeunes gens les plus à la mode dans Paris ? Je suis au jeu l'allié d'un prince et d'un ambassadeur que vous connaissez. J'ai mes revenus à Londres, à Carlsbad, à Baden, à Bath[1]. N'est-ce pas la plus brillante des industries ? — Vrai. — Vous faites une éponge de moi, mordieu ! et vous m'encouragez à me gonfler au milieu du monde, pour me presser dans les moments de crise ; mais vous êtes aussi des éponges, et la mort vous pressera. — Possible. — Sans les dissipateurs, que deviendriez-vous ? nous sommes à nous deux l'âme et le corps. — Juste. — Allons, une poignée de main, mon vieux papa Gobseck, et de la magnanimité, si cela est vrai, juste et possible. — Vous venez à moi, répondit froidement l'usurier, parce que Girard, Palma, Werbrust et Gigonnet ont le ventre plein de vos lettres de change, qu'ils offrent partout à cinquante pour cent de perte ; or, comme ils n'ont probablement fourni que moitié de la valeur, elles ne valent pas vingt-cinq[2]. Serviteur ! Puis-je décemment, dit Gobseck en continuant, prêter une seule obole à un homme qui doit trente mille francs et ne possède pas un denier ? Vous avez perdu dix mille francs avant-hier au bal chez le baron de Nucingen. — Monsieur, répondit le comte avec une rare impudence en toisant le vieillard, mes affaires ne vous regardent pas. Qui a terme, ne doit rien[3]. — Vrai ! — Mes lettres de change seront acquittées. — Possible ! — Et dans ce moment, la question entre nous se réduit à savoir si je vous présente des garanties suffisantes pour la somme que je viens vous emprunter. — Juste." Le bruit que faisait le fiacre en s'arrêtant

à la porte retentit dans la chambre. "Je vais aller chercher quelque chose qui vous satisfera peut-être, s'écria le jeune homme. — Ô mon fils ! s'écria Gobseck en se levant et me tendant les bras, quand l'emprunteur eut disparu, s'il a de bons gages, tu me sauves la vie ! J'en serais mort. Werbrust et Gigonnet ont cru me faire une farce. Grâce à toi, je vais bien rire ce soir à leurs dépens." La joie du vieillard avait quelque chose d'effrayant. Ce fut le seul moment d'expansion qu'il eut avec moi. Malgré la rapidité de cette joie, elle ne sortira jamais de mon souvenir. "Faites-moi le plaisir de rester ici, ajouta-t-il. Quoique je sois armé, sûr de mon coup, comme un homme qui jadis a chassé le tigre, et fait sa partie sur un tillac quand il fallait vaincre ou mourir, je me défie de cet élégant coquin." Il alla se rasseoir sur un fauteuil, devant son bureau. Sa figure redevint blême et calme. "Oh, oh ! reprit-il en se tournant vers moi, vous allez sans doute voir la belle créature de qui je vous ai parlé jadis, j'entends dans le corridor un pas aristocratique." En effet le jeune homme revint en donnant la main à une femme en qui je reconnus cette comtesse dont le lever m'avait autrefois été dépeint par Gobseck, l'une des deux filles du bonhomme Goriot. La comtesse ne me vit pas d'abord, je me tenais dans l'embrasure de la fenêtre, le visage à la vitre. En entrant dans la chambre humide et sombre de l'usurier, elle jeta un regard de défiance sur Maxime. Elle était si belle que, malgré ses fautes, je la plaignis. Quelque terrible angoisse agitait son cœur, ses traits nobles et fiers avaient une expression convulsive, mal

déguisée. Ce jeune homme était devenu pour elle un mauvais génie. J'admirai Gobseck, qui, quatre ans plus tôt, avait compris la destinée de ces deux êtres sur une première lettre de change. "Probablement, me dis-je, ce monstre à visage d'ange la gouverne par tous les ressorts possibles : la vanité, la jalousie, le plaisir, l'entraînement du monde."

— Mais, s'écria la vicomtesse, les vertus mêmes de cette femme ont été pour lui des armes, il lui a fait verser des larmes de dévouement, il a su exalter en elle la générosité naturelle à notre sexe, et il a abusé de sa tendresse pour lui vendre bien cher de criminels plaisirs. — Je vous l'avoue, dit Derville qui ne comprit pas les signes que lui fit Mme de Grandlieu, je ne pleurai pas sur le sort de cette malheureuse créature, si brillante aux yeux du monde et si épouvantable pour qui lisait dans son cœur ; non, je frémissais d'horreur en contemplant son assassin, ce jeune homme dont le front était si pur, la bouche si fraîche, le sourire si gracieux, les dents si blanches, et qui ressemblait à un ange. Ils étaient en ce moment tous deux devant leur juge, qui les examinait comme un vieux dominicain du seizième siècle devait épier les tortures de deux Maures, au fond des souterrains du Saint-Office. "Monsieur, existe-t-il un moyen d'obtenir le prix des diamants que voici, mais en me réservant le droit de les racheter ? dit-elle d'une voix tremblante en lui tendant un écrin. — Oui, madame", répondis-je en intervenant et me montrant. Elle me regarda, me reconnut, laissa échapper un frisson, et me lança ce coup d'œil qui signifie en tout pays : Taisez-vous !"

"Ceci, dis-je en continuant, constitue un acte que nous appelons vente à réméré[1], convention qui consiste à céder et transporter une propriété mobilière ou immobilière pour un temps déterminé, à l'expiration duquel on peut rentrer dans l'objet en litige, moyennant une somme fixée." Elle respira plus facilement. Le comte Maxime fronça le sourcil, il se doutait bien que l'usurier donnerait alors une plus faible somme des diamants, valeur sujette à des baisses. Gobseck, immobile, avait saisi sa loupe et contemplait silencieusement l'écrin. Vivrais-je cent ans, je n'oublierais pas le tableau que nous offrit sa figure. Ses joues pâles s'étaient colorées, ses yeux, où les scintillements des pierres semblaient se répéter, brillaient d'un feu surnaturel. Il se leva, alla au jour, tint les diamants près de sa bouche démeublée, comme s'il eût voulu les dévorer. Il marmottait de vagues paroles, en soulevant tour à tour les bracelets, les girandoles, les colliers, les diadèmes, qu'il présentait à la lumière pour en juger l'eau, la blancheur, la taille ; il les sortait de l'écrin, les y remettait, les y reprenait encore, les faisait jouer en leur demandant tous leurs feux, plus enfant que vieillard, ou plutôt enfant et vieillard tout ensemble. "Beaux diamants ! Cela aurait valu trois cent mille francs avant la révolution. Quelle eau ! Voilà de vrais diamants d'Asie venus de Golconde ou de Visapour ! En connaissez-vous le prix ? Non, non, Gobseck est le seul à Paris qui sache les apprécier. Sous l'empire il aurait encore fallu plus de deux cent mille francs pour faire une parure semblable." Il fit un geste de dégoût et ajouta : "Maintenant le

diamant perd tous les jours, le Brésil nous en accable depuis la paix, et jette sur les places des diamants moins blancs que ceux de l'Inde. Les femmes n'en portent plus qu'à la cour. Madame y va ?" Tout en lançant ces terribles paroles, il examinait avec une joie indicible les pierres l'une après l'autre : "Sans tache, disait-il. Voici une tache. Voici une paille. Beau diamant." Son visage blême était si bien illuminé par les feux de ces pierreries, que je le comparais à ces vieux miroirs verdâtres qu'on trouve dans les auberges de province, qui acceptent les reflets lumineux sans les répéter et donnent la figure d'un homme tombant en apoplexie au voyageur assez hardi pour s'y regarder. "Eh ! bien ?" dit le comte en frappant sur l'épaule de Gobseck. Le vieil enfant tressaillit. Il laissa ses hochets, les mit sur son bureau, s'assit et redevint usurier, dur, froid et poli comme une colonne de marbre : "Combien vous faut-il ? — Cent mille francs, pour trois ans, dit le comte. — Possible !" dit Gobseck en tirant d'une boîte d'acajou des balances inestimables pour leur justesse, son écrin à lui ! Il pesa les pierres en évaluant à vue de pays (et Dieu sait comme !) le poids des montures. Pendant cette opération, la figure de l'escompteur luttait entre la joie et la sévérité. La comtesse était plongée dans une stupeur dont je lui tenais compte, il me sembla qu'elle mesurait la profondeur du précipice où elle tombait. Il y avait encore des remords dans cette âme de femme, il ne fallait peut-être qu'un effort, une main charitablement tendue pour la sauver, je l'essayai. "Ces diamants sont à vous, madame ? lui

demandai-je d'une voix claire. — Oui, monsieur, répondit-elle en me lançant un regard d'orgueil. — Faites le réméré, bavard ! me dit Gobseck en se levant et me montrant sa place au bureau. — Madame est sans doute mariée ?" demandai-je encore. Elle inclina vivement la tête. "Je ne ferai pas l'acte, m'écriai-je. — Et pourquoi ? dit Gobseck. — Pourquoi ? repris-je en entraînant le vieillard dans l'embrasure de la fenêtre pour lui parler à voix basse. Cette femme étant en puissance de mari, le réméré sera nul, vous ne pourriez opposer votre ignorance d'un fait constaté par l'acte même. Vous seriez donc tenu de représenter les diamants qui vont vous être déposés, et dont le poids, les valeurs ou la taille seront décrits." Gobseck m'interrompit par un signe de tête, et se tourna vers les deux coupables : "Il a raison, dit-il. Tout est changé. Quatre-vingt mille francs comptant, et vous me laisserez les diamants ! ajouta-t-il d'une voix sourde et flûtée. En fait de meubles, la possession vaut titre. — Mais, répliqua le jeune homme. — À prendre ou à laisser, reprit Gobseck en remettant l'écrin à la comtesse, j'ai trop de risques à courir." "Vous feriez mieux de vous jeter aux pieds de votre mari", lui dis-je à l'oreille en me penchant vers elle. L'usurier comprit sans doute mes paroles au mouvement de mes lèvres, et me jeta un regard froid. La figure du jeune homme devint livide. L'hésitation de la comtesse était palpable. Le comte s'approcha d'elle, et quoiqu'il parlât très bas, j'entendis : "Adieu, chère Anastasie, sois heureuse ! Quant à moi, demain je n'aurai plus de soucis." "Monsieur, s'écria la jeune

femme en s'adressant à Gobseck, j'accepte vos offres. — Allons donc ! répondit le vieillard, vous êtes bien difficile à confesser, ma belle dame." Il signa un bon de cinquante mille francs sur la Banque, et le remit à la comtesse. "Maintenant, dit-il avec un sourire qui ressemblait assez à celui de Voltaire, je vais vous compléter votre somme par trente mille francs de lettres de change dont la bonté ne me sera pas contestée. C'est de l'or en barres. Monsieur vient de me dire : *Mes lettres de change seront acquittées*", ajouta-t-il en présentant des traites souscrites par le comte, toutes protestées la veille à la requête de celui de ses confrères qui probablement les lui avait vendues à bas prix. Le jeune homme poussa un rugissement au milieu duquel domina le mot : "Vieux coquin !" Le papa Gobseck ne sourcilla pas, il tira d'un carton sa paire de pistolets, et dit froidement : "En ma qualité d'insulté, je tirerai le premier. — Maxime, vous devez des excuses à monsieur, s'écria doucement la tremblante comtesse. — Je n'ai pas eu l'intention de vous offenser, dit le jeune homme en balbutiant. — Je le sais bien, répondit tranquillement Gobseck, votre intention était seulement de ne pas payer vos lettres de change." La comtesse se leva, salua, et disparut en proie sans doute à une profonde horreur. M. de Trailles fut forcé de la suivre ; mais avant de sortir : "S'il vous échappe une indiscrétion, messieurs, dit-il, j'aurai votre sang ou vous aurez le mien. — *Amen*, lui répondit Gobseck en serrant ses pistolets. Pour jouer son sang, faut en avoir, mon petit, et tu n'as que de la boue dans les veines." Quand la porte

fut fermée et que les deux voitures partirent, Gob-
seck se leva, se mit à danser en répétant : "J'ai les
diamants ! j'ai les diamants ! Les beaux diamants,
quels diamants ! et pas cher. Ah ! ah ! Wertrust et
Gigonnet, vous avez cru attraper le vieux papa
Gobseck ! *Ego sum papa*[1] ! je suis votre maître à
tous ! Intégralement payé ! Comme ils seront sots,
ce soir, quand je leur conterai l'affaire, entre deux
parties de domino !" Cette joie sombre, cette féro-
cité de sauvage, excitées par la possession de
quelques cailloux blancs, me firent tressaillir.
J'étais muet et stupéfait. "Ah, ah ! te voilà, mon
garçon, dit-il. Nous dînerons ensemble. Nous nous
amuserons chez toi, je n'ai pas de ménage. Tous
ces restaurateurs, avec leurs coulis, leurs sauces,
leurs vins, empoisonneraient le diable." L'expres-
sion de mon visage lui rendit subitement sa froide
impassibilité. "Vous ne concevez pas cela, me
dit-il en s'asseyant au coin de son foyer où il mit
son poêlon de fer-blanc plein de lait sur le réchaud.
— Voulez-vous déjeuner avec moi ? reprit-il, il y en
aura peut-être assez pour deux. — Merci, répondis-je,
je ne déjeune qu'à midi." En ce moment des pas
précipités retentirent dans le corridor. L'inconnu
qui survenait s'arrêta sur le palier de Gobseck, et
frappa plusieurs coups qui eurent un caractère de
fureur. L'usurier alla reconnaître par la chattière,
et ouvrit à un homme de trente-cinq ans environ,
qui sans doute lui parut inoffensif, malgré cette
colère. Le survenant, simplement vêtu, ressemblait
au feu duc de Richelieu, c'était le comte que vous
avez dû rencontrer et qui avait, passez-moi cette
expression, la tournure aristocratique des hommes

d'État de votre faubourg. "Monsieur, dit-il, en s'adressant à Gobseck redevenu calme, ma femme sort d'ici ? — Possible. — Eh ! bien, monsieur, ne me comprenez-vous pas ? — Je n'ai pas l'honneur de connaître madame votre épouse, répondit l'usurier. J'ai reçu beaucoup de monde ce matin : des femmes, des hommes, des demoiselles qui ressemblaient à des jeunes gens, et des jeunes gens qui ressemblaient à des demoiselles. Il me serait bien difficile de.... — Trêve de plaisanterie, monsieur, je parle de la femme qui sort à l'instant de chez vous. — Comment puis-je savoir si elle est votre femme, demanda l'usurier, je n'ai jamais eu l'avantage de vous voir. — Vous vous trompez, monsieur Gobseck, dit le comte avec un profond accent d'ironie. Nous nous sommes rencontrés dans la chambre de ma femme, un matin. Vous veniez toucher un billet souscrit par elle, un billet qu'elle ne devait pas. — Ce n'était pas mon affaire de rechercher de quelle manière elle en avait reçu la valeur, répliqua Gobseck en lançant un regard malicieux au comte. J'avais escompté l'effet à l'un de mes confrères. D'ailleurs, monsieur, dit le capitaliste sans s'émouvoir ni presser son débit et en versant du café dans sa jatte de lait, vous me permettrez de vous faire observer qu'il ne m'est pas prouvé que vous ayez le droit de me faire des remontrances chez moi : je suis majeur depuis l'an soixante et un du siècle dernier. — Monsieur, vous venez d'acheter à vil prix des diamants de famille qui n'appartenaient pas à ma femme. — Sans me croire obligé de vous mettre dans le secret de mes affaires, je vous dirai, monsieur le comte, que si

vos diamants vous ont été pris par Mme la comtesse, vous auriez dû prévenir, par une circulaire, les joailliers de ne pas les acheter, elle a pu les vendre en détail. — Monsieur ! s'écria le comte, vous connaissiez ma femme. — Vrai ? — Elle est en puissance de mari. — Possible. — Elle n'avait pas le droit de disposer de ces diamants... — Juste. — Eh ! bien, monsieur ? — Eh ! bien monsieur, je connais votre femme, elle est en puissance de mari je le veux bien, elle est sous bien des puissances ; mais — je — ne — connais pas — vos diamants. Si Mme la comtesse signe des lettres de change, elle peut sans doute faire le commerce, acheter des diamants, en recevoir pour les vendre, ça s'est vu ! — Adieu, monsieur, s'écria le comte pâle de colère, il y a des tribunaux. — Juste. — Monsieur que voici, ajouta-t-il en me montrant, a été témoin de la vente. — Possible." Le comte allait sortir. Tout à coup, sentant l'importance de cette affaire, je m'interposai entre les parties belligérantes. "Monsieur le comte, dis-je, vous avez raison, et M. Gobseck est sans aucun tort. Vous ne sauriez poursuivre l'acquéreur sans faire mettre en cause votre femme, et l'odieux de cette affaire ne retomberait pas sur elle seulement. Je suis avoué, je me dois à moi-même encore plus qu'à mon caractère officiel de vous déclarer que les diamants dont vous parlez ont été achetés par M. Gobseck en ma présence ; mais je crois que vous auriez tort de contester la légalité de cette vente dont les objets sont d'ailleurs peu reconnaissables. En équité, vous auriez raison ; en justice, vous succomberiez. M. Gobseck est

trop honnête homme pour nier que cette vente ait été effectuée à son profit, surtout quand ma conscience et mon devoir me forcent à l'avouer. Mais intentassiez-vous un procès, monsieur le comte, l'issue en serait douteuse. Je vous conseille donc de transiger[1] avec M. Gobseck, qui peut exciper de sa bonne foi, mais auquel vous devrez toujours rendre le prix de la vente. Consentez à un réméré de sept à huit mois, d'un an même, laps de temps qui vous permettra de rendre la somme empruntée par Mme la comtesse à moins que vous ne préfériez les racheter dès aujourd'hui en donnant des garanties pour le paiement." L'usurier trempait son pain dans la tasse et mangeait avec une parfaite indifférence ; mais au mot de transaction il me regarda comme s'il disait : "Le gaillard ! comme il profite de mes leçons." De mon côté je lui ripostai par une œillade qu'il comprit à merveille. L'affaire était fort douteuse, ignoble ; il devenait urgent de transiger. Gobseck n'aurait pas eu la ressource de la dénégation, j'aurais dit la vérité. Le comte me remercia par un bienveillant sourire. Après un débat dans lequel l'adresse et l'avidité de Gobseck auraient mis en défaut toute la diplomatie d'un congrès, je préparai un acte par lequel le comte reconnut avoir reçu de l'usurier une somme de quatre-vingt-cinq mille francs, intérêts compris, et moyennant la reddition de laquelle Gobseck s'engageait à remettre les diamants au comte. — "Quelle dilapidation ! s'écria le mari en signant. Comment jeter un pont sur cet abîme ? — Monsieur, dit gravement Gobseck, avez-vous beaucoup d'enfants ?"

Cette demande fit tressaillir le comte comme si, semblable à un savant médecin, l'usurier eût mis tout à coup le doigt sur le siège du mal. Le mari ne répondit pas. "Eh ! bien, reprit Gobseck en comprenant le douloureux silence du comte, je sais votre histoire par cœur. Cette femme est un démon que vous aimez peut-être encore ; je le crois bien, elle m'a ému. Peut-être voudriez-vous sauver votre fortune, la réserver à un ou deux de vos enfants. Eh ! bien jetez-vous dans le tourbillon du monde, jouez, perdez cette fortune, venez trouver souvent Gobseck. Le monde dira que je suis un juif, un arabe, un usurier, un corsaire, que je vous aurai ruiné ! Je m'en moque ! Si l'on m'insulte, je mets mon homme à bas, personne ne tire aussi bien le pistolet et l'épée que votre serviteur. On le sait ! Puis ayez un ami, si vous pouvez en rencontrer un auquel vous ferez une vente simulée de vos biens. — N'appelez-vous pas cela un fidéicommis[1] ?" me demanda-t-il en se tournant vers moi. Le comte parut entièrement absorbé dans ses pensées et nous quitta en nous disant : "Vous aurez votre argent demain, monsieur, tenez les diamants prêts." "Ça m'a l'air d'être bête comme un honnête homme, me dit froidement Gobseck quand le comte fut parti. — Dites plutôt bête comme un homme passionné. — Le comte vous doit les frais de l'acte", s'écria-t-il en me voyant prendre congé de lui. Quelques jours après cette scène qui m'avait initié aux terribles mystères de la vie d'une femme à la mode, je vis entrer le comte un matin dans mon cabinet. "Monsieur, dit-il, je viens vous consulter sur des intérêts

graves, en vous déclarant que j'ai en vous la confiance la plus entière, et j'espère vous en donner des preuves. Votre conduite envers Mme de Grandlieu, dit le comte, est au-dessus de tout éloge."

« Vous voyez, madame, dit l'avoué à la vicomtesse, que j'ai mille fois reçu de vous le prix d'une action bien simple. Je m'inclinai respectueusement et répondis que je n'avais fait que remplir un devoir d'honnête homme. "Eh ! bien, monsieur, j'ai pris beaucoup d'informations sur le singulier personnage auquel vous devez votre état, me dit le comte. D'après tout ce que j'en sais, je reconnais en Gobseck un philosophe de l'école cynique. Que pensez-vous de sa probité ? — Monsieur le comte, répondis-je, Gobseck est mon bienfaiteur... à quinze pour cent, ajoutai-je en riant. Mais son avarice ne m'autorise pas à le peindre ressemblant au profit d'un inconnu. — Parlez, monsieur ! Votre franchise ne peut nuire ni à Gobseck ni à vous. Je ne m'attends pas à trouver un ange dans un prêteur sur gages. — Le papa Gobseck, repris-je, est intimement convaincu d'un principe qui domine sa conduite. Selon lui, l'argent est une marchandise que l'on peut, en toute sûreté de conscience, vendre cher ou bon marché, suivant les cas. Un capitaliste est à ses yeux un homme qui entre, par le fort denier qu'il réclame de son argent, comme associé par anticipation dans les entreprises et les spéculations lucratives. À part ses principes financiers et ses observations philosophiques sur la nature humaine qui lui permettent de se conduire en apparence comme un usurier, je suis

intimement persuadé que, sorti de ses affaires, il est l'homme le plus délicat et le plus probe qu'il y ait à Paris. Il existe deux hommes en lui : il est avare et philosophe, petit et grand. Si je mourais en laissant des enfants il serait leur tuteur. Voilà, monsieur, sous quel aspect l'expérience m'a montré Gobseck. Je ne connais rien de sa vie passée. Il peut avoir été corsaire, il a peut-être traversé le monde entier en trafiquant des diamants ou des hommes, des femmes ou des secrets d'État, mais je jure qu'aucune âme humaine n'a été ni plus fortement trempée ni mieux éprouvée. Le jour où je lui ai porté la somme qui m'acquittait envers lui, je lui demandai, non sans quelques précautions oratoires, quel sentiment l'avait poussé à me faire payer de si énormes intérêts, et par quelle raison, voulant m'obliger, moi son ami, il ne s'était pas permis un bienfait complet. — "Mon fils, je t'ai dispensé de la reconnaissance en te donnant le droit de croire que tu ne me devais rien, aussi sommes-nous les meilleurs amis du monde." Cette réponse, monsieur, vous expliquera l'homme mieux que toutes les paroles possibles. — "Mon parti est irrévocablement pris, me dit le comte. Préparez les actes nécessaires pour transporter à Gobseck la propriété de mes biens. Je ne me fie qu'à vous, monsieur, pour la rédaction de la contre-lettre par laquelle il déclarera que cette vente est simulée, et prendra l'engagement de remettre ma fortune, administrée par lui comme il sait administrer, entre les mains de mon fils aîné, à l'époque de sa majorité. Maintenant, monsieur, il faut vous le dire : je craindrais de garder cet acte précieux

chez moi. L'attachement de mon fils pour sa mère me fait redouter de lui confier cette contre-lettre. Oserais-je vous prier d'en être le dépositaire ? En cas de mort, Gobseck vous instituerait légataire[1] de mes propriétés. Ainsi, tout est prévu." Le comte garda le silence pendant un moment et parut très agité. "Mille pardons, monsieur, me dit-il après une pause, je souffre beaucoup, et ma santé me donne les plus vives craintes. Des chagrins récents ont troublé ma vie d'une manière cruelle, et nécessitent la grande mesure que je prends. — Monsieur, lui dis-je, permettez-moi de vous remercier d'abord de la confiance que vous avez en moi. Mais je dois la justifier en vous faisant observer que par ces mesures vous exhérédez complétement vos... autres enfants. Ils portent votre nom. Ne fussent-ils que les enfants d'une femme autrefois aimée, maintenant déchue, ils ont droit à une certaine existence. Je vous déclare que je n'accepte point la charge dont vous voulez bien m'honorer, si leur sort n'est pas fixé." Ces paroles firent tressaillir violemment le comte. Quelques larmes lui vinrent aux yeux, il me serra la main en me disant : "Je ne vous connaissais pas encore tout entier. Vous venez de me causer à la fois de la joie et de la peine. Nous fixerons la part de ces enfants par les dispositions de la contre-lettre." Je le reconduisis jusqu'à la porte de mon étude, et il me sembla voir ses traits épanouis par le sentiment de satisfaction que lui causait cet acte de justice.

« Voilà, Camille, comment de jeunes femmes s'embarquent sur des abîmes. Il suffit quelquefois

d'une contredanse, d'un air chanté au piano, d'une partie de campagne pour décider d'effroyables malheurs. On y court à la voix présomptueuse de la vanité, de l'orgueil, sur la foi d'un sourire, ou par folie, par étourderie ? La Honte, le Remords et la Misère sont trois Furies entre les mains desquelles doivent infailliblement tomber les femmes aussitôt qu'elles franchissent les bornes...

— Ma pauvre Camille se meurt de sommeil, dit la vicomtesse en interrompant l'avoué. Va, ma fille, va dormir, ton cœur n'a pas besoin de tableaux effrayants pour rester pur et vertueux. »

Camille de Grandlieu comprit sa mère, et sortit.

« Vous êtes allé un peu trop loin, cher monsieur Derville, dit la vicomtesse, les avoués ne sont ni mères de famille, ni prédicateurs.

— Mais les gazettes sont mille fois plus...

— Pauvre Derville ! dit la vicomtesse en interrompant l'avoué, je ne vous reconnais pas. Croyez-vous donc que ma fille lise les journaux ? — Continuez, ajouta-t-elle après une pause.

— Trois mois après la ratification des ventes consenties par le comte au profit de Gobseck...

— Vous pouvez nommer le comte de Restaud, puisque ma fille n'est plus là, dit la vicomtesse.

— Soit ! reprit l'avoué. Longtemps après cette scène, je n'avais pas encore reçu la contre-lettre qui devait me rester entre les mains. À Paris, les avoués sont emportés par un courant qui ne leur permet de porter aux affaires de leurs clients que le degré d'intérêt qu'ils y portent eux-mêmes, sauf les exceptions que nous savons faire. Cependant, un jour que l'usurier dînait chez moi, je lui demandai,

en sortant de table, s'il savait pourquoi je n'avais plus entendu parler de M. de Restaud. "Il y a d'excellentes raisons pour cela, me répondit-il. Le gentilhomme est à la mort. C'est une de ces âmes tendres qui, ne connaissant pas la manière de tuer le chagrin, se laissent toujours tuer par lui. La vie est un travail, un métier, qu'il faut se donner la peine d'apprendre. Quand un homme a su la vie, à force d'en avoir éprouvé les douleurs, sa fibre se corrobore et acquiert une certaine souplesse qui lui permet de gouverner sa sensibilité ; il fait de ses nerfs des espèces de ressorts d'acier qui plient sans casser ; si l'estomac est bon, un homme ainsi préparé doit vivre aussi longtemps que vivent les cèdres du Liban qui sont de fameux arbres. — Le comte serait mourant ? dis-je. — Possible, dit Gobseck. Vous aurez dans sa succession une affaire juteuse." Je regardai mon homme, et lui dis pour le sonder : "Expliquez-moi donc pourquoi nous sommes, le comte et moi, les seuls auxquels vous vous soyez intéressé ? — Parce que vous êtes les seuls qui vous soyez fiés à moi sans finasserie", me répondit-il. Quoique cette réponse me permît de croire que Gobseck n'abuserait pas de sa position, si les contre-lettres se perdaient, je résolus d'aller voir le comte. Je prétextai des affaires, et nous sortîmes. J'arrivai promptement rue du Helder. Je fus introduit dans un salon où la comtesse jouait avec ses enfants. En m'entendant annoncer, elle se leva par un mouvement brusque, vint à ma rencontre, et s'assit sans mot dire, en m'indiquant de la main un fauteuil vacant auprès du feu. Elle mit sur sa figure ce masque

impénétrable sous lequel les femmes du monde savent si bien cacher leurs passions. Les chagrins avaient déjà fané ce visage ; les lignes merveilleuses qui en faisaient autrefois le mérite restaient seules pour témoigner de sa beauté. "Il est très essentiel, madame, que je puisse parler à M. le comte... — Vous seriez donc plus favorisé que je ne le suis, répondit-elle en m'interrompant. M. de Restaud ne veut voir personne, il souffre à peine que son médecin vienne le voir, et repousse tous les soins, même les miens. Les malades ont des fantaisies si bizarres ! ils sont comme des enfants, ils ne savent ce qu'ils veulent. — Peut-être, comme les enfants, savent-ils très bien ce qu'ils veulent." La comtesse rougit. Je me repentis presque d'avoir fait cette réplique digne de Gobseck. "Mais, repris-je pour changer de conversation, il est impossible, madame, que M. de Restaud demeure perpétuellement seul. — Il a son fils aîné près de lui", dit-elle. J'eus beau regarder la comtesse, cette fois elle ne rougit plus, et il me parut qu'elle s'était affermie dans la résolution de ne pas me laisser pénétrer ses secrets. "Vous devez comprendre, madame, que ma démarche n'est point indiscrète, repris-je. Elle est fondée sur des intérêts puissants..." Je me mordis les lèvres, en sentant que je m'embarquais dans une fausse route. Aussi, la comtesse profita-t-elle sur-le-champ de mon étourderie. "Mes intérêts ne sont point séparés de ceux de mon mari, monsieur, dit-elle. Rien ne s'oppose à ce que vous vous adressiez à moi... — L'affaire qui m'amène ne concerne que M. le comte, répondis-je

avec fermeté. — Je le ferai prévenir du désir que vous avez de le voir." Le ton poli, l'air qu'elle prit pour prononcer cette phrase ne me trompèrent pas, je devinai qu'elle ne me laisserait jamais parvenir jusqu'à son mari. Je causai pendant un moment de choses indifférentes afin de pouvoir observer la comtesse ; mais, comme toutes les femmes qui se sont fait un plan, elle savait dissimuler avec cette rare perfection qui, chez les personnes de votre sexe, est le dernier degré de la perfidie. Oserai-je le dire, j'appréhendais tout d'elle, même un crime. Ce sentiment provenait d'une vue de l'avenir qui se révélait dans ses gestes, dans ses regards, dans ses manières, et jusque dans les intonations de sa voix. Je la quittai. Maintenant je vais vous raconter les scènes qui terminent cette aventure, en y joignant les circonstances que le temps m'a révélées, et les détails que la perspicacité de Gobseck ou la mienne m'ont fait deviner. Du moment où le comte de Restaud parut se plonger dans un tourbillon de plaisirs, et vouloir dissiper sa fortune, il se passa entre les deux époux des scènes dont le secret a été impénétrable et qui permirent au comte de juger sa femme encore plus défavorablement qu'il ne l'avait fait jusqu'alors. Aussitôt qu'il tomba malade, et qu'il fut obligé de s'aliter, se manifesta son aversion pour la comtesse et pour ses deux derniers enfants ; il leur interdit l'entrée de sa chambre, et quand ils essayèrent d'éluder cette consigne, leur désobéissance amena des crises si dangereuses pour M. de Restaud, que le médecin conjura la comtesse de ne pas

enfreindre les ordres de son mari. Mme de Restaud ayant vu successivement les terres, les propriétés de la famille, et même l'hôtel où elle demeurait, passer entre les mains de Gobseck qui semblait réaliser, quant à leur fortune, le personnage fantastique d'un ogre, comprit sans doute les desseins de son mari. M. de Trailles, un peu trop vivement poursuivi par ses créanciers, voyageait alors en Angleterre. Lui seul aurait pu apprendre à la comtesse les précautions secrètes que Gobseck avait suggérées à M. de Restaud contre elle. On dit qu'elle résista longtemps à donner sa signature, indispensable aux termes de nos lois pour valider la vente des biens, et néanmoins le comte l'obtint. La comtesse croyait que son mari capitalisait sa fortune, et que le petit volume de billets qui la représentait serait dans une cachette, chez un notaire, ou peut-être à la Banque. Suivant ses calculs, M. de Restaud devait posséder nécessairement un acte quelconque pour donner à son fils aîné la facilité de recouvrer ceux de ses biens auxquels il tenait. Elle prit donc le parti d'établir autour de la chambre de son mari la plus exacte surveillance. Elle régna despotiquement dans sa maison, qui fut soumise à son espionnage de femme. Elle restait toute la journée assise dans le salon attenant à la chambre de son mari, et d'où elle pouvait entendre ses moindres paroles et ses plus légers mouvements. La nuit, elle faisait tendre un lit dans cette pièce, et la plupart du temps elle ne dormait pas. Le médecin fut entièrement dans ses intérêts. Ce dévouement parut admirable. Elle savait, avec

cette finesse naturelle aux personnes perfides, déguiser la répugnance que M. de Restaud manifestait pour elle, et jouait si parfaitement la douleur, qu'elle obtint une sorte de célébrité. Quelques prudes trouvèrent même qu'elle rachetait ainsi ses fautes. Mais elle avait toujours devant les yeux la misère qui l'attendait à la mort du comte, si elle manquait de présence d'esprit. Ainsi cette femme, repoussée du lit de douleur où gémissait son mari, avait tracé un cercle magique à l'entour. Loin de lui, et près de lui, disgraciée et toute-puissante, épouse dévouée en apparence, elle guettait la mort et la fortune, comme cet insecte des champs qui, au fond du précipice de sable qu'il a su arrondir en spirale, y attend son inévitable proie en écoutant chaque grain de poussière qui tombe. Le censeur le plus sévère ne pouvait s'empêcher de reconnaître que la comtesse portait loin le sentiment de la maternité. La mort de son père fut, dit-on, une leçon pour elle. Idolâtre de ses enfants, elle leur avait dérobé le tableau de ses désordres, leur âge lui avait permis d'atteindre à son but et de s'en faire aimer, elle leur a donné la meilleure et la plus brillante éducation. J'avoue que je ne puis me défendre pour cette femme d'un sentiment admiratif et d'une compatissance sur laquelle Gobseck me plaisante encore. À cette époque, la comtesse, qui reconnaissait la bassesse de Maxime, expiait par des larmes de sang les fautes de sa vie passée. Je le crois. Quelque odieuses que fussent les mesures qu'elle prenait pour reconquérir la fortune de son mari, ne lui étaient-elles pas dictées par son

amour maternel et par le désir de réparer ses torts envers ses enfants ? Puis, comme plusieurs femmes qui ont subi les orages d'une passion, peut-être éprouvait-elle le besoin de redevenir vertueuse. Peut-être ne connut-elle le prix de la vertu qu'au moment où elle recueillit la triste moisson semée par ses erreurs. Chaque fois que le jeune Ernest sortait de chez son père, il subissait un interrogatoire inquisitorial sur tout ce que le comte avait fait et dit. L'enfant se prêtait complaisamment aux désirs de sa mère qu'il attribuait à un tendre sentiment, et il allait au-devant de toutes les questions. Ma visite fut un trait de lumière pour la comtesse qui voulut voir en moi le ministre des vengeances du comte, et résolut de ne pas me laisser approcher du moribond. Mû par un pressentiment sinistre, je désirais vivement me procurer un entretien avec M. de Restaud, car je n'étais pas sans inquiétude sur la destinée des contre-lettres ; si elles tombaient entre les mains de la comtesse, elle pouvait les faire valoir, et il se serait élevé des procès interminables entre elle et Gobseck. Je connaissais assez l'usurier pour savoir qu'il ne restituerait jamais les biens à la comtesse, et il y avait de nombreux éléments de chicane dans la contexture de ces titres dont l'action ne pouvait être exercée que par moi. Je voulus prévenir tant de malheurs, et j'allai chez la comtesse une seconde fois.

« J'ai remarqué, madame, dit Derville à la vicomtesse de Grandlieu en prenant le ton d'une confidence, qu'il existe certains phénomènes moraux auxquels nous ne faisons pas assez

attention dans le monde. Naturellement observateur, j'ai porté dans les affaires d'intérêt que je traite et où les passions sont si vivement mises en jeu, un esprit d'analyse involontaire. Or, j'ai toujours admiré avec une surprise nouvelle que les intentions secrètes et les idées que portent en eux deux adversaires, sont presque toujours réciproquement devinées. Il se rencontre parfois entre deux ennemis la même lucidité de raison, la même puissance de vue intellectuelle qu'entre deux amants qui lisent dans l'âme l'un de l'autre. Ainsi, quand nous fûmes tous deux en présence la comtesse et moi, je compris tout à coup la cause de l'antipathie qu'elle avait pour moi, quoiqu'elle déguisât ses sentiments sous les formes les plus gracieuses de la politesse et de l'aménité. J'étais un confident imposé, et il est impossible qu'une femme ne haïsse pas un homme devant qui elle est obligée de rougir. Quant à elle, elle devina que si j'étais l'homme en qui son mari plaçait sa confiance, il ne m'avait pas encore remis sa fortune. Notre conversation, dont je vous fais grâce, est restée dans mon souvenir comme une des luttes les plus dangereuses que j'ai subies. La comtesse, douée par la nature des qualités nécessaires pour exercer d'irrésistibles séductions, se montra tour à tour souple, fière, caressante, confiante ; elle alla même jusqu'à tenter d'allumer ma curiosité, d'éveiller l'amour dans mon cœur afin de me dominer : elle échoua. Quand je pris congé d'elle, je surpris dans ses yeux une expression de haine et de fureur qui me fit trembler. Nous nous séparâmes ennemis. Elle aurait voulu pouvoir

m'anéantir, et moi je me sentais de la pitié pour elle, sentiment qui, pour certains caractères, équivaut à la plus cruelle injure. Ce sentiment perça dans les dernières considérations que je lui présentai. Je lui laissai, je crois, une profonde terreur dans l'âme en lui déclarant que, de quelque manière qu'elle pût s'y prendre, elle serait nécessairement ruinée. "Si je voyais M. le comte, au moins le bien de vos enfants… — Je serais à votre merci", dit-elle en m'interrompant par un geste de dégoût. Une fois les questions posées entre nous d'une manière si franche, je résolus de sauver cette famille de la misère qui l'attendait. Déterminé à commettre des illégalités judiciaires, si elles étaient nécessaires pour parvenir à mon but, voici quels furent mes préparatifs. Je fis poursuivre M. le comte de Restaud pour une somme due fictivement à Gobseck et j'obtins des condamnations. La comtesse cacha nécessairement cette procédure, mais j'acquérais ainsi le droit de faire apposer les scellés à la mort du comte. Je corrompis alors un des gens de la maison, et j'obtins de lui la promesse qu'au moment même où son maître serait sur le point d'expirer, il viendrait me prévenir, fût-ce au milieu de la nuit, afin que je pusse intervenir tout à coup, effrayer la comtesse en la menaçant d'une subite apposition de scellés, et sauver ainsi les contre-lettres. J'appris plus tard que cette femme étudiait le code en entendant les plaintes de son mari mourant. Quels effroyables tableaux ne présenteraient pas les âmes de ceux qui environnent les lits funèbres, si l'on pouvait en peindre les idées ?

Et toujours la fortune est le mobile des intrigues qui s'élaborent, des plans qui se forment, des trames qui s'ourdissent ! Laissons maintenant de côté ces détails assez fastidieux de leur nature, mais qui ont pu vous permettre de deviner les douleurs de cette femme, celles de son mari, et qui vous dévoilent les secrets de quelques intérieurs semblables à celui-ci. Depuis deux mois le comte de Restaud, résigné à son sort, demeurait couché, seul, dans sa chambre. Une maladie mortelle avait lentement affaibli son corps et son esprit. En proie à ces fantaisies de malade dont la bizarrerie semble inexplicable, il s'opposait à ce qu'on appropriât son appartement, il se refusait à toute espèce de soin, et même à ce qu'on fît son lit. Cette extrême apathie s'était empreinte autour de lui : les meubles de sa chambre restaient en désordre. La poussière, les toiles d'araignées couvraient les objets les plus délicats. Jadis riche et recherché dans ses goûts, il se complaisait alors dans le triste spectacle que lui offrait cette pièce où la cheminée, le secrétaire et les chaises étaient encombrés des objets que nécessite une maladie : des fioles vides ou pleines, presque toutes sales ; du linge épars, des assiettes brisées, une bassinoire ouverte devant le feu, une baignoire encore pleine d'eau minérale. Le sentiment de la destruction était exprimé dans chaque détail de ce chaos disgracieux. La mort apparaissait dans les choses avant d'envahir la personne. Le comte avait horreur du jour, les persiennes des fenêtres étaient fermées, et l'obscurité ajoutait encore à la sombre physionomie de ce triste lieu. Le malade avait

considérablement maigri. Ses yeux, où la vie semblait s'être réfugiée, étaient restés brillants. La blancheur livide de son visage avait quelque chose d'horrible, que rehaussait encore la longueur extraordinaire de ses cheveux qu'il n'avait jamais voulu laisser couper, et qui descendaient en longues mèches plates le long de ses joues. Il ressemblait aux fanatiques habitants du désert. Le chagrin éteignait tous les sentiments humains en cet homme à peine âgé de cinquante ans, que tout Paris avait connu si brillant et si heureux. Au commencement du mois de décembre de l'année 1824, un matin, il regarda son fils Ernest qui était assis au pied de son lit, et qui le contemplait douloureusement. "Souffrez-vous ? lui avait demandé le jeune vicomte. — Non ! dit-il avec un effrayant sourire, tout est ici et *autour du cœur* !" Et après avoir montré sa tête, il pressa ses doigts décharnés sur sa poitrine creuse, par un geste qui fit pleurer Ernest. "Pourquoi donc ne vois-je pas venir M. Derville ? demanda-t-il à son valet de chambre qu'il croyait lui être très attaché, mais qui était tout à fait dans les intérêts de la comtesse. Comment, Maurice, s'écria le moribond qui se mit sur son séant et parut avoir recouvré toute sa présence d'esprit, voici sept ou huit fois que je vous envoie chez mon avoué, depuis quinze jours, et il n'est pas venu ? Croyez-vous que l'on puisse se jouer de moi ? Allez le chercher sur-le-champ, à l'instant, et ramenez-le. Si vous n'exécutez pas mes ordres, je me lèverai moi-même et j'irai…" "Madame, dit le valet de chambre en sortant, vous avez entendu M. le comte, que dois-je

faire ? — Vous feindrez d'aller chez l'avoué, et
vous reviendrez dire à monsieur que son homme
d'affaires est allé à quarante lieues d'ici pour un
procès important. Vous ajouterez qu'on l'attend à
la fin de la semaine." "Les malades s'abusent tou-
jours sur leur sort, pensa la comtesse, et il atten-
dra le retour de cet homme." Le médecin avait
déclaré la veille qu'il était difficile que le comte
passât la journée. Quand deux heures après, le
valet de chambre vint faire à son maître cette
réponse désespérante, le moribond parut très
agité. "Mon Dieu ! mon Dieu ! répéta-t-il à plu-
sieurs reprises, je n'ai confiance qu'en vous." Il
regarda son fils pendant longtemps, et lui dit enfin
d'une voix affaiblie : "Ernest, mon enfant, tu es
bien jeune ; mais tu as bon cœur et tu comprends
sans doute la sainteté d'une promesse faite à un
mourant, à un père. Te sens-tu capable de garder
un secret, de l'ensevelir en toi-même de manière
à ce que ta mère elle-même ne s'en doute pas ?
Aujourd'hui, mon fils, il ne reste que toi dans
cette maison à qui je puisse me fier. Tu ne trahi-
ras pas ma confiance ? — Non, mon père. — Eh !
bien, Ernest, je te remettrai, dans quelques
moments, un paquet cacheté qui appartient à
M. Derville, tu le conserveras de manière à ce que
personne ne sache que tu le possèdes, tu t'échap-
peras de l'hôtel et tu le jetteras à la petite poste
qui est au bout de la rue. — Oui, mon père. — Je
puis compter sur toi ? — Oui, mon père. — Viens
m'embrasser. Tu me rends ainsi la mort moins
amère, mon cher enfant. Dans six ou sept années,
tu comprendras l'importance de ce secret, et alors,

tu seras bien récompensé de ton adresse et de ta fidélité, alors tu sauras combien je t'aime. Laisse-moi seul un moment et empêche qui que ce soit d'entrer ici." Ernest sortit, et vit sa mère debout dans le salon. "Ernest, lui dit-elle, viens ici." Elle s'assit en prenant son fils entre ses deux genoux, et le pressant avec force sur son cœur, elle l'embrassa. "Ernest, ton père vient de te parler. — Oui, maman. — Que t'a-t-il dit ? — Je ne puis pas le répéter, maman. — Oh ! mon cher enfant, s'écria la comtesse en l'embrassant avec enthousiasme, combien de plaisir me fait ta discrétion ! Ne jamais mentir et rester fidèle à sa parole sont deux principes qu'il ne faut jamais oublier. — Oh ! que tu es belle, maman ! Tu n'as jamais menti, toi ! j'en suis bien sûr. — Quelquefois, mon cher Ernest, j'ai menti. Oui, j'ai manqué à ma parole en des circonstances devant lesquelles cèdent toutes les lois. Écoute mon Ernest, tu es assez grand, assez raisonnable pour t'apercevoir que ton père me repousse, ne veut pas de mes soins, et cela n'est pas naturel, car tu sais combien je l'aime. — Oui, maman. — Mon pauvre enfant, dit la comtesse en pleurant, ce malheur est le résultat d'insinuations perfides. De méchantes gens ont cherché à me séparer de ton père, dans le but de satisfaire leur avidité. Ils veulent nous priver de notre fortune et se l'approprier. Si ton père était bien portant, la division qui existe entre nous cesserait bientôt, il m'écouterait ; et comme il est bon, aimant, il reconnaîtrait son erreur ; mais sa raison s'est altérée, et les préventions qu'il avait contre moi sont devenues une idée fixe, une

espèce de folie, l'effet de sa maladie. La prédilection que ton père a pour toi est une nouvelle preuve du dérangement de ses facultés. Tu ne t'es jamais aperçu qu'avant sa maladie il aimât moins Pauline et Georges que toi. Tout est caprice chez lui. La tendresse qu'il te porte pourrait lui suggérer l'idée de te donner des ordres à exécuter. Si tu ne veux pas ruiner ta famille, mon cher ange, et ne pas voir ta mère mendiant son pain un jour comme une pauvresse, il faut tout lui dire…
— Ah ! ah !" s'écria le comte, qui, ayant ouvert la porte, se montra tout à coup presque nu, déjà même aussi sec, aussi décharné qu'un squelette. Ce cri sourd produisit un effet terrible sur la comtesse, qui resta immobile et comme frappée de stupeur. Son mari était si frêle et si pâle, qu'il semblait sortir de la tombe. "Vous avez abreuvé ma vie de chagrins, et vous voulez troubler ma mort, pervertir la raison de mon fils, en faire un homme vicieux", cria-t-il d'une voix rauque. La comtesse alla se jeter au pied de ce mourant que les dernières émotions de la vie rendaient presque hideux et y versa un torrent de larmes. "Grâce ! grâce ! s'écria-t-elle. — Avez-vous eu de la pitié pour moi ? demanda-t-il. Je vous ai laissée dévorer votre fortune, voulez-vous maintenant dévorer la mienne, ruiner mon fils ! — Eh ! bien, oui, pas de pitié pour moi, soyez inflexible, dit-elle, mais les enfants ! Condamnez votre veuve à vivre dans un couvent, j'obéirai ; je ferai, pour expier mes fautes envers vous, tout ce qu'il vous plaira de m'ordonner ; mais que les enfants soient heureux ! Oh ! les enfants ! les enfants ! — Je n'ai qu'un enfant,

répondit le comte en tendant, par un geste désespéré, son bras décharné vers son fils. — Pardon ! repentie, repentie !..." criait la comtesse en embrassant les pieds humides de son mari. Les sanglots l'empêchaient de parler et des mots vagues, incohérents sortaient de son gosier brûlant. "Après ce que vous disiez à Ernest, vous osez parler de repentir ! dit le moribond qui renversa la comtesse en agitant le pied. — Vous me glacez ! ajouta-t-il avec une indifférence qui eut quelque chose d'effrayant. Vous avez été mauvaise fille, vous avez été mauvaise femme, vous serez mauvaise mère." La malheureuse femme tomba évanouie. Le mourant regagna son lit, s'y coucha, et perdit connaissance quelques heures après. Les prêtres vinrent lui administrer les sacrements. Il était minuit quand il expira. La scène du matin avait épuisé le reste de ses forces. J'arrivai à minuit avec le papa Gobseck. À la faveur du désordre qui régnait, nous nous introduisîmes jusque dans le petit salon qui précédait la chambre mortuaire, et où nous trouvâmes les trois enfants en pleurs, entre deux prêtres qui devaient passer la nuit près du corps. Ernest vint à moi et me dit que sa mère voulait être seule dans la chambre du comte. "N'y entrez pas, dit-il avec une expression admirable dans l'accent et le geste, elle y prie !" Gobseck se mit à rire, de ce rire muet qui lui était particulier. Je me sentais trop ému par le sentiment qui éclatait sur la jeune figure d'Ernest, pour partager l'ironie de l'avare. Quand l'enfant vit que nous marchions vers la porte, il alla s'y coller en criant : "Maman, voilà des messieurs noirs qui te

cherchent !" Gobseck enleva l'enfant comme si c'eût été une plume, et ouvrit la porte. Quel spectacle s'offrit à nos regards ! Un affreux désordre régnait dans cette chambre. Échevelée par le désespoir, les yeux étincelants, la comtesse demeura debout, interdite, au milieu de hardes, de papiers, de chiffons bouleversés. Confusion horrible à voir en présence de ce mort. À peine le comte était-il expiré, que sa femme avait forcé tous les tiroirs et le secrétaire, autour d'elle le tapis était couvert de débris, quelques meubles et plusieurs portefeuilles avaient été brisés, tout portait l'empreinte de ses mains hardies. Si d'abord ses recherches avaient été vaines, son attitude et son agitation me firent supposer qu'elle avait fini par découvrir les mystérieux papiers. Je jetai un coup d'œil sur le lit, et avec l'instinct que nous donne l'habitude des affaires, je devinai ce qui s'était passé. Le cadavre du comte se trouvait dans la ruelle du lit, presque en travers, le nez tourné vers les matelas, dédaigneusement jeté comme une des enveloppes de papier qui étaient à terre ; car lui aussi n'était plus qu'une enveloppe. Ses membres raidis et inflexibles lui donnaient quelque chose de grotesquement horrible. Le mourant avait sans doute caché la contre-lettre sous son oreiller, comme pour la préserver de toute atteinte jusqu'à sa mort. La comtesse avait deviné la pensée de son mari, qui d'ailleurs semblait être écrite dans le dernier geste, dans la convulsion des doigts crochus. L'oreiller avait été jeté en bas du lit, le pied de la comtesse y était encore imprimé ; à ses pieds, devant elle, je vis un

papier cacheté en plusieurs endroits aux armes du
comte, je le ramassai vivement et j'y lus une sus-
cription indiquant que le contenu devait m'être
remis. Je regardai fixement la comtesse avec la
perspicace sévérité d'un juge qui interroge un cou-
pable. La flamme du foyer dévorait les papiers. En
nous entendant venir, la comtesse les y avait lan-
cés en croyant, à la lecture des premières dispo-
sitions que j'avais provoquées en faveur de ses
enfants, anéantir un testament qui les privait de
leur fortune. Une conscience bourrelée et l'effroi
involontaire inspiré par un crime à ceux qui le
commettent lui avaient ôté l'usage de la réflexion.
En se voyant surprise, elle voyait peut-être l'écha-
faud et sentait le fer rouge du bourreau. Cette
femme attendait nos premiers mots en haletant,
et nous regardait avec des yeux hagards. "Ah !
madame, dis-je en retirant de la cheminée un
fragment que le feu n'avait pas atteint, vous avez
ruiné vos enfants ! ces papiers étaient leurs titres
de propriété." Sa bouche se remua, comme si
elle allait avoir une attaque de paralysie. "Hé !
hé !" s'écria Gobseck dont l'exclamation nous fit
l'effet du grincement produit par un flambeau
de cuivre quand on le pousse sur un marbre.
Après une pause, le vieillard me dit d'un ton
calme : "Voudriez-vous donc faire croire à
madame la comtesse que je ne suis pas le légi-
time propriétaire des biens que m'a vendus M. le
comte ? Cette maison m'appartient depuis un
moment." Un coup de massue appliqué soudain
sur ma tête m'aurait moins causé de douleur et de
surprise. La comtesse remarqua le regard indécis

que je jetai sur l'usurier. "Monsieur, monsieur !
lui dit-elle sans trouver d'autres paroles. — Vous
avez un fidéicommis[1] ? lui demandai-je. — Pos-
sible. — Abuseriez-vous donc du crime commis
par madame ? — Juste." Je sortis, laissant la com-
tesse assise auprès du lit de son mari et pleurant
à chaudes larmes. Gobseck me suivit. Quand nous
nous trouvâmes dans la rue, je me séparai de lui,
mais il vint à moi, me lança un de ces regards
profonds par lesquels il sonde les cœurs, et me dit
de sa voix flûtée qui prit des tons aigus : "Tu te
mêles de me juger ?" Depuis ce temps-là, nous
nous sommes peu vus. Gobseck a loué l'hôtel du
comte, il va passer les étés dans les terres, fait le
seigneur, construit les fermes, répare les moulins,
les chemins, et plante des arbres. Un jour je le
rencontrai dans une allée aux Tuileries. "La
comtesse mène une vie héroïque, lui dis-je. Elle
s'est consacrée à l'éducation de ses enfants qu'elle
a parfaitement élevés. L'aîné est un charmant
sujet… — Possible. — Mais, repris-je, ne devriez-
vous pas aider Ernest ? — Aider Ernest ! s'écria
Gobseck, non, non. Le malheur est notre plus
grand maître, le malheur lui apprendra la valeur
de l'argent, celle des hommes et celle des femmes.
Qu'il navigue sur la mer parisienne ! quand il sera
devenu bon pilote, nous lui donnerons un bâti-
ment." Je le quittai sans vouloir m'expliquer le
sens de ses paroles. Quoique M. de Restaud,
auquel sa mère a donné de la répugnance pour
moi, soit bien éloigné de me prendre pour conseil,
je suis allé la semaine dernière chez Gobseck
pour l'instruire de l'amour qu'Ernest porte à

Mlle Camille en le pressant d'accomplir son mandat, puisque le jeune comte arrive à sa majorité. Le vieil escompteur était depuis longtemps au lit et souffrait de la maladie qui devait l'emporter. Il ajourna sa réponse au moment où il pourrait se lever et s'occuper d'affaires, il ne voulait sans doute ne se défaire de rien tant qu'il aurait un souffle de vie ; sa réponse dilatoire n'avait pas d'autres motifs. En le trouvant beaucoup plus malade qu'il ne croyait l'être, je restai près de lui pendant assez de temps pour reconnaître les progrès d'une passion que l'âge avait convertie en une sorte de folie. Afin de n'avoir personne dans la maison qu'il habitait, il s'en était fait le principal locataire et il en laissait toutes les chambres inoccupées. Il n'y avait rien de changé dans celle où il demeurait. Les meubles, que je connaissais si bien depuis seize ans, semblaient avoir été conservés sous verre, tant ils étaient exactement les mêmes. Sa vieille et fidèle portière, mariée à un invalide qui gardait la loge quand elle montait auprès du maître, était toujours sa ménagère, sa femme de confiance, l'introducteur de quiconque le venait voir, et remplissait auprès de lui les fonctions de garde-malade. Malgré son état de faiblesse, Gobseck recevait encore lui-même ses pratiques, ses revenus, et avait si bien simplifié ses affaires qu'il lui suffisait de faire faire quelques commissions par son invalide pour les gérer au-dehors. Lors du traité par lequel la France reconnut la république d'Haïti, les connaissances que possédait Gobseck sur l'état des anciennes fortunes à Saint-Domingue et sur les colons ou les

ayant cause auxquels étaient dévolues les indemnités le firent nommer membre de la commission instituée pour liquider leurs droits et répartir les versements dus par Haïti. Le génie de Gobseck lui fit inventer une agence pour escompter les créances des colons ou de leurs héritiers, sous les noms de Werbrust et Gigonnet avec lesquels il partageait les bénéfices sans avoir besoin d'avancer son argent, car ses lumières avaient constitué sa mise de fonds. Cette agence était comme une distillerie où s'exprimaient les créances des ignorants, des incrédules, ou de ceux dont les droits pouvaient être contestés. Comme liquidateur, Gobseck savait parlementer avec les gros propriétaires qui, soit pour faire évaluer leurs droits à un taux élevé, soit pour les faire promptement admettre, lui offraient des présents proportionnés à l'importance de leurs fortunes. Ainsi les cadeaux constituaient une espèce d'escompte sur les sommes dont il lui était impossible de se rendre maître ; puis, son agence lui livrait à vil prix les petites, les douteuses, et celles des gens qui préféraient un paiement immédiat, quelque minime qu'il fût, aux chances des versements incertains de la république. Gobseck fut donc l'insatiable boa de cette grande affaire. Chaque matin il recevait ses tributs et les lorgnait comme eût fait le ministre d'un nabab avant de se décider à signer une grâce. Gobseck prenait tout depuis la bourriche du pauvre diable jusqu'aux livres de bougie des gens scrupuleux, depuis la vaisselle des riches jusqu'aux tabatières d'or des spéculateurs. Personne ne savait ce que devenaient ces présents

faits au vieil usurier. Tout entrait chez lui, rien n'en sortait. "Foi d'honnête femme, me disait la portière vieille connaissance à moi, je crois qu'il avale tout sans que cela le rende plus gras, car il est sec et maigre comme l'oiseau de mon horloge." Enfin, lundi dernier, Gobseck m'envoya chercher par l'invalide, qui me dit en entrant dans mon cabinet : "Venez vite, monsieur Derville, le patron va rendre ses derniers comptes ; il a jauni comme un citron, il est impatient de vous parler, la mort le travaille, et son dernier hoquet lui grouille dans le gosier." Quand j'entrai dans la chambre du moribond, je le surpris à genoux devant sa cheminée où, s'il n'y avait pas de feu, il se trouvait un énorme monceau de cendres. Gobseck s'y était traîné de son lit, mais les forces pour revenir se coucher lui manquaient, aussi bien que la voix pour se plaindre. "Mon vieil ami, lui dis-je en le relevant et l'aidant à regagner son lit, vous aviez froid, comment ne faites-vous pas de feu ? — Je n'ai point froid, dit-il, pas de feu ! pas de feu ! Je vais je ne sais où, garçon, reprit-il en me jetant un dernier regard blanc et sans chaleur, mais je m'en vais d'ici ! J'ai la carphologie[1], dit-il en se servant d'un terme qui annonçait combien son intelligence était encore nette et précise. J'ai cru voir ma chambre pleine d'or vivant et je me suis levé pour en prendre. À qui tout le mien ira-t-il ? Je ne le donne pas au gouvernement, j'ai fait un testament, trouve-le, Grotius. La Belle Hollandaise avait une fille que j'ai vue je ne sais où, dans la rue Vivienne, un soir. Je crois qu'elle est surnommée *la Torpille*, elle est jolie comme un

amour, cherche-la, Grotius ! Tu es mon exécuteur testamentaire, prends ce que tu voudras, mange : il y a des pâtés de foie gras, des balles de café, des sucres, des cuillers d'or. Donne le service d'Odiot à ta femme. Mais à qui les diamants ? Prises-tu, garçon ? j'ai des tabacs, vends-les à Hambourg, ils gagnent un demi. Enfin j'ai de tout et il faut tout quitter ! Allons, papa Gobseck, se dit-il, pas de faiblesse, sois toi-même." Il se dressa sur son séant, sa figure se dessina nettement sur son oreiller comme si elle eût été de bronze, il étendit son bras sec et sa main osseuse sur sa couverture qu'il serra comme pour se retenir, il regarda son foyer, froid autant que l'était son œil métallique, et il mourut avec toute sa raison, en offrant à la portière, à l'invalide et à moi, l'image de ces vieux Romains attentifs que Lethière a peints derrière les Consuls, dans son tableau de la mort des Enfants de Brutus. "A-t-il du toupet, le vieux Lascar !" me dit l'invalide dans son langage soldatesque. Moi j'écoutais encore la fantastique énumération que le moribond avait faite de ses richesses, et mon regard qui avait suivi le sien restait sur le monceau de cendres dont la grosseur me frappa. Je pris les pincettes, et quand je les y plongeai, je frappai sur un amas d'or et d'argent, composé : sans doute des recettes faites pendant sa maladie et que sa faiblesse l'avait empêché de cacher ou que sa défiance ne lui avait pas permis d'envoyer à la Banque. "Courez chez le juge de paix, dis-je au vieil invalide, afin que les scellés soient promptement apposés ici !" Frappé des dernières paroles de Gobseck, et de ce que m'avait

récemment dit la portière, je pris les clefs des chambres situées au premier et au second étages pour les aller visiter. Dans la première pièce que j'ouvris j'eus l'explication des discours que je croyais insensés, en voyant les effets d'une avarice à laquelle il n'était plus resté que cet instinct illogique dont tant d'exemples nous sont offerts par les avares de province. Dans la chambre voisine de celle où Gobseck était expiré, se trouvaient des pâtés pourris, une foule de comestibles de tout genre et même des coquillages, des poissons qui avaient de la barbe et dont les diverses puanteurs faillirent m'asphyxier. Partout fourmillaient des vers et des insectes. Ces présents récemment faits étaient mêlés à des boîtes de toutes formes, à des caisses de thé, à des balles de café. Sur la cheminée, dans une soupière d'argent étaient des avis d'arrivage de marchandises consignées en son nom au Havre, balles de coton, boucauts de sucre, tonneaux de rhum, cafés, indigos, tabacs, tout un bazar de denrées coloniales ! Cette pièce était encombrée de meubles, d'argenterie, de lampes, de tableaux, de vases, de livres, de belles gravures roulées, sans cadres, et de curiosités. Peut-être cette immense quantité de valeurs ne provenait pas entièrement de cadeaux et constituait des gages qui lui étaient restés faute de paiement. Je vis des écrins armoriés ou chiffrés, des services en beau linge, des armes précieuses, mais sans étiquettes. En ouvrant un livre qui me semblait avoir été déplacé, j'y trouvai des billets de mille francs. Je me promis de bien visiter les moindres choses, de sonder les planchers, les plafonds, les corniches

et les murs afin de trouver tout cet or dont était si passionnément avide ce Hollandais digne du pinceau de Rembrandt. Je n'ai jamais vu, dans le cours de ma vie judiciaire, pareils effets d'avarice et d'originalité. Quand je revins dans sa chambre, je trouvai sur son bureau la raison du pêle-mêle progressif et de l'entassement de ces richesses. Il y avait sous un serre-papier une correspondance entre Gobseck et les marchands auxquels il vendait sans doute habituellement ses présents. Or, soit que ces gens eussent été victimes de l'habileté de Gobseck, soit que Gobseck voulût un trop grand prix de ses denrées ou de ses valeurs fabriquées, chaque marché se trouvait en suspens. Il n'avait pas vendu les comestibles à Chevet, parce que Chevet ne voulait les reprendre qu'à trente pour cent de perte. Gobseck chicanait pour quelques francs de différence, et pendant la discussion les marchandises s'avariaient. Pour son argenterie, il refusait de payer les frais de la livraison. Pour ses cafés, il ne voulait pas garantir les déchets. Enfin chaque objet donnait lieu à des contestations qui dénotaient en Gobseck les premiers symptômes de cet enfantillage, de cet entêtement incompréhensible auxquels arrivent tous les vieillards chez lesquels une passion forte survit à l'intelligence. Je me dis, comme il se l'était dit à lui-même : "À qui toutes ces richesses iront-elles ?…" En pensant au bizarre renseignement qu'il m'avait fourni sur sa seule héritière, je me vois obligé de fouiller toutes les maisons suspectes de Paris pour y jeter à quelque mauvaise femme une immense fortune. Avant tout, sachez que, par

des actes en bonne forme, le comte Ernest de Restaud sera sous peu de jours mis en possession d'une fortune qui lui permet d'épouser Mlle Camille, tout en constituant à la comtesse de Restaud sa mère, à son frère et à sa sœur, des dots et des parts suffisantes.

— Eh bien, cher monsieur Derville, nous y penserons, répondit Mme de Grandlieu. M. Ernest doit être bien riche pour faire accepter sa mère par une famille comme la nôtre. Songez que mon fils sera quelque jour duc de Grandlieu, il réunira la fortune des deux maisons de Grandlieu, je lui veux un beau-frère à son goût.

— Mais, dit le comte de Born, Restaud *porte de gueules à la traverse d'argent accompagnée de quatre écussons d'or chargés chacun d'une croix de sable*, et c'est un très vieux blason[1].

— C'est vrai, dit la vicomtesse, d'ailleurs Camille pourra ne pas voir sa belle-mère qui a fait mentir la devise RES TUTA !

— Mme de Beauséant recevait Mme de Restaud, dit le vieil oncle.

— Oh, dans ses raouts ! » répliqua la vicomtesse.

<div align="right">Paris, janvier 1830.</div>

Les Parisiens en province

PREMIÈRE HISTOIRE[1]

L'ILLUSTRE GAUDISSART

Le commis voyageur, personnage inconnu dans l'Antiquité, n'est-il pas une des plus curieuses figures créées par les mœurs de l'époque actuelle ? N'est-il pas destiné, dans un certain ordre de choses, à marquer la grande transition qui, pour les observateurs, soude le temps des exploitations matérielles au temps des exploitations intellectuelles ? Notre siècle reliera le règne de la force isolée, abondante en créations originales, au règne de la force uniforme, mais niveleuse, égalisant les produits, les jetant par masses, et obéissant à une pensée unitaire, dernière expression des sociétés. Après les saturnales de l'esprit généralisé, après les derniers efforts de civilisations qui accumulent les trésors de la terre sur un point, les ténèbres de la barbarie ne viennent-elles pas toujours ? Le commis voyageur n'est-il pas aux idées ce que nos diligences sont aux choses et aux hommes ? il les voiture, les met en mouvement, les faits se choquer les unes aux autres ; il prend, dans le centre lumineux, sa charge de rayons et les sème à travers les populations endormies. Ce pyrophore[2]

humain est un savant ignorant, un mystificateur mystifié, un prêtre incrédule qui n'en parle que mieux de ses mystères et de ses dogmes. Curieuse figure ! Cet homme a tout vu, il sait tout, il connaît tout le monde. Saturé des vices de Paris, il peut affecter la bonhomie de la province. N'est-il pas l'anneau qui joint le village à la capitale, quoique essentiellement il ne soit ni parisien, ni provincial ? car il est voyageur. Il ne voit rien à fond ; des hommes et des lieux, il en apprend les noms ; des choses, il en apprécie les surfaces ; il a son mètre particulier pour tout auner[1] à sa mesure ; enfin son regard glisse sur les objets et ne les traverse pas. Il s'intéresse à tout, et rien ne l'intéresse. Moqueur et chansonnier, aimant en apparence tous les partis, il est généralement patriote au fond de l'âme. Excellent mime, il sait prendre tour à tour le sourire de l'affection, du contentement, de l'obligeance, et le quitter pour revenir à son vrai caractère, à un état normal dans lequel il se repose. Il est tenu d'être observateur sous peine de renoncer à son métier. N'est-il pas incessamment contraint de sonder les hommes par un seul regard, d'en deviner les actions, les mœurs, la solvabilité surtout ; et, pour ne pas perdre son temps, d'estimer soudain les chances de succès ? aussi l'habitude de se décider promptement en toute affaire le rend-elle essentiellement *jugeur* : il tranche, il parle en maître des théâtres de Paris, de leurs acteurs et de ceux de la province. Puis il connaît les bons et les mauvais endroits de la France, *de actu et visu*. Il vous piloterait au besoin au Vice ou à la Vertu avec la même assurance.

Doué de l'éloquence d'un robinet d'eau chaude que l'on tourne à volonté, ne peut-il pas également arrêter et reprendre sans erreur sa collection de phrases préparées qui coulent sans arrêt et produisent sur sa victime l'effet d'une douche morale ? Conteur, égrillard, il fume, il boit. Il a des breloques, il impose aux gens de menu, passe pour un milord dans les villages, ne se laisse jamais *embêter*, mot de son argot, et sait frapper à temps sur sa poche pour faire retentir son argent, afin de n'être pas pris pour un voleur par les servantes, éminemment défiantes, des maisons bourgeoises où il pénètre. Quant à son activité, n'est-ce pas la moindre qualité de cette machine humaine ? Ni le milan fondant sur sa proie, ni le cerf inventant de nouveaux détours pour passer sous les chiens et dépister les chasseurs, ni les chiens subodorant le gibier, ne peuvent être comparés à la rapidité de son vol quand il soupçonne *une commission*, à l'habileté du croc-en-jambe qu'il donne à son rival pour le devancer, à l'art avec lequel il sent, il flaire et découvre un placement de marchandises. Combien ne faut-il pas à un tel homme de qualités supérieures ! Trouverez-vous, dans un pays, beaucoup de ces diplomates de bas étage, de ces profonds négociateurs parlant au nom des calicots, du bijou, de la draperie, des vins, et souvent plus habiles que les ambassadeurs, qui, la plupart, n'ont que des formes ? Personne en France ne se doute de l'incroyable puissance incessamment déployée par les voyageurs, ces intrépides affronteurs de négations qui, dans la dernière bourgade, représentent le génie de la civilisation

et les inventions parisiennes aux prises avec le bon sens, l'ignorance ou la routine des provinces. Comment oublier ici ces admirables manœuvres qui pétrissent l'intelligence des populations, en traitant par la parole les masses les plus réfractaires, et qui ressemblent à ces infatigables polisseurs dont la lime lèche les porphyres les plus durs ! Voulez-vous connaître le pouvoir de la langue et la haute pression qu'exerce la phrase sur les écus les plus rebelles, ceux du propriétaire enfoncé dans sa bauge campagnarde ?... écoutez le discours d'un des grands dignitaires de l'industrie parisienne au profit desquels trottent, frappent et fonctionnent ces intelligents pistons de la machine à vapeur nommée Spéculation.

« Monsieur, disait à un savant économiste le directeur-caissier-gérant-secrétaire général et administrateur de l'une des plus célèbres compagnies d'assurance contre l'incendie, monsieur, en province, sur cinq cent mille francs de primes à renouveler, il ne s'en signe pas de plein gré pour plus de cinquante mille francs ; les quatre cent cinquante mille restants nous reviennent ramenés par les instances de nos agents qui vont chez les assurés retardataires les *embêter*, jusqu'à ce qu'ils aient signé de nouveau leurs chartes d'assurance, en les effrayant et les échauffant par d'épouvantables narrés d'incendies, etc. Ainsi l'éloquence, le flux labial entre pour les neuf dixièmes dans les voies et moyens de notre exploitation.

« Parler ! se faire écouter, n'est-ce pas séduire ? Une nation qui a ses deux Chambres, une femme qui prête ses deux oreilles, sont également perdues.

Ève et son serpent forment le mythe éternel d'un fait quotidien qui a commencé, qui finira peut-être avec le monde. »

« Après une conversation de deux heures, un homme doit être à vous », disait un avoué retiré des affaires.

Tournez autour du commis voyageur ? Examinez cette figure ? N'en oubliez ni la redingote olive, ni le manteau, ni le col en maroquin, ni la pipe, ni la chemise de calicot à raies bleues. Dans cette figure, si originale qu'elle résiste au frottement, combien de natures diverses ne découvrirez-vous pas ? Voyez ! quel athlète, quel cirque, quelles armes : lui, le monde et sa langue. Intrépide marin, il s'embarque, muni de quelques phrases, pour aller pêcher cinq à six cent mille francs en des mers glacées, au pays des Iroquois, en France ! Ne s'agit-il pas d'extraire, par des opérations purement intellectuelles, l'or enfoui dans les cachettes de province, de l'en extraire sans douleur ! Le poisson départemental ne souffre ni le harpon ni les flambeaux, et ne se prend qu'à la nasse, à la seine, aux engins les plus doux. Penserez-vous maintenant sans frémir au déluge des phrases qui recommence ses cascades au point du jour, en France ? Vous connaissez le Genre, voici l'Individu[1].

Il existe à Paris un incomparable voyageur, le parangon de son espèce, un homme qui possède au plus haut degré toutes les conditions inhérentes à la nature de ses succès. Dans sa parole se rencontre à la fois du vitriol et de la glu : de la glu, pour appréhender, entortiller sa victime et se

la rendre adhérente ; du vitriol, pour en dissoudre les calculs les plus durs. *Sa partie* était le *chapeau* ; mais son talent et l'art avec lequel il savait engluer les gens lui avaient acquis une si grande célébrité commerciale, que les négociants de l'*Article-Paris* lui faisaient tous la cour afin d'obtenir qu'il daignât se charger de leurs commissions. Aussi, quand, au retour de ses marches triomphales, il séjournait à Paris, était-il perpétuellement en noces et festins ; en province, les correspondants le choyaient ; à Paris, les grosses maisons le caressaient. Bienvenu, fêté, nourri partout ; pour lui, déjeuner ou dîner seul était une débauche, un plaisir. Il menait une vie de souverain, ou mieux de journaliste. Mais n'était-il pas le vivant feuilleton du commerce parisien ? Il se nommait Gaudissart, et sa renommée, son crédit, les éloges dont il était accablé, lui avaient valu le surnom d'*illustre*. Partout où ce garçon entrait, dans un comptoir comme dans une auberge, dans un salon comme dans une diligence, dans une mansarde comme chez un banquier, chacun de dire en le voyant : « Ah ! voilà l'Illustre Gaudissart. » Jamais nom ne fut plus en harmonie avec la tournure, les manières, la physionomie, la voix, le langage d'aucun homme. Tout souriait au voyageur et le voyageur souriait à tout. *Similia similibus*[1], il était pour l'homéopathie. Calembours, gros rire, figure monacale, teint de cordelier, enveloppe rabelaisienne ; vêtement, corps, esprit, figure s'accordaient pour mettre de la gaudisserie, de la gaudriole en toute sa personne. Rond en affaires, bon homme, rigoleur, vous eussiez reconnu en lui

l'homme aimable de la grisette, qui grimpe avec élégance sur l'impériale d'une voiture, donne la main à la dame embarrassée pour descendre du coupé, plaisante en voyant le foulard du postillon, et lui vend un chapeau ; sourit à la servante, la prend ou par la taille ou par les sentiments ; imite à table le glouglou d'une bouteille en se donnant des chiquenaudes sur une joue tendue ; sait faire partir de la bière en insufflant l'air entre ses lèvres ; tape de grands coups de couteau sur les verres à vin de Champagne sans les casser, et dit aux autres : « Faites-en autant ! » ; qui *gouaille* les voyageurs timides, dément les gens instruits, règne à table et y gobe les meilleurs morceaux. Homme fort d'ailleurs, il pouvait quitter à temps toutes ses plaisanteries, et semblait profond au moment où, jetant le bout de son cigare, il disait en regardant une ville : « Je vais voir ce que ces gens-là ont dans le ventre ! » Gaudissart devenait alors le plus fin, le plus habile des ambassadeurs. Il savait entrer en administrateur chez le sous-préfet, en capitaliste chez le banquier, en homme religieux et monarchique chez le royaliste, en bourgeois chez le bourgeois ; enfin il était partout ce qu'il devait être, laissait Gaudissart à la porte et le reprenait en sortant.

Jusqu'en 1830, l'Illustre Gaudissart était resté fidèle à l'*Article-Paris*. En s'adressant à la majeure partie des fantaisies humaines, les diverses branches de ce commerce lui avaient permis d'observer les replis du cœur, lui avaient enseigné les secrets de son éloquence attractive, la manière de faire dénouer les cordons des sacs les mieux

ficelés, de réveiller les caprices des femmes, des
maris, des enfants, des servantes, et de les engager
à les satisfaire. Nul mieux que lui ne connaissait
l'art d'amorcer les négociants par les charmes
d'une affaire, et de s'en aller au moment où le
désir arrivait à son paroxysme. Plein de recon-
naissance envers la chapellerie, il disait que c'était
en travaillant l'extérieur de la tête qu'il en avait
compris l'intérieur, il avait l'habitude de coiffer les
gens, de se jeter à leur tête, etc. Ses plaisanteries
sur les chapeaux étaient intarissables. Néanmoins,
après août et octobre 1830, il quitta la chapel-
lerie et l'*Article-Paris*, laissa les commissions du
commerce des choses mécaniques et visibles pour
s'élancer dans les sphères les plus élevées de la
spéculation parisienne. Il abandonna, disait-il, la
matière pour la pensée, les produits manufactu-
rés pour les élaborations infiniment plus pures de
l'intelligence. Ceci veut une explication.

Le déménagement de 1830[1] enfanta, comme
chacun le sait, beaucoup de vieilles idées, que d'ha-
biles spéculateurs essayèrent de rajeunir. Depuis
1830, plus spécialement, les idées devinrent des
valeurs ; et, comme l'a dit un écrivain assez spi-
rituel pour ne rien publier, on vole aujourd'hui
plus d'idées que de mouchoirs. Peut-être, un jour,
verrons-nous une Bourse pour les idées ; mais
déjà, bonnes ou mauvaises, les idées se cotent, se
récoltent, s'importent, se portent, se vendent, se
réalisent et rapportent. S'il ne se trouve pas d'idées
à vendre, la Spéculation tâche de mettre des mots
en faveur, leur donne la consistance d'une idée,
et vit de ses mots comme l'oiseau de ses grains

de mil. Ne riez pas ! Un mot vaut une idée dans un pays où l'on est plus séduit par l'étiquette du sac que par le contenu. N'avons-nous pas vu la Librairie exploitant le mot *pittoresque*, quand la littérature eut tué le mot *fantastique* ? Aussi le Fisc a-t-il deviné l'impôt intellectuel, il a su parfaitement mesurer le champ des annonces, cadastrer les prospectus, et peser la pensée, rue de la Paix, hôtel du Timbre. En devenant une exploitation, l'intelligence et ses produits devaient naturellement obéir au mode employé par les exploitations manufacturières. Donc, les idées conçues, après boire, dans le cerveau de quelques-uns de ces Parisiens en apparence oisifs, mais qui livrent des batailles morales en vidant bouteille ou levant la cuisse d'un faisan, furent livrées, le lendemain de leur naissance cérébrale, à des commis voyageurs chargés de présenter avec adresse, *urbi et orbi*, à Paris et en province, le lard grillé des annonces et des prospectus, au moyen desquels se prend, dans la souricière de l'entreprise, ce rat départemental, vulgairement appelé tantôt l'abonné, tantôt l'actionnaire, tantôt membre correspondant, quelquefois souscripteur ou protecteur, mais partout un niais.

« Je suis un niais ! » a dit plus d'un pauvre propriétaire attiré par la perspective d'être *fondateur* de quelque chose, et qui, en définitive, se trouve avoir fondu mille ou douze cents francs.

« Les abonnés sont des niais qui ne veulent pas comprendre que, pour aller en avant dans le royaume intellectuel, il faut plus d'argent que pour voyager en Europe, etc. », dit le spéculateur.

Il existe donc un perpétuel combat entre le public retardataire qui se refuse à payer les contributions parisiennes, et les percepteurs qui, vivant de leurs recettes, lardent le public d'idées nouvelles, le bardent d'entreprises, le rôtissent de prospectus, l'embrochent de flatteries, et finissent par le manger à quelque nouvelle sauce dans laquelle il s'empêtre, et dont il se grise, comme une mouche de sa plombagine[1]. Aussi, depuis 1830, que n'a-t-on pas prodigué pour stimuler en France le zèle, l'amour-propre des *masses intelligentes et progressives* ! Les titres, les médailles, les diplômes, espèce de Légion d'honneur inventée pour le commun des martyrs, se sont rapidement succédé. Enfin toutes les fabriques de produits intellectuels ont découvert un piment, un gingembre spécial, leurs réjouissances. De là les primes, de là les dividendes anticipés ; de là cette conscription de noms célèbres levée à l'insu des infortunés artistes qui les portent, et se trouvent ainsi coopérer activement à plus d'entreprises que l'année n'a de jours, car la loi n'a pas prévu le vol des noms. De là ce rapt des idées, que, semblables aux marchands d'esclaves en Asie, les entrepreneurs d'esprit public arrachent au cerveau paternel à peine écloses, et déshabillent et traînent aux yeux de leur sultan hébété, leur *Shahabaham*[2], ce terrible public qui, s'il ne s'amuse pas, leur tranche la tête en leur retranchant leur picotin d'or.

Cette folie de notre époque vint donc réagir sur l'Illustre Gaudissart, et voici comment. Une compagnie d'assurances sur la vie et les capitaux entendit parler de son irrésistible éloquence, et

lui proposa des avantages inouïs, qu'il accepta.
Marché conclu, traité signé, le voyageur fut mis
en sevrage chez le secrétaire général de l'adminis-
tration qui débarrassa l'esprit de Gaudissart de ses
langes, lui commenta les ténèbres de l'affaire, lui
en apprit le patois, lui en démonta le mécanisme
pièce à pièce, lui anatomisa le public spécial qu'il
allait avoir à exploiter, le bourra de phrases, le
nourrit de réponses à improviser, l'approvisionna
d'arguments péremptoires ; et, pour tout dire,
aiguisa le fil de la langue qui devait opérer sur la
Vie en France. Or, le poupon répondit admirable-
ment aux soins qu'en prit M. le secrétaire général.
Les chefs des assurances sur la vie et les capitaux
vantèrent si chaudement l'Illustre Gaudissart,
eurent pour lui tant d'attentions, mirent si bien
en lumière, dans la sphère de la haute banque et
de la haute diplomatie intellectuelle, les talents de
ce prospectus vivant, que les directeurs financiers
de deux journaux, célèbres à cette époque et morts
depuis, eurent l'idée de l'employer à la récolte des
abonnements. *Le Globe*, organe de la doctrine
saint-simonienne, et *Le Mouvement*, journal répu-
blicain, attirèrent l'Illustre Gaudissart dans leurs
comptoirs, et lui proposèrent chacun dix francs
par tête d'abonné s'il en rapportait un millier ;
mais cinq francs seulement s'il n'en attrapait que
cinq cents. La PARTIE *Journal politique* ne nuisant
pas à la PARTIE *Assurances de capitaux*, le mar-
ché fut conclu. Néanmoins Gaudissart réclama
une indemnité de cinq cents francs pour les huit
jours pendant lesquels il devait se mettre au fait
de la doctrine de Saint-Simon, en objectant les

prodigieux efforts de mémoire et d'intelligence nécessaires pour étudier à fond cet *article*, et pouvoir en raisonner convenablement, « de manière, dit-il, à ne pas se mettre dedans ». Il ne demanda rien aux Républicains. D'abord, il inclinait vers les idées républicaines, les seules qui, selon la philosophie gaudissarde, pussent établir une égalité rationnelle ; puis Gaudissart avait jadis trempé dans les conspirations des carbonari français, il fut arrêté, mais relâché faute de preuves ; enfin, il fit observer aux banquiers du journal que depuis Juillet il avait laissé croître ses moustaches, et qu'il ne lui fallait plus qu'une certaine casquette et de longs éperons pour représenter la République. Pendant une semaine, il alla donc se faire saint-simoniser le matin au *Globe*, et courut apprendre, le soir, dans les bureaux de l'Assurance, les finesses de la langue financière. Son aptitude, sa mémoire étaient si prodigieuses, qu'il put entreprendre son voyage vers le 15 avril, époque à laquelle il faisait chaque année sa première campagne. Deux grosses maisons de commerce, effrayées de la baisse des affaires, séduisirent, dit-on, l'ambitieux Gaudissart, et le déterminèrent à prendre encore leurs commissions. Le roi des voyageurs se montra clément en considération de ses vieux amis et aussi de la prime énorme qui lui fut allouée.

« Écoute, ma petite Jenny », disait-il en fiacre à une jolie fleuriste.

Tous les vrais grands hommes aiment à se laisser tyranniser par un être faible, et Gaudissart avait dans Jenny son tyran, il la ramenait à onze heures du Gymnase où il l'avait conduite, en

grande parure, dans une loge louée à l'avant-scène des premières.

« À mon retour, Jenny, je te meublerai ta chambre, et d'une manière soignée. La grande Mathilde, qui te scie le dos avec ses comparaisons, ses châles véritables de l'Inde apportés par des courriers d'ambassade russe, son vermeil et son Prince russe qui m'a l'air d'être un fier *blagueur*, n'y trouvera rien à redire. Je consacre à l'ornement de ta chambre tous les *Enfants* que je ferai en province.

— Hé bien voilà qui est gentil, cria la fleuriste. Comment, monstre d'homme, tu me parles tranquillement de faire des enfants, et tu crois que je te souffrirai ce genre-là ?

— Ah ! çà, deviens-tu bête, ma Jenny ?... C'est une manière de parler dans notre commerce.

— Il est joli, votre commerce !

— Mais écoute donc ; si tu parles toujours, tu auras raison.

— Je veux avoir toujours raison ! Tiens, tu n'es pas gêné à c't'-heure !

— Tu ne veux donc pas me laisser achever ? J'ai pris sous ma protection une excellente idée, un journal que l'on va faire pour les enfants[1]. Dans notre partie, les voyageurs, quand ils ont fait dans une ville, une supposition, dix abonnements au *Journal des enfants*, disent : J'ai fait *dix Enfants* ; comme si j'y fais dix abonnements au journal *Le Mouvement*, je dirai : J'ai fait ce soir *dix Mouvements*... Comprends-tu maintenant ?

— C'est du propre ! Tu te mets donc dans la politique ? Je te vois à Sainte-Pélagie, où il faudra

que je trotte tous les jours. Ah ! quand on aime un homme, si l'on savait à quoi l'on s'engage, ma parole d'honneur, on vous laisserait vous arranger tout seuls, vous autres hommes ! Allons, tu pars demain, ne nous fourrons pas dans les papillons noirs ; c'est des bêtises. »

Le fiacre s'arrêta devant une jolie maison nouvellement bâtie, rue d'Artois, où Gaudissart et Jenny montèrent au quatrième étage. Là demeurait Mlle Jenny Courand qui passait généralement pour être secrètement mariée à Gaudissart, bruit que le voyageur ne démentait pas. Pour maintenir son despotisme, Jenny Courand obligeait l'Illustre Gaudissart à mille petits soins, en le menaçant toujours de le planter là s'il manquait au plus minutieux. Gaudissart devait lui écrire dans chaque ville où il s'arrêtait et lui rendre compte de ses moindres actions.

« Et combien faudra-t-il d'*Enfants* pour meubler ma chambre ? dit-elle en jetant son châle et s'asseyant auprès d'un bon feu.

— J'ai cinq sous par abonnement.

— Joli ! Et c'est avec cinq sous que tu prétends me faire riche ! à moins que tu ne *soyes* comme le juif errant et que tu n'aies tes poches bien cousues.

— Mais, Jenny, je ferai des milliers d'*Enfants*. Songe donc que les enfants n'ont jamais eu de journal. D'ailleurs je suis bien bête de vouloir t'expliquer la politique des affaires ; tu ne comprends rien à ces choses-là.

— Eh bien, dis donc, dis donc, Gaudissart, si je suis bête, pourquoi m'aimes-tu ?

— Parce que tu es une bête... sublime ! Écoute,

Jenny. Vois-tu, si je fais prendre *Le Globe, Le Mouvement*, les assurances et mes *Articles-Paris*, au lieu de gagner huit à dix misérables mille francs par an en roulant ma bosse, comme un vrai Mayeux, je suis capable de rapporter vingt à trente mille francs maintenant par voyage.

— Délace-moi, Gaudissart, et va droit, ne me tire pas.

— Alors, dit le voyageur en regardant le dos poli de la fleuriste, je deviens actionnaire dans les journaux, comme Finot, un de mes amis, le fils d'un chapelier, qui a maintenant trente mille livres de rente, et qui va se faire nommer pair de France[1] ! Quand on pense que le petit Popinot[2]... Ah ! mon Dieu, mais j'oublie de dire que M. Popinot est nommé d'hier ministre du Commerce... Pourquoi n'aurais-je pas de l'ambition, moi ? Hé ! hé ! j'attraperais parfaitement le *bagout* de la tribune et pourrais devenir ministre, et un crâne ! Tiens, écoute-moi :

« "Messieurs, dit-il en se posant derrière un fauteuil, la Presse n'est ni un instrument ni un commerce. Vue sous le rapport politique, la Presse est une institution. Or nous sommes furieusement tenus ici de voir politiquement les choses, donc... (Il reprit haleine.) — Donc nous avons à examiner si elle est utile ou nuisible, à encourager ou à réprimer, si elle doit être imposée ou libre : questions graves ! Je ne crois pas abuser des moments, toujours si précieux, de la Chambre, en examinant cet article et en vous en faisant apercevoir les conditions. Nous marchons à un abîme. Certes, les lois ne sont pas feutrées comme il le faut..."

« Hein ? dit-il en regardant Jenny. Tous les ora-
teurs font marcher la France vers un abîme ; ils
disent cela ou parlent du char de l'État, de tem-
pêtes et d'horizons politiques. Est-ce que je ne
connais pas toutes les couleurs ? J'ai le *truc* de
chaque commerce. Sais-tu pourquoi ? Je suis né
coiffé. Ma mère a gardé ma coiffe, je te la donne-
rai ! Donc je serai bientôt au pouvoir, moi !

— Toi…

— Pourquoi ne serais-je pas le baron Gaudis-
sart, pair de France ? N'a-t-on pas nommé déjà
deux fois M. Popinot député dans le quatrième
arrondissement, il dîne avec Louis-Philippe ! Finot
va, dit-on, devenir conseiller d'État ! Ah ! si on
m'envoyait à Londres, ambassadeur, c'est moi qui
te dis que je mettrais les Anglais à *quia*. Jamais
personne n'a fait le poil à Gaudissart, à l'Illustre
Gaudissart. Oui, jamais personne ne m'a enfoncé,
et l'on ne m'enfoncera jamais, dans quelque partie
que ce soit, politique ou impolitique, ici comme
autre part. Mais, pour le moment, il faut que je
sois tout aux capitaux, au *Globe*, au *Mouvement*,
aux *Enfants* et à l'*Article-Paris*.

— Tu te feras attraper avec tes journaux. Je
parie que tu ne seras pas seulement allé jusqu'à
Poitiers que tu te seras laissé pincer ?

— Gageons, mignonne.

— Un châle !

— Va ! si je perds le châle, je reviens à mon
Article-Paris et à la chapellerie. Mais, enfoncer
Gaudissart, jamais, jamais ! »

Et l'illustre Voyageur se posa devant Jenny, la
regarda fièrement, la main passée dans son gilet,

la tête de trois quarts, dans une attitude napoléonienne.

« Oh ! es-tu drôle ? Qu'as-tu donc mangé ce soir ? » Gaudissart était un homme de trente-huit ans, de taille moyenne, gros et gras, comme un homme habitué à rouler en diligence ; à figure ronde comme une citrouille, colorée, régulière et semblable à ces classiques visages adoptés par les sculpteurs de tous les pays pour les statues de l'Abondance, de la Loi, de la Force, du Commerce, etc. Son ventre protubérant affectait la forme de la poire, il avait de petites jambes, mais il était agile et nerveux. Il prit Jenny à moitié déshabillée et la porta dans son lit.

« Taisez-vous, *femme libre* ! dit-il. Tu ne sais pas ce que c'est que la femme Libre, le Saint-Simonisme, l'Antagonisme, le Fouriérisme, le Criticisme et l'exploitation passionnée, hé bien, c'est... enfin, c'est dix francs par abonnement, madame Gaudissart.

— Ma parole d'honneur, tu deviens fou, Gaudissart.

— Toujours plus fou de toi », dit-il en jetant son chapeau sur le divan de la fleuriste.

Le lendemain matin, Gaudissart, après avoir notablement déjeuné avec Jenny Courand, partit à cheval, afin d'aller dans les chefs-lieux de canton dont l'exploration lui était particulièrement recommandée par les diverses entreprises à la réussite desquelles il vouait ses talents. Après avoir employé quarante-cinq jours à battre les pays situés entre Paris et Blois, il resta deux semaines dans cette dernière ville, occupé à faire

sa correspondance et à visiter les bourgs du département. La veille de son départ pour Tours, il écrivit à Mlle Jenny Courand la lettre suivante, dont la précision et le charme ne pourraient être égalés par aucun récit, et qui prouve d'ailleurs la légitimité particulière des liens par lesquels ces deux personnes étaient unies.

LETTRE DE GAUDISSART À JENNY COURAND

« Ma chère Jenny, je crois que tu perdras la gageure. À l'instar de Napoléon, Gaudissart a son étoile et n'aura point de Waterloo. J'ai triomphé partout dans les conditions données. L'assurance sur les capitaux va très bien. J'ai, de Paris à Blois, placé près de deux millions ; mais à mesure que j'avance vers le centre de la France, les têtes deviennent singulièrement plus rares. L'*Article-Paris* va son petit bonhomme de chemin. C'est une bague au doigt[1]. Avec mon ancien *fil*, je les embroche parfaitement, ces bons boutiquiers. J'ai placé cent soixante-deux châles de cachemire Ternaux à Orléans. Je ne sais pas, ma parole d'honneur, ce qu'ils en feront, à moins qu'ils ne les remettent sur le dos de leurs moutons. Quant à l'Article-Journaux, diable ! c'est une autre paire de manches. Grand saint bon Dieu ! comme il faut seriner longtemps ces particuliers-là avant de leur apprendre un air nouveau ! Je n'ai encore fait que soixante-deux *Mouvements* ! C'est, dans toute ma route, cent de moins que les châles Ternaux dans une seule ville. Ces farceurs de républicains, ça

ne s'abonne pas du tout : vous causez avec eux, ils causent, ils partagent vos opinions, et l'on est bientôt d'accord pour renverser tout ce qui existe. Tu crois que l'homme s'abonne ? ah ! bien, oui, je t'en fiche ! Pour peu qu'il ait trois pouces de terre, de quoi faire venir une douzaine de choux, ou des bois de quoi se faire un cure-dent, mon homme parle alors de la consolidation des propriétés, des impôts, des rentrées, des réparations, d'un tas de bêtises, et je dépense mon temps et ma salive en patriotisme. Mauvaise affaire ! Généralement *Le Mouvement* est mou. Je l'écris à ces messieurs. Ça me fait de la peine, rapport à mes opinions. Pour *Le Globe*, autre engeance. Quand on parle de doctrines nouvelles aux gens qu'on croit susceptibles de donner dans ces *godans*-là[1], il semble qu'on leur parle de brûler leurs maisons. J'ai beau leur dire que c'est l'avenir, l'intérêt bien entendu, l'exploitation où rien ne se perd ; qu'il y a bien assez longtemps que l'homme exploite l'homme, et que la femme est esclave, qu'il faut arriver à faire triompher la grande pensée providentielle et obtenir une coordination plus rationnelle de l'ordre social, enfin tout le tremblement de mes phrases… Ah ! bien, oui, quand j'ouvre ces idées-là, les gens de province ferment leurs armoires, comme si je voulais leur emporter quelque chose, et ils me prient de m'en aller. Sont-ils bêtes, ces canards-là ! *Le Globe* est enfoncé. Je leur ai dit : "Vous êtes trop avancés ; vous allez en avant, c'est bien ; mais il faut des résultats, la province aime les résultats." Cependant j'ai encore fait cent *Globes*, et vu l'épaisseur de ces boules campagnardes, c'est

un miracle. Mais je leur promets tant de belles choses, que je ne sais pas, ma parole d'honneur, comment les globules, globistes, globards ou globiens, feront pour les réaliser ; mais comme ils m'ont dit qu'ils ordonneraient le monde infiniment mieux qu'il ne l'est, je vais de l'avant et prophétise à raison de dix francs par abonnement. Il y a un fermier qui a cru que ça concernait les terres, à cause du nom, et je l'ai enfoncé dans *Le Globe*. Bah ! il y mordra, c'est sûr, il a un front bombé, tous les fronts bombés sont idéologues. Ah ! parlez-moi des *Enfants* ! J'ai fait deux mille *Enfants* de Paris à Blois. Bonne petite affaire ! Il n'y a pas tant de paroles à dire. Vous montrez la petite vignette à la mère en cachette de l'enfant pour que l'enfant veuille la voir ; naturellement l'enfant la voit, il tire maman par sa robe jusqu'à ce qu'il ait son journal, parce que papa *na* son journal. La maman a une robe de vingt francs et ne veut pas que son marmot la lui déchire ; le journal ne coûte que six francs, il y a économie, l'abonnement déboule. Excellent chose, c'est un besoin réel, c'est placé entre la confiture et l'image, deux éternels besoins de l'enfance. Ils lisent déjà, les enragés d'enfants ! Ici, j'ai eu, à la table d'hôte, une querelle à propos des journaux et de mes opinions. J'étais à manger tranquillement à côté d'un monsieur, en chapeau gris, qui lisait *Les Débats*[1]. Je me dis en moi-même : "Faut que j'essaie mon éloquence de tribune. En voilà un qui est pour la dynastie, je vais essayer de le cuire. Ce triomphe serait une fameuse assurance de mes talents ministériels." Et je me mets à l'ouvrage,

en commençant par lui vanter son journal. Hein ! c'était tiré de longueur. De fil en ruban, je me mets à dominer mon homme, en lâchant les phrases à quatre chevaux, les raisonnements en *fa* dièse et toute la sacrée machine. Chacun m'écoutait, et je vis un homme qui avait du juillet dans les moustaches, près de mordre au *Mouvement*. Mais je ne sais pas comment j'ai laissé mal à propos échapper le mot ganache. Bah ! voilà mon chapeau dynastique, mon chapeau gris, mauvais chapeau du reste, un Lyon moitié soie, moitié coton, qui prend le mors aux dents et se fâche. Moi je ressaisis mon grand air, tu sais, et je lui dis : "Ah ! çà, monsieur, vous êtes un singulier pistolet. Si vous n'êtes pas content, je vous rendrai raison. Je me suis battu en Juillet. — Quoique père de famille, me dit-il, je suis prêt à... — Vous êtes père de famille, mon cher monsieur, lui répondis-je. Auriez-vous des enfants ? — Oui, monsieur. — De onze ans ? — À peu près. — Hé bien, monsieur, *Le Journal des enfants* va paraître : six francs par an, un numéro par mois, deux colonnes, rédigé par les sommités littéraires, un journal bien conditionné, papier solide, gravures dues aux crayons spirituels de nos meilleurs artistes, de véritables dessins des Indes et dont les couleurs ne passeront pas." Puis je lâche ma bordée. Voilà un père confondu ! La querelle a fini par un abonnement. "Il n'y a que Gaudissart pour faire de ces tours-là" disait le petit criquet de Lamard à ce grand imbécile de Bulot en lui racontant la scène au café.

« Je pars demain pour Amboise. Je ferai Amboise en deux jours, et t'écrirai maintenant de Tours, où

je vais tenter de me mesurer avec les campagnes les plus incolores, sous le rapport intelligent et spéculatif. Mais, foi de Gaudissart ! on les roulera ! ils seront roulés ! roulés ! Adieu, ma petite, aime-moi toujours, et sois fidèle. La fidélité *quand même* est une des qualités de la femme libre. Qui est-ce qui t'embrasse sur les œils ?

« Ton FÉLIX, pour toujours. »

Cinq jours après, Gaudissart partit un matin de l'hôtel du *Faisan* où il logeait à Tours, et se rendit à Vouvray, canton riche et populeux dont l'esprit public lui parut susceptible d'être exploité. Monté sur son cheval, il trottait le long de la Levée, ne pensant pas plus à ses phrases qu'un acteur ne pense au rôle qu'il a joué cent fois. L'Illustre Gaudissart allait, admirant le paysage, et marchait insoucieusement, sans se douter que dans les joyeuses vallées de Vouvray périrait son infaillibilité commerciale.

Ici, quelques renseignements sur l'esprit public de la Touraine deviennent nécessaires. L'esprit conteur, rusé, goguenard, épigrammatique dont, à chaque page, est empreinte l'œuvre de Rabelais[1], exprime fidèlement l'esprit tourangeau, esprit fin, poli comme il doit l'être dans un pays où les rois de France ont, pendant longtemps, tenu leur cour ; esprit ardent, artiste, poétique, voluptueux, mais dont les dispositions premières s'abolissent promptement. La mollesse de l'air, la beauté du climat, une certaine facilité d'existence et la bonhomie des mœurs y étouffent bientôt le sentiment

des arts, y rétrécissent le plus vaste cœur, y corrodent la plus tenace des volontés. Transplantez le Tourangeau, ses qualités se développent et produisent de grandes choses, ainsi que l'ont prouvé, dans les sphères d'activité les plus diverses, Rabelais et Semblançay ; Plantin l'imprimeur et Descartes ; Boucicaut, le Napoléon de son temps, et Pinaigrier qui peignit la majeure partie des vitraux dans les cathédrales, puis Verville et Courier. Ainsi le Tourangeau, si remarquable au-dehors, chez lui demeure comme l'Indien sur sa natte, comme le Turc sur son divan. Il emploie son esprit à se moquer du voisin, à se réjouir, et arrive au bout de la vie, heureux. La Touraine est la véritable abbaye de Thélème, si vantée dans le livre de Gargantua ; il s'y trouve, comme dans l'œuvre du poète, de complaisantes religieuses, et la bonne chère tant célébrée par Rabelais y trône. Quant à la fainéantise, elle est sublime et admirablement exprimée par ce dicton populaire : « Tourangeau, veux-tu de la soupe ? — Oui. — Apporte ton écuelle. — Je n'ai plus faim. » Est-ce à la joie du vignoble, est-ce à la douceur harmonieuse des plus beaux paysages de la France, est-ce à la tranquillité d'un pays où jamais ne pénètrent les armes de l'étranger, qu'est dû le mol abandon de ces faciles et douces mœurs ? À ces questions, nulle réponse. Allez dans cette Turquie de la France, vous y resterez paresseux, oisif, heureux. Fussiez-vous ambitieux comme l'était Napoléon, ou poète comme l'était Byron, une force inouïe, invincible vous obligerait à garder vos poésies pour vous, et à convertir en rêves vos projets ambitieux.

L'Illustre Gaudissart devait rencontrer là, dans Vouvray, l'un de ces railleurs indigènes dont les moqueries ne sont offensives que par la perfection même de la moquerie, et avec lequel il eut à soutenir une cruelle lutte. À tort ou à raison, les Tourangeaux aiment beaucoup à hériter de leurs parents. Or, la doctrine de Saint-Simon y était alors particulièrement prise en haine et vilipendée ; mais comme on prend en haine, comme on vilipende en Touraine, avec un dédain et une supériorité de plaisanterie digne du pays des bons contes et des tours joués aux voisins, esprit qui s'en va de jour en jour devant ce que lord Byron a nommé le *cant* anglais.

Pour son malheur, après avoir débarqué au *Soleil d'or*, auberge tenue par Mitouflet, un ancien grenadier de la Garde impériale, qui avait épousé une riche vigneronne, et auquel il confia solennellement son cheval, Gaudissart alla chez le malin de Vouvray, le boute-en-train du bourg, le loustic obligé par son rôle et par sa nature à maintenir son endroit en liesse. Ce Figaro campagnard, ancien teinturier, jouissait de sept à huit mille livres de rente, d'une jolie maison assise sur le coteau, d'une petite femme grassouillette, d'une santé robuste. Depuis dix ans, il n'avait plus que son jardin et sa femme à soigner, sa fille à marier, sa partie à faire le soir, à connaître de toutes les médisances qui relevaient de sa juridiction, à entraver les élections, guerroyer avec les gros propriétaires et organiser de bons dîners ; à trotter sur la Levée, aller voir ce qui se passait à Tours et tracasser le curé ; enfin, pour tout drame, attendre

la vente d'un morceau de terre enclavé dans ses vignes. Bref, il menait la vie tourangelle, la vie de petite ville à la campagne. Il était d'ailleurs la notabilité la plus imposante de la bourgeoisie, le chef de la petite propriété jalouse, envieuse, ruminant et colportant contre l'aristocratie les médisances, les calomnies avec bonheur, rabaissant tout à son niveau, ennemie de toutes les supériorités, les méprisant même avec le calme admirable de l'ignorance. M. Vernier, ainsi se nommait ce petit grand personnage du bourg, achevait de déjeuner, entre sa femme et sa fille, lorsque Gaudissart se présenta dans la salle par les fenêtres de laquelle se voyaient la Loire et le Cher, une des plus gaies salles à manger du pays.

« Est-ce à M. Vernier lui-même..., dit le voyageur en pliant avec tant de grâce sa colonne vertébrale qu'elle semblait élastique.

— Oui, monsieur, répondit le malin teinturier en l'interrompant et lui jetant un regard scrutateur par lequel il reconnut aussitôt le genre d'homme auquel il avait affaire.

— Je viens, monsieur, reprit Gaudissart, réclamer le concours de vos lumières pour me diriger dans ce canton où Mitouflet m'a dit que vous exerciez la plus grande influence. Monsieur, je suis envoyé dans les départements pour une entreprise de la plus haute importance, formée par des banquiers qui veulent...

— Qui veulent nous tirer des carottes, dit en riant Vernier, habitué jadis à traiter avec le commis voyageur et à le voir venir.

— Positivement, répondit avec insolence

l'Illustre Gaudissart. Mais vous devez savoir, monsieur, puisque vous avez un tact si fin, qu'on ne peut tirer de carottes aux gens qu'autant qu'ils trouvent quelque intérêt à se les laisser tirer. Je vous prie donc de ne pas me confondre avec les vulgaires voyageurs qui fondent leur succès sur la ruse ou sur l'importunité. Je ne suis plus voyageur, je le fus, monsieur, je m'en fais gloire. Mais aujourd'hui j'ai une mission de la plus haute importance et qui doit me faire considérer par les esprits supérieurs comme un homme qui se dévoue à éclairer son pays. Daignez m'écouter, monsieur, et vous verrez que vous aurez gagné beaucoup dans la demi-heure de conversation que j'ai l'honneur de vous prier de m'accorder. Les plus célèbres banquiers de Paris ne se sont pas mis fictivement dans cette affaire comme dans quelques-unes de ces honteuses spéculations que je nomme, moi, des *ratières* ; non, non, ce n'est plus cela ; je ne me chargerais pas, moi, de colporter de semblables *attrape-nigauds*. Non, monsieur, les meilleures et les plus respectables maisons de Paris sont dans l'entreprise, et comme intéressées et comme garantie... »

Là Gaudissart déploya la rubanerie de ses phrases, et M. Vernier le laissa continuer en l'écoutant avec un apparent intérêt qui trompa Gaudissart. Mais, au seul mot de *garantie,* Vernier avait cessé de faire attention à la rhétorique du voyageur, il pensait à lui jouer quelque bon tour, afin de délivrer de ces espèces de chenilles parisiennes un pays à juste titre nommé barbare par les spéculateurs qui ne peuvent y mordre.

En haut d'une délicieuse vallée, nommée la *Vallée Coquette*, à cause de ses sinuosités, de ses courbes qui renaissent à chaque pas, et paraissent plus belles à mesure que l'on s'y avance, soit qu'on en monte ou qu'on en descende le joyeux cours, demeurait dans une petite maison entourée d'un clos de vignes un homme à peu près fou, nommé Margaritis. D'origine italienne, Margaritis était marié, n'avait point d'enfant, et sa femme le soignait avec un courage généralement apprécié. Mme Margaritis courait certainement des dangers près d'un homme qui, entre autres manies, voulait porter sur lui deux couteaux à longue lame, avec lesquels il la menaçait parfois. Mais qui ne connaît l'admirable dévouement avec lequel les gens de province se consacrent aux êtres souffrants, peut-être à cause du déshonneur qui attend une bourgeoise si elle abandonne son enfant ou son mari aux soins publics de l'hôpital ? Puis, qui ne connaît aussi la répugnance qu'ont les gens de province à payer la pension de cent louis ou de mille écus exigée à Charenton, ou par les maisons de santé ? Si quelqu'un parlait à Mme Margaritis des docteurs Dubuisson, Esquirol, Blanche[1] ou autres, elle préférait avec une noble indignation garder ses trois mille francs en gardant le *bonhomme*. Les incompréhensibles volontés que dictait la folie à ce bonhomme se trouvant liées au dénouement de cette aventure, il est nécessaire d'indiquer les plus saillantes. Margaritis sortait aussitôt qu'il pleuvait à verse, et se promenait, tête nue, dans ses vignes. Au logis, il demandait à tout moment le journal ; pour le contenter, sa

femme ou sa servante lui donnait un vieux jour-
nal d'Indre-et-Loire ; et depuis sept ans, il ne
s'était point encore aperçu qu'il lisait toujours le
même numéro. Peut-être un médecin n'eût-il pas
observé sans intérêt le rapport qui existait entre
la recrudescence des demandes de journal et les
variations atmosphériques. La plus constante
occupation de ce fou consistait à vérifier l'état du
ciel, relativement à ses effets sur la vigne. Ordinai-
rement, quand sa femme avait du monde, ce qui
arrivait presque tous les soirs, les voisins, ayant
pitié de sa situation, venaient jouer chez elle au
boston, Margaritis restait silencieux, se mettait
dans un coin, et n'en bougeait point ; mais quand
dix heures sonnaient à son horloge enfermée
dans une grande armoire oblongue, il se levait
au dernier coup avec la précision mécanique des
figures mises en mouvement par un ressort dans
les châsses des joujoux allemands, il s'avançait
lentement jusqu'aux joueurs, leur jetait un regard
assez semblable au regard automatique des Grecs
et des Turcs exposés sur le boulevard du Temple
à Paris, et leur disait : « Allez-vous-en ! » À cer-
taines époques, cet homme recouvrait son ancien
esprit, et donnait alors à sa femme d'excellents
conseils pour la vente de ses vins ; mais alors
il devenait extrêmement tourmentant, il volait
dans les armoires des friandises et les dévorait
en cachette. Quelquefois, quand les habitués de la
maison entraient, il répondait à leurs demandes
avec civilité, mais le plus souvent il leur disait les
choses les plus incohérentes. Ainsi, à une dame
qui lui demandait : « Comment vous sentez-vous

aujourd'hui, monsieur Margaritis ? — Je me suis fait la barbe, et vous ?... lui répondait-il. — Êtes-vous mieux, monsieur ? lui demandait une autre. — Jérusalem ! Jérusalem ! » répondait-il. Mais la plupart du temps il regardait ses hôtes d'un air stupide, sans mot dire, et sa femme leur disait alors : « Le bonhomme n'entend rien aujourd'hui. » Deux ou trois fois en cinq ans, il lui arriva, toujours vers l'équinoxe, de se mettre en fureur à cette observation, de tirer son couteau et de crier : « Cette garce[1] me déshonore. » D'ailleurs, il buvait, mangeait, se promenait comme eût fait un homme en parfaite santé. Aussi chacun avait-il fini par ne pas lui accorder plus de respect ni d'attention que l'on n'en a pour un gros meuble. Parmi toutes ses bizarreries, il y en avait une dont personne n'avait pu découvrir le sens ; car, à la longue, les esprits forts du pays avaient fini par commenter et expliquer les actes les plus déraisonnables de ce fou. Il voulait toujours avoir un sac de farine au logis, et garder deux pièces de vin de sa récolte, sans permettre qu'on touchât à la farine ni au vin. Mais quand venait le mois de juin, il s'inquiétait de la vente du sac et des deux pièces de vin avec toute la sollicitude d'un fou. Presque toujours Mme Margaritis lui disait alors avoir vendu les deux poinçons à un prix exorbitant, et lui en remettait l'argent qu'il cachait, sans que ni sa femme, ni sa servante eussent pu, même en le guettant, découvrir où était la cachette.

La veille du jour où Gaudissart vint à Vouvray, Mme Margaritis éprouva plus de peine que jamais à tromper son mari dont la raison semblait revenue.

« Je ne sais en vérité comment se passera pour moi la journée de demain, avait-elle dit à Mme Vernier. Figurez-vous que le bonhomme a voulu voir ses deux pièces de vin. Il m'a si bien fait *endêver* (mot du pays[1]) pendant toute la journée, qu'il a fallu lui montrer deux poinçons pleins. Notre voisin Pierre Champlain avait heureusement deux pièces qu'il n'a pas pu vendre ; et à ma prière, il les a roulées dans notre cellier. Ah ! çà, ne voilà-t-il pas que le bonhomme, depuis qu'il a vu les poinçons, prétend les brocanter lui-même ? »

Mme Vernier venait de confier à son mari l'embarras où se trouvait Mme Margaritis un moment avant l'arrivée de Gaudissart. Au premier mot du commis voyageur, Vernier se proposa de le mettre aux prises avec le bonhomme Margaritis.

« Monsieur, répondit l'ancien teinturier quand l'Illustre Gaudissart eut lâché sa première bordée, je ne vous dissimulerai pas les difficultés que doit rencontrer ici votre entreprise. Notre pays est un pays qui marche à la grosse *suo modo*[2], un pays où jamais une idée nouvelle ne prendra. Nous vivons comme vivaient nos pères, en nous amusant à faire quatre repas par jour, en nous occupant à cultiver nos vignes et à bien placer nos vins. Pour tout négoce nous tâchons *bonifacement*[3] de vendre les choses plus cher qu'elles ne coûtent. Nous resterons dans cette ornière-là sans que ni Dieu ni diable puisse nous en sortir. Mais je vais vous donner un bon conseil, et un bon conseil vaut un œil dans la main. Nous avons dans le bourg un ancien banquier dans les lumières

duquel j'ai, moi particulièrement, la plus grande confiance ; et, si vous obtenez son suffrage, j'y joindrai le mien. Si vos propositions constituent des avantages réels, si nous en sommes convaincus, à la voix de M. Margaritis qui entraîne la mienne, il se trouve à Vouvray vingt maisons riches dont toutes les bourses s'ouvriront et prendront votre vulnéraire[1]. »

En entendant le nom du fou, Mme Vernier leva la tête et regarda son mari.

« Tenez, précisément, ma femme a, je crois, l'intention de faire une visite à Mme Margaritis, chez laquelle elle doit aller avec une de nos voisines. Attendez un moment, ces dames vous y conduiront.

« Tu iras prendre Mme Fontanieu », dit le vieux teinturier en guignant sa femme.

Indiquer la commère la plus rieuse, la plus éloquente, la plus grande goguenarde du pays, n'était-ce pas dire à Mme Vernier de prendre des témoins pour bien observer la scène qui allait avoir lieu entre le commis voyageur et le fou, afin d'en amuser le bourg pendant un mois ? M. et Mme Vernier jouèrent si bien leur rôle que Gaudissart ne conçut aucune défiance, et donna pleinement dans le piège ; il offrit galamment le bras à Mme Vernier, et crut avoir fait, pendant le chemin, la conquête des deux dames, avec lesquelles il fut étourdissant d'esprit, de pointes et de calembours incompris.

La maison du prétendu banquier était située à l'endroit où commence la Vallée Coquette. Ce logis, appelé La Fuye, n'avait rien de bien remarquable.

Au rez-de-chaussée se trouvait un grand salon
boisé, de chaque côté duquel était une chambre à
coucher, celle du bonhomme et celle de sa femme.
On entrait dans le salon par un vestibule qui ser-
vait de salle à manger, et auquel communiquait la
cuisine. Ce rez-de-chaussée, dénué de l'élégance
extérieure qui distingue les plus humbles maisons
en Touraine, était couronné par des mansardes
auxquelles on montait par un escalier bâti en
dehors de la maison, appuyé sur un des pignons
et couvert d'un appentis. Un petit jardin, plein de
soucis, de seringas, de sureaux, séparait l'habi-
tation des clos. Autour de la cour, s'élevaient les
bâtiments nécessaires à l'exploitation des vignes.

Assis dans son salon, près d'une fenêtre, sur un
fauteuil en velours d'Utrecht jaune, Margaritis ne
se leva point en voyant entrer les deux dames et
Gaudissart, il pensait à vendre ses deux pièces de
vin. C'était un homme sec, dont le crâne chauve
par-devant, garni de cheveux rares par-derrière,
avait une conformation piriforme. Ses yeux enfon-
cés, surmontés de gros sourcils noirs et fortement
cernés ; son nez en lame de couteau ; ses os maxil-
laires saillants, et ses joues creuses ; ses lignes
généralement oblongues, tout, jusqu'à son menton
démesurément long et plat, contribuait à donner
à sa physionomie un air étrange, celui d'un vieux
professeur de rhétorique ou d'un chiffonnier.

« Monsieur Margaritis, lui dit Mme Vernier,
allons, remuez-vous donc ! Voilà un monsieur
que mon mari vous envoie, il faut l'écouter avec
attention. Quittez vos calculs de mathématiques,
et causez avec lui. »

En entendant ces paroles, le fou se leva, regarda Gaudissart, lui fit signe de s'asseoir, et lui dit : « Causons, monsieur. »

Les trois femmes allèrent dans la chambre de Mme Margaritis, en laissant la porte ouverte, afin de tout entendre et de pouvoir intervenir au besoin. À peine furent-elles installées que M. Vernier arriva doucement par le clos, se fit ouvrir la fenêtre et entra sans bruit.

« Monsieur, dit Gaudissart, a été dans les affaires...

— Publiques, répondit Margaritis en l'interrompant. J'ai pacifié la Calabre sous le règne du roi Murat. »

« Tiens, il est allé en Calabre maintenant ! » dit à voix basse M. Vernier.

« Oh ! alors, reprit Gaudissart, nous nous entendrons parfaitement.

— Je vous écoute, répondit Margaritis en prenant le maintien d'un homme qui pose pour son portrait chez un peintre.

— Monsieur, dit Gaudissart en faisant tourner la clef de sa montre à laquelle il ne cessa d'imprimer par distraction un mouvement rotatoire et périodique dont s'occupa beaucoup le fou et qui contribua peut-être à le faire tenir tranquille, monsieur, si vous n'étiez pas un homme supérieur... (Ici le fou s'inclina.) je me contenterais de vous chiffrer matériellement les avantages de l'affaire, dont les motifs psychologiques valent la peine de vous être exposés. Écoutez ! De toutes les richesses sociales, le temps n'est-il pas la plus précieuse ; et, l'économiser, n'est-ce pas s'enrichir ?

Or, y a-t-il rien qui consomme plus de temps dans la vie que les inquiétudes sur ce que j'appelle *le pot-au-feu*, locution vulgaire, mais qui pose nettement la question ? Y a-t-il aussi rien qui mange plus de temps que le défaut de garantie à offrir à ceux auxquels vous demandez de l'argent, quand, momentanément pauvre, vous êtes riche d'espérance ?

— De l'argent, nous y sommes, dit Margaritis.

— Eh bien, monsieur, je suis envoyé dans les départements par une compagnie de banquiers et de capitalistes, qui ont aperçu la perte énorme que font ainsi, en temps et conséquemment en intelligence ou en activité productive, les hommes d'avenir. Or, nous avons eu l'idée de capitaliser à ces hommes ce même avenir, de leur escompter leurs talents, en leur escomptant quoi ?... le temps *dito*, et d'en assurer la valeur à leurs héritiers. Il ne s'agit plus là d'économiser le temps, mais de lui donner un prix, de le chiffrer, d'en représenter pécuniairement les produits que vous présumez en obtenir dans cet espace intellectuel, en représentant les qualités morales dont vous êtes doué et qui sont, monsieur, des forces vives, comme une chute d'eau, comme une machine à vapeur de trois, dix, vingt, cinquante chevaux. Ah ! ceci est un progrès, un mouvement vers un meilleur ordre de choses, mouvement dû à l'activité de notre époque, essentiellement progressive[1], ainsi que je vous le prouverai, quand nous en viendrons aux idées d'une plus logique coordonnation des intérêts sociaux. Je vais m'expliquer par des exemples sensibles. Je quitte le raisonnement

purement abstrait, ce que nous nommons, nous autres, la mathématique des idées. Au lieu d'être un propriétaire vivant de vos rentes, vous êtes un peintre, un musicien, un artiste, un poète...

— Je suis peintre, dit le fou en manière de parenthèse.

— Eh bien, soit, puisque vous comprenez bien ma métaphore, vous êtes peintre, vous avez un bel avenir, un riche avenir. Mais je vais plus loin... »

En entendant ces mots, le fou examina Gaudissart d'un air inquiet pour voir s'il voulait sortir, et ne se rassura qu'en l'apercevant toujours assis.

« Vous n'êtes même rien du tout, dit Gaudissart en continuant, mais vous vous sentez...

— Je me sens, dit le fou.

— Vous vous dites : "Moi, je serai ministre." Eh bien, vous peintre, vous artiste, homme de lettres, vous ministre futur, vous chiffrez vos espérances, vous les taxez, vous vous tarifiez je suppose à cent mille écus...

— Vous m'apportez donc cent mille écus ? dit le fou.

— Oui, monsieur, vous allez voir. Ou vos héritiers les palperont nécessairement si vous venez à mourir, puisque l'entreprise s'engage à les leur compter, ou vous les touchez par vos travaux d'art, par vos heureuses spéculations si vous vivez. Si vous vous êtes trompé, vous pouvez même recommencer. Mais, une fois que vous avez, comme j'ai eu l'honneur de vous le dire, fixé le chiffre de votre capital intellectuel, car c'est un capital intellectuel, saisissez bien ceci, intellectuel...

— Je comprends, dit le fou.

— Vous signez un contrat d'assurance avec l'administration qui vous reconnaît une valeur de cent mille écus, à vous peintre…

— Je suis peintre, dit le fou.

— Non, reprit Gaudissart, à vous musicien, à vous ministre, et s'engage à les payer à votre famille, à vos héritiers, si, par votre mort, les espérances, le pot-au-feu fondé sur le capital intellectuel venait à être renversé. Le paiement de la prime suffit à consolider ainsi votre…

— Votre caisse, dit le fou en l'interrompant.

— Mais, naturellement, monsieur. Je vois que monsieur a été dans les affaires.

— Oui, dit le fou, j'ai fondé la Banque territoriale de la rue des Fossés-Montmartre, à Paris, en 1798.

— Car, reprit Gaudissart, pour payer les capitaux intellectuels que chacun se reconnaît et s'attribue, ne faut-il pas que la généralité des assurés donne une certaine prime, trois pour cent, une annuité de trois pour cent ? Ainsi, par le paiement d'une faible somme, d'une misère, vous garantissez votre famille des suites fâcheuses de votre mort.

— Mais je vis, dit le fou.

— Ah ! si vous vivez longtemps ! voilà l'objection la plus communément faite, objection vulgaire, et vous comprenez que si nous ne l'avions pas prévue, foudroyée, nous ne serions pas dignes d'être… quoi ?… que sommes-nous, après tout ? les teneurs de livres du grand bureau des intelligences. Monsieur, je ne dis pas cela pour vous, mais je rencontre partout des gens qui ont la

prétention d'apprendre quelque chose de nouveau, de révéler un raisonnement quelconque à des gens qui ont pâli sur une affaire !... ma parole d'honneur, cela fait pitié. Mais le monde est comme ça, je n'ai pas la prétention de le réformer. Votre objection, monsieur, est un non-sens...

— *Quésaco* ? dit Margaritis.

— Voici pourquoi. Si vous vivez et que vous ayez les moyens évalués dans votre charte d'assurance contre les chances de la mort, suivez bien...

— Je suis.

— Eh bien, vous avez réussi dans vos entreprises ! vous avez dû réussir précisément à cause de ladite charte d'assurance ; car vous avez doublé vos chances de succès en vous débarrassant de toutes les inquiétudes que l'on a quand on traîne avec soi une femme, des enfants que notre mort peut réduire à la plus affreuse misère. Si vous êtes arrivé, vous avez alors touché le capital intellectuel, pour lequel l'assurance a été une bagatelle, une vraie bagatelle, une pure bagatelle.

— Excellente idée !

— N'est-ce pas, monsieur ? reprit Gaudissart. Je nomme cette caisse de bienfaisance, moi, l'assurance mutuelle contre la misère !... ou, si vous voulez, l'escompte du talent. Car le talent, monsieur, le talent est une lettre de change que la nature donne à l'homme de génie, et qui se trouve souvent à bien longue échéance... hé ! hé !

— Oh ! la belle usure ! » s'écria Margaritis.

« Eh ! diable ! il est fin, le bonhomme. Je me suis trompé, pensa Gaudissart. Il faut que je domine mon homme par de plus hautes considérations,

par ma blague numéro I » « Du tout, monsieur,
s'écria Gaudissart à haute voix, pour vous qui…

— Accepteriez-vous un verre de vin ? demanda
Margaritis.

— Volontiers, répondit Gaudissart.

— Ma femme, donne-nous donc une bouteille
du vin dont il nous reste deux pièces. — Vous êtes
ici dans la tête de Vouvray, dit le bonhomme en
montrant ses vignes à Gaudissart. Le clos Mar-
garitis ! »

La servante apporta des verres et une bouteille
de vin de l'année 1819. Le bonhomme Margaritis
en versa précieusement dans un verre, et le pré-
senta solennellement à Gaudissart qui le but.

« Mais vous m'attrapez, monsieur, dit le commis
voyageur, ceci est du vin de Madère, vrai vin de
Madère.

— Je le crois bien, dit le fou. L'inconvénient du
vin de Vouvray, monsieur, est de ne pouvoir se
servir ni comme vin ordinaire, ni comme vin d'en-
tremets ; il est trop généreux, trop fort ; aussi vous
le vend-on à Paris pour du vin de Madère en le tei-
gnant d'eau-de-vie. Notre vin est si liquoreux que
beaucoup de marchands de Paris, quand notre
récolte n'est pas assez bonne pour la Hollande et
la Belgique, nous achètent nos vins, ils les coupent
avec les vins des environs de Paris, et en font alors
des vins de Bordeaux. Mais ce que vous buvez en
ce moment, mon cher et très aimable monsieur,
est un vin de roi, la tête de Vouvray. J'en ai deux
pièces, rien que deux pièces. Les gens qui aiment
les grands vins, les hauts vins, et qui veulent
servir sur leurs tables des qualités en dehors du

commerce, comme plusieurs maisons de Paris qui ont de l'amour-propre pour leurs vins, se font fournir directement par nous. Connaissez-vous quelques personnes qui...

— Revenons à notre affaire, dit Gaudissart.

— Nous y sommes, monsieur, reprit le fou. Mon vin est capiteux, capiteux s'accorde avec capital en étymologie ; or, vous parlez capitaux... hein ? *caput*, tête ! tête de Vouvray, tout cela se tient...

— Ainsi donc, dit Gaudissart, ou vous avez réalisé vos capitaux intellectuels...

— J'ai réalisé, monsieur. Voudriez-vous donc de mes deux pièces ? je vous en arrangerais bien pour les termes.

— Non, je parle, dit l'Illustre Gaudissart, de l'assurance des capitaux intellectuels et des opérations sur la vie. Je reprends mon raisonnement. »

Le fou se calma, reprit sa pose et regarda Gaudissart.

« Je dis, monsieur, que, si vous mourez, le capital se paie à votre famille sans difficulté.

— Sans difficulté.

— Oui, pourvu qu'il n'y ait pas suicide...

— Matière à chicane.

— Non, monsieur. Vous le savez, le suicide est un de ces actes toujours faciles à constater.

— En France, dit le fou. Mais...

— Mais à l'étranger, dit Gaudissart. Eh bien ! monsieur, pour terminer sur ce point, je vous dirai que la simple mort à l'étranger et la mort sur le champ de bataille sont en dehors de...

— Qu'assurez-vous donc alors ?... rien du tout !

s'écria Margaritis. Moi, ma Banque territoriale reposait sur...

— Rien du tout, monsieur ?... s'écria Gaudissart en interrompant le bonhomme. Rien du tout ?... et la maladie, et les chagrins, et la misère, et les passions ? Mais ne nous jetons pas dans les cas exceptionnels.

— Non, n'allons pas dans ces cas-là, dit le fou.

— Que résulte-t-il de cette affaire ? s'écria Gaudissart. À vous banquier, je vais chiffrer nettement le produit. Un homme existe, a un avenir, il est bien mis, il vit de son art, il a besoin d'argent, il en demande... néant. Toute la civilisation refuse de la monnaie à cet homme qui domine en pensée la civilisation, et doit la dominer un jour par le pinceau, par le ciseau, par la parole, par une idée, par un système. Atroce civilisation ! elle n'a pas de pain pour ses grands hommes qui lui donnent son luxe ; elles ne les nourrit que d'injures et de moqueries, cette gueuse dorée !... L'expression est forte, mais je ne la rétracte point. Ce grand homme incompris vient alors chez nous, nous le réputons grand homme, nous le saluons avec respect, nous l'écoutons et il nous dit : "Messieurs de l'assurance sur les capitaux, ma vie vaut tant ; sur mes produits je vous donnerai tant pour cent !..." Eh bien ! que faisons-nous ?... Immédiatement, sans jalousie, nous l'admettons au superbe festin de la civilisation comme un puissant convive...

— Il faut du vin alors..., dit le fou.

— Comme un puissant convive. Il signe sa police d'assurance, il prend nos chiffons de papier, nos misérables chiffons, qui, vils chiffons, ont

néanmoins plus de force que n'en avait son génie. En effet, s'il a besoin d'argent, tout le monde, sur le vu de sa charte, lui prête de l'argent. À la Bourse, chez les banquiers, partout, et même chez les usuriers, il trouve de l'argent parce qu'il offre des garanties. Eh bien, monsieur, n'était-ce pas une lacune à combler dans le système social ? Mais, monsieur, ceci n'est qu'une partie des opérations entreprises par la Société sur la vie. Nous assurons les débiteurs, moyennant un autre système de primes. Nous offrons des intérêts viagers à un taux gradué d'après l'âge, sur une échelle infiniment plus avantageuse que ne l'ont été jusqu'à présent les tontines[1], basées sur des tables de mortalité reconnues fausses. Notre Société opérant sur des masses, les rentiers viagers n'ont pas à redouter les pensées qui attristent leurs vieux jours, déjà si tristes par eux-mêmes ; pensées qui les attendent nécessairement quand un particulier leur a pris de l'argent à rente viagère. Vous le voyez, monsieur, chez nous la vie a été chiffrée dans tous les sens...

— Sucée par tous les bouts, dit le bonhomme ; mais buvez un verre de vin, vous le méritez bien. Il faut vous mettre du velours sur l'estomac, si vous voulez entretenir convenablement votre margoulette. Monsieur, le vin de Vouvray, bien conservé, c'est un vrai velours.

— Que pensez-vous de cela ? dit Gaudissart en vidant son verre.

— Cela est très beau, très neuf, très utile ; mais j'aime mieux les escomptes de valeurs territoriales qui se faisaient à ma banque de la rue des Fossés-Montmartre.

— Vous avez parfaitement raison, monsieur, répondit Gaudissart : mais cela est pris, c'est repris, c'est fait et refait. Nous avons maintenant la caisse hypothécaire qui prête sur les propriétés et fait en grand *le réméré*. Mais n'est-ce pas une petite idée en comparaison de celle de solidifier les espérances ! solidifier les espérances, coaguler, financièrement parlant, les désirs de fortune de chacun, lui en assurer la réalisation ! Il a fallu notre époque, monsieur, époque de transition, de transition et de progrès tout à la fois !

— Oui, de progrès, dit le fou. J'aime le progrès, surtout celui que fait faire à la vigne un bon temps...

— Le temps, reprit Gaudissart sans entendre la phrase de Margaritis, *Le Temps*, monsieur, mauvais journal. Si vous le lisez, je vous plains...

— Le journal ! dit Margaritis, je crois bien, je suis passionné pour les journaux. — Ma femme ! ma femme ! où est le journal ? cria-t-il en se tournant vers la chambre.

— Hé bien, monsieur, si vous vous intéressez aux journaux, nous sommes faits pour nous entendre.

— Oui ; mais avant d'entendre le journal, avouez-moi que vous trouvez ce vin...

— Délicieux, dit Gaudissart.

— Allons, achevons à nous deux la bouteille. » Le fou se versa deux doigts de vin dans son verre et remplit celui de Gaudissart. « Eh bien, monsieur, j'ai deux pièces de ce vin-là. Si vous le trouvez bon et que vous vouliez vous en arranger...

— Précisément, dit Gaudissart, les Pères de la

Foi saint-simonienne m'ont prié de leur expédier les denrées que je... Mais parlons de leur grand et beau journal ? Vous qui comprenez bien l'affaire des capitaux, et qui me donnerez votre aide pour la faire réussir dans ce canton...

— Volontiers, dit Margaritis, si...

— J'entends, si je prends votre vin. Mais il est très bon, votre vin, monsieur, il est incisif.

— On en fait du vin de Champagne, il y a un monsieur, un Parisien qui vient en faire ici, à Tours.

— Je le crois, monsieur. *Le Globe*, dont vous avez entendu parler...

— Je l'ai souvent parcouru, dit Margaritis.

— J'en étais sûr, dit Gaudissart. Monsieur, vous avez une tête puissante, une caboche que ces messieurs nomment la tête chevaline : il y a du cheval dans la tête de tous les grands hommes. Or, on peut être un beau génie et vivre ignoré. C'est une farce qui arrive assez généralement à ceux qui, malgré leurs moyens, restent obscurs, et qui a failli être le cas du grand Saint-Simon, et celui de M. Vico[1], homme fort qui commence à se pousser. Il va bien, Vico ! J'en suis content. Ici nous entrons dans la théorie et la formule nouvelle de l'Humanité. Attention, monsieur...

— Attention, dit le fou.

— L'exploitation de l'homme par l'homme aurait dû cesser, monsieur, du jour où Christ, je ne dis pas Jésus-Christ, je dis Christ[2], est venu proclamer l'égalité des hommes devant Dieu. Mais cette égalité n'a-t-elle pas été jusqu'à présent la plus déplorable chimère ? Or, Saint-Simon est le complément de Christ. Christ a fait son temps.

— Il est donc libéré ? dit Margaritis.

— Il a fait son temps comme le libéralisme. Maintenant, il y a quelque chose de plus fort en avant de nous, c'est la nouvelle foi, c'est la production libre, individuelle, une coordination sociale qui fasse que chacun reçoive équitablement son salaire social suivant son œuvre, et ne soit plus exploité par des individus qui, sans capacité, font travailler *tous* au profit d'*un* seul ; de là la doctrine...

— Que faites-vous des domestiques ? demanda Margaritis.

— Ils restent domestiques, monsieur, s'ils n'ont que la capacité d'être domestiques.

— Hé bien, à quoi bon la doctrine ?

— Oh ! pour en juger, monsieur, il faut vous mettre au point de vue très élevé d'où vous pouvez embrasser clairement un aspect général de l'Humanité. Ici, nous entrons en plein Ballanche[1] ! Connaissez-vous M. Ballanche ?

— Nous ne faisons que de ça ! dit le fou qui entendit *de la planche*.

— Bon, reprit Gaudissart. Eh bien, si le spectacle palingénésique des transformations successives du Globe spiritualisé vous touche, vous transporte, vous émeut ; eh bien ! mon cher monsieur, le journal *Le Globe*, bon nom qui en exprime nettement la mission, *Le Globe* est le *cicerone* qui vous expliquera tous les matins les conditions nouvelles dans lesquelles s'accomplira, dans peu de temps, le changement politique et moral du monde.

— *Quésaco !* dit le bonhomme.

— Je vais vous faire comprendre le raisonnement par une image, reprit Gaudissart. Si, enfants, nos bonnes nous ont menés chez Séraphin, ne faut-il pas, à nous vieillards, les tableaux de l'avenir ? Ces messieurs...

— Boivent-ils du vin ?

— Oui, monsieur. Leur maison est montée, je puis le dire, sur un excellent pied, un pied prophétique : beaux salons, toutes les sommités, grandes réceptions.

— Eh bien, dit le fou, les ouvriers qui démolissent ont bien autant besoin de vin que ceux qui bâtissent.

— À plus forte raison, monsieur, quand on démolit d'une main et qu'on reconstruit de l'autre, comme le font les apôtres du *Globe*.

— Alors il leur faut du vin, du vin de Vouvray, les deux pièces qui me restent, trois cents bouteilles, pour cent francs, bagatelle.

— À combien cela met-il la bouteille ? dit Gaudissart en calculant. Voyons ? il y a le port, l'entrée, nous n'arrivons pas à sept sous ; mais ce serait une bonne affaire. Ils paient tous les autres vins plus cher. (Bon, je tiens mon homme, se dit Gaudissart ; tu veux me vendre du vin dont j'ai besoin, je vais te dominer.) Eh bien, monsieur, reprit-il, des hommes qui disputent sont bien près de s'entendre. Parlons franchement, vous avez une grande influence sur ce canton ?

— Je le crois, dit le fou. Nous sommes *la tête* de Vouvray.

— Hé bien, vous avez parfaitement compris l'entreprise des capitaux intellectuels ?

— Parfaitement.

— Vous avez mesuré toute la portée du *Globe* ?

— Deux fois… à pied. »

Gaudissart n'entendit pas, parce qu'il restait dans le milieu de ses pensées et s'écoutait lui-même en homme sûr de triompher.

« Or, eu égard à la situation où vous êtes, je comprends que vous n'ayez rien à assurer à l'âge où vous êtes arrivé. Mais, monsieur, vous pouvez faire assurer les personnes qui, dans le canton, soit par leur valeur personnelle, soit par la position précaire de leurs familles, voudraient se faire un sort. Donc, en prenant un abonnement au *Globe*, et en m'appuyant de votre autorité dans le canton pour le placement des capitaux en rente viagère, car on affectionne le viager en province, eh bien, nous pourrons nous entendre relativement aux deux pièces de vin. Prenez-vous *Le Globe* ?

— Je vais sur le globe.

— M'appuyez-vous près des personnes influentes du canton ?

— J'appuie…

— Et…

— Et…

— Et je… Mais vous prenez un abonnement au *Globe*.

— *Le Globe*, bon journal, dit le fou, journal viager.

— Viager, monsieur ?… Eh oui, vous avez raison, il est plein de vie, de force, de science, bourré de science, bien conditionné, bien imprimé, bon teint, feutré. Ah ! ce n'est pas de la *camelote*, du *colifichet*, du *papillotage*, de la soie qui se déchire

quand on la regarde ; c'est foncé, c'est des raison-
nements que l'on peut méditer à son aise et qui
font passer le temps très agréablement au fond
d'une campagne.

— Cela me va, répondit le fou.

— *Le Globe* coûte une bagatelle, quatre-vingts
francs[1].

— Cela ne me va plus, dit le bonhomme.

— Monsieur, dit Gaudissart, vous avez néces-
sairement des petits-enfants ?

— Beaucoup, répondit Margaritis qui entendit
vous *aimez* au lieu de *avez*.

— Hé bien, *Le Journal des enfants*, sept francs
par an.

— Prenez mes deux pièces de vin, je vous prends
un abonnement d'*Enfants*, ça me va, belle idée.
Exploitation intellectuelle, l'enfant ?... n'est-ce pas
l'homme par l'homme, hein ?

— Vous y êtes, monsieur, dit Gaudissart.

— J'y suis.

— Vous consentez donc à me piloter dans le
canton ?

— Dans le canton.

— J'ai votre approbation ?

— Vous l'avez.

— Hé bien, monsieur, je prends vos deux pièces
de vin, à cent francs...

— Non, non, cent dix.

— Monsieur, cent dix francs, soit, mais cent dix
pour les capacités de la Doctrine, et cent francs
pour moi. Je vous fais opérer une vente, vous me
devez une commission.

— Portez-les cent vingt. *(Sans vin.)*

— Joli calembour. Il est non seulement très fort, mais encore très spirituel.

— Non, spiritueux, monsieur.

— De plus en plus fort, comme chez Nicolet.

— Je suis comme cela, dit le fou. Venez voir mon clos ?

— Volontiers, dit Gaudissart, ce vin porte singulièrement à la tête. »

Et l'Illustre Gaudissart sortit avec M. Margaritis qui le promena de provin en provin, de cep en cep, dans ses vignes. Les trois dames et M. Vernier purent rire à leur aise, en voyant de loin le voyageur et le fou discutant, gesticulant, s'arrêtant, reprenant leur marche, parlant avec feu.

« Pourquoi le bonhomme nous l'a-t-il donc emmené ? » dit Vernier.

Enfin Margaritis revint avec le commis voyageur, en marchant tous deux d'un pas accéléré comme des gens empressés de terminer une affaire.

« Le bonhomme a, fistre, bien enfoncé le Parisien !... » dit M. Vernier.

Et, de fait, l'Illustre Gaudissart écrivit sur le bout d'une table à jouer, à la grande joie du bonhomme, une demande de livraison des deux pièces de vin. Puis, après avoir lu l'engagement du voyageur, M. Margaritis lui donna sept francs pour un abonnement au *Journal des enfants*.

« À demain donc, monsieur, dit l'Illustre Gaudissart en faisant tourner sa clef de montre, j'aurai l'honneur de venir vous prendre demain. Vous pourrez expédier directement le vin à Paris, à l'adresse indiquée, et vous ferez suivre en remboursement. »

Gaudissart était normand, et il n'y avait jamais pour lui d'engagement qui ne dût être bilatéral : il voulut un engagement de M. Margaritis, qui, content comme l'est un fou de satisfaire une idée favorite, signa, non sans lire, un bon à livrer deux pièces de vin du clos Margaritis. Et l'Illustre Gaudissart s'en alla, sautillant, chanteronnant *Le Roi des mers, prends plus bas !* à l'auberge du *Soleil d'or*, où il causa naturellement avec l'hôte en attendant le dîner. Mitouflet était un vieux soldat naïvement rusé comme le sont les paysans, mais ne riant jamais d'une plaisanterie, en homme accoutumé à entendre le canon et à plaisanter sous les armes.

« Vous avez des gens très forts ici, lui dit Gaudissart en s'appuyant sur le chambranle de la porte et allumant son cigare à la pipe de Mitouflet.

— Comment l'entendez-vous ? demanda Mitouflet.

— Mais des gens ferrés à glace sur les idées politiques et financières.

— De chez qui venez-vous donc, sans indiscrétion ? demanda naïvement l'aubergiste en faisant savamment jaillir d'entre ses lèvres la sputation périodiquement expectorée par les fumeurs.

— De chez un lapin nommé Margaritis. »

Mitouflet jeta successivement à sa pratique deux regards pleins d'une froide ironie.

« C'est juste, le bonhomme en sait long ! Il en sait trop pour les autres, ils ne peuvent pas toujours le comprendre…

— Je le crois, il entend foncièrement bien les hautes questions de finance.

— Oui, dit l'aubergiste. Aussi, pour mon compte, ai-je toujours regretté qu'il soit fou.

— Comment, fou ?

— Fou, comme on est fou quand on est fou, répéta Mitouflet, mais il n'est pas dangereux, et sa femme le garde. Vous vous êtes donc entendus ? dit du plus grand sang-froid l'impitoyable Mitouflet. C'est drôle.

— Drôle ! s'écria Gaudissart ; drôle, mais votre M. Vernier s'est donc moqué de moi ?

— Il vous y a envoyé ? demanda Mitouflet.

— Oui.

— Ma femme, cria l'aubergiste, écoute donc. M. Vernier n'a-t-il pas eu l'idée d'envoyer monsieur chez le bonhomme Margaritis ?...

— Et quoi donc avez-vous pu vous dire tous deux, mon cher mignon monsieur, demanda la femme, puisqu'il est fou ?

— Il m'a vendu deux pièces de vin.

— Et vous les avez achetées ?

— Oui.

— Mais c'est sa folie de vouloir vendre du vin, il n'en a pas.

— Bon, dit le voyageur. Je vais d'abord aller remercier M. Vernier. »

Et Gaudissart se rendit bouillant de colère chez l'ancien teinturier, qu'il trouva dans sa salle, riant avec des voisins auxquels il racontait déjà l'histoire.

« Monsieur, dit le prince des voyageurs en lui jetant des regards enflammés, vous êtes un drôle et un polisson, qui, sous peine d'être le dernier des argousins[1], gens que je place au-dessous des

forçats, devez me rendre raison de l'insulte que vous venez de me faire en me mettant en rapport avec un homme que vous saviez fou. M'entendez-vous, monsieur Vernier le teinturier ? »

Telle était la harangue que Gaudissart avait préparée comme un tragédien prépare son entrée en scène.

« Comment ! répondit Vernier que la présence de ses voisins anima, croyez-vous que nous n'avons pas le droit de nous moquer d'un monsieur qui débarque en quatre bateaux dans Vouvray pour nous demander nos capitaux, sous prétexte que nous sommes des grands hommes, des peintres, des poétriaux ; et qui, par ainsi, nous assimile gratuitement à des gens sans le sou, sans aveu, sans feu ni lieu ! Qu'avons-nous fait pour cela, nous pères de famille ? Un drôle qui vient nous proposer des abonnements au *Globe*, journal qui prêche une religion dont le premier commandement de Dieu ordonne, s'il vous plaît, de ne pas succéder à ses père et mère ! Ma parole d'honneur la plus sacrée, le père Margaritis dit des choses plus sensées. D'ailleurs, de quoi vous plaignez-vous ? Vous vous êtes parfaitement entendus tous les deux, monsieur. Ces messieurs peuvent vous attester que, quand vous auriez parlé à tous les gens du canton, vous n'auriez pas été si bien compris.

— Tout cela peut vous sembler excellent à dire, mais je me tiens pour insulté, monsieur, et vous me rendrez raison.

— Hé bien, monsieur, je vous tiens pour insulté, si cela peut vous être agréable, et je ne vous rendrai pas raison, car il n'y a pas assez de raison

dans cette affaire-là pour que je vous en rende. Est-il farceur, donc ! »

À ce mot, Gaudissart fondit sur le teinturier pour lui appliquer un soufflet ; mais les Vouvrillons attentifs se jetèrent entre eux, et l'Illustre Gaudissart ne souffleta que la perruque du teinturier, laquelle alla tomber sur la tête de Mlle Claire Vernier.

« Si vous n'êtes pas content, dit-il, monsieur, je reste jusqu'à demain matin à l'hôtel du *Soleil d'or*, vous m'y trouverez, prêt à vous expliquer ce que veut dire rendre raison d'une offense ! Je me suis battu en Juillet, monsieur.

— Hé bien, vous vous battrez à Vouvray, répondit le teinturier, et vous y resterez plus longtemps que vous ne croyez. »

Gaudissart s'en alla, commentant cette réponse, qu'il trouvait pleine de mauvais présages. Pour la première fois de sa vie, le voyageur ne dîna pas joyeusement. Le bourg de Vouvray fut mis en émoi par l'aventure de Gaudissart et de M. Vernier. Il n'avait jamais été question de duel dans ce bénin pays.

« Monsieur Mitouflet, je dois me battre demain avec M. Vernier, je ne connais personne ici, voulez-vous me servir de témoin ? dit Gaudissart à son hôte.

— Volontiers », répondit l'aubergiste.

À peine Gaudissart eut-il achevé de dîner que Mme Fontanieu et l'adjoint de Vouvray vinrent au *Soleil d'or*, prirent à part Mitouflet, et lui représentèrent combien il serait affligeant pour le canton qu'il y eût une mort violente ; ils lui peignirent

l'affreuse situation de la bonne Mme Vernier, en le conjurant d'arranger cette affaire, de manière à sauver l'honneur du pays.

« Je m'en charge », dit le malin aubergiste.

Le soir Mitouflet monta chez le voyageur des plumes, de l'encre et du papier.

« Que m'apportez-vous là ? demanda Gaudissart.

— Mais vous vous battez demain, dit Mitouflet ; j'ai pensé que vous seriez bien aise de faire quelques petites dispositions ; enfin que vous pourriez avoir à écrire, car on a des êtres qui nous sont chers. Oh ! cela ne tue pas. Êtes-vous fort aux armes ? voulez-vous vous rafraîchir la main ? j'ai des fleurets.

— Mais volontiers. »

Mitouflet revint avec des fleurets et deux masques.

« Voyons ! »

L'hôte et le voyageur se mirent tous deux en garde ; Mitouflet, en sa qualité d'ancien prévôt des grenadiers, poussa sept ou huit bottes à Gaudissart, en le bousculant et l'adossant à la muraille.

« Diable ! vous êtes fort, dit Gaudissart essoufflé.

— M. Vernier est plus fort que je ne le suis.

— Diable ! Diable ! je me battrai donc au pistolet.

— Je vous le conseille, parce que, voyez-vous, en prenant de gros pistolets d'arçon et les chargeant jusqu'à la gueule, on ne risque jamais rien, les pistolets *écartent*, et chacun se retire en homme d'honneur. Laissez-moi arranger cela ? Hein ! sapristi, deux braves gens seraient bien bêtes de se tuer pour un geste.

— Êtes-vous sûr que les pistolets *écarteront* suffisamment ? Je serais fâché de tuer cet homme, après tout, dit Gaudissart.

— Dormez en paix. »

Le lendemain matin, les deux adversaires se rencontrèrent un peu blêmes au bas du pont de la Cise. Le brave Vernier faillit tuer une vache qui paissait à dix pas de lui, sur le bord d'un chemin.

« Ah ! vous avez tiré en l'air », s'écria Gaudissart.

À ces mots, les deux ennemis s'embrassèrent.

« Monsieur, dit le voyageur, votre plaisanterie était un peu forte, mais elle était drôle. Je suis fâché de vous avoir apostrophé, j'étais hors de moi, je vous tiens pour homme d'honneur.

— Monsieur, nous vous ferons vingt abonnements au *Journal des enfants*, répliqua le teinturier encore pâle.

— Cela étant, dit Gaudissart, pourquoi ne déjeunerions-nous pas ensemble ? les hommes qui se battent ne sont-ils pas bien près de s'entendre ?

— Monsieur Mitouflet, dit Gaudissart en revenant à l'auberge, vous devez avoir un huissier ici…

— Pourquoi ?

— Eh ! je vais envoyer une assignation à mon cher petit M. Margaritis, pour qu'il ait à me fournir deux pièces de son clos…

— Mais il ne les a pas, dit Vernier.

— Hé bien, monsieur, l'affaire pourra s'arranger, moyennant vingt francs d'indemnité. Je ne veux pas qu'il soit dit que votre bourg ait *fait le poil* à l'Illustre Gaudissart. »

Mme Margaritis, effrayée par un procès dans lequel le demandeur devait avoir raison, apporta

les vingt francs au clément voyageur, auquel on évita d'ailleurs la peine de s'engager dans un des plus joyeux cantons de la France, mais un des plus récalcitrants aux idées nouvelles.

Au retour de son voyage dans les contrées méridionales, l'Illustre Gaudissart occupait la première place du coupé dans la diligence de Laffitte-Caillard, où il avait pour voisin un jeune homme auquel il daignait, depuis Angoulême, expliquer les mystères de la vie, en le prenant sans doute pour un enfant.

En arrivant à Vouvray, le jeune homme s'écria : « Voilà un beau site !

— Oui, monsieur, dit Gaudissart, mais le pays n'est pas tenable, à cause des habitants. Vous y auriez un duel tous les jours. Tenez, il y a trois mois, je me suis battu là, dit-il en montrant le pont de la Cise, au pistolet, avec un maudit teinturier ; mais… je l'ai *roulé* !… »

Paris, novembre 1832.

GAUDISSART II

Savoir vendre, pouvoir vendre, et vendre[1] ! Le public ne se doute pas de tout ce que Paris doit de grandeurs à ces trois faces du même problème. L'éclat de magasins aussi riches que les salons de la noblesse avant 1789, la splendeur des cafés qui souvent efface, et très facilement, celle du néo-Versailles, le poème des étalages détruit tous les soirs, reconstruit tous les matins ; l'élégance et la grâce des jeunes gens en communication avec les acheteuses, les piquantes physionomies et les toilettes des jeunes filles qui doivent attirer les acheteurs ; et enfin, récemment, les profondeurs, les espaces immenses et le luxe babylonien des galeries où les marchands monopolisent les spécialités en les réunissant, tout ceci n'est rien !... Il ne s'agit encore que de plaire à l'organe le plus avide et le plus blasé qui se soit développé chez l'homme depuis la société romaine, et dont l'exigence est devenue sans bornes, grâce aux efforts de la civilisation la plus raffinée. Cet organe, c'est *l'œil des Parisiens* !... Cet œil consomme des feux d'artifice de cent mille francs, des palais de deux

kilomètres de longueur sur soixante pieds de hau-
teur en verres multicolores, des féeries à quatorze
théâtres tous les soirs, des panoramas renaissants,
de continuelles expositions de chefs-d'œuvre, des
mondes de douleurs et des univers de joie en
promenade sur les Boulevards ou errant par les
rues ; des encyclopédies de guenilles au carnaval,
vingt ouvrages illustrés par an, mille caricatures,
dix mille vignettes, lithographies et gravures[1].
Cet œil lampe pour quinze mille francs de gaz
tous les soirs ; enfin, pour le satisfaire, la Ville de
Paris dépense annuellement quelques millions en
points de vues et en plantations. Et ceci n'est rien
encore !... ce n'est que le côté matériel de la ques-
tion. Oui, c'est, selon nous, peu de chose en com-
paraison des efforts de l'intelligence, des ruses,
dignes de Molière, employées par les soixante
mille commis et les quarante mille demoiselles
qui s'acharnent à la bourse des acheteurs, comme
les milliers d'ablettes aux morceaux de pain qui
flottent sur les eaux de la Seine.

Le Gaudissart sur place est au moins égal en
capacités, en esprit, en raillerie, en philosophie,
à l'illustre commis voyageur devenu le type de
cette tribu. Sorti de son magasin, de sa partie, il
est comme un ballon sans son gaz ; il ne doit ses
facultés qu'à son milieu de marchandises, comme
l'acteur n'est sublime que sur son théâtre. Quoique,
relativement aux autres commis-marchands de
l'Europe, le commis français ait plus d'instruction
qu'eux, qu'il puisse au besoin parler asphalte, bal
Mabille[2], polka, littérature, livres illustrés, che-
mins de fer, politique, chambres et révolution, il

est excessivement sot quand il quitte son tremplin, son aune et ses grâces de commande ; mais, là, sur la corde roide du comptoir, la parole aux lèvres, l'œil à la pratique, le châle à la main, il éclipse le grand Talleyrand ; il a plus d'esprit que Désaugiers, il a plus de finesse que Cléopâtre, il vaut Monrose doublé de Molière. Chez lui, Talleyrand eût joué Gaudissart ; mais, dans son magasin, Gaudissart aurait joué Talleyrand.

Expliquons ce paradoxe par un fait.

Deux jolies duchesses babillaient aux côtés de cet illustre prince, elles voulaient un bracelet. On attendait, de chez le plus célèbre bijoutier de Paris, un commis et des bracelets. Un Gaudissart arrive muni de trois bracelets, trois merveilles, entre lesquelles les deux femmes hésitent. Choisir ! c'est l'éclair de l'intelligence. Hésitez-vous ?... tout est dit, vous vous trompez. Le goût n'a pas deux inspirations. Enfin, après dix minutes, le prince est consulté ; il voit les deux duchesses aux prises avec les mille facettes de l'incertitude entre les deux plus distingués de ces bijoux ; car, de prime abord, il y en eut un d'écarté. Le prince ne quitte pas sa lecture, il ne regarde pas les bracelets, il examine le commis. « Lequel choisiriez-vous pour votre bonne amie ? lui demande-t-il. Le jeune homme montre un des deux bijoux. — En ce cas, prenez l'autre, vous ferez le bonheur de deux femmes, dit le plus fin des diplomates modernes, et vous, jeune homme, rendez en mon nom votre bonne amie heureuse. » Les deux jolies femmes sourient, et le commis se retire aussi flatté du présent que le prince vient de lui faire que de la bonne opinion qu'il a de lui.

Une femme descend de son brillant équipage, arrêté rue Vivienne, devant un de ces somptueux magasins où l'on vend des châles, elle est accompagnée d'une autre femme. Les femmes sont presque toujours deux pour ces sortes d'expéditions. Toutes, en semblable occurrence, se promènent dans dix magasins avant de se décider ; et, dans l'intervalle de l'un à l'autre, elles se moquent de la petite comédie que leur jouent les commis. Examinons qui fait le mieux son personnage, ou de l'acheteuse ou du vendeur[1] ? qui des deux l'emporte dans ce petit vaudeville ?

Quand il s'agit de peindre le plus grand fait du commerce parisien, la Vente ! on doit produire un type en y résumant la question. Or, en ceci, le châle ou la châtelaine de mille écus causeront plus d'émotions que la pièce de batiste, que la robe de trois cents francs. Mais, ô Étrangers des deux Mondes ! si toutefois vous lisez cette physiologie de la facture[2], sachez que cette scène se joue dans les magasins de nouveautés pour du barège à deux francs ou pour de la mousseline imprimée, à quatre francs le mètre !

Comment vous défierez-vous, princesses ou bourgeoises, de ce joli tout jeune homme, à la joue veloutée et colorée comme une pêche, aux yeux candides, vêtu presque aussi bien que votre... votre... cousin, et doué d'une voix douce comme la toison qu'il vous déplie ? Il y en a trois ou quatre ainsi : l'un à l'œil noir, à la mine décidée, qui vous dit : — « Voilà ! » d'un air impérial. L'autre aux yeux bleus, aux formes timides, aux phrases soumises, et dont on dit : — « Pauvre enfant ! il n'est

pas né pour le commerce !... » Celui-ci châtain
clair, l'œil jaune et rieur, à la phrase plaisante et
doué d'une activité, d'une gaieté méridionales.
Celui-là rouge-fauve, à barbe en éventail, roide
comme un communiste, sévère, imposant, à cra-
vate fatale, à discours brefs.

Ces différentes espèces de commis, qui
répondent aux principaux caractères de femmes,
sont les bras de leur maître, un gros bonhomme
à figure épanouie, à front demi-chauve, à ventre
de député ministériel, quelquefois décoré de la
Légion d'Honneur pour avoir maintenu la supé-
riorité du Métier français, offrant des lignes d'une
rondeur satisfaisante, ayant femme, enfants, mai-
son de campagne, et son compte à la Banque. Ce
personnage descend dans l'arène à la façon du
deus ex machina, quand l'intrigue trop embrouil-
lée exige un dénouement subit.

Ainsi les femmes sont environnées de bonho-
mie, de jeunesse, de gracieusetés, de sourires, de
plaisanteries, de ce que l'Humanité civilisée offre
de plus simple, de décevant, le tout arrangé par
nuances pour tous les goûts. Un mot sur les effets
naturels d'optique, d'architecture, de décor ; un
mot court, décisif, terrible ; un mot, qui est de
l'histoire faite sur place. Le livre où vous lisez
cette page instructive se vend rue de Richelieu, 76,
dans une élégante boutique, blanc et or, vêtue de
velours rouge, qui possédait une pièce en entresol
où le jour vient en plein de la rue de Ménars, et
vient, comme chez un peintre, franc, pur, net, tou-
jours égal à lui-même. Quel flâneur n'a pas admiré
le Persan, ce roi d'Asie qui se carre à l'angle de

la rue de la Bourse et de la rue Richelieu, chargé
de dire *urbi et orbi* : — « Je règne plus tranquille-
ment ici qu'à Lahore. » Dans cinq cents ans, cette
sculpture au coin de deux rues pourrait, sans cette
immortelle analyse, occuper les archéologues,
faire écrire des volumes in-quarto avec figures,
comme celui de M. Quatremère sur le Jupiter
Olympien, et où l'on démontrerait que Napoléon
a été un peu Sophi[1] dans quelque contrée d'Orient
avant d'être empereur des Français. Eh ! bien, ce
riche magasin a fait le siège de ce pauvre petit
entresol ; et, à coups de billets de banque, il s'en
est emparé. *La Comédie humaine* a cédé la place
à la comédie des cachemires[2]. Le Persan a sacrifié
quelques diamants de sa couronne pour obtenir ce
jour si nécessaire. Ce rayon de soleil augmente la
vente de cent pour cent, à cause de son influence
sur le jeu des couleurs ; il met en relief toutes les
séductions des châles, c'est une lumière irrésis-
tible, c'est un rayon d'or ! Sur ce fait, jugez de la
mise en scène de tous les magasins de Paris ?…

Revenons à ces jeunes gens, à ce quadragénaire
décoré, reçu par le roi des Français à sa table[3], à
ce premier commis à barbe rousse, à l'air autocra-
tique ! Ces Gaudissarts émérites se sont mesurés
avec mille caprices par semaine, ils connaissent
toutes les vibrations de la corde cachemire dans
le cœur des femmes. Quand une lorette, une
dame respectable, une jeune mère de famille, une
lionne, une duchesse, une bonne bourgeoise, une
danseuse effrontée, une innocente demoiselle, une
trop innocente étrangère se présentent, chacune
d'elles est aussitôt analysée par ces sept ou huit

hommes qui l'ont étudiée au moment où elle a mis la main sur le bec de cane de la boutique, et qui stationnent aux fenêtres, au comptoir, à la porte, à un angle, au milieu du magasin, en ayant l'air de penser aux joies d'un dimanche échevelé ; en les examinant, on se demande même : « À quoi peuvent-ils penser ? » La bourse d'une femme, ses désirs, ses intentions, sa fantaisie sont mieux fouillés alors en un moment que les douaniers ne fouillent une voiture suspecte à la frontière en sept quarts d'heure. Ces intelligents gaillards, sérieux comme des pères nobles, ont tout vu : les détails de la mise, une invisible empreinte de boue à la bottine, une passe arriérée, un ruban de chapeau sale ou mal choisi, la coupe et la façon de la robe, le neuf des gants, la robe coupée par les intelligents ciseaux de Victorine IV[1], le bijou de Froment-Meurice, la babiole à la mode, enfin tout ce qui peut dans une femme trahir sa qualité, sa fortune, son caractère. Frémissez ! Jamais ce sanhédrin[2] de Gaudissarts, présidé par le patron, ne se trompe. Puis les idées de chacun sont transmises de l'un à l'autre avec une rapidité télégraphique par des regards, par des tics nerveux, des sourires, des mouvements de lèvres, que, les observant, vous diriez de l'éclairage soudain de la grande avenue des Champs-Élysées, où le gaz vole de candélabre en candélabre comme cette idée allume les prunelles de commis en commis.

Et aussitôt, si c'est une Anglaise, le Gaudissart sombre, mystérieux et fatal s'avance, comme un personnage romanesque de lord Byron.

Si c'est une bourgeoise, on lui détache le plus

âgé des commis ; il lui montre cent châles en un quart d'heure, il la grise de couleurs, de dessins ; il lui déplie autant de châles que le milan décrit de tours sur un lapin ; et, au bout d'une demi-heure, étourdie et ne sachant que choisir, la digne bourgeoise, flattée dans toutes ses idées, s'en remet au commis qui la place entre les deux marteaux de ce dilemme et les égales séductions de deux châles. « Celui-ci, madame, est très avantageux, il est vert pomme, la couleur à la mode ; mais la mode change, tandis que celui-ci (le noir ou le blanc dont la vente est urgente), vous n'en verrez pas la fin, et il peut aller avec toutes les toilettes. »

Ceci est l'*a, b, c,* du métier.

« Vous se sauriez croire combien il faut d'éloquence dans cette chienne de partie, disait dernièrement le premier Gaudissart de l'établissement en parlant à deux de ses amis, Duronceret et Bixiou, venus pour acheter un châle en se fiant à lui. Tenez, vous êtes des artistes discrets, on peut vous parler des ruses de notre patron qui, certainement, est l'homme le plus fort que j'aie vu. Je ne parle pas comme fabricant, monsieur Fritot est le premier ; mais, comme vendeur, il a inventé le châle-Sélim, un châle impossible à vendre, et que nous vendons toujours. Nous gardons dans une boîte de bois de cèdre, très simple, mais doublée de satin, un châle de cinq à six cents francs, un des châles envoyés par Sélim à l'empereur Napoléon. Ce châle, c'est notre Garde Impériale, on le fait avancer en désespoir de cause : *il se vend et ne meurt pas*[1]. »

En ce moment, une Anglaise déboucha de sa

voiture de louage et se montra dans le beau idéal de ce flegme particulier à l'Angleterre et à tous ses produits prétendus animés. Vous eussiez dit de la statue du Commandeur marchant par certains soubresauts d'une disgrâce fabriquée à Londres dans toutes les familles avec un soin national.

« L'Anglaise, dit-il à l'oreille de Bixiou, c'est notre bataille de Waterloo. Nous avons des femmes qui nous glissent des mains comme des anguilles, on les rattrape sur l'escalier ; des lorettes qui nous blaguent, on rit avec elles, on les tient par le crédit ; des étrangères indéchiffrables chez qui l'on porte plusieurs châles et avec lesquelles on s'entend en leur débitant des flatteries ; mais l'Anglaise, c'est s'attaquer au bronze de la statue de Louis XIV... Ces femmes-là se font une occupation, un plaisir de marchander... Elles nous font poser, quoi !... »

Le commis romanesque s'était avancé.

« Madame souhaite-t-elle son châle des Indes ou de France, dans les hauts prix, ou...

— Je verrai (*véraie*).

— Quelle somme madame y consacre-t-elle ?

— Je verrai (*véraie*). »

En se retournant pour prendre les châles et les étaler sur un porte-manteau, le commis jeta sur ses collègues un regard significatif, (Quelle scie !) accompagné d'un imperceptible mouvement d'épaules.

« Voici nos plus belles qualités en rouge des Indes, en bleu, en jaune-orange ; tous sont de dix mille francs... Voici ceux de cinq mille et ceux de trois mille. »

L'Anglaise, d'une indifférence morne, lorgna

d'abord tout autour d'elle avant de lorgner les trois exhibitions, sans donner signe d'approbation ou d'improbation.

« Avez-vous d'autres ? demanda-t-elle (*havai-vo-d'hôte*).

— Oui, madame ; mais madame n'est peut-être pas bien décidée à prendre un châle ?

— Oh !(*Hâu*) très décidée (*trei-deycidai*). »

Et le commis alla chercher des châles d'un prix inférieur ; mais il les étala solennellement, comme des choses dont on semble dire ainsi : « Attention à ces magnificences. »

« Ceux-ci sont beaucoup plus chers, dit-il, ils n'ont pas été portés, ils sont venus par courriers et sont achetés directement aux fabricants de Lahore.

— Oh ! je comprends, dit-elle, ils me conviennent beaucoup mieux (*miéuie*). »

Le commis resta sérieux, malgré son irritation intérieure qui gagnait Duronceret et Bixiou. L'Anglaise, toujours froide comme du cresson, semblait heureuse de son flegme.

« Quel prix ? dit-elle en montrant un châle bleu céleste couvert d'oiseaux nichés dans des pagodes.

— Sept mille francs.

Elle prit le châle, s'en enveloppa, se regarda dans la glace, et dit en le rendant : — Non, je n'aime pas. (*No, jé n'ame pouint*.)

Un grand quart d'heure passa dans des essais infructueux.

« Nous n'avons plus rien, madame, dit le commis en regardant son patron.

— Madame est difficile comme toutes les

personnes de goût », dit le chef de l'établissement en s'avançant avec ces grâces boutiquières où le prétentieux et le patelin se mélangeaient agréablement.

L'Anglaise prit son lorgnon et toisa le fabricant de la tête aux pieds, sans vouloir comprendre que cet homme était éligible et dînait aux Tuileries.

« Il ne me reste qu'un seul châle, mais je ne le montre jamais, reprit-il, personne ne l'a trouvé de son goût, il est très bizarre ; et, ce matin, je me proposais de le donner à ma femme ; nous l'avons depuis 1805, il vient de l'impératrice Joséphine.

— Voyons, monsieur.

— Allez le chercher ! dit le patron à un commis, il est chez moi...

— Je serais beaucoup (*bocop*) très satisfaite de le voir », répondit l'Anglaise.

Cette réponse fut comme un triomphe, car cette femme spleenique[1] paraissait sur le point de s'en aller. Elle faisait semblant de ne voir que les châles ; tandis qu'elle regardait les commis et les deux acheteurs avec hypocrisie, en abritant sa prunelle par la monture de son lorgnon.

« Il a coûté soixante mille francs en Turquie, madame.

— Oh ! (*Hâu.*)

— C'est un des sept châles envoyés par Sélim[2], avant sa catastrophe, à l'empereur Napoléon. L'impératrice Joséphine, une créole, comme milady le sait, très capricieuse, le céda contre un de ceux apportés par l'ambassadeur turc et que mon prédécesseur avait acheté ; mais, je n'en ai jamais trouvé le prix ; car, en France, nos dames

ne sont pas assez riches, ce n'est pas comme en Angleterre... Ce châle vaut sept mille francs qui, certes, en représentent quatorze ou quinze par les intérêts composés...

— Composé, de quoi ? dit l'Anglaise. (*Komppôsé de quoâ ?*)

— Voici, madame. »

Et le patron, en prenant des précautions que les démonstrateurs du *Grune-gevelbe* de Dresde eussent admirées, ouvrit avec une clef minime une boite carrée en bois de cèdre dont la forme et la simplicité firent une profonde impression sur l'Anglaise. De cette boîte, doublée en satin noir, il sortit un châle d'environ quinze cents francs, d'un jaune d'or, à dessins noirs, dont l'éclat n'était surpassé que par la bizarrerie des inventions indiennes.

« *Splendid !* dit l'Anglaise, il est vraiment beau... Voilà mon idéal (*idéol*) de châle, *it is very magnificent...* »

Le reste fut perdu dans la pose de madone qu'elle prit pour montrer ses yeux sans chaleur, qu'elle croyait beaux.

« L'Empereur Napoléon l'aimait beaucoup, il s'en est servi...

— *Bocop* », répéta-t-elle.

Elle prit le châle, le drapa sur elle, s'examina. Le patron reprit le châle, vint au jour le chiffonner, le mania, le fit reluire ; il en joua comme Liszt joue du piano.

« C'est *very fine, beautiful, sweet* ! » dit l'Anglaise de l'air le plus tranquille.

Duronceret, Bixiou, les commis échangèrent des

regards de plaisir qui signifiaient : « Le châle est vendu. »

« Eh ! bien, madame ? demanda le négociant en voyant l'Anglaise absorbée dans une sorte de contemplation infiniment trop prolongée.

— Décidément, dit-elle, j'aime mieux une *vôteure* !… »

Un même soubresaut anima les commis silencieux et attentifs, comme si quelque fluide électrique les eût touchés.

« J'en ai une bien belle, madame, répondit tranquillement le patron, elle me vient d'une princesse russe, la princesse de Narzicoff, qui me l'a laissée en paiement de fournitures ; si madame voulait la voir, elle en serait émerveillée ; elle est neuve, elle n'a pas roulé dix jours, il n'y en a pas de pareille à Paris. »

La stupéfaction des commis fut contenue par leur profonde admiration.

« Je veux bien, répondit-elle.

— Que madame garde sur elle le châle, dit le négociant, elle en verra l'effet en voiture. »

Le négociant alla prendre ses gants et son chapeau.

« Comment cela va-t-il finir ?… » dit le premier commis en voyant son patron offrant sa main à l'Anglaise et s'en allant avec elle dans la calèche de louage.

Ceci pour Duronceret et Bixiou prit l'attrait d'une fin de roman, outre l'intérêt particulier de toutes les luttes, même minimes, entre l'Angleterre et la France. Vingt minutes après, le patron revint.

« Allez hôtel Lawson, voici la carte : Mistress

Noswell. Portez la facture que je vais vous donner, il y a six mille francs à recevoir.

— Et comment avez-vous fait ? dit Duronceret en saluant ce roi de la facture.

— Eh ! monsieur, j'ai reconnu cette nature de femme excentrique, elle aime à être remarquée : quand elle a vu que tout le monde regardait son châle, elle m'a dit : "Décidément gardez votre voiture, monsieur, je prends le châle." Pendant que M. Bigorneau, dit-il en montrant le commis romanesque, lui dépliait des châles, j'examinais ma femme, elle vous lorgnait pour savoir quelle idée vous aviez d'elle, elle s'occupait beaucoup plus de vous que des châles. Les Anglaises ont un dégoût particulier (car on ne peut pas dire un goût), elles ne savent pas ce qu'elles veulent, et se déterminent à prendre une chose marchandée plutôt par une circonstance fortuite que par vouloir. J'ai reconnu l'une de ces femmes ennuyées de leurs maris, de leurs marmots, vertueuses à regret, quêtant des émotions, et toujours posées en saules pleureurs... »

Voilà littéralement ce que dit le chef de l'établissement.

Ceci prouve que dans un négociant de tout autre pays il n'y a qu'un négociant ; tandis qu'en France, et surtout à Paris, il y a un homme sorti d'un collège royal, instruit, aimant ou les arts, ou la pêche, ou le théâtre, ou dévoré du désir d'être le successeur de M. Cunin-Gridaine[1], ou colonel de la garde nationale, ou membre du conseil général de la Seine, ou juge au tribunal de Commerce.

« Monsieur Adolphe, dit la femme du fabricant

à son petit commis blond, allez commander une boîte de cèdre chez le tabletier.

— Et, dit le commis en reconduisant Duronceret et Bixiou qui avaient choisi un châle pour Mme Schontz, nous allons voir parmi nos vieux châles celui qui peut jouer le rôle du châle-Sélim. »

Paris, novembre 1844.

UN HOMME D'AFFAIRES

à MONSIEUR LE BARON JAMES ROTHSCHILD,
Consul général d'Autriche à Paris, Banquier

Lorette est un mot décent inventé pour exprimer l'état d'une fille ou la fille d'un état difficile à nommer, et que, dans sa pudeur, l'Académie française a négligé de définir, vu l'âge de ses quarante membres. Quand un nom nouveau répond à un cas social qu'on ne pouvait pas dire sans périphrases, la fortune de ce mot est faite. Aussi *la Lorette* passa-t-elle dans toutes les classes de la société, même dans celles où ne passera jamais une Lorette. Le mot ne fut fait qu'en 1840, sans doute à cause de l'agglomération de ces nids d'hirondelles autour de l'église dédiée à Notre-Dame-de-Lorette. Ceci n'est écrit que pour les étymologistes. Ces messieurs ne seraient pas tant embarrassés si les écrivains du Moyen Âge avaient pris le soin de détailler les mœurs, comme nous le faisons dans ce temps d'analyse et de description. Mlle Turquet, ou Malaga, car elle est beaucoup plus connue sous son nom de guerre (voir *La Fausse Maîtresse*), est l'une des premières paroissiennes de cette charmante église. Cette joyeuse et spirituelle fille, ne possédant que sa beauté pour

fortune, faisait, au moment où cette histoire se
conta, le bonheur d'un notaire qui trouvait dans
sa notaresse une femme un peu trop dévote, un
peu trop raide, un peu trop sèche pour trouver le
bonheur au logis. Or, par une soirée de carnaval,
Me Cardot avait régalé, chez Mlle Turquet, Des-
roches l'avoué, Bixiou le caricaturiste, Lousteau
le feuilletoniste, Nathan, dont les noms illustres
dans *La Comédie humaine* rendent superflue toute
espèce de portrait[1], le jeune La Palférine, dont le
titre de comté de vieille roche, roche sans aucun
filon de métal, hélas ! avait honoré de sa présence
le domicile illégal du notaire. Si l'on ne dîne pas
chez une Lorette pour y manger le bœuf patriar-
cal, le maigre poulet de la table conjugale et la
salade de famille, l'on n'y tient pas non plus les
discours hypocrites qui ont cours dans un salon
meublé de vertueuses bourgeoises. Ah ! quand les
bonnes mœurs seront-elles attrayantes ? Quand
les femmes du grand monde montreront-elles un
peu moins leurs épaules et un peu plus de bon-
homie ou d'esprit ? Marguerite Turquet, l'Aspa-
sie du cirque Olympique, est une de ces natures
franches et vives à qui l'on pardonne tout à cause
de sa naïveté dans la faute et de son esprit dans le
repentir, à qui l'on dit, comme Cardot assez spiri-
tuel quoique notaire pour le dire : « Trompe-moi
bien ! » Ne croyez pas néanmoins à des énormi-
tés. Desroches et Cardot étaient deux trop bons
enfants et trop vieillis dans le métier pour ne pas
être de plain-pied avec Bixiou, Lousteau, Nathan
et le jeune comte. Et ces messieurs, ayant eu sou-
vent recours aux deux officiers ministériels, les

connaissaient trop pour, en style lorette, les *faire poser*. La conversation, parfumée des odeurs de sept cigares, fantasque d'abord comme une chèvre en liberté, s'arrêta sur la stratégie que crée à Paris la bataille incessante qui s'y livre entre les créanciers et les débiteurs. Or, si vous daignez vous souvenir de la vie et des antécédents des convives, vous eussiez difficilement trouvé dans Paris des gens plus instruits en cette matière : les uns émérites, les autres artistes, ils ressemblaient à des magistrats riant avec des justiciables. Une suite de dessins faits par Bixiou sur Clichy[1] avait été la cause de la tournure que prenait le discours. Il était minuit. Ces personnages, diversement groupés dans le salon autour d'une table et devant le feu, se livraient à ces charges qui non seulement ne sont compréhensibles et possibles qu'à Paris, mais encore qui ne se font et ne peuvent être comprises que dans la zone décrite par le faubourg Montmartre et par la rue de la Chaussée-d'Antin, entre les hauteurs de la rue de Navarin et la ligne des boulevards.

En dix minutes, les réflexions profondes, la grande et la petite morale, tous les quolibets furent épuisés sur ce sujet, épuisé déjà vers 1500 par Rabelais[2]. Ce n'est pas un petit mérite que de renoncer à ce feu d'artifice terminé par cette dernière fusée due à Malaga.

« Tout ça tourne au profit des bottiers, dit-elle. J'ai quitté une modiste qui m'avait manqué deux chapeaux. La rageuse est venue vingt-sept fois me demander vingt francs. Elle ne savait pas que nous n'avons jamais vingt francs. On a mille

francs, on envoie chercher cinq cents francs chez son notaire ; mais vingt francs, je ne les ai jamais eus. Ma cuisinière et ma femme de chambre ont peut-être vingt francs à elles deux. Moi, je n'ai que du crédit, et je le perdrais en empruntant vingt francs. Si je demandais vingt francs, rien ne me distinguerait plus de mes *confrères*, qui se promènent sur le boulevard.

— La modiste est-elle payée ? dit La Palférine.

— Ah çà ! deviens-tu bête, toi ? dit-elle à La Palférine en clignant, elle est venue ce matin pour la vingt-septième fois, voilà pourquoi je vous en parle.

— Comment avez-vous fait ? dit Desroches.

— J'ai eu pitié d'elle, et... je lui ai commandé le petit chapeau que j'ai fini par inventer pour sortir des formes connues. Si Mlle Amanda réussit, elle ne me demandera plus rien : sa fortune est faite.

— Ce que j'ai vu de plus beau dans ce genre de lutte, dit Me Desroches, peint, selon moi, Paris, pour des gens qui le pratiquent, beaucoup mieux que tous les tableaux où l'on peint toujours un Paris fantastique. Vous croyez être bien forts, vous autres, dit-il en regardant Nathan et Lousteau, Bixiou et La Palférine ; mais le roi, sur ce terrain, est un certain comte qui maintenant s'occupe de faire une fin, et qui, dans son temps, a passé pour le plus habile, le plus adroit, le plus renaré[1], le plus instruit, le plus hardi, le plus subtil, le plus ferme, le plus prévoyant de tous les corsaires à gants jaunes, à cabriolet, à belles manières qui naviguèrent, naviguent et navigueront sur la mer orageuse de Paris. Sans foi ni loi, sa politique

privée a été dirigée par les principes qui dirigent celle du cabinet anglais. Jusqu'à son mariage, sa vie fut une guerre continuelle comme celle de... Lousteau, dit-il. J'étais et suis encore son avoué.

— Et la première lettre de son nom est Maxime de Trailles, dit La Palférine.

— Il a d'ailleurs tout payé, n'a fait de tort à personne, reprit Desroches ; mais, comme le disait tout à l'heure notre ami Bixiou, payer en mars ce qu'on ne veut payer qu'en octobre est un attentat à la liberté individuelle. En vertu d'un article de son code particulier, Maxime considérait comme une escroquerie la ruse qu'un de ses créanciers employait pour se faire payer immédiatement. Depuis longtemps, la lettre de change avait été comprise par lui dans toutes ses conséquences immédiates et médiates. Un jeune homme appelait, chez moi, devant lui, la lettre de change : "Le pont-aux-ânes ! — Non, dit-il, c'est le pont-des-soupirs[1], on n'en revient pas." Aussi sa science en fait de jurisprudence commerciale était-elle si complète qu'un agréé ne lui aurait rien appris. Vous savez qu'alors il ne possédait rien, sa voiture, ses chevaux étaient loués, il demeurait chez son valet de chambre, pour qui, dit-on, il sera toujours un grand homme, même après le mariage qu'il veut faire ! Membre de trois clubs, il y dînait quand il n'avait aucune invitation en ville. Généralement il usait peu de son domicile...

— Il m'a dit, à moi, s'écria La Palférine en interrompant Desroches : "Ma seule fatuité, c'est de prétendre que je demeure rue Pigalle."

— Voilà l'un des deux combattants, reprit

Desroches, maintenant voici l'autre. Vous avez entendu plus ou moins parler d'un certain Claparon...

— Il avait les cheveux comme ça », s'écria Bixiou en ébouriffant sa chevelure.

Et, doué du même talent que Chopin le pianiste possède à un si haut degré pour contrefaire les gens, il représenta le personnage à l'instant avec une effrayante vérité.

« Il roule ainsi sa tête en parlant, il a été commis voyageur, il a fait tous les métiers...

— Eh bien, il est né pour voyager, car il est, à l'heure où je parle, en route pour l'Amérique, dit Desroches. Il n'y a plus de chance que là pour lui, car il sera probablement condamné par contumace pour banqueroute frauduleuse à la prochaine session.

— Un homme à la mer ! cria Malaga.

— Ce Claparon, reprit Desroches, fut pendant six à sept ans le paravent, l'homme de paille, le bouc émissaire de deux de nos amis, Du Tillet et Nucingen[1] ; mais en 1829, son rôle fut si connu que...

— Nos amis l'ont lâché, dit Bixiou.

— Enfin ils l'abandonnèrent à sa destinée ; et, reprit Desroches, il roula dans la fange. En 1833, il s'était associé pour faire des affaires avec un nommé Cérizet...

— Comment ! celui qui, lors des entreprises en commandite[2], en fit une si gentiment combinée que la Sixième Chambre l'a foudroyé par deux ans de prison ? demanda la lorette.

— Le même, répondit Desroches. Sous la

Restauration, le métier de ce Cérizet consista, de 1823 à 1827, à signer intrépidement des articles poursuivis avec acharnement par le Ministère public, et d'aller en prison. Un homme s'illustrait alors à bon marché. Le parti libéral appela son champion départemental LE COURAGEUX CÉRIZET. Ce zèle fut récompensé, vers 1828, par *l'intérêt général*. L'intérêt général était une espèce de couronne civique décernée par les journaux. Cérizet voulut escompter l'intérêt général ; il vint à Paris, où, sous le patronage des banquiers de la Gauche, il débuta par une agence d'affaires, entremêlée d'opérations de banque, de fonds prêtés par un homme qui s'était banni lui-même, un joueur trop habile, dont les fonds, en juillet 1830, ont sombré de compagnie avec le vaisseau de l'État…

— Eh ! c'est celui que nous avions surnommé la Méthode des cartes…, s'écria Bixiou.

— Ne dites pas de mal de ce pauvre garçon, s'écria Malaga. D'Estourny était un bon enfant !

— Vous comprenez le rôle que devait jouer en 1830 un homme ruiné qui se nommait, politiquement parlant, le Courageux Cérizet ! Il fut envoyé dans une très jolie sous-préfecture, reprit Desroches. Malheureusement pour Cérizet, le pouvoir n'a pas autant d'ingénuité qu'en ont les partis, qui, pendant la lutte, font projectile de tout. Cérizet fut obligé de donner sa démission après trois mois d'exercice ! Ne s'était-il pas avisé de vouloir être populaire ? Comme il n'avait encore rien fait pour perdre son titre de noblesse (le Courageux Cérizet !), le Gouvernement lui proposa, comme indemnité, de devenir gérant d'un journal

d'Opposition qui serait ministériel *in petto*[1]. Ainsi ce fut le Gouvernement qui dénatura ce beau caractère. Cérizet se trouvant un peu trop, dans sa gérance, comme un oiseau sur une branche pourrie, se lança dans cette gentille commandite où le malheureux a, comme vous venez de le dire, attrapé deux ans de prison, là où de plus habiles ont attrapé le public.

— Nous connaissons les plus habiles, dit Bixiou, ne médisons pas de ce pauvre garçon, il est pipé[2] ! Couture se laisser pincer sa caisse, qui l'aurait jamais cru !

— Cérizet est d'ailleurs un homme ignoble, et que les malheurs d'une débauche de bas étage ont défiguré, reprit Desroches. Revenons au duel promis ! Donc, jamais deux industriels de plus mauvais genre, de plus mauvaises mœurs, plus ignobles de tournure, ne s'associèrent pour faire un plus sale commerce. Comme fonds de roulement, ils comptaient cette espèce d'argot que donne la connaissance de Paris, la hardiesse que donne la misère, la ruse que donne l'habitude des affaires, la science que donne la mémoire des fortunes parisiennes, de leur origine, des parentés, des accointances et des valeurs intrinsèques de chacun. Cette association de deux *carotteurs*, passez-moi ce mot, le seul qui puisse, dans l'argot de la Bourse, vous les définir, fut de peu de durée. Comme deux chiens affamés, ils se battirent à chaque charogne. Les premières spéculations de la maison Cérizet et Claparon furent cependant assez bien entendues. Ces deux drôles s'abouchèrent avec les Barbet, les Chaboisseau,

les Samanon et autres usuriers[1], auxquels ils achetèrent des créances désespérées[2]. L'agence Claparon siégeait alors dans un petit entresol de la rue Chabanais, composé de cinq pièces et dont le loyer ne coûtait pas plus de sept cents francs. Chaque associé couchait dans une chambrette qui, par prudence, était si soigneusement close, que mon maître-clerc n'y put jamais pénétrer. Les bureaux se composaient d'une antichambre, d'un salon et d'un cabinet dont les meubles n'auraient pas rendu trois cents francs à l'hôtel des commissaires priseurs. Vous connaissez assez Paris pour voir la tournure des deux pièces officielles : des chaises foncées de crin, une table à tapis en drap vert, une pendule de pacotille entre deux flambeaux sous verre qui s'ennuyaient devant une petite glace à bordure dorée, sur une cheminée dont les tisons étaient, selon un mot de mon maître-clerc, âgés de deux hivers ! Quant au cabinet, vous le devinez : beaucoup plus de cartons que d'affaires !... un cartonnier vulgaire pour chaque associé ; puis, au milieu, le secrétaire à cylindre, vide comme la caisse ! deux fauteuils de travail de chaque côté d'une cheminée à feu de charbon de terre. Sur le carreau, s'étalait un tapis d'occasion, comme les créances. Enfin, on voyait ce meuble-meublant en acajou qui se vend dans nos études depuis cinquante ans de prédécesseur à successeur. Vous connaissez maintenant chacun des deux adversaires. Or, dans les trois premiers mois de leur association, qui se liquida par des coups de poing au bout de sept mois, Cérizet et Claparon achetèrent deux mille francs d'effets

signés Maxime (puisque Maxime il y a), et rem-
bourrés de deux dossiers (jugement, appel, arrêt,
exécution, référé), bref une créance de trois mille
deux cents francs et des centimes qu'ils eurent
pour cinq cents francs par un transport sous
signature privée, avec procuration spéciale pour
agir, afin d'éviter les frais...

Dans ce temps-là, Maxime, déjà mûr, eut l'un
de ces caprices particuliers aux quinquagénaires...

« Antonia ! s'écria La Palférine. Cette Antonia
dont la fortune a été faite par une lettre où je lui
réclamais une brosse à dents !

— Son vrai nom est Chocardelle, dit Malaga
que ce nom prétentieux importunait.

— C'est cela, reprit Desroches.

— Maxime ignorait encore la vie qu'on mène
avec une petite fille de dix-huit ans, qui veut se
jeter la tête la première par son honnête man-
sarde, pour tomber dans un somptueux équipage,
reprit Desroches, et les hommes d'État doivent
tout savoir. À cette époque, de Marsay venait d'em-
ployer son ami, notre ami, dans la haute comé-
die de la politique[1]. Homme à grandes conquêtes,
Maxime n'avait connu que des femmes titrées ; et,
à cinquante ans, il avait bien le droit de mordre
à un petit fruit soi-disant sauvage, comme un
chasseur qui fait une halte dans le champ d'un
paysan sous un pommier. Le comte trouva pour
Mlle Chocardelle un cabinet littéraire assez élé-
gant, une occasion, comme toujours...

— Bah ! elle n'y est pas restée six mois, dit
Nathan, elle était trop belle pour tenir un cabinet
littéraire.

— Serais-tu le père de son enfant ?... demanda la lorette à Nathan.

— Un matin, reprit Desroches, Cérizet, qui, depuis l'achat de la créance sur Maxime, était arrivé par degrés à une tenue de premier clerc d'huissier, fut introduit, après sept tentatives inutiles, chez le comte. Suzon, le vieux valet de chambre, quoique profès[1], avait fini par prendre Cérizet pour un solliciteur qui venait proposer mille écus à Maxime s'il voulait faire obtenir à une jeune dame un bureau de papier timbré. Suzon, sans aucune défiance sur ce petit drôle, un vrai gamin de Paris frotté de prudence par ses condamnations en police correctionnelle, engagea son maître à le recevoir. Voyez-vous cet homme d'affaires, au regard trouble, aux cheveux rares, au front dégarni, à petit habit sec et noir, en bottes crottées...

— Quelle image de la Créance ! s'écria Lousteau.

— Devant le comte, reprit Desroches (l'image de la Dette insolente), en robe de chambre de flanelle bleue, en pantoufles brodées par quelque marquise, en pantalon de lainage blanc, ayant sur ses cheveux teints en noir une magnifique calotte, une chemise éblouissante, et jouant avec les glands de sa ceinture ?...

— C'est un tableau de genre, dit Nathan, pour qui connaît le joli petit salon d'attente où Maxime déjeune, plein de tableaux d'une grande valeur, tendu de soie, où l'on marche sur un tapis de Smyrne, en admirant des étagères pleines de curiosités, de raretés à faire envie à un roi de Saxe.

— Voici la scène », dit Desroches.

Sur ce mot, le conteur obtint le plus profond silence.

« "Monsieur le comte, dit Cérizet, je suis envoyé par un M. Charles Claparon, ancien banquier. — Ah ! que me veut-il, le pauvre diable ?... — Mais il est devenu votre créancier pour une somme de trois mille deux cents francs soixante-quinze centimes, en capital, intérêts et frais... — La créance Coutelier, dit Maxime qui savait ses affaires comme un pilote connaît sa côte. — Oui, monsieur le comte, répond Cérizet en s'inclinant. Je viens savoir quelles sont vos intentions ? — Je ne payerai cette créance qu'à ma fantaisie, répondit Maxime en sonnant pour faire venir Suzon. Claparon est bien osé d'acheter une créance sur moi sans me consulter ! j'en suis fâché pour lui, qui, pendant si longtemps, s'est si bien comporté comme l'*homme de paille* de mes amis. Je disais de lui : Vraiment il faut être imbécile pour servir, avec si peu de gages et tant de fidélité, des hommes qui se bourrent de millions. Eh bien, il me donne là une preuve de sa bêtise... Oui, les hommes méritent leur sort ! on chausse une couronne ou un boulet ! on est millionnaire ou portier, et tout est juste. Que voulez-vous, mon cher ? Moi, je ne suis pas un roi, je tiens à mes principes. Je suis sans pitié pour ceux qui me font des frais ou qui ne savent pas leur métier de créancier. Suzon, mon thé ! Tu vois monsieur ?... dit-il au valet de chambre. Eh bien, tu t'es laissé attraper, mon pauvre vieux. Monsieur est un créancier, tu aurais dû le reconnaître à ses bottes. Ni mes amis, ni des indifférents qui ont

besoin de moi, ni mes ennemis ne viennent me voir à pied. Mon cher monsieur Cérizet, vous comprenez ! Vous n'essuierez plus vos bottes sur mon tapis, dit-il en regardant la crotte qui blanchissait les semelles de son adversaire... Vous ferez mes compliments de condoléance à ce pauvre Boniface de Claparon, car je mettrai cette affaire-là dans le Z[1]. (Tout cela se disait d'un ton de bonhomie à donner la colique à de vertueux bourgeois.) — Vous avez tort, monsieur le comte, répondit Cérizet en prenant un petit ton péremptoire, nous serons payés intégralement, et d'une façon qui pourra vous contrarier. Aussi venais-je amicalement à vous, comme cela se doit entre gens bien élevés... — Ah ! vous l'entendez ainsi ?..." reprit Maxime, que cette dernière prétention du Cérizet mit en colère. Dans cette insolence, il y avait de l'esprit à la Talleyrand, si vous avez bien saisi le contraste des deux costumes et des deux hommes. Maxime fronça les sourcils et arrêta son regard sur le Cérizet, qui non seulement soutint ce jet de rage froide, mais encore qui y répondit par cette malice glaciale que distillent les yeux fixes d'une chatte. "Eh bien, monsieur, sortez... — Eh bien, adieu, monsieur le comte. Avant six mois nous serons quittes. — Si vous pouvez me *voler* le montant de votre créance, qui, je le reconnais, est légitime, je serai votre obligé, monsieur, répondit Maxime, vous m'aurez appris quelque précaution nouvelle à prendre... Bien votre serviteur... — Monsieur le comte, dit Cérizet, c'est moi qui suis le vôtre." Ce fut net, plein de force et de sécurité de part et d'autre. Deux tigres, qui se consultent

avant de se battre devant une proie, ne seraient pas plus beaux, ni plus rusés, que le furent alors ces deux natures aussi rouées l'une que l'autre, l'une dans son impertinente élégance, l'autre sous son harnais de fange. Pour qui pariez-vous ?... dit Desroches qui regarda son auditoire surpris d'être si profondément intéressé.

— En voilà une d'histoire !... dit Malaga. Oh ! je vous en prie, allez, mon cher, ça me prend au cœur.

— Entre deux *chiens* de cette force, il ne doit se passer rien de vulgaire, dit La Palférine.

— Bah ! je parie le mémoire de mon menuisier qui me scie, que le petit crapaud a enfoncé Maxime, s'écria Malaga.

— Je parie pour Maxime, dit Cardot, on ne l'a jamais pris sans vert. »

Desroches fit une pause en avalant un petit verre que lui présenta la lorette.

« Le cabinet de lecture de Mlle Chocardelle, reprit Desroches, était situé rue Coquenard, à deux pas de la rue Pigalle, où demeurait Maxime. Ladite demoiselle Chocardelle occupait un petit appartement donnant sur un jardin, et séparé de sa boutique par une grande pièce obscure où se trouvaient les livres. Antonia faisait tenir le cabinet par sa tante...

— Elle avait déjà sa tante ?... s'écria Malaga. Diable ! Maxime faisait bien les choses.

— C'était hélas ! sa vraie tante, reprit Desroches, nommée... attendez !...

— Ida Bonamy..., dit Bixiou.

— Donc, Antonia, débarrassée de beaucoup de

soins par cette tante, se levait tard, se couchait tard, et ne paraissait à son comptoir que de deux à quatre heures, reprit Desroches. Dès les premiers jours, sa présence avait suffi pour achalander son salon de lecture ; il y vint plusieurs vieillards du quartier, entre autres un ancien carrossier, nommé Croizeau. Après avoir vu ce miracle de beauté féminine à travers les vitres, l'ancien carrossier s'ingéra[1] de lire les journaux tous les jours dans ce salon, et fut imité par un ancien directeur des douanes, nommé Denisart, homme décoré, dans qui le Croizeau voulut voir un rival et à qui plus tard il dit : "Môsieur, *vous m'avez donné bien de la tablature* !" Ce mot doit vous faire entrevoir le personnage. Ce sieur Croizeau se trouve appartenir à ce genre de petits vieillards que, depuis Henri Monnier[2], on devrait appeler l'Espèce-Coquerel, tant il en a bien rendu la petite voix, les petites manières, la petite queue, le petit œil de poudre, la petite démarche, les petits airs de tête, le petit ton sec dans son rôle de Coquerel de *La Famille improvisée*. Ce Croizeau disait : "Voici, belle dame !" en remettant ses deux sous à Antonia par un geste prétentieux. Mme Ida Bonamy, tante de Mlle Chocardelle, sut bientôt par la cuisinière que l'ancien carrossier, homme d'une ladrerie excessive, était taxé à quarante mille francs de rentes dans le quartier où il demeurait, rue de Buffault. Huit jours après l'installation de la belle loueuse de romans, il accoucha de ce calembour galant : "Vous me prêtez des livres, mais je vous rendrais bien des francs…" Quelques jours plus tard, il prit un petit air entendu pour dire : "Je sais

que vous êtes occupée, mais mon jour viendra :
je suis veuf." Croizeau se montrait toujours avec
de beau linge, avec un habit bleu barbeau, gilet
de pou-de-soie, pantalon noir, souliers à double
semelle, noués avec des rubans de soie noire et
craquant comme ceux d'un abbé. Il tenait toujours
à la main son chapeau de soie de quatorze francs.
"Je suis vieux et sans enfants, disait-il à la jeune
personne quelques jours après la visite de Cérizet
chez Maxime. J'ai mes collatéraux en horreur.
C'est tous paysans faits pour labourer la terre !
Figurez-vous que je suis venu de mon village avec
six francs, et que j'ai fait ma fortune ici. Je ne
suis pas fier... Une jolie femme est mon égale.
Ne vaut-il pas mieux être Mme Croizeau pendant
quelque temps que la servante d'un comte pendant
un an... Vous serez quittée, un jour ou l'autre. Et
vous penserez alors à moi... Votre serviteur, belle
dame !" Tout cela mitonnait sourdement. La plus
légère galanterie se disait en cachette. Personne
au monde ne savait que ce petit vieillard propret
aimait Antonia, car la prudente contenance de cet
amoureux au salon de lecture n'aurait rien appris
à un rival. Croizeau se défia pendant deux mois
du directeur des douanes en retraite. Mais, vers
le milieu du troisième mois, il eut lieu de recon-
naître combien ses soupçons étaient mal fondés.
Croizeau s'ingénia de côtoyer Denisart en s'en
allant de conserve avec lui, puis, en prenant sa
bisque[1], il lui dit : "Il fait beau, môsieur ?..." À
quoi l'ancien fonctionnaire répondit : "Le temps
d'Austerlitz, monsieur : j'y fus... j'y fus même
blessé, ma croix me vient de ma conduite dans

cette belle journée..." Et, de fil en aiguille, de roue en bataille, de femme en carrosse, une liaison se fit entre ces deux débris de l'Empire. Le petit Croizeau tenait à l'Empire par ses liaisons avec les sœurs de Napoléon ; il était leur carrossier, et il les avait souvent tourmentées pour ses factures. Il se donnait donc *pour avoir eu des relations avec la famille impériale*. Maxime, instruit par Antonia des propositions que se permettait l'*agréable vieillard*, tel fut le surnom donné par la tante au rentier, voulut le voir. La déclaration de guerre de Cérizet avait eu la propriété de faire étudier à ce grand Gant-Jaune sa position sur son échiquier en en observant les moindres pièces. Or, à propos de cet agréable vieillard, il reçut dans l'entendement ce coup de cloche qui vous annonce un malheur. Un soir Maxime se mit dans le second salon obscur, autour duquel étaient placés les rayons de la bibliothèque. Après avoir examiné par une fente entre deux rideaux verts les sept ou huit habitués du salon, il jaugea d'un regard l'âme du petit carrossier ; il en évalua la passion, et fut très satisfait de savoir qu'au moment où sa fantaisie serait passée un avenir assez somptueux ouvrirait à commandement ses portières vernies à Antonia. "Et celui-là, dit-il en désignant le gros et beau vieillard décoré de la Légion d'honneur, qui est-ce ? — Un ancien directeur des douanes. — Il est d'un galbe inquiétant !" dit Maxime en admirant la tenue du sieur Denisart. En effet, cet ancien militaire se tenait droit comme un clocher, sa tête se recommandait à l'attention par une chevelure poudrée et pommadée, presque semblable

à celle des *postillons* au bal masqué. Sous cette espèce de feutre moulé sur une tête oblongue se dessinait une vieille figure, administrative et militaire à la fois, mimée par un air rogue, assez semblable à celle que la Caricature a prêtée au *Constitutionnel*. Cet ancien administrateur, d'un âge, d'une poudre, d'une voussure de dos à ne rien lire sans lunettes, tendait son respectable abdomen avec tout l'orgueil d'un vieillard à maîtresse, et portait à ses oreilles des boucles d'or qui rappelaient celles du vieux général Montcornet, l'habitué du Vaudeville. Denisart affectionnait le bleu : son pantalon et sa vieille redingote, très amples, étaient en drap bleu. "Depuis quand vient ce vieux-là ? demanda Maxime à qui les lunettes parurent d'un port suspect. — Oh ! dès le commencement, répondit Antonia, voici bientôt deux mois…" "Bon, Cérizet n'est venu que depuis un mois", se dit Maxime en lui-même… "Fais-le donc parler ? dit-il à l'oreille d'Antonia, je veux entendre sa voix. — Bah ! répondit-elle, ce sera difficile, il ne me dit jamais rien. — Pourquoi vient-il alors ?… demanda Maxime. — Par une drôle de raison, répliqua la belle Antonia. D'abord il a une passion, malgré ses soixante-neuf ans ; mais, à cause de ses soixante-neuf ans, il est réglé comme un cadran. Ce bonhomme-là va dîner chez sa passion, rue de la Victoire, à cinq heures, tous les jours… en voilà une malheureuse ! il sort de chez elle à six heures, vient lire pendant quatre heures tous les journaux, et il y retourne à dix heures. Le papa Croizeau dit qu'il connaît les motifs de la conduite de M. Denisart, il l'approuve ; et, à sa place, il agira de même.

Ainsi, je connais mon avenir ! Si jamais je deviens Mme Croizeau, de six à dix heures, je serai libre."
Maxime examina l'*Almanach des 25 000 adresses*, il trouva cette ligne rassurante :

« "DENISART ※, ancien directeur des douanes, rue de la Victoire."

« Il n'eut plus aucune inquiétude. Insensiblement, il se fit entre le sieur Denisart et le sieur Croizeau quelques confidences. Rien ne lie plus les hommes qu'une certaine conformité de vues en fait de femmes. Le papa Croizeau dîna chez celle qu'il nommait *la belle de M. Denisart*. Ici je dois placer une observation assez importante. Le cabinet de lecture avait été payé par le comte moitié comptant, moitié en billets souscrits par ladite demoiselle Chocardelle. Le quart d'heure de Rabelais[1] arrivé, le comte se trouva sans monnaie. Or, le premier des trois billets de mille francs fut payé galamment par l'agréable carrossier, à qui le vieux scélérat de Denisart conseilla de constater son prêt en se faisant privilégier sur le cabinet de lecture[2]. "Moi, dit Denisart, j'en ai vu de belles avec les belles !... Aussi, dans tous les cas, même quand je n'ai plus la tête à moi, je prends toujours mes précautions avec les femmes. Cette créature de qui je suis fou, eh bien, elle n'est pas dans ses meubles, elle est dans les miens. Le bail de l'appartement est en mon nom..." Vous connaissez Maxime, il trouva le carrossier très jeune ! Le Croizeau pouvait payer les trois mille francs sans rien toucher de longtemps, car Maxime se sentait plus fou que jamais d'Antonia...

— Je le crois bien, dit La Palférine, c'est la belle Impéria du Moyen Âge.

— Une femme qui a la peau rude, s'écria la lorette, et si rude qu'elle se ruine en bains de son.

— Croizeau parlait avec une admiration de carrossier du mobilier somptueux que l'amoureux Denisart avait donné pour cadre à sa belle, il le décrivait avec une complaisance satanique à l'ambitieuse Antonia, reprit Desroches. C'était des bahuts en ébène, incrustés de nacre et de filets d'or, des tapis de Belgique, un lit Moyen Âge d'une valeur de mille écus, une horloge de Boulle ; puis, dans la salle à manger, des torchères aux quatre coins, des rideaux de soie de la Chine sur laquelle la patience chinoise avait peint des oiseaux, et des portières montées sur des traverses valant plus que des portières à deux pieds. "Voilà ce qu'il vous faudrait, belle dame... et ce que je voudrais vous offrir..., disait-il en concluant. Je sais bien que vous m'aimeriez à peu près ; mais, à mon âge, on se fait une raison. Jugez combien je vous aime, puisque je vous ai prêté mille francs. Je puis vous l'avouer : de ma vie ni de mes jours, je n'ai prêté ça !" Et il tendit les deux sous de sa séance avec l'importance qu'un savant met à une démonstration. Le soir, Antonia dit au comte, aux Variétés : "C'est bien ennuyeux tout de même, un cabinet de lecture. Je ne me sens point de goût pour cet état-là, je n'y vois aucune chance de fortune. C'est le lot d'une veuve qui veut vivoter, ou d'une fille atrocement laide qui croit pouvoir attraper un homme par un peu de toilette. — C'est ce que vous m'avez demandé", répondit le comte. En

ce moment, Nucingen, à qui, la veille, le roi des Lions, car les Gants-Jaunes étaient alors devenus des Lions, avait gagné mille écus, entra les lui donner, et, en voyant l'étonnement de Maxime, il lui dit : *"Chai ressi eine obbozition à la requête de ce tiaple te Glabaron... —* Ah ! voilà leurs moyens, s'écria Maxime, ils ne sont pas forts, ceux-là...

— *C'esde écal,* répondit le banquier, *bayez-les, gar ils bourraient s'atresser à t'audres que moi, et fus vaire tu dord... che brends à démoin cedde cholie phamme que che fus ai bayé ce madin, pien afant l'obbozition..."*

— Reine du Tremplin, dit La Palférine en souriant, tu perdras...

— Il y avait longtemps, reprit Desroches, que, dans un cas semblable, mais où le trop honnête débiteur, effrayé d'une affirmation à faire en justice, ne voulut pas payer Maxime, nous avions rudement mené le créancier opposant, en faisant frapper des oppositions en masse, afin d'absorber la somme en frais de contribution...

— Quéqu' c'est qu' ça ?... s'écria Malaga, voilà des mots qui sonnent à mon oreille comme du patois. Puisque vous avez trouvé l'esturgeon excellent, payez-moi la valeur de la sauce en leçons de chicane.

— Eh bien, dit Desroches, la somme qu'un de vos créanciers frappe d'opposition chez un de vos débiteurs peut devenir l'objet d'une semblable opposition de la part de tous vos autres créanciers. Que fait le tribunal à qui tous les créanciers demandent l'autorisation de se payer ?... Il partage légalement entre tous la somme saisie.

Ce partage, fait sous l'œil de la justice, se nomme une contribution. Si vous devez dix mille francs, ils ont chacun tant pour cent de leur créance, en vertu d'une répartition *au marc le franc*, en termes de Palais, c'est-à-dire au prorata de leurs sommes ; mais ils ne touchent que sur une pièce légale appelée *extrait du bordereau de collocation*, que délivre le greffier du tribunal. Devinez-vous ce travail fait par un juge et préparé par des avoués ? il implique beaucoup de papier timbré plein de lignes lâches, diffuses, où les chiffres sont noyés dans des colonnes d'une entière blancheur. On commence par déduire les frais. Or, les frais étant les mêmes pour une somme de mille francs saisis comme pour une somme d'un million, il n'est pas difficile de manger mille écus, par exemple, en frais, surtout si l'on réussit à élever des contestations.

— Un avoué réussit toujours, dit Cardot. Combien de fois un des vôtres ne m'a-t-il pas demandé : "Qu'y a-t-il à manger ?"

— On y réussit surtout, reprit Desroches, quand le débiteur vous provoque à manger la somme en frais. Aussi les créanciers du comte n'eurent-ils rien, ils en furent pour leurs courses chez les avoués et pour leurs démarches. Pour se faire payer d'un débiteur aussi fort que le comte, un créancier doit se mettre dans une situation légale excessivement difficile à établir : il s'agit d'être à la fois son débiteur et son créancier, car alors on a le droit, aux termes de la loi, d'opérer la confusion…

— Du débiteur ? dit la lorette qui prêtait une oreille attentive à ce discours.

— Non, des deux qualités de créancier et de débiteur, et de se payer par ses mains, reprit Desroches. L'innocence de Claparon, qui n'inventait que des oppositions, eut donc pour effet de tranquilliser le comte. En ramenant Antonia des Variétés, il abonda d'autant plus dans l'idée de vendre le cabinet littéraire pour pouvoir payer les deux derniers mille francs du prix, qu'il craignit le ridicule d'avoir été le bailleur de fonds d'une semblable entreprise. Il adopta donc le plan d'Antonia, qui voulait aborder la haute sphère de sa profession, avoir un magnifique appartement, femme de chambre, voiture, et lutter avec notre belle amphitryonne, par exemple…

— Elle n'est pas assez bien faite pour cela, s'écria l'illustre beauté du Cirque ; mais elle a bien rincé le petit d'Esgrignon, tout de même !

— Dix jours après, le petit Croizeau, perché sur sa dignité, tenait à peu près ce langage à la belle Antonia, reprit Desroches : "Mon enfant, votre cabinet littéraire est un trou, vous y deviendrez jaune, le gaz vous abîmera la vue ; il faut en sortir, et, tenez !… profitons de l'occasion. J'ai trouvé pour vous une jeune dame qui ne demande pas mieux que de vous acheter votre cabinet de lecture. C'est une petite femme ruinée qui n'a plus qu'à s'aller jeter à l'eau ; mais elle a quatre mille francs comptant, et il vaut mieux en tirer un bon parti pour pouvoir nourrir et élever deux enfants…

— Eh bien, vous êtes gentil, papa Croizeau, dit Antonia. — Oh ! je serai bien plus gentil tout à l'heure, reprit le vieux carrossier. Figurez-vous que ce pauvre M. Denisart est dans un chagrin

qui lui a donné la jaunisse... Oui, cela lui a frappé
sur le foie comme chez les vieillards sensibles.
Il a tort d'être si sensible. Je le lui ai dit : Soyez
passionné, bien ! mais sensible... halte-là ! on se
tue... Je ne me serais pas attendu, vraiment, à un
pareil chagrin chez un homme assez fort, assez
instruit pour s'absenter pendant sa digestion de
chez... — Mais qu'y a-t-il ?... demanda Mlle Cho-
cardelle. — Cette petite créature, chez qui j'ai
dîné, l'a planté là, net... oui, elle l'a lâché sans le
prévenir autrement que par une lettre sans aucune
orthographe. — Voilà ce que c'est, papa Croizeau,
que d'ennuyer les femmes !... — C'est une leçon,
belle dame, reprit le doucereux Croizeau. *En atten-
dant*, je n'ai jamais vu d'homme dans un déses-
poir pareil, dit-il. Notre ami Denisart ne connaît
plus sa main droite de sa main gauche, il ne veut
plus voir ce qu'il appelle le théâtre de son bon-
heur... Il a si bien perdu le sens qu'il m'a proposé
d'acheter pour quatre mille francs tout le mobilier
d'Hortense... Elle se nomme Hortense ! — Un joli
nom, dit Antonia. — Oui, c'est celui de la belle-
fille de Napoléon ; je lui ai fourni ses équipages,
comme vous savez. — Eh bien, je verrai, dit la fine
Antonia, commencez par m'envoyer votre jeune
femme..." Antonia courut voir le mobilier, revint
fascinée, et fascina Maxime par un enthousiasme
d'antiquaire. Le soir même, le comte consentit à
la vente du cabinet de lecture. L'établissement,
vous comprenez, était au nom de Mlle Chocar-
delle. Maxime se mit à rire du petit Croizeau qui
lui fournissait un acquéreur. La société Maxime et
Chocardelle perdait deux mille francs, il est vrai ;

mais qu'était-ce que cette perte en présence de quatre beaux billets de mille francs ? Comme me le disait le comte : "Quatre mille francs d'argent vivant[1] !... il y a des moments où l'on souscrit huit mille francs de billets pour les avoir !" Le comte va voir lui-même, le surlendemain, le mobilier, ayant les quatre mille francs sur lui. La vente avait été réalisée à la diligence du petit Croizeau qui poussait à la roue ; il avait *enclaudé*[2], disait-il, la veuve. Se souciant peu de cet agréable vieillard, qui allait perdre ses mille francs, Maxime voulut faire porter immédiatement tout le mobilier dans un appartement loué au nom de Mme Ida Bonamy, rue Tronchet, dans une maison neuve. Aussi s'était-il précautionné de plusieurs grandes voitures de déménagement. Maxime, refasciné par la beauté du mobilier, qui pour un tapissier aurait valu six mille francs, trouva le malheureux vieillard, jaune de sa jaunisse, au coin du feu, la tête enveloppée dans deux madras, et un bonnet de coton par-dessus, emmitouflé comme un lustre, abattu, ne pouvant pas parler, enfin si délabré, que le comte fut forcé de s'entendre avec un valet de chambre. Après avoir remis les quatre mille francs au valet de chambre qui les portait à son maître pour qu'il en donnât un reçu, Maxime voulut aller dire à ses commissionnaires de faire avancer les voitures ; mais il entendit alors une voix qui résonna comme une crécelle à son oreille, et qui lui cria : "C'est inutile, monsieur le comte, nous sommes quittes, j'ai six cent trente francs quinze centimes à vous remettre !" Et il fut tout effrayé de voir Cérizet sorti de ses enveloppes,

comme un papillon de sa larve, qui lui tendit ses sacrés dossiers en ajoutant : "Dans mes malheurs, j'ai appris à jouer la comédie, et je vaux Bouffé dans les vieillards. — Je suis dans la forêt de Bondy[1], s'écria Maxime. — Non, monsieur le comte, vous êtes chez Mlle Hortense, l'amie du vieux lord Dudley qui la cache à tous les regards ; mais elle a le mauvais goût d'aimer votre serviteur." "Si jamais, me disait le comte, j'ai eu envie de tuer un homme, ce fut dans ce moment ; mais que voulez-vous ? Hortense me montrait sa jolie tête, il fallut rire, et, pour conserver ma supériorité, je lui dis en lui jetant les six cents francs : 'Voilà pour la fille.'"

— C'est tout Maxime ! s'écria La Palférine.

— D'autant plus que c'était l'argent du petit Croizeau, dit le profond Cardot.

— Maxime eut un triomphe, reprit Desroches, car Hortense s'écria : "Ah ! si j'avais su que ce fût toi !..."

— En voilà une *de* confusion ! s'écria la lorette.

— Tu as perdu, milord », dit-elle au notaire.

Et c'est ainsi que le menuisier à qui Malaga devait cent écus fut payé.

Paris, 1845.

LE DÉPUTÉ D'ARCIS*

* Avant de commencer la peinture des élections en province, principal élément de cette Étude, il est inutile de faire observer que la ville d'Arcis-sur-Aube n'a pas été le théâtre des événements qui en sont le sujet.

L'Arrondissement d'Arcis va voter à Bar-sur-Aube, qui se trouve à quinze lieues d'Arcis, il n'existe donc pas de député d'Arcis à la Chambre.

Des ménagements exigés par l'histoire des mœurs contemporaines ont dicté ces précautions. Peut-être est-ce une ingénieuse combinaison que de donner la peinture d'une ville pour cadre à des faits qui se sont passés ailleurs. Plusieurs fois déjà, dans le cours de *La Comédie humaine*, ce moyen fut employé, malgré son inconvénient qui consiste à rendre la bordure souvent aussi considérable que la toile.

À la fin du mois d'avril 1839, sur les dix heures du matin, le salon de Mme Marion, veuve d'un ancien Receveur général du département de l'Aube, offrait un coup d'œil étrange. De tous les meubles, il n'y restait que les rideaux aux fenêtres, la garniture de cheminée, le lustre et la table à thé. Le tapis d'Aubusson, décloué quinze jours avant le temps, obstruait les marches du perron, et le parquet venait d'être frotté à outrance, sans en être plus clair. C'était une espèce de présage domestique concernant l'avenir des élections qui se préparaient sur toute la surface de la France. Souvent les choses sont aussi spirituelles que les hommes. C'est un argument en faveur des Sciences Occultes.

Le vieux domestique du colonel Giguet, frère de Mme Marion, achevait de chasser la poussière qui s'était glissée dans le parquet pendant l'hiver. La femme de chambre et la cuisinière apportaient, avec une prestesse qui dénotait un enthousiasme égal à leur attachement, les chaises de toutes les chambres de la maison, et les entassaient dans le jardin.

Hâtons-nous de dire que les arbres avaient déjà déplié de larges feuilles à travers lesquelles on voyait un ciel sans nuages. L'air du printemps et le soleil du mois de mai permettaient de tenir ouvertes et la porte-fenêtre et les deux fenêtres de ce salon qui forme un carré long.

En désignant aux deux femmes le fond du salon, la vieille dame ordonna de disposer les chaises sur quatre rangs de profondeur, entre chacun desquels elle fit laisser un passage d'environ trois pieds. Chaque rangée présenta bientôt un front de dix chaises d'espèces diverses. Une ligne de chaises s'étendit le long des fenêtres et de la porte vitrée. À l'autre bout du salon, en face des quarante chaises, Mme Marion plaça trois fauteuils derrière la table à thé qui fut recouverte d'un tapis vert, et sur laquelle elle mit une sonnette.

Le vieux colonel Giguet arriva sur ce champ de bataille au moment où sa sœur inventait de remplir les espaces vides de chaque côté de la cheminée, en y faisant apporter les deux banquettes de son antichambre, malgré la calvitie du velours qui comptait déjà vingt-quatre ans de services.

« Nous pouvons asseoir soixante-dix personnes, dit-elle triomphalement à son frère.

— Dieu veuille que nous ayons soixante-dix amis ! répondit le colonel.

— Si, après avoir reçu pendant vingt-quatre ans, tous les soirs, la société d'Arcis-sur-Aube, il nous manquait, dans cette circonstance, un seul de nos habitués ?… dit la vieille dame d'un air de menace.

— Allons, répondit le colonel en haussant les épaules et interrompant sa sœur, je vais vous en nommer dix qui ne peuvent pas, qui ne doivent pas venir. D'abord, dit-il en comptant sur ses doigts : Antonin Goulard, le sous-préfet, et d'un ! Le procureur du roi, Frédéric Marest, et de deux ! M. Olivier Vinet, son substitut, trois ! M. Martener, le juge d'instruction, quatre ! Le juge de paix...

— Mais je ne suis pas assez sotte, dit la vieille dame en interrompant son frère à son tour, pour vouloir que les gens en place assistent à une réunion dont le but est de donner un député de plus à l'Opposition... Cependant Antonin Goulard, le camarade d'enfance et de collège de Simon, sera très content de le voir député, car...

— Tenez, ma sœur, laissez-nous faire notre besogne, à nous autres hommes... Où donc est Simon ?

— Il s'habille ; répondit-elle. Il a bien fait de ne pas déjeuner, car il est très nerveux, et quoique notre jeune avocat ait l'habitude de parler au tribunal, il appréhende cette séance comme s'il devait y rencontrer des ennemis.

— Ma foi ! j'ai souvent eu à supporter le feu des batteries ennemies ; eh bien ! mon âme, je ne dis pas mon corps, n'a jamais tremblé ; mais s'il fallait me mettre là, dit le vieux militaire en se plaçant à la table à thé, regarder les quarante bourgeois qui seront assis en face, bouche béante, les yeux braqués sur les miens, et s'attendant à des périodes ronflantes et correctes... j'aurais ma chemise mouillée avant d'avoir trouvé mon premier mot.

— Et il faudra cependant, mon cher père, que vous fassiez cet effort pour moi, dit Simon Giguet en entrant par le petit salon, car s'il existe, dans le département de l'Aube, un homme dont la parole y soit puissante[1], c'est assurément vous. En 1815...

— En 1815, dit ce petit vieillard admirablement conservé, je n'ai pas eu à parler, j'ai rédigé tout bonnement une petite proclamation qui a fait lever deux mille hommes en vingt-quatre heures... Et c'est bien différent de mettre son nom au bas d'une page qui sera lue par un département, ou de parler à une assemblée. À ce métier-là, Napoléon lui-même a échoué. Lors du dix-huit Brumaire, il n'a dit que des sottises aux Cinq-Cents.

— Enfin, mon cher père, reprit Simon, il s'agit de toute ma vie, de ma fortune, de mon bonheur... Tenez, ne regardez qu'une seule personne et figurez-vous que vous ne parlez qu'à elle, vous vous en tirerez...

— Mon Dieu ! je ne suis qu'une vieille femme, dit Mme Marion ; mais, dans une pareille circonstance, et en sachant de quoi il s'agit, mais... je serais éloquente !

— Trop éloquente peut-être ! dit le colonel. Et dépasser le but, ce n'est pas y atteindre. Mais de quoi s'agit-il donc ? reprit-il en regardant son fils. Depuis deux jours vous attachez à cette candidature des idées... Si mon fils n'est pas nommé, tant pis pour Arcis, voilà tout. »

Ces paroles, dignes d'un père, étaient en harmonie avec toute la vie de celui qui les disait. Le colonel Giguet, un des officiers les plus estimés qu'il y eût dans la Grande-Armée, se recommandait par

un de ces caractères dont le fond est une excessive probité jointe à une grande délicatesse. Jamais il ne se mit en avant, les faveurs devaient venir le chercher ; aussi resta-t-il onze ans simple capitaine d'artillerie dans la Garde, où il ne fut nommé chef de bataillon qu'en 1813, et major en 1814. Son attachement presque fanatique à Napoléon ne lui permit pas de servir les Bourbons, après la première abdication. Enfin, son dévouement en 1815 fut tel, qu'il eût été banni sans le comte de Gondreville qui le fit effacer de l'ordonnance[1] et finit par lui obtenir et une pension de retraite et le grade de colonel.

Mme Marion, née Giguet, avait un autre frère qui devint colonel de gendarmerie à Troyes, et qu'elle avait suivi là dans le temps. Elle y épousa M. Marion, le Receveur général de l'Aube.

Feu M. Marion, le Receveur général, avait pour frère un premier président d'une cour impériale. Simple avocat d'Arcis, ce magistrat avait prêté son nom, pendant la Terreur, au fameux Malin de l'Aube, Représentant du peuple, pour l'acquisition de la terre de Gondreville. Aussi tout le crédit de Malin, devenu sénateur et comte, fut-il au service de la famille Marion. Le frère de l'avocat eut ainsi la recette générale de l'Aube à une époque où, loin d'avoir à choisir entre trente solliciteurs, le gouvernement était fort heureux de trouver un sujet qui voulût accepter de si glissantes places.

Marion, le Receveur général, recueillit la succession de son frère le président, et Mme Marion celle de son frère le colonel de gendarmerie. En

1814, le Receveur général éprouva des revers. Il mourut en même temps que l'Empire, mais sa veuve trouva quinze mille francs de rentes dans les débris de ces diverses fortunes accumulées. Le colonel de gendarmerie Giguet avait laissé son bien à sa sœur, en apprenant le mariage de son frère l'artilleur, qui, vers 1806, épousa l'une des filles d'un riche banquier de Hambourg. On sait quel fut l'engouement de l'Europe pour les sublimes troupiers de l'empereur Napoléon !

En 1814, Mme Marion, quasi ruinée, revint habiter Arcis, sa patrie, où elle acheta, sur la Grande-Place, l'une des plus belles maisons de la ville, et dont la situation indique une ancienne dépendance du château. Habituée à recevoir beaucoup de monde à Troyes, où régnait le Receveur général, son salon fut ouvert aux notabilités du parti libéral d'Arcis. Une femme, accoutumée aux avantages d'une royauté de salon, n'y renonce pas facilement. De toutes les habitudes, celles de la vanité sont les plus tenaces.

Bonapartiste, puis libéral, car, par une des plus étranges métamorphoses, les soldats de Napoléon devinrent presque tous amoureux du système constitutionnel, le colonel Giguet fut, pendant la Restauration, le président naturel du comité-directeur d'Arcis qui se composa du notaire Grévin, de son gendre Beauvisage et de Varlet fils, le premier médecin d'Arcis, beau-frère de Grévin, personnages qui vont tous figurer dans cette histoire, malheureusement pour nos mœurs politiques, beaucoup trop véridique.

« Si notre cher enfant n'est pas nommé, dit

Mme Marion après avoir regardé dans l'antichambre et dans le jardin pour voir si personne ne pouvait l'écouter, il n'aura pas Mlle Beauvisage ; car, il y a pour lui, dans le succès de sa candidature, un mariage avec Cécile.

— Cécile ?... fit le vieillard en ouvrant les yeux et regardant sa sœur d'un air de stupéfaction.

— Il n'y a peut-être que vous dans tout le département, mon frère, qui puissiez oublier la dot et les espérances de Mlle Beauvisage.

— C'est la plus riche héritière du département de l'Aube, dit Simon Giguet.

— Mais il me semble que mon fils n'est pas à dédaigner, reprit le vieux militaire ; il est votre héritier, il a déjà le bien de sa mère, et je compte lui laisser autre chose que mon nom tout sec...

— Tout cela mis ensemble ne fait pas trente mille francs de rente, et il y a déjà des gens qui se présentaient avec cette fortune-là, sans compter leurs positions...

— Et ?... demanda le colonel.

— Et on les a refusés !

— Que veulent donc les Beauvisage ? » fit le colonel en regardant alternativement sa sœur et son fils.

On peut trouver extraordinaire que le colonel Giguet, frère de Mme Marion, chez qui la société d'Arcis se réunissait tous les jours depuis vingt-quatre ans, dont le salon était l'écho de tous les bruits, de toutes les médisances, de tous les commérages du département de l'Aube, et où peut-être il s'en fabriquait, ignorât des événements et des faits de cette nature ; mais son ignorance

paraîtra naturelle, dès qu'on aura fait observer que ce noble débris des vieilles phalanges napoléoniennes se couchait et se levait avec les poules, comme tous les vieillards qui veulent vivre toute leur vie. Il n'assistait donc jamais aux conversations intimes. Il existe en province deux conversations, celle qui se tient officiellement quand tout le monde est réuni, joue aux cartes et babille ; puis, celle qui mitonne, comme un potage bien soigné, lorsqu'il ne reste devant la cheminée que trois ou quatre amis de qui l'on est sûr et qui ne répètent rien de ce qui se dit, que chez eux, quand ils se trouvent avec trois ou quatre autres amis bien sûrs.

Depuis neuf ans, depuis le triomphe de ses idées politiques, le colonel vivait presque en dehors de la société. Levé toujours en même temps que le soleil, il s'adonnait à l'horticulture, il adorait les fleurs, et, de toutes les fleurs, il ne cultivait que les roses. Il avait les mains noires du vrai jardinier ; il soignait ses carrés. Ses carrés ! ce mot lui rappelait les carrés d'hommes multicolores alignés sur les champs de bataille. Toujours en conférence avec son garçon jardinier, il se mêlait peu, surtout depuis deux ans, à la société qu'il entrevoyait par échappées. Il ne faisait en famille qu'un repas, le dîner ; car il se levait de trop bonne heure pour pouvoir déjeuner avec son fils et sa sœur. On doit aux efforts de ce colonel la fameuse rose-Giguet, que connaissent tous les amateurs. Ce vieillard, passé à l'état de fétiche domestique, était exhibé, comme bien on le pense, dans les grandes circonstances. Certaines familles jouissent d'un

demi-dieu de ce genre, et s'en parent comme on se pare d'un titre.

« J'ai cru deviner que, depuis la Révolution de Juillet, répondit Mme Marion à son frère, Mme Beauvisage aspire à vivre à Paris. Forcée de rester ici tant que vivra son père, elle a reporté son ambition sur la tête de son futur gendre, et la belle dame rêve les splendeurs de la vie politique.

— Aimerais-tu Cécile ? dit le colonel à son fils.

— Oui, mon père.

— Lui plais-tu ?

— Je le crois, mon père ; mais il s'agit aussi de plaire à la mère et au grand-père. Quoique le bonhomme Grévin veuille contrarier mon élection, le succès déterminerait Mme Beauvisage à m'accepter, car elle espérera me gouverner à sa guise, être ministre sous mon nom...

— Ah ! la bonne plaisanterie ! s'écria Mme Marion. Et pour quoi nous compte-t-elle ?...

— Qui donc a-t-elle refusé ? demanda le colonel à sa sœur.

— Mais, depuis trois mois, Antonin Goulard et le procureur du roi, M. Frédéric Marest, ont reçu, dit-on, de ces réponses équivoques, qui sont tout ce qu'on veut, excepté un oui !

— Oh ! mon Dieu ! fit le vieillard en levant les bras, dans quel temps vivons-nous ? Mais Cécile est la fille d'un bonnetier, et la petite-fille d'un fermier. Mme Beauvisage veut-elle donc avoir un comte de Cinq-Cygne pour gendre ?

— Mon frère, ne vous moquez pas des Beauvisage. Cécile est assez riche pour pouvoir choisir un mari partout, même dans le parti auquel

appartiennent les Cinq-Cygne[1]. J'entends la cloche qui vous annonce des électeurs, je vous laisse et je regrette bien de ne pouvoir écouter ce qui va se dire[2]... »

Quoique 1839 soit, politiquement parlant, bien éloigné de 1847, on peut encore se rappeler aujourd'hui les élections qui produisirent la coalition, tentative éphémère que fit la Chambre des Députés pour réaliser la menace d'un gouvernement parlementaire ; menace à la Cromwell qui, sans un Cromwell, ne pouvait aboutir, sous un prince ennemi de la fraude, qu'au triomphe du système actuel où les chambres et les ministres ressemblent aux acteurs de bois que fait jouer le propriétaire du spectacle de Guignolet, à la grande satisfaction des passants toujours ébahis.

L'Arrondissement d'Arcis-sur-Aube se trouvait alors dans une singulière situation, il se croyait libre de choisir un député. Depuis 1816 jusqu'en 1836, on y avait toujours nommé l'un des plus lourds orateurs du Côté Gauche, l'un des dix-sept qui furent tous appelés grands citoyens par le parti libéral, enfin l'illustre François Keller, de la maison Keller frères, le gendre du comte de Gondreville. Gondreville, une des plus magnifiques terres de la France, est située à un quart de lieue d'Arcis. Ce banquier, récemment nommé comte et pair de France, comptait sans doute transmettre à son fils, alors âgé de trente ans, sa succession électorale, pour le rendre un jour apte à la pairie.

Déjà chef d'escadron dans l'État-major, et l'un des favoris du prince royal, Charles Keller, devenu

vicomte, appartenait au parti de la cour citoyenne. Les plus brillantes destinées semblaient promises à un jeune homme puissamment riche, plein de courage, remarqué pour son dévouement à la nouvelle dynastie, petit-fils du comte de Gondreville et neveu de la maréchale de Carigliano ; mais cette élection, si nécessaire à son avenir, présentait de grandes difficultés à vaincre.

Depuis l'accession au pouvoir de la classe bourgeoise, Arcis éprouvait un vague désir de se montrer indépendant. Aussi les dernières élections de François Keller avaient-elles été troublées par quelques républicains, dont les casquettes rouges et les barbes frétillantes n'avaient pas trop effrayé les gens d'Arcis. En exploitant les dispositions du pays, le candidat radical put réunir trente ou quarante voix. Quelques habitants, humiliés de voir leur ville comptée au nombre des bourgs-pourris de l'Opposition, se joignirent aux démocrates, quoique ennemis de la démocratie. En France, au scrutin des élections, il se forme des produits politico-chimiques où les lois des affinités sont renversées.

Or, nommer le jeune commandant Keller, en 1839, après avoir nommé le père pendant vingt ans, accusait une véritable servitude électorale, contre laquelle se révoltait l'orgueil de plusieurs bourgeois enrichis, qui croyaient bien valoir et M. Malin comte de Gondreville, et les banquiers Keller frères, et les Cinq-Cygne et même le roi des Français ! Aussi les nombreux partisans du vieux Gondreville, le roi du département de l'Aube, attendaient-ils une nouvelle preuve de son

habileté tant de fois éprouvée. Pour ne pas com-
promettre l'influence de sa famille dans l'Arrondis-
sement d'Arcis, ce vieil homme d'État proposerait
sans doute pour candidat un homme du pays qui
céderait sa place à Charles Keller, en acceptant
des fonctions publiques ; cas parlementaire qui
rend l'élu du peuple sujet à réélection.

Quand Simon Giguet pressentit, au sujet des
élections, le fidèle ami du comte, l'ancien Gré-
vin, ce vieillard répondit que, sans connaître les
intentions du comte de Gondreville, il faisait de
Charles Keller son candidat, et emploierait toute
son influence à cette nomination. Dès que cette
réponse du bonhomme Grévin circula dans Arcis,
il y eut une réaction contre lui. Quoique, durant
trente ans de notariat, cet Aristide champenois[1]
eût possédé la confiance de la ville, qu'il eût été
maire d'Arcis de 1804 à 1814, et pendant les Cent-
Jours ; quoique l'opposition l'eût accepté pour
chef jusqu'au triomphe de 1830, époque à laquelle
il refusa les honneurs de la mairie en objectant
son grand âge ; enfin, quoique la ville, pour lui
témoigner son affection, eût alors pris pour maire
son gendre M. Beauvisage, on se révolta contre
lui, et quelques jeunes allèrent jusqu'à le taxer
de radotage. Les partisans de Simon Giguet se
tournèrent vers Philéas Beauvisage, le maire, et
le mirent d'autant mieux de leur côté, que, sans
être mal avec son beau-père, il affichait une indé-
pendance qui dégénérait en froideur, mais que lui
laissait le fin beau-père, en y voyant un excellent
moyen d'action sur la ville d'Arcis.

M. le maire, interrogé la veille sur la place

publique, avait déclaré qu'il nommerait le premier inscrit sur la liste des éligibles d'Arcis, plutôt que de donner sa voix à Charles Keller qu'il estimait d'ailleurs infiniment.

« Arcis ne sera plus un bourg-pourri ! dit-il, ou j'émigre à Paris. »

Flattez les passions du moment, vous devenez partout un héros, même à Arcis-sur-Aube.

« M. le maire, dit-on, vient de mettre le sceau à la fermeté de son caractère. »

Rien ne marche plus rapidement qu'une révolte légale. Dans la soirée, Mme Marion et ses amis organisèrent pour le lendemain une réunion des *électeurs indépendants*, au profit de Simon Giguet, le fils du colonel. Ce lendemain venait de se lever, et de faire mettre sens dessus dessous toute la maison pour recevoir les amis sur l'indépendance desquels on comptait.

Simon Giguet, candidat-né d'une petite ville jalouse de nommer un de ses enfants, avait, comme on le voit, aussitôt mis à profit ce mouvement des esprits pour devenir le représentant des besoins et des intérêts de la Champagne pouilleuse. Cependant, toute la considération et la fortune de la famille Giguet étaient l'ouvrage du comte de Gondreville. Mais, en matière d'élection, y a-t-il des sentiments ?

Cette Scène est écrite pour l'enseignement des pays assez malheureux pour ne pas connaître les bienfaits d'une représentation nationale, et qui, par conséquent, ignorent par quelles guerres intestines, aux prix de quels sacrifices à la Brutus, une petite ville enfante un député ! Spectacle

majestueux et naturel, auquel on ne peut compa-
rer que celui d'un accouchement : mêmes efforts,
mêmes impuretés, mêmes déchirements, même
triomphe !

On peut se demander comment un fils unique,
dont la fortune était satisfaisante, se trouvait,
comme Simon Giguet, simple avocat dans la
petite ville d'Arcis, où les avocats sont inutiles.
Un mot sur le candidat est ici nécessaire.

Le colonel avait eu, de 1806 à 1813, de sa
femme, qui mourut en 1814, trois enfants, dont
l'aîné, Simon, survécut à ses cadets, morts tous
deux, l'un en 1818, l'autre en 1826. Jusqu'à ce
qu'il restât seul, Simon dut être élevé comme un
homme à qui l'exercice d'une profession lucra-
tive était nécessaire. Devenu fils unique Simon fut
atteint d'un revers de fortune. Mme Marion comp-
tait beaucoup pour son neveu sur la succession
du grand-père, le banquier de Hambourg ; mais
cet Allemand mourut en 1826, ne laissant à son
petit-fils Giguet que deux mille francs de rentes.
Ce banquier, doué d'une grande vertu procréa-
trice, avait combattu les ennuis de son commerce
par les plaisirs de la paternité ; donc il favorisa les
families de onze autres enfants qui l'entouraient et
qui lui firent croire, avec assez de vraisemblance
d'ailleurs, que Simon Giguet serait riche.

Le colonel tint à faire embrasser à son fils une
profession indépendante. Voici pourquoi.

Les Giguet ne pouvaient attendre aucune faveur
du pouvoir sous la Restauration. Quand même
Simon n'eût pas été le fils d'un ardent bonapar-
tiste, il appartenait à une famille dont tous les

membres avaient, à juste titre, encouru l'animadversion de la famille de Cinq-Cygne, à propos de la part que Giguet le colonel de gendarmerie, et les Marion, y compris Mme Marion, prirent, en qualité de témoins à charge, dans le fameux procès de MM. de Simeuse, condamnés en 1805 comme coupables de la séquestration du comte de Gondreville, alors sénateur, et de laquelle ils étaient parfaitement innocents. Ce représentant du peuple avait spolié la fortune de la maison de Simeuse, les héritiers parurent coupables de cet attentat, dans un temps où la vente des biens nationaux était l'arche sainte de la politique. (Voir *Une ténébreuse affaire*[1].)

Grévin fut non seulement l'un des témoins les plus importants mais encore un des plus ardents meneurs de cette affaire. Ce procès criminel divisait encore l'Arrondissement d'Arcis en deux partis, dont l'un tenait pour l'innocence des condamnés, et conséquemment pour la maison de Cinq-Cygne, l'autre pour le comte de Gondreville et pour ses adhérents.

Si, sous la Restauration, la comtesse de Cinq-Cygne usa de l'influence que lui donnait le retour des Bourbons pour ordonner tout à son gré dans le département de l'Aube, le comte de Gondreville sut contrebalancer la royauté des Cinq-Cygne, par l'autorité secrète qu'il exerça sur les libéraux du pays, au moyen du notaire Grévin, du colonel Giguet, de son gendre Keller, toujours nommé député d'Arcis-sur-Aube en dépit des Cinq-Cygne, et enfin par le crédit qu'il conserva dans les conseils de la Couronne, tant que vécut

Louis XVIII. Ce ne fut qu'après la mort de ce roi,
que la comtesse de Cinq-Cygne put faire nommer
Michu, président du tribunal de première instance
d'Arcis. Elle tenait à mettre à cette place le fils du
régisseur qui périt sur l'échafaud à Troyes, victime
de son dévouement à la famille Simeuse, et dont
le portrait en pied ornait son salon et à Paris et à
Cinq-Cygne. Jusqu'en 1823, le comte de Gondre-
ville avait eu le pouvoir d'empêcher la nomination
de Michu.

Ce fut par le conseil même du comte de Gondre-
ville que le colonel Giguet fit de son fils un avocat.
Simon devait d'autant plus briller dans l'Arrondis-
sement d'Arcis, qu'il y fut le seul avocat, les avoués
plaidant toujours les causes eux-mêmes dans ces
petites localités. Simon avait eu quelques triom-
phes à la cour d'assises de l'Aube ; mais il n'en
était pas moins l'objet des plaisanteries de Frédé-
ric Marest le procureur du roi, d'Olivier Vinet le
substitut, du président Michu, les trois plus fortes
têtes du tribunal, et qui seront d'importants per-
sonnages dans le drame électoral dont la première
scène se préparait.

Simon Giguet, comme presque tous les hommes
d'ailleurs, payait à la grande puissance du ridicule
une forte part de contributions. Il s'écoutait par-
ler, il prenait la parole à tout propos, il dévidait
solennellement des phrases filandreuses et sèches
qui passaient pour de l'éloquence dans la haute
bourgeoisie d'Arcis. Ce pauvre garçon apparte-
nait à ce genre d'ennuyeux qui prétendent tout
expliquer, même les choses les plus simples. Il
expliquait la pluie, il expliquait les causes de la

révolution de Juillet ; il expliquait aussi les choses impénétrables : il expliquait Louis-Philippe, il expliquait M. Odilon Barrot, il expliquait M. Thiers, il expliquait les affaires d'Orient, il expliquait la Champagne, il expliquait 1789, il expliquait le tarif des douanes et les humanitaires, le magnétisme et l'économie de la liste civile.

Ce jeune homme maigre, au teint bilieux, d'une taille assez élevée pour justifier sa nullité sonore, car il est rare qu'un homme de haute taille ait de grandes capacités, outrait le puritanisme des gens de l'extrême gauche, déjà tous si affectés à la manière des prudes qui ont des intrigues à cacher. Toujours vêtu de noir, il portait une cravate blanche qu'il laissait descendre au bas de son cou. Aussi sa figure semblait-elle être dans un cornet de papier blanc, car il conservait ce col de chemise haut et empesé que la mode a fort heureusement proscrit. Son pantalon, ses habits paraissaient toujours être trop larges. Il avait ce qu'on nomme en province de la dignité, c'est-à-dire qu'il se tenait roide et qu'il était ennuyeux ; Antonin Goulard, son ami, l'accusait de singer M. Dupin[1]. En effet, l'avocat se chaussait un peu trop de souliers et de gros bas en filoselle noire. Simon Giguet, protégé par la considération dont jouissait son vieux père et par l'influence qu'exerçait sa tante sur une petite ville dont les principaux habitants venaient dans son salon depuis vingt-quatre ans, déjà riche d'environ dix mille francs de rentes, sans compter les honoraires produits par son cabinet, et à qui la fortune de sa tante revenait un jour, ne mettait pas sa nomination en doute.

Néanmoins, le premier coup de cloche, en annonçant l'arrivée des électeurs les plus influents, retentit au cœur de l'ambitieux en y portant des craintes vagues. Simon ne se dissimulait ni l'habileté ni les immenses ressources du vieux Grévin, ni le prestige que le ministère déploierait en appuyant la candidature d'un jeune et brave officier alors en Afrique, attaché au prince royal, fils d'un des ex-grands citoyens la France et neveu d'une maréchale.

« Il me semble, dit-il à son père, que j'ai la colique. Je sens une chaleur douceâtre au-dessous du creux de l'estomac, qui me donne des inquiétudes...

— Les plus vieux soldats, répondit le colonel, avaient une pareille émotion quand le canon commençait à ronfler, au début de la bataille.

— Que sera-ce donc à la Chambre ?... dit l'avocat.

— Le comte de Gondreville nous disait, répondit le vieux militaire, qu'il arrive à plus d'un orateur quelques-uns des petits inconvénients qui signalaient pour nous, vieilles culottes de peau, le début des batailles. Tout cela pour des paroles oiseuses. Enfin, tu veux être député, fit le vieillard en haussant les épaules : sois-le !

— Mon père, le triomphe, c'est Cécile ! Cécile, c'est une immense fortune ! Aujourd'hui, la grande fortune, c'est le pouvoir !

— Ah ! combien les temps sont changés ! Sous l'empereur, il fallait être brave !

— Chaque époque se résume dans un mot ! dit Simon à son père, en répétant une observation

du vieux comte de Gondreville qui peint bien ce vieillard. Sous l'Empire, quand on voulait tuer un homme, on disait : "C'est un lâche !" Aujourd'hui, l'on dit : — "C'est un escroc !"

— Pauvre France ! où t'a-t-on menée ! s'écria le colonel.

Je vais retourner à mes roses.

— Oh ! restez, mon père ! Vous êtes ici la clef de la voûte[1] ! »

Le maire, M. Philéas Beauvisage, se présenta le premier, accompagné du successeur de son beau-père, le plus occupé des notaires de la ville, Achille Pigoult, petit-fils d'un vieillard resté juge de paix d'Arcis pendant la Révolution, pendant l'Empire et pendant les premiers jours de la Restauration.

Achille Pigoult, âgé d'environ trente-deux ans, avait été dix-huit ans clerc chez le vieux Grévin, sans avoir l'espérance de devenir notaire. Son père, fils du juge de paix d'Arcis, mort d'une prétendue apoplexie, avait fait de mauvaises affaires. Le comte de Gondreville, à qui le vieux Pigoult tenait par les liens de 1793, avait prêté l'argent d'un cautionnement, et avait ainsi facilité l'acquisition de l'étude de Grévin au petit-fils du juge de paix qui fit la première instruction du procès Simeuse. Achille s'était établi sur la Place de l'Église, dans une maison appartenant au comte de Gondreville, et que le pair de France lui avait louée à si bas prix, qu'il était facile de voir combien le rusé politique tenait à toujours avoir le premier notaire d'Arcis dans sa main.

Ce jeune Pigoult, petit homme sec dont les yeux

fins semblaient percer ses lunettes vertes qui n'atténuaient point la malice de son regard, instruit de tous les intérêts du pays, devant à l'habitude de traiter les affaires une certaine facilité de parole, passait pour être gouailleur et disait tout bonnement les choses avec plus d'esprit que n'en mettaient les indigènes dans leurs conversations. Ce notaire, encore garçon, attendait un riche mariage de la bienveillance de ses deux protecteurs, Grévin et le comte de Gondreville. Aussi l'avocat Giguet laissa-t-il échapper un mouvement de surprise en apercevant Achille à côté de M. Philéas Beauvisage. Ce petit notaire, dont le visage était couturé par tant de marques de petite vérole qu'il s'y trouvait comme un réseau de filets blancs, formait un contraste parfait avec la grosse personne de M. le maire, dont la figure ressemblait à une pleine lune, mais à une lune réjouie.

Ce teint de lys et de roses était encore relevé chez Philéas par un sourire gracieux qui résultait bien moins d'une disposition de l'âme que de cette disposition des lèvres pour lesquelles on a créé le mot *poupin*. Philéas Beauvisage était doué d'un si grand contentement de lui-même, qu'il souriait toujours à tout le monde, dans toutes les circonstances. Ses lèvres poupines auraient souri à un enterrement. La vie qui abondait dans ses yeux bleus et enfantins ne démentait pas ce perpétuel et insupportable sourire. Cette satisfaction interne passait d'autant plus pour de la bienveillance et de l'affabilité que Philéas s'était fait un langage à lui, remarquable par un usage immodéré des formules de la politesse. Il avait toujours l'honneur,

il joignait à toutes ses demandes de santé relatives aux personnes absentes les épithètes de *cher*, de *bon*, d'*excellent*. Il prodiguait les phrases de condoléance ou les phrases complimenteuses à propos des petites misères ou des petites félicités de la vie humaine. Il cachait ainsi sous un déluge de lieux communs son incapacité, son défaut absolu d'instruction, et une faiblesse de caractère qui ne peut être exprimée que par le mot un peu vieilli de *girouette*.

Rassurez-vous ! cette girouette avait pour axe la belle Mme Beauvisage, Séverine Grévin, la femme célèbre de l'Arrondissement. Aussi quand Séverine apprit ce qu'elle nomma l'équipée de M. Beauvisage, à propos de l'élection, lui avait-elle dit le matin même : « Vous n'avez pas mal agi en vous donnant des airs d'indépendance ; mais vous n'irez pas à la réunion des Giguet, sans vous y faire accompagner par Achille Pigoult, à qui j'ai dit de venir vous prendre ! » Donner Achille Pigoult pour mentor à Beauvisage, n'était-ce pas faire assister à l'assemblée des Giguet un espion du parti Gondreville ? Aussi chacun peut maintenant se figurer la grimace qui contracta la figure puritaine de Simon, forcé de bien accueillir un habitué du salon de sa tante, un électeur influent dans lequel il vit alors un ennemi.

« Ah ! se dit-il à lui-même, j'ai eu bien tort de lui refuser son cautionnement quand il me l'a demandé ! Le vieux Gondreville a eu plus d'esprit que moi...

— Bonjour, Achille, dit-il en prenant un air dégagé, vous allez me tailler des croupières !...

— Je ne crois pas que votre réunion soit une conspiration contre l'indépendance de nos votes, répondit le notaire en souriant. Ne jouons-nous pas franc jeu ?

— Franc jeu ! » répéta Beauvisage.

Et le maire se mit à rire de ce rire sans expression par lequel certaines personnes finissent toutes leurs phrases, et qu'on devrait appeler la ritournelle de la conversation. Puis M. le maire se mit à ce qu'il faut appeler sa *troisième position*, en se présentant droit, la poitrine effacée, les mains derrière le dos. Il était en habit et pantalon noirs, orné d'un superbe gilet blanc entrouvert de manière à laisser voir deux boutons de diamant d'une valeur de plusieurs milliers de francs.

« Nous nous combattrons, et nous n'en serons pas moins bons amis, reprit Philéas. C'est là l'essence des mœurs constitutionnelles ! (Hé ! hé ! hé !) Voilà comment je comprends l'alliance de la monarchie et de la liberté... (Ha ! ha ! ha !) »

Là, M. le maire prit la main de Simon en lui disant : « Comment vous portez-vous ? mon bon ami ! Votre chère tante et notre digne colonel vont sans doute aussi bien ce matin qu'hier... du moins il faut le présumer !... (Hé ! hé ! hé !) ajouta-t-il d'un air de parfaite béatitude, — peut-être un peu tourmentés de la cérémonie qui va se passer... — Ah ! dame, jeune homme (*sic : jeûne hôme* !), nous entrons dans la carrière politique... (Ah ! ah ! ah !) — Voilà votre premier pas... — il n'y a pas à reculer, — c'est un grand parti, — et j'aime mieux que ce soit vous que moi qui vous lanciez dans les orages et les tempêtes de la

Chambre… (hi ! hi !) quelque agréable que ce soit de voir résider en sa personne… (hi ! hi ! hi !) le pouvoir souverain de la France pour un quatre cent cinquante-troisième !… (Hi ! hi ! hi !) »

L'organe de Philéas Beauvisage avait une agréable sonorité tout à fait en harmonie avec les courbes légumineuses de son visage coloré comme un potiron jaune clair, avec son dos épais, avec sa poitrine large et bombée. Cette voix, qui tenait de la basse-taille par son volume, se veloutait comme celle des barytons, et prenait, dans le rire par lequel Philéas accompagnait ses fins de phrase, quelque chose d'argentin. Dieu, dans son paradis terrestre, aurait voulu, pour y compléter les Espèces, y mettre un bourgeois de province, il n'aurait pas fait de ses mains un type plus beau, plus complet que Philéas Beauvisage.

« J'admire le dévouement de ceux qui peuvent se jeter dans les orages de la vie politique. (Hé ! hé ! hé !) Il faut pour cela des nerfs que je n'ai pas. — Qui nous eût dit, en 1812, en 1813, qu'on en arriverait là… Moi, je ne doute plus de rien dans un temps où l'asphalte, le caoutchouc, les chemins de fer et la vapeur changent le sol, les redingotes et les distances. (Hé ! hé ! hé ! hé !) »

Ces derniers mots furent largement assaisonnés de ce rire par lequel Philéas relevait les plaisanteries vulgaires dont se paient les bourgeois et qui sera représenté par des parenthèses ; mais il les accompagna d'un geste qu'il s'était rendu propre : il fermait le poing droit et l'insérait dans la paume arrondie de la main gauche en l'y frottant d'une façon joyeuse. Ce manège concordait à ses rires,

dans les occasions fréquentes où il croyait avoir dit un trait d'esprit. Peut-être est-il superflu de dire que Philéas passait dans Arcis pour un homme aimable et charmant.

« Je tâcherai, répondit Simon Giguet, de dignement représenter…

— Les moutons de la Champagne », repartit vivement Achille Pigoult en interrompant son ami.

Le candidat dévora l'épigramme sans répondre, car il fut obligé d'aller au-devant de deux nouveaux électeurs.

L'un était le maître du *Mulet*, la meilleure auberge d'Arcis, et qui se trouve sur la Grande-Place, au coin de la rue de Brienne. Ce digne aubergiste, nommé Poupart, avait épousé la sœur d'un domestique attaché à la comtesse de Cinq-Cygne, le fameux Gothard, un des acteurs du procès criminel. Dans le temps, ce Gothard fut acquitté. Poupart, quoique l'un des habitants d'Arcis les plus dévoués aux Cinq-Cygne, avait été sondé depuis deux jours par le domestique du colonel Giguet avec tant de persévérance et d'habileté, qu'il croyait jouer un tour à l'ennemi des Cinq-Cygne en consacrant son influence à la nomination de Simon Giguet, et il venait de causer dans ce sens avec un pharmacien nommé Fromaget, qui, ne fournissant pas le château de Gondreville, ne demandait pas mieux que de cabaler contre les Keller.

Ces deux personnages de la petite bourgeoisie pouvaient, à la faveur de leurs relations, déterminer une certaine quantité de votes flottants, car ils conseillaient une foule de gens à qui les

opinions politiques des candidats étaient indiffé-
rentes. Aussi l'avocat s'empara-t-il de Poupart et
livra-t-il le pharmacien Fromaget à son père, qui
vint saluer les électeurs déjà venus.

Le sous-ingénieur de l'Arrondissement, le secré-
taire de la mairie, quatre huissiers, trois avoués,
le greffier du tribunal et celui de la justice de paix,
le receveur de l'enregistrement et celui des contri-
butions, deux médecins rivaux de Varlet, le beau-
frère de Grévin, un menuisier, les deux adjoints
de Philéas, le libraire-imprimeur d'Arcis, une dou-
zaine de bourgeois, entrèrent successivement et
se promenèrent dans le jardin par groupes, en
attendant que la réunion fût assez nombreuse
pour ouvrir la séance. Enfin, à midi, cinquante
personnes environ, toutes endimanchées, la plu-
part venues par curiosité pour voir les beaux
salons dont on parlait tant dans tout l'Arrondisse-
ment, s'assirent sur les sièges que Mme Marion
leur avait préparés. On laissa les fenêtres ouvertes,
et bientôt il se fit un si profond silence, qu'on put
entendre crier la robe de soie de Mme Marion, qui
ne put résister au plaisir de descendre au jardin
et de se placer à un endroit d'où elle pouvait
entendre les électeurs. La cuisinière, la femme de
chambre et le domestique se tinrent dans la salle
à manger et partagèrent les émotions de leurs
maîtres.

« Messieurs, dit Simon Giguet, quelques-uns
d'entre vous veulent faire à mon père l'honneur
de lui offrir la présidence de cette réunion ; mais
le colonel Giguet me charge de leur présenter ses
remerciements, en exprimant toute la gratitude que

mérite ce désir, dans lequel il voit une récompense
de ses services à la patrie. Nous sommes chez mon
père, il croit devoir se récuser pour ces fonctions,
et il vous propose un honorable négociant à qui
vos suffrages ont conféré la première magistrature
de la ville, M. Philéas Beauvisage.

— Bravo ! bravo !

— Nous sommes, je crois, tous d'accord d'imiter
dans cette réunion — essentiellement amicale...
mais entièrement libre — et qui ne préjudi-
cie en rien à la grande réunion préparatoire où
vous interpellerez les candidats, où vous pèserez
leurs mérites... — d'imiter, dis-je, — les formes...
constitutionnelles de la chambre... élective.

— Oui ! oui ! cria-t-on d'une seule voix.

— En conséquence, reprit Simon, j'ai l'honneur
de prier, d'après le vœu de l'assemblée, monsieur
le maire, de venir occuper le fauteuil de la prési-
dence. »

Philéas se leva, traversa le salon, en se sentant
devenir rouge comme une cerise. Puis, quand il
fut derrière la table, il ne vit pas cent yeux, mais
cent mille chandelles. Enfin, le soleil lui parut
jouer dans ce salon le rôle d'un incendie, et il eut,
selon son expression, une gabelle dans la gorge.

« Remerciez ! » lui dit Simon à voix basse.

« Messieurs... »

On fit un si grand silence, que Philéas eut un
mouvement de colique.

« Que faut-il dire, Simon ? reprit-il tout bas.

— Eh ! bien ? dit Achille Pigoult.

— Messieurs, dit l'avocat saisi par la cruelle
interjection du petit notaire, l'honneur que vous

faites à M. le maire peut le surprendre sans l'éton-
ner.

— C'est cela, dit Beauvisage, je suis trop sen-
sible à cette attention de mes concitoyens, pour
ne pas en être excessivement flatté.

— Bravo ! » cria le notaire tout seul.

« Que le diable m'emporte, se dit en lui-même
Beauvisage, si l'on me reprend jamais à haran-
guer... »

« Messieurs Fromaget et Marcellot veulent-ils
accepter les fonctions de scrutateurs ? dit Simon
Giguet.

— Il serait plus régulier, dit Achille Pigoult en
se levant, que l'assemblée nommât elle-même les
deux membres du bureau, toujours pour imiter
la Chambre.

— Cela vaut mieux, en effet, dit l'énorme mon-
sieur Mollot, le greffier du tribunal ; autrement,
ce qui se fait en ce moment serait une comédie,
et nous ne serions pas libres. Pourquoi ne pas
continuer alors à tout faire par la volonté de
M. Simon. »

Simon dit quelques mots à Beauvisage, qui se
leva pour accoucher d'un : « Messieurs !... » qui
pouvait passer pour être *palpitant d'intérêt*.

« Pardon, monsieur le président, dit Achille
Pigoult, mais vous devez présider et non discu-
ter...

— Messieurs, si nous devons... nous confor-
mer... aux usages parlementaires, dit Beauvisage
soufflé par Simon, je prierai — l'honorable mon-
sieur Pigoult — de venir parler — à la table que
voici... »

Pigoult s'élança vers la table à thé, s'y tint debout, les doigts légèrement appuyés sur le bord, et fit preuve d'audace, en parlant sans gêne, à peu près comme parle l'illustre M. Thiers.

« Messieurs, ce n'est pas moi qui ai lancé la proposition d'imiter la Chambre ; car, jusqu'aujourd'hui, les Chambres m'ont paru véritablement inimitables ; néanmoins, j'ai très bien conçu qu'une assemblée de soixante et quelques notables champenois devait s'improviser un président, car aucun troupeau ne va sans berger. Si nous avions voté au scrutin secret, je suis certain que le nom de notre estimable maire y aurait obtenu l'unanimité ; son opposition à la candidature soutenue par sa famille nous prouve qu'il possède le courage civil au plus haut degré, puisqu'il sait s'affranchir des liens les plus forts, ceux de la famille ! Mettre la patrie avant la famille, c'est un si grand effort, que nous sommes toujours forcés, pour y arriver, de nous dire que du haut de son tribunal, Brutus nous contemple, depuis deux mille cinq cents et quelques années. Il semble naturel à Me Giguet, qui a eu le mérite de deviner nos sentiments relativement au choix d'un président, de nous guider encore pour celui des scrutateurs ; mais en appuyant mon observation vous avez pensé que c'était assez d'une fois, et vous avez eu raison ! Notre ami commun Simon Giguet, qui doit se présenter en candidat, aurait l'air de se présenter en maître, et pourrait alors perdre dans notre esprit les bénéfices de l'attitude modeste qu'a prise son vénérable père. Or, que fait en ce moment notre digne président en

acceptant la manière de présider que lui a proposée le candidat ? il nous ôte notre liberté ! Je vous le demande ? est-il convenable que le président de notre choix nous dise de nommer par assis et lever les deux scrutateurs ?... Ceci, messieurs, est un choix déjà. Serions-nous libres de choisir ? Peut-on, à côté de son voisin, rester assis ? On me proposerait, que tout le monde se lèverait, je crois, par politesse ; et comme nous nous lèverions tous pour chacun de nous, il n'y a pas de choix, là où tout le monde serait nommé nécessairement par tout le monde.

— Il a raison, dirent les soixante auditeurs.

— Donc, que chacun de nous écrive deux noms sur un bulletin, et ceux qui viendront s'asseoir aux côtés de M. le président pourront alors se regarder comme deux ornements de la société ; ils auront qualité pour, conjointement avec M. le président, prononcer sur la majorité, quand nous déciderons par assis et lever sur les déterminations à prendre. Nous sommes ici, je crois, pour promettre à un candidat les forces dont chacun de nous dispose à la réunion préparatoire où viendront tous les électeurs de l'Arrondissement. Cet acte, je le déclare, est grave. Ne s'agit-il pas d'un quatre-centième du pouvoir, comme le disait naguère M. le maire, avec l'esprit d'à-propos qui le caractérise et que nous apprécions toujours. »

Le colonel Giguet coupait en bandes une feuille de papier, et Simon envoya chercher une plume et une écritoire. La séance fut suspendue.

Cette discussion préliminaire sur les formes

avait déjà profondément inquiété Simon, et éveillé l'attention des soixante bourgeois convoqués. Bientôt, on se mit à écrire les bulletins, et le rusé Pigoult réussit à faire porter M. Mollot, le greffier du tribunal, et M. Godivet, le receveur de l'enregistrement.

Ces deux nominations mécontentèrent nécessairement Fromaget le pharmacien, et Marcellot, l'avoué.

« Vous avez servi, leur dit Achille Pigoult, à manifester notre indépendance, soyez plus fiers d'avoir été rejetés que vous ne le seriez d'avoir été choisis. »

On se mit à rire.

Simon Giguet fit régner le silence en demandant la parole au président, dont la chemise était déjà mouillée, et qui rassembla tout son courage pour dire :

« La parole est à monsieur Simon Giguet[1].

— Messieurs, dit l'avocat, qu'il me soit permis de remercier monsieur Achille Pigoult qui, bien que notre réunion soit toute amicale...

— C'est la réunion préparatoire de la grande réunion préparatoire, dit l'avoué Marcellot.

— C'est ce que j'allais expliquer, reprit Simon. Je remercie avant tout monsieur Achille Pigoult, d'y avoir introduit la rigueur des formes parlementaires. Voici la première fois que l'Arrondissement d'Arcis usera librement...

— Librement ?... dit Pigoult en interrompant l'orateur.

— Librement, cria l'assemblée.

— Librement, reprit Simon Giguet, de ses droits

dans la grande bataille de l'élection générale de la chambre des députés, et comme dans quelques jours nous aurons une réunion à laquelle assisteront tous les électeurs pour juger du mérite des candidats, nous devons nous estimer très heureux d'avoir pu nous habituer ici en petit comité aux usages de ces assemblées ; nous en serons plus forts, pour décider de l'avenir politique de la ville d'Arcis, car il s'agit aujourd'hui de substituer une ville à une famille, le pays à un homme... »

Simon fit alors l'histoire des élections depuis vingt ans. Tout en approuvant la constante nomination de François Keller, il dit que le moment était venu de secouer le joug de la maison Gondreville. Arcis ne devait pas plus être un fief libéral qu'un fief des Cinq-Cygne. Il s'élevait en France, en ce moment, des opinions avancées que les Keller ne représentaient pas. Charles Keller devenu vicomte, appartenait à la cour, il n'aurait aucune indépendance, car en le présentant ici comme candidat, on pensait bien plus à faire de lui le successeur à la pairie de son père, que le successeur d'un député, etc. Enfin, Simon se présentait au choix de ses concitoyens en s'engageant à siéger auprès de l'illustre M. Odilon Barrot, et à ne jamais déserter le glorieux drapeau du Progrès !

Le Progrès, un de ces mots derrière lesquels on essayait alors de grouper beaucoup plus d'ambitions menteuses que d'idées, car, après 1830, il ne pouvait représenter que les prétentions de quelques démocrates affamés, ce mot faisait encore beaucoup d'effet dans Arcis et donnait de

la consistance à qui l'inscrivait sur son drapeau. Se dire un homme de progrès, c'était se proclamer philosophe en toute chose, et puritain en politique. On se déclarait ainsi pour les chemins de fer, les mackintosh[1], les pénitenciers, le pavage en bois, l'indépendance des nègres, les caisses d'épargne, les souliers sans couture, l'éclairage au gaz, les trottoirs en asphalte, le vote universel, la réduction de la liste civile. Enfin c'était se prononcer contre les traités de 1815, contre la branche aînée, contre le colosse du Nord, la perfide Albion, contre toutes les entreprises, bonnes ou mauvaises, du gouvernement. Comme on le voit, le mot progrès peut aussi bien signifier : Non ! que : Oui !... C'est le réchampissage du mot libéralisme, un nouveau mot d'ordre pour des ambitions nouvelles.

« Si j'ai bien compris ce que nous venons de faire ici, dit Jean Violette, un fabricant de bas qui avait acheté depuis deux ans la maison Beauvisage, il s'agit de nous engager tous à faire nommer, en usant de tous nos moyens, M. Simon Giguet aux élections comme député, à la place du comte François Keller ? Si chacun de nous entend se coaliser ainsi, nous n'avons qu'à dire tout bonnement oui ou non là-dessus ?...

— C'est aller trop promptement au fait ! Les affaires politiques ne marchent pas ainsi, car ce ne serait plus de la politique ! s'écria Pigoult dont le grand-père âgé de quatre-vingt-six ans entra dans la salle. Le préopinant décide ce qui, selon mes faibles lumières, me paraît devoir être l'objet de la discussion. Je demande la parole.

— La parole est à monsieur Achille Pigoult, dit

Beauvisage qui put prononcer enfin cette phrase avec sa dignité municipale et constitutionnelle.

— Messieurs, dit le petit notaire, s'il était une maison dans Arcis où l'on ne devait pas s'élever contre l'influence du comte de Gondreville et des Keller, ne devait-ce pas être celle-ci ?... Le digne colonel Giguet est le seul ici qui n'ait pas ressenti les effets du pouvoir sénatorial, car il n'a rien demandé certainement au comte de Gondreville qui l'a fait rayer de la liste des proscrits de 1815, et lui a fait avoir la pension dont il jouit, sans que le vénérable colonel, notre gloire à tous, ait bougé... »

Un murmure, flatteur pour le vieillard, accueillit cette observation.

« Mais, reprit l'orateur, les Marion sont couverts des bienfaits du comte. Sans cette protection, le feu colonel Giguet n'eût jamais commandé la gendarmerie de l'Aube. Le feu comte Marion n'eût jamais présidé de cour impériale, sans l'appui du comte de qui je serai toujours l'obligé, moi !... Vous trouverez donc naturel que je sois son avocat dans cette enceinte !... Enfin, il est peu de personnes dans notre Arrondissement qui n'ait reçu des bienfaits de cette famille... »

Il se fit une rumeur.

« Un candidat se met sur la sellette, et, reprit Achille avec feu, j'ai le droit d'interroger sa vie avant de l'investir de mes pouvoirs. Or, je ne veux pas d'ingratitude chez mon mandataire, car l'ingratitude est comme le malheur, l'une attire l'autre. Nous avons été, dites-vous, le marche-pied des Keller, eh bien ! ce que je viens d'entendre

me fait craindre d'être le marche-pied des Giguet.
Nous sommes dans le siècle du positif, n'est-ce
pas ? Eh bien ! examinons quels seront, pour
l'Arrondissement d'Arcis, les résultats de la nomi-
nation de Simon Giguet ? On vous parle d'indépen-
dance ? Simon, que je maltraite comme candidat,
est mon ami, comme il est celui de tous ceux qui
m'écoutent, et je serai personnellement charmé
de le voir devenir un orateur de la gauche, se pla-
cer entre Garnier-Pagès et Laffitte[1] ; mais qu'en
reviendra-t-il à l'Arrondissement ?... L'Arrondisse-
ment aura perdu l'appui du comte de Gondreville
et celui des Keller... Nous avons tous besoin de
l'un et des autres dans une période de cinq ans.
On va voir la maréchale de Carigliano, pour obte-
nir la réforme d'un gaillard dont le numéro est
mauvais. On a recours au crédit des Keller dans
bien des affaires qui se décident sur leur recom-
mandation. On a toujours trouvé le vieux comte
de Gondreville tout prêt à nous rendre service. Il
suffit d'être d'Arcis pour entrer chez lui, sans faire
antichambre. Ces trois familles connaissent toutes
les familles d'Arcis... Où est la caisse de la maison
Giguet, et quelle sera son influence dans les minis-
tères ?... De quel crédit jouira-t-elle sur la place
de Paris ?... S'il faut faire reconstruire en pierre
notre méchant pont de bois, obtiendra-t-elle du
Département et de l'État les fonds nécessaires !...
En nommant Charles Keller, nous continuons un
pacte d'alliance et d'amitié qui jusqu'aujourd'hui
ne nous a donné que des bénéfices. En nom-
mant mon bon et excellent camarade de collège,
mon digne ami Simon Giguet, nous réaliserons

des pertes, jusqu'au jour où il sera ministre ! Je connais assez sa modestie pour croire qu'il ne me démentira pas si je doute de sa nomination à ce poste !... (Rires.) Je suis venu dans cette réunion pour m'opposer à un acte que je regarde comme fatal à notre Arrondissement. Charles Keller appartient à la cour ! me dira-t-on. Eh ! tant mieux ! nous n'aurons pas à payer les frais de son apprentissage politique, il sait les affaires du pays, il connaît les nécessités parlementaires, il est plus près d'être homme d'État que mon ami Simon, qui n'a pas la prétention de s'être fait Pitt ou Talleyrand, dans notre pauvre petite ville d'Arcis...

— Danton en est sorti !... cria le colonel Giguet furieux de cette improvisation pleine de justesse.

— Bravo !... »

Ce mot fut une acclamation, soixante personnes battirent des mains.

« Mon père a bien de l'esprit, dit tout bas Simon Giguet à Beauvisage.

— Je ne comprends pas, qu'à propos d'une élection, dit le vieux colonel à qui le sang bouillait dans le visage et qui se leva soudain, on tiraille les liens qui nous unissent au comte de Gondreville. Mon fils tient sa fortune de sa mère, il n'a rien demandé au comte de Gondreville. Le comte n'aurait pas existé, que Simon serait ce qu'il est : fils d'un colonel d'artillerie qui doit ses grades à ses services, un avocat dont les opinions n'ont pas varié. Je dirais tout haut au comte de Gondreville et en face de lui : "Nous avons nommé votre gendre pendant vingt ans, aujourd'hui nous voulons faire voir qu'en le nommant nous agissions

volontairement, et nous prenons un homme d'Arcis, afin de montrer que le vieil esprit de 1789, à qui vous avez dû votre fortune, vit toujours dans la patrie des Danton, des Malin, des Grévin, des Pigoult, des Marion !..." Et voilà ! »

Et le vieillard s'assit. Il se fit alors un grand brouhaha. Achille ouvrit la bouche pour répliquer. Beauvisage, qui ne se serait pas cru président s'il n'avait pas agité sa sonnette, augmenta le tapage en réclamant le silence. Il était alors deux heures.

« Je prends la liberté de faire observer à l'honorable colonel Giguet, dont les sentiments sont faciles à comprendre, qu'il a pris de lui-même la parole, et c'est contre les usages parlementaires, dit Achille Pigoult.

— Je ne crois pas nécessaire de rappeler à l'ordre le colonel... dit Beauvisage. Il est père... »

Le silence se rétablit.

« Nous ne sommes pas venus ici, s'écria Fromaget, pour dire *Amen* à tout ce que voudraient MM. Giguet, père et fils...

— Non ! non ! cria l'assemblée.

— Ça va mal ! dit Mme Marion à sa cuisinière.

— Messieurs, reprit Achille, je me borne à demander catégoriquement à mon ami Simon Giguet ce qu'il compte faire pour nos intérêts !...

— Oui ! oui !

— Depuis quand, dit Simon Giguet, de bons citoyens comme ceux d'Arcis voudraient-ils faire métier et marchandise de la sainte mission du député ?... »

On ne se figure pas l'effet que produisent les

beaux sentiments sur les hommes réunis. On applaudit aux grandes maximes, et l'on n'en vote pas moins l'abaissement de son pays, comme le forçat qui souhaite la punition de Robert Macaire[1] en voyant jouer la pièce, n'en va pas moins assassiner un M. Germeuil quelconque.

« Bravo ! crièrent quelques électeurs Giguet-pur-sang.

— Vous m'enverriez à la Chambre, si vous m'y envoyiez, pour y représenter des principes, les principes de 1789 ! pour être un des chiffres, si vous voulez, de l'opposition, mais pour voter avec elle, éclairer le gouvernement, faire la guerre aux abus, et réclamer le progrès en tout...

— Qu'appelez-vous progrès ? Pour nous, le progrès serait de mettre la Champagne pouilleuse en culture, dit Fromaget.

— Le progrès ! je vais vous l'expliquer comme je l'entends, cria Giguet exaspéré par l'interruption.

— C'est les frontières du Rhin pour la France ! dit le colonel, et les traités de 1815 déchirés !

— C'est de vendre toujours le blé fort cher et de laisser toujours le pain à bon marché, cria railleusement Achille Pigoult qui, croyant faire une plaisanterie, exprimait un des non-sens qui règnent en France.

— C'est le bonheur de tous obtenu par le triomphe des doctrinaires humanitaires...

— Qu'est-ce que je disais ?... demanda le fin notaire à ses voisins.

— Chut ! silence ! Écoutons ! dirent quelques curieux.

— Messieurs, dit le gros Mollot en souriant, le

débat s'élève, donnez votre attention à l'orateur,
laissez-le s'expliquer...

— À toutes les époques de transition, messieurs,
reprit gravement Simon Giguet, et nous sommes
à l'une de ces époques...

— Bèèèè... bèèèè... » fit un ami d'Achille Pigoult
qui possédait les facultés (sublimes en matière
d'élection) du ventriloque.

Un fou rire général s'empara de cette assemblée,
champenoise avant tout. Simon Giguet se croisa
les bras et attendit que cet orage de rires fût passé.

« Si l'on a prétendu me donner une leçon,
reprit-il, et me dire que je suis le troupeau des
glorieux défenseurs des droits de l'humanité
qui lancent cri sur cri, livre sur livre, du prêtre
immortel qui plaide pour la Pologne expirée, du
courageux pamphlétaire, le surveillant de la liste
civile, des philosophes qui réclament la sincérité
dans le jeu de nos institutions, je remercie mon
interrupteur inconnu ! Pour moi, le progrès, c'est
la réalisation de tout ce qui nous fut promis à la
révolution de Juillet, c'est la réforme électorale,
c'est...

— Vous êtes démocrate, alors ! dit Achille
Pigoult.

— Non reprit le candidat. Est-ce être démocrate
que de vouloir le développement régulier, légal
de nos institutions ? Pour moi, le progrès, c'est la
fraternité rétablie entre les membres de la grande
famille française, et nous ne pouvons pas nous
dissimuler que beaucoup de souffrances... »

À trois heures, Simon Giguet expliquait encore
le progrès, et quelques-uns des assistants faisaient

entendre des ronflements réguliers qui dénotaient un profond sommeil. Le malicieux Achille Pigoult avait engagé tout le monde à religieusement écouter l'orateur qui se noyait dans ses phrases et périphrases[1].

En ce moment, plusieurs groupes de bourgeois, électeurs ou non, stationnaient devant le château d'Arcis, dont la grille donne sur la place, et en retour de laquelle se trouve la porte de la maison Marion.

Cette place est un terrain auquel aboutissent plusieurs routes et plusieurs rues. Il s'y trouve un marché couvert ; puis, en face du château, de l'autre côté de la place qui n'est ni pavée, ni macadamisée, et où la pluie dessine de petites ravines, s'étend une magnifique promenade appelée Avenue des Soupirs. Est-ce à l'honneur ou au blâme des femmes de la ville ? Cette amphibologie est sans doute un trait d'esprit du pays. Deux belles contre-allées plantées de vieux tilleuls très touffus, mènent de la place à un boulevard circulaire, qui forme une autre promenade délaissée comme toutes les promenades de province, où l'on aperçoit beaucoup plus d'immondices tranquilles que de promeneurs agités comme ceux de Paris.

Au plus fort de la discussion qu'Achille Pigoult dramatisait avec un sang-froid et un courage dignes d'un orateur du vrai parlement, quatre personnages se promenaient de front sous les tilleuls d'une des contre-allées de l'avenue des Soupirs. Quand ils arrivaient à la place, ils s'arrêtaient d'un commun accord, et regardaient les habitants d'Arcis qui bourdonnaient devant le château, comme

des abeilles rentrant le soir à leur ruche. Ces quatre promeneurs étaient tout le parti ministériel d'Arcis : le sous-préfet, le procureur du roi, son substitut, et M. Martener le juge d'instruction. Le président du tribunal est, comme on le sait déjà, partisan de la branche aînée et le dévoué serviteur de la maison de Cinq-Cygne.

« Non, je ne conçois pas le gouvernement, répéta le sous-préfet en montrant les groupes qui épaississaient. En de si graves conjonctures, on me laisse sans instructions !...

— Vous ressemblez en ceci à beaucoup de monde ! répondit Olivier Vinet en souriant.

— Qu'avez-vous à reprocher au gouvernement ? demanda le procureur du roi.

— Le ministère est fort embarrassé, reprit le jeune Martener ; il sait que cet Arrondissement appartient en quelque sorte aux Keller, et il se gardera bien de les contrarier. On a des ménagements à garder avec le seul homme comparable à M. de Talleyrand. Ce n'est pas au préfet que vous deviez envoyer le commissaire de police, mais au comte de Gondreville.

— En attendant, dit Frédéric Marest, l'opposition se remue, et vous voyez quelle est l'influence du colonel Giguet. Notre maire, M. Beauvisage, préside cette réunion préparatoire...

— Après tout, dit sournoisement Olivier Vinet au sous-préfet, Simon Giguet est votre ami, votre camarade de collège, il sera du parti de M. Thiers, et vous ne risquez rien à favoriser sa nomination.

— Avant de tomber, le ministère actuel peut me

destituer. Si nous savons quand on nous destitue, nous ne savons jamais quand on nous renomme, dit Antonin Goulard.

— Collinet, l'épicier !... voilà le soixante-septième électeur entré chez le colonel Giguet, dit M. Martener qui faisait son métier de juge d'instruction en comptant les électeurs.

— Si Charles Keller est le candidat du ministère, reprit Antonin Goulard, on aurait dû me le dire, et ne pas donner le temps à Simon Giguet de s'emparer des esprits ! »

Ces quatre personnages arrivèrent en marchant lentement jusqu'à l'endroit où cesse le boulevard, et où il devient la place publique.

« Voilà M. Groslier ! » dit le juge en apercevant un homme à cheval.

Ce cavalier était le commissaire de police ; il aperçut le gouvernement d'Arcis, réuni sur la voie publique, et se dirigea vers les quatre magistrats.

« Eh bien ! monsieur Groslier ?... fit le sous-préfet en allant causer avec le commissaire à quelques pas de distance des trois magistrats.

— Monsieur, dit le commissaire de police à voix basse, M. le préfet m'a chargé de vous apprendre une triste nouvelle, M. le vicomte Charles Keller est mort. La nouvelle est arrivée avant-hier à Paris par le télégraphe, et les deux messieurs Keller, monsieur le comte de Gondreville, la maréchale de Carigliano, enfin toute la famille est depuis hier à Gondreville. Abd-el-Kader a repris l'offensive en Afrique[1], et la guerre s'y fait avec acharnement. Ce pauvre jeune homme a été l'une des premières victimes

des hostilités. Vous recevrez, ici même, m'a dit M. le préfet, relativement à l'élection, des instructions confidentielles...

— Par qui ?... demanda le sous-préfet.

— Si je le savais, ce ne serait plus confidentiel, répondit le commissaire. M. le préfet lui-même ne sait rien. Ce sera, m'a-t-il dit, un secret entre vous et le ministre. »

Et il continua son chemin après avoir vu l'heureux sous-préfet mettant un doigt sur les lèvres pour lui recommander le silence.

« Eh bien ! quelle nouvelle de la préfecture ?... dit le procureur du roi quand Antonin Goulard revint vers le groupe formé par les trois fonctionnaires.

— Rien de bien satisfaisant », répondit d'un air mystérieux Antonin qui marcha lestement comme s'il voulait quitter les magistrats.

En allant vers le milieu de la place assez silencieusement, car les trois magistrats furent comme piqués de la vitesse affectée par le sous-préfet, M. Martener aperçut la vieille Mme Beau-visage, la mère de Philéas, entourée par presque tous les bourgeois de la place, auxquels elle paraissait faire un récit. Un avoué, nommé Sinot, qui avait la clientèle des royalistes de l'Arrondissement d'Arcis, et qui s'était abstenu d'aller à la réunion Giguet, se détacha du groupe et courut vers la porte de la maison Marion en sonnant avec force.

« Qu'y a-t-il ? dit Frédéric Marest en laissant tomber son lorgnon et instruisant le sous-préfet et le juge de cette circonstance.

— Il y a, messieurs, répondit Antonin Goulard,

que Charles Keller a été tué en Afrique, et que cet événement donne les plus belles chances à Simon Giguet ! Vous connaissez Arcis, il ne pouvait y avoir d'autre candidat ministériel que Charles Keller. Tout autre rencontrera contre lui le patriotisme de clocher…

— Un pareil imbécile serait nommé ?… » dit Olivier Vinet en riant.

Le substitut, âgé d'environ vingt-trois ans, en sa qualité de fils aîné d'un des plus fameux procureurs généraux dont l'arrivée au pouvoir date de la révolution de Juillet, avait dû naturellement à l'influence de son père d'entrer dans la magistrature du parquet. Ce procureur général, toujours nommé député par la ville de Provins, est un des arcs-boutants du centre à la Chambre. Aussi le fils, dont la mère est une demoiselle de Chargebœuf, avait-il une assurance, dans ses fonctions et dans son allure, qui révélait le crédit du père. Il exprimait ses opinions sur les hommes et sur les choses, sans trop se gêner ; car il espérait ne pas rester longtemps dans la ville d'Arcis, et passer procureur du roi à Versailles, infaillible marchepied d'un poste à Paris. L'air dégagé de ce petit Vinet, l'espèce de fatuité judiciaire que lui donnait la certitude de faire son chemin, gênaient d'autant plus Frédéric Marest que l'esprit le plus mordant appuyait les prétentions du subordonné. Le procureur du Roi, homme de quarante ans qui, sous la Restauration, avait mis six ans à devenir premier substitut, et que la révolution de Juillet oubliait au parquet d'Arcis, quoiqu'il eût dix-huit mille francs de rente, se trouvait perpétuellement

pris entre le désir de se concilier les bonnes grâces d'un procureur général susceptible d'être garde des Sceaux tout comme tant d'avocats-députés, et la nécessité de garder sa dignité.

Olivier Vinet, mince et fluet, blond, à la figure fade, relevée par deux yeux verts pleins de malice, était de ces jeunes gens railleurs, portés au plaisir, qui savent reprendre l'air gourmé, rogue et pédant dont s'arment les magistrats une fois sur leur siège. Le grand, gros, épais et grave procureur du Roi venait d'inventer depuis quelques jours un système au moyen duquel il se tirait d'affaires avec le désespérant Vinet, il le traitait comme un père traite un enfant gâté.

« Olivier, répondit-il à son substitut en lui frappant sur l'épaule, un homme qui a autant de portée que vous doit penser que maître Giguet peut devenir député. Vous eussiez dit votre mot tout aussi bien devant des gens d'Arcis qu'entre amis.

— Il y a quelque chose contre Giguet », dit alors M. Martener.

Ce bon jeune homme, assez lourd, mais plein de capacité, fils d'un médecin de Provins, devait sa place au procureur général Vinet, qui fut pendant longtemps avocat à Provins et qui protégeait les gens de Provins, comme le comte de Gondreville protégeait ceux d'Arcis. (Voir *Pierrette*.)

« Quoi ? fit Antonin.

— Le patriotisme de clocher est terrible contre un homme qu'on impose à des électeurs, reprit le juge ; mais quand il s'agira pour les bonnes gens

d'Arcis d'élever un de leurs égaux, la jalousie, l'envie seront plus fortes que le patriotisme.

— C'est bien simple, dit le procureur du Roi, mais c'est bien vrai… Si vous pouvez réunir cinquante voix ministérielles, vous vous trouverez vraisemblablement le maître des élections ici, ajouta-t-il en regardant Antonin Goulard.

— Il suffit d'opposer un candidat du même genre à Simon Giguet », dit Olivier Vinet.

Le sous-préfet laissa percer sur sa figure un mouvement de satisfaction qui ne pouvait échapper à aucun de ses trois compagnons, avec lesquels il s'entendait d'ailleurs très bien. Garçons tous les quatre, tous assez riches, ils avaient formé, sans aucune préméditation, une alliance pour échapper aux ennuis de la province. Les trois fonctionnaires avaient d'ailleurs remarqué déjà l'espèce de jalousie que Giguet inspirait à Goulard, et qu'une notice sur leurs antécédents fera comprendre.

Fils d'un ancien piqueur de la maison de Simeuse, enrichi par un achat de biens nationaux, Antonin Goulard était, comme Simon Giguet, un enfant d'Arcis. Le vieux Goulard, son père, quitta l'abbaye du Valpreux, (corruption du Val-des-Preux), pour habiter Arcis après la mort de sa femme, et il envoya son fils Antonin au lycée impérial, où le colonel Giguet avait déjà mis son fils Simon. Les deux compatriotes, après s'être trouvés camarades de collège, firent à Paris leur droit ensemble, et leur amitié s'y continua dans les amusements de la jeunesse. Ils se promirent de s'aider les uns les autres à parvenir en se trouvant tous deux dans des carrières différentes. Mais le

sort voulut qu'ils devinssent rivaux. Malgré ses avantages assez positifs, malgré la croix de la Légion d'Honneur que le comte de Gondreville, à défaut d'avancement, avait fait obtenir à Goulard et qui fleurissait sa boutonnière, l'offre de son cœur et de sa position fut honnêtement rejetée, quand, six mois avant le jour où cette histoire commence, Antonin s'était présenté lui-même secrètement à Mme Beauvisage.

Aucune démarche de ce genre n'est secrète en province. Le procureur du roi, Frédéric Marest, dont la fortune, la boutonnière, la position étaient égales à celles d'Antonin Goulard, avait essuyé, trois ans auparavant, un refus motivé sur la différence des âges.

Aussi le sous-préfet et le procureur du roi se renfermaient-ils dans les bornes d'une exacte politesse avec les Beauvisage, et se moquaient d'eux en petit comité. Tous deux en se promenant, ils venaient de deviner et de se communiquer le secret de la candidature de Simon Giguet ; car ils avaient compris, la veille, les espérances de Mme Marion. Possédés l'un et l'autre du sentiment qui anime *le chien du jardinier*, ils étaient pleins d'une secrète bonne volonté pour empêcher l'avocat d'épouser la riche héritière dont la main leur avait été refusée.

« Dieu veuille que je sois le maître des élections, reprit le sous-préfet, et que le comte de Gondreville me fasse nommer préfet, car je n'ai pas plus envie que vous de rester ici, quoique je sois d'Arcis.

— Vous avez une belle occasion de vous faire nommer député, mon chef ! dit Olivier Vinet à

Marest. Venez voir mon père, qui sans doute arrivera dans quelques heures à Provins, et nous lui demanderons de vous faire prendre pour candidat ministériel...

— Restez ici, reprit Antonin, le ministère a des vues sur la candidature d'Arcis...

— Ah ! bah ? Mais il y a deux ministères, celui qui croit faire les élections et celui qui croit en profiter, dit Vinet.

— Ne compliquons pas les embarras d'Antonin », répondit Frédéric Marest en faisant un clignement d'yeux à son substitut.

Les quatre magistrats, alors arrivés bien au-delà de l'avenue des Soupirs, sur la place, s'avancèrent jusque devant l'auberge du *Mulet*, en voyant venir Poupart qui sortait de chez Mme Marion. En ce moment, la porte cochère de la maison vomissait les soixante-sept conspirateurs.

« Vous êtes donc allé dans cette maison, lui dit Antonin Goulard en lui montrant les murs du jardin Marion qui bordent la route de Brienne en face des écuries du *Mulet*.

— Je n'y retournerai plus, monsieur le sous-préfet, répondit l'aubergiste, le fils de M. Keller est mort, je n'ai plus rien à faire, Dieu s'est chargé de faire la place nette...

— Eh bien ! Pigoult ?... fit Olivier Vinet en voyant venir toute l'opposition de l'assemblée Marion.

— Eh bien ! répondit le notaire sur le front de qui la sueur non séchée témoignait de ses efforts, Sinot est venu nous apprendre une nouvelle qui les a mis tous d'accord ! À l'exception de cinq

dissidents : Poupart, mon grand-père, Mollot, Sinot et moi, tous ont juré, comme au jeu de paume, d'employer leurs moyens au triomphe de Simon Giguet, de qui je me suis fait un ennemi mortel. Oh ! nous nous étions échauffés. J'ai toujours amené les Giguet à fulminer contre les Gondreville. Ainsi le vieux comte sera de mon côté. Pas plus tard que demain, il saura tout ce que les soi-disant patriotes d'Arcis ont dit de lui, de sa corruption, de ses infamies, pour se soustraire à sa protection, ou, selon eux, à son joug.

— Ils sont unanimes, dit en souriant Olivier Vinet.

— Aujourd'hui, répondit M. Martener.

— Oh ! s'écria Pigoult, le sentiment général des électeurs est de nommer un homme du pays. Qui voulez-vous opposer à Simon Giguet ! un homme qui vient de passer deux heures à expliquer le mot progrès !…

— Nous trouverons le vieux Grévin, s'écria le sous-préfet.

— Il est sans ambition, répondit Pigoult ; mais il faut avant tout consulter M. le comte de Gondreville. Tenez, voyez avec quels soins Simon reconduit cette ganache dorée de Beauvisage », dit-il en montrant l'avocat qui tenait le maire par le bras et lui parlait à l'oreille.

Beauvisage saluait à droite et à gauche tous les habitants qui le regardaient avec la déférence que les gens de province témoignent à l'homme le plus riche de leur ville.

« Il le soigne comme père et maire ! répliqua Vinet.

— Oh ! il aura beau le papelarder, répondit Pigoult qui saisit la pensée cachée dans le calembourg du Substitut, la main de Cécile ne dépend ni du père, ni de la mère.

— Et de qui donc ?...

— De mon ancien patron. Simon serait nommé député d'Arcis il n'aurait pas ville gagnée... »

Quoi que le sous-préfet et Frédéric Marest pussent dire à Pigoult, il refusa d'expliquer cette exclamation qui leur avait justement paru grosse d'événements, et qui révélait une certaine connaissance des projets de la famille Beauvisage.

Tout Arcis était en mouvement, non seulement à cause de la fatale nouvelle qui venait d'atteindre la famille Gondreville, mais encore à cause de la grande résolution prise chez les Giguet où, dans ce moment, les trois domestiques et Mme Marion travaillaient à tout remettre en état, pour pouvoir recevoir pendant la soirée leurs habitués, que la curiosité devait attirer au grand complet[1].

La Champagne a l'apparence d'un pays pauvre et n'est qu'un pauvre pays. Son aspect est généralement triste, la campagne y est plate. Si vous traversez les villages et même les villes, vous n'apercevez que de méchantes constructions en bois ou en pisé ; les plus luxueuses sont en briques. La pierre y est à peine employée pour les établissements publics. Aussi le château, le Palais de Justice d'Arcis, l'église, sont-ils les seuls édifices bâtis en pierre. Néanmoins la Champagne, ou si vous voulez, les départements de l'Aube, de la Marne et de la Haute-Marne, déjà richement dotés

de ces vignobles dont la renommée est universelle, sont encore pleins d'industries florissantes.

Sans parler des manufactures de Reims, presque toute la bonneterie de France, commerce considérable, se fabrique autour de Troyes. La campagne, dans un rayon de dix lieues, est couverte d'ouvriers dont les métiers s'aperçoivent par les portes ouvertes quand on passe dans les villages. Ces ouvriers correspondent à des facteurs, lesquels aboutissent à un spéculateur appelé Fabricant. Ce fabricant traite avec des maisons de Paris ou souvent avec de simples bonnetiers au détail qui, les uns et les autres, ont une enseigne où se lisent ces mots : *Fabrique de bonneteries*. Ni les uns ni les autres ne font un bas, ni un bonnet, ni une chaussette. La bonneterie vient de la Champagne en grande partie, car il existe à Paris des ouvriers qui rivalisent avec les Champenois. Cet intermédiaire entre le producteur et le consommateur n'est pas une plaie particulière à la bonneterie. Il existe dans la plupart des commerces, et renchérit la marchandise de tout le bénéfice exigé par l'entrepositaire. Abattre ces cloisons coûteuses qui nuisent à la vente des produits serait une entreprise grandiose qui, par ses résultats, arriverait à la hauteur d'une œuvre politique. En effet, l'industrie tout entière y gagnerait, en établissant à l'intérieur ce bon marché si nécessaire à l'extérieur pour soutenir victorieusement la guerre industrielle avec l'étranger ; bataille tout aussi meurtrière que celle des armes.

Mais la destruction d'un abus de ce genre ne rapporterait pas aux philanthropes modernes la

gloire et les avantages d'une polémique soutenue pour les noix creuses de la négrophilie ou du système pénitentiaire ; aussi le commerce interlope de ces banquiers de marchandises continuera-t-il à peser pendant longtemps et sur la production et sur la consommation. En France, dans ce pays si spirituel, il semble que simplifier, ce soit détruire. La révolution de 1789 y fait encore peur.

On voit, par l'énergie industrielle que déploie un pays pour qui la nature est marâtre, quels progrès y ferait l'agriculture si l'argent consentait à commanditer le sol qui n'est pas plus ingrat dans la Champagne qu'il ne l'est en Écosse, où les capitaux ont produit des merveilles. Aussi le jour où l'agriculture aura vaincu les portions infertiles de ces départements, quand l'industrie aura semé quelques capitaux sur la craie champenoise, la prospérité triplera-t-elle. En effet le pays est sans luxe, les habitations y sont dénuées : le confort des Anglais y pénétrera, l'argent y prendra cette rapide circulation qui est la moitié de la richesse, et qui commence dans beaucoup de contrées inertes de la France.

Les écrivains, les administrateurs, l'Église du haut de ses chaires, la Presse du haut de ses colonnes, tous ceux à qui le hasard donne le pouvoir d'influer sur les masses, doivent le dire et le redire : thésauriser est un crime social. L'économie inintelligente de la province arrête la vie du corps industriel et gêne la santé de la nation.

Ainsi, la petite ville d'Arcis, sans transit, sans passage, en apparence vouée à l'immobilité sociale la plus complète, est, relativement, une ville riche

et pleine de capitaux lentement amassés dans l'industrie de la bonneterie.

M. Philéas Beauvisage était l'Alexandre, ou, si vous voulez, l'Attila de cette partie. Voici comment cet honorable industriel avait conquis sa suprématie sur le coton.

Resté le seul enfant des Beauvisage, anciens fermiers de la magnifique ferme de Bellache, dépendant de la terre de Gondreville, ses parents firent, en 1811, un sacrifice pour le sauver de la conscription, en achetant un homme. Depuis, la mère Beauvisage, devenue veuve, avait, en 1813, encore soustrait son fils unique à l'enrôlement des Gardes d'Honneur, grâce au crédit du comte de Gondreville. En 1813, Philéas, âgé de vingt et un ans, s'était déjà voué depuis trois ans au commerce pacifique de la bonneterie. En se trouvant alors à la fin du bail de Bellache, la vieille fermière refusa de le continuer. Elle se voyait en effet assez d'ouvrage pour ses vieux jours à faire valoir ses biens. Pour que rien ne troublât sa vieillesse, elle voulut procéder chez M. Grévin, le notaire d'Arcis, à la liquidation de la succession de son mari, quoique son fils ne lui demandât aucun compte ; il en résulta qu'elle lui devait cent cinquante mille francs environ. La bonne femme ne vendit point ses terres, dont la plus grande partie provenait du malheureux Michu, l'ancien régisseur de la maison de Simeuse, elle remit la somme en argent à son fils, en l'engageant à traiter de la maison de son patron, le fils du vieux juge de paix, dont les affaires étaient devenues si mauvaises, qu'on suspecta, comme on l'a dit déjà, sa mort d'avoir

été volontaire. Philéas Beauvisage, garçon sage et plein de respect pour sa mère, eut bientôt conclu l'affaire avec son patron ; et comme il tenait de ses parents la bosse que les phrénologistes appellent *l'acquisivité*[1], son ardeur de jeunesse se porta sur ce commerce qui lui parut magnifique et qu'il voulut agrandir par la spéculation. Ce prénom de Philéas, qui peut paraître extraordinaire, est une des mille bizarreries dues à la Révolution. Attachés à la famille Simeuse, et conséquemment bons catholiques, les Beauvisage avaient voulu faire baptiser leur enfant. Le curé de Cinq-Cygne, l'abbé Goujet, consulté par les fermiers, leur conseilla de donner à leur fils Philéas pour patron, un saint dont le nom grec satisferait la Municipalité ; car cet enfant naquit à une époque où les enfants s'inscrivaient à l'état civil sous les noms bizarres du calendrier républicain.

En 1814, la bonneterie, commerce peu chanceux en temps ordinaires, était soumis à toutes les variations des prix du coton. Le prix du coton dépendait du triomphe ou de la défaite de l'empereur Napoléon dont les adversaires, les généraux Anglais, disaient en Espagne : « La ville est prise, faites avancer les ballots… »

Pigoult, l'ex-patron du jeune Philéas, fournissait la matière première à ses ouvriers dans les campagnes. Au moment où il vendit sa maison de commerce au fils Beauvisage, il possédait une forte partie de cotons achetés en pleine hausse, tandis que de Lisbonne, on en introduisait des masses dans l'Empire à six sous le kilogramme, en vertu du fameux décret de l'empereur. La

réaction produite en France par l'introduction de ces cotons causa la mort de Pigoult, le père d'Achille, et commença la fortune de Philéas qui, loin de perdre la tête comme son patron, se fit un prix moyen en achetant du coton à bon marché, en quantité double de celle acquise par son pré- décesseur. Cette idée si simple permit à Philéas de tripler la fabrication, de se poser en bienfaiteur des ouvriers, et il put verser ses bonneteries dans Paris et en France, avec des bénéfices, quand les plus heureux vendaient à prix coûtant.

Au commencement de 1814, Philéas avait vidé ses magasins. La perspective d'une guerre sur le territoire, et dont les malheurs devaient peser principalement sur la Champagne, le rendit pru- dent ; il ne fit rien fabriquer, et se tint prêt à tout événement avec ses capitaux réalisés en or.

À cette époque, les lignes de douanes étaient enfoncées. Napoléon n'avait pu se passer de ses trente mille douaniers pour sa lutte sur le terri- toire. Le coton, introduit par mille trous faits à la haie de nos frontières, se glissait sur tous les marchés de la France. On ne se figure pas com- bien le coton fut fin et alerte à cette époque ! ni avec quelle avidité les Anglais s'emparèrent d'un pays où les bas de coton valaient six francs, et où les chemises en percale étaient un objet de luxe ! Les fabricants du second ordre, les prin- cipaux ouvriers, comptant sur le génie de Napo- léon, avaient acheté les cotons venus d'Espagne. Ils travaillèrent dans l'espoir de faire la loi, plus tard, aux négociants de Paris. Philéas observa ces faits. Puis quand la guerre ravagea la Champagne,

il se tint entre l'armée française et Paris. À chaque bataille perdue, il se présentait chez les ouvriers qui avaient enterré leurs produits dans des futailles, les silos de la bonneterie ; puis l'or à la main, ce cosaque des bas achetait au-dessous du prix de fabrication, de village en village, les tonneaux de marchandises qui pouvaient du jour au lendemain devenir la proie d'un ennemi dont les pieds avaient autant besoin d'être chaussés que le gosier d'être humecté.

Philéas déploya dans ces circonstances malheureuses une activité presque égale à celle de l'Empereur. Ce général du tricot fit commercialement la campagne de 1814 avec un courage ignoré. À une lieue en arrière, là où le général se portait à une lieue en avant, il accaparait des bonnets et des bas de coton dans son succès, là où l'empereur recueillait dans ses revers des palmes immortelles. Le génie fut égal de part et d'autre, quoiqu'il s'exerçât dans des sphères différentes et que l'un pensât à couvrir les têtes en aussi grand nombre que l'autre en faisait tomber. Obligé de se créer des moyens de transport pour sauver ses tonnes de bonneterie qu'il emmagasina dans un faubourg de Paris, Philéas mit souvent en réquisition des chevaux et des fourgons, comme s'il s'agissait du salut de l'Empire. Mais la majesté du commerce ne valait-elle pas celle de Napoléon ? Les marchands anglais, après avoir soldé l'Europe, n'avaient-ils pas raison du colosse qui menaçait leurs boutiques ?... Au moment où l'Empereur abdiquait à Fontainebleau, Philéas triomphant se trouvait maître de l'article. Il soutint, par suite

de ses habiles manœuvres, la dépréciation des cotons, et doubla sa fortune au moment où les plus heureux fabricants étaient ceux qui se défaisaient de leurs marchandises à cinquante pour cent de perte. Il revint à Arcis, riche de trois cent mille francs, dont la moitié placée sur le Grand Livre à soixante francs lui produisit quinze mille livres de rentes. Cent mille francs furent destinés à doubler le capital nécessaire à son commerce. Il employa le reste à bâtir, meubler, orner une belle maison sur la place du Pont, à Arcis.

Au retour du bonnetier triomphant, M. Grévin fut naturellement son confident. Le notaire avait alors à marier une fille unique, âgée de vingt ans. Le beau-père de Grévin, qui fut pendant quarante ans médecin d'Arcis, n'était pas encore mort. Grévin, déjà veuf, connaissait la fortune de la mère Beauvisage. Il crut à l'énergie, à la capacité d'un jeune homme assez hardi pour avoir ainsi fait la campagne de 1814. Séverine Grévin avait en dot la fortune de sa mère, soixante mille francs. Que pouvait laisser le vieux bonhomme Varlet à Séverine, tout au plus une pareille somme ! Grévin était alors âgé de cinquante ans, il craignait de mourir, il ne voyait plus jour, sous la Restauration, à marier sa fille à son goût ; car, pour elle, il avait de l'ambition. Dans ces circonstances, il eut la finesse de se faire demander sa fille en mariage par Philéas.

Séverine Grévin, jeune personne bien élevée, belle, passait alors pour être un des bons partis d'Arcis. D'ailleurs, une alliance avec l'ami le plus intime du sénateur, comte de Gondreville,

maintenu pair de France, ne pouvait qu'honorer le fils d'un fermier de Gondreville, la veuve Beauvisage eût fait un sacrifice pour l'obtenir ; mais en apprenant les succès de son fils, elle se dispensa de lui donner une dot, sage réserve qui fut imitée par le notaire. Ainsi fut consommée l'union du fils d'un fermier, jadis si fidèle aux Simeuse, avec la fille d'un de leurs plus cruels ennemis. C'est peut-être la seule application qui se fit du mot de Louis XVIII : Union et oubli.

Au second retour des Bourbons, le vieux médecin, M. Varlet, mourut à soixante-seize ans, laissant deux cent mille francs en or dans sa cave, outre ses biens évalués à une somme égale. Ainsi, Philéas et sa femme eurent, dès 1816, en dehors de leur commerce, trente mille francs de rente ; car Grévin voulut placer en immeubles la fortune de sa fille, et Beauvisage ne s'y opposa point. Les sommes recueillies par Séverine Grévin dans la succession de son grand-père donnèrent à peine quinze mille francs de revenu, malgré les belles occasions de placement que rechercha le vieux Grévin.

Ces deux premières années suffirent à Mme Beauvisage et à Grévin pour reconnaître la profonde ineptie de Philéas. Le coup d'œil de la rapacité commerciale avait paru l'effet d'une capacité supérieure au vieux notaire ; de même qu'il avait pris la jeunesse pour la force, et le bonheur pour le génie des affaires. Mais si Philéas savait lire, écrire et bien compter, jamais il n'avait rien lu. D'une ignorance crasse, on ne pouvait pas avoir avec lui la plus petite conversation, il répondait

par un déluge de lieux communs agréablement débités. Seulement, en sa qualité de fils de fermier, il ne manquait pas du bon sens commercial. La parole d'autrui devait exprimer des propositions nettes, claires, saisissables ; mais il ne rendait jamais la pareille à son adversaire. Philéas, bon et même tendre, pleurait au moindre récit pathétique. Cette bonté lui fit surtout respecter sa femme, dont la supériorité lui causa la plus profonde admiration. Séverine, femme à idées, savait tout, selon Philéas. Puis, elle voyait d'autant plus juste, qu'elle consultait son père en toute chose. Enfin elle possédait une grande fermeté qui la rendit chez elle maîtresse absolue. Dès que ce résultat fut obtenu, le vieux notaire eut moins de regret en voyant sa fille heureuse par une domination qui satisfait toujours les femmes de ce caractère ; mais restait la femme ! Voici ce que trouva, dit-on, la femme[1].

Dans la réaction de 1816, on envoya pour sous-préfet à Arcis un vicomte de Chargebœuf, de la branche pauvre, et qui fut nommé par la protection de la marquise de Cinq-Cygne, à la famille de laquelle il était allié. Ce jeune homme resta sous-préfet pendant cinq ans. La belle Mme Beauvisage ne fut pas, dit-on, étrangère au séjour infiniment trop prolongé pour son avancement que le vicomte fit dans cette sous-préfecture. Néanmoins, hâtons-nous de dire que les propos ne furent sanctionnés par aucun de ces scandales qui révèlent en province ces passions si difficiles à cacher aux Argus de petite ville. Si Séverine aima le vicomte de Chargebœuf, si elle fut aimée de lui,

ce fut en tout bien tout honneur, dirent les amis de Grévin et ceux de Marion. Cette double coterie imposa son opinion à tout l'Arrondissement ; mais les Marion, les Grévin n'avaient aucune influence sur les royalistes, et les royalistes tinrent le sous-préfet pour très heureux.

Dès que la marquise de Cinq-Cygne apprit ce qui se disait de son parent dans les châteaux, elle le fit venir à Cinq-Cygne ; et telle était son horreur pour tous ceux qui tenaient de loin ou de près aux acteurs du drame judiciaire si fatal à sa famille, qu'elle enjoignit au vicomte de changer de résidence. Elle obtint la nomination de son cousin à la sous-préfecture de Sancerre, en lui promettant une préfecture. Quelques fins observateurs prétendirent que le vicomte avait joué la passion pour devenir préfet, car il connaissait la haine de la marquise pour le nom de Grévin. D'autres remarquèrent des coïncidences entre les apparitions du vicomte de Chargebœuf à Paris, et les voyages qu'y faisait Mme Beauvisage, sous les prétextes les plus frivoles.

Un historien impartial serait fort embarrassé d'avoir une opinion sur des faits ensevelis dans les mystères de la vie privée. Une seule circonstance a paru donner gain de cause à la médisance. Cécile-Renée Beauvisage était née en 1820, au moment où M. de Chargebœuf quitta sa sous-préfecture, et parmi les noms de l'heureux sous-préfet se trouve celui de René. Ce nom fut donné par le comte de Gondreville, parrain de Cécile. Si la mère s'était opposée à ce que sa fille reçût ce nom, elle aurait en quelque sorte confirmé les

soupçons. Comme le monde veut toujours avoir raison, ceci passa pour une malice du vieux pair de France. Mme Keller, fille du comte, et qui avait nom Cécile, était la marraine. Quant à la ressemblance de Cécile-Renée Beauvisage, elle est frappante ! Cette jeune personne ne ressemble ni à son père ni à sa mère ; et, avec le temps, elle est devenue le portrait vivant du vicomte dont elle a pris les manières aristocratiques. Cette double ressemblance, morale et physique, ne put jamais être remarquée par les gens d'Arcis, où le vicomte ne revint plus.

Séverine rendit d'ailleurs Philéas heureux à sa manière. Il aimait la bonne chère et les aises de la vie, elle eut pour lui les vins les plus exquis, une table digne d'un évêque et entretenue par la meilleure cuisinière du département ; mais sans afficher aucun luxe, car elle maintint sa maison dans les conditions de la vie bourgeoise d'Arcis. Le proverbe d'Arcis est qu'il faut dîner chez Mme Beauvisage et passer la soirée chez Mme Marion.

La prépondérance que la Restauration donnait à la maison de Cinq-Cygne, dans l'Arrondissement d'Arcis, avait naturellement resserré les liens entre toutes les familles du pays qui touchèrent au procès criminel fait à propos de l'enlèvement de Gondreville. Les Marion, les Grévin, les Giguet furent d'autant plus unis, que le triomphe de leur opinion dite *constitutionnelle* aux élections exigeait une harmonie parfaite.

Par calcul, Séverine occupa Beauvisage au commerce de la bonneterie, auquel tout autre que lui

aurait pu renoncer ; elle l'envoyait à Paris, dans les campagnes, pour ses affaires. Aussi jusqu'en 1830, Philéas, qui trouvait à exercer ainsi sa bosse de l'acquisivité, gagna-t-il chaque année une somme équivalente à celle de ses dépenses, outre l'intérêt de ses capitaux, en faisant son métier *en pantoufles*, pour employer une expression proverbiale. Les intérêts de la fortune de M. et Mme Beauvisage, capitalisés depuis quinze ans par les soins de Grévin, devaient donc donner cinq cent mille francs en 1830. Telle était, en effet, à cette époque, la dot de Cécile, que le vieux notaire fit placer en trois pour cent à cinquante francs, ce qui produisit trente mille livres de rente. Ainsi, personne ne se trompait dans l'appréciation de la fortune des Beauvisage, alors évaluée à quatre-vingt mille francs de rentes. Depuis 1830, ils avaient vendu leur commerce de bonneterie à Jean Violette, un de leurs facteurs, petit-fils d'un des principaux témoins à charge dans l'affaire Simeuse, et ils avaient alors placé leurs capitaux, estimés à trois cent mille francs ; mais M. et Mme Beauvisage avaient en perspective les deux successions du vieux Grévin et de la vieille fermière Beauvisage, estimées chacune entre quinze et vingt mille francs de rentes. Les grandes fortunes de la province sont le produit du temps multiplié par l'économie. Trente ans de vieillesse y sont toujours un capital.

En donnant à Cécile-Renée cinquante mille francs de rentes en dot, M. et Mme Beauvisage conservaient encore pour eux ces deux successions, trente mille livres de rentes, et leur maison

d'Arcis. Une fois la marquise de Cinq-Cygne morte, Cécile pouvait assurément épouser le jeune marquis ; mais la santé de cette femme, encore forte et presque belle à soixante ans, tuait cette espérance, si toutefois elle était entrée au cœur de Grévin et de sa fille, comme le prétendaient quelques gens étonnés des refus essuyés par des gens aussi convenables que le sous-préfet et le procureur du roi.

La maison Beauvisage, une des plus belles d'Arcis, est située sur la place du Pont, dans l'alignement de la rue Vide-Bourse, à l'angle de la rue du Pont qui monte jusqu'à la place de l'Église. Quoique sans cour, ni jardin, comme beaucoup de maisons de province, elle y produit un certain effet, malgré des ornements de mauvais goût. La porte bâtarde, mais à deux ventaux, donne sur la place. Les croisées du rez-de-chaussée ont sur la rue la vue de l'auberge de la Poste, et sur la place celle du paysage assez pittoresque de l'Aube, dont la navigation commence en aval du pont. Au-delà du pont, se trouve une autre petite place sur laquelle demeure M. Grévin, et où commence la route de Sézanne. Sur la rue, comme sur la place, la maison Beauvisage, soigneusement peinte en blanc, a l'air d'avoir été bâtie en pierre. La hauteur des persiennes, les moulures extérieures des croisées, tout contribue à donner à cette habitation une certaine tournure que rehausse l'aspect généralement misérable des maisons d'Arcis, construites presque toutes en bois, et couvertes d'un enduit à l'aide duquel on simule la solidité de la pierre. Néanmoins, ces maisons

ne manquent pas d'une certaine naïveté, par cela même que chaque architecte, ou chaque bourgeois, s'est ingénié pour résoudre le problème que présente ce mode de bâtisse. On voit sur chacune des places qui se trouvent de l'un et de l'autre côté du pont un modèle de ces édifices champenois.

Au milieu de la rangée de maisons située sur la place, à gauche de la maison Beauvisage, on aperçoit, peinte en couleur lie-de-vin, et les bois peints en vert, la frêle boutique de Jean Violette, petit-fils du fameux fermier de Grouage, un des témoins principaux dans l'affaire de l'enlèvement du sénateur, à qui, depuis 1830, Beauvisage avait cédé son fonds de commerce, ses relations, et à qui, dit-on, il prêtait des capitaux.

Le pont d'Arcis est en bois. À cent mètres de ce pont, en remontant l'Aube, la rivière est barrée par un autre pont sur lequel s'élèvent les hautes constructions en bois d'un moulin à plusieurs tournants. Cet espace entre le pont public et ce pont particulier forme un grand bassin sur les rives duquel sont assises de grandes maisons. Par une échancrure, et au-dessus des toits, on aperçoit l'éminence sur laquelle sont assis le château d'Arcis, ses jardins, son parc, ses murs de clôture, ses arbres qui dominent le cours supérieur de l'Aube et les maigres prairies de la rive gauche.

Le bruit de l'Aube qui s'échappe au-delà de la chaussée des moulins par-dessus le barrage, la musique des roues contre lesquelles l'eau fouettée retombe dans le bassin en y produisant des cascades, animent la rue du Pont, et contrastent avec la tranquillité de la rivière qui coule en aval entre

les jardins de M. Grévin dont la maison se trouve au coin du pont sur la rive gauche, et le port où, sur la rive droite, les bateaux déchargent leurs marchandises devant une rangée de maisons assez pauvres, mais pittoresques. L'Aube serpente dans le lointain entre des arbres épars ou serrés, grand ou petits, de divers feuillages, au gré des caprices des riverains.

La physionomie des maisons est si variée, qu'un voyageur y trouverait un spécimen des maisons de tous les pays. Ainsi, au nord, sur le bord du bassin, dans les eaux duquel s'ébattent des canards, il y a une maison quasiment méridionale dont le toit plie sous la tuilerie à gouttières en usage dans l'Italie, elle est flanquée d'un jardinet soutenu par un coin de quai, dans lequel il s'élève des vignes, une treille et deux ou trois arbres. Elle rappelle quelques détails de Rome où, sur la rive du Tibre, quelques maisons offrent des aspects semblables. En face, sur l'autre bord, est une grande maison à toit avancé, avec des galeries, qui ressemble à une maison suisse. Pour compléter l'illusion, entre cette construction et le déversoir, on aperçoit une vaste prairie ornée de ses peupliers et que traverse une petite route sablonneuse. Enfin, les constructions du château qui paraît, entouré de maisons si frêles, d'autant plus imposant, représente les splendeurs de l'aristocratie française.

Quoique les deux places du pont soient coupées par le chemin de Sézanne, une affreuse chaussée en mauvais état, et qu'elles soient l'endroit le plus vivant de la ville, car la Justice de paix et la mairie d'Arcis sont situées rue Vide-Bourse, un Parisien

trouverait ce lieu prodigieusement champêtre et solitaire. Ce paysage a tant de naïveté que, sur la place du Pont, en face de l'auberge de la Poste, vous voyez une pompe de ferme ; il s'en trouve bien une à peu près semblable dans la splendide cour du Louvre !

Rien n'explique mieux la vie de province que le silence profond dans lequel est ensevelie cette petite ville et qui règne dans son endroit le plus vivant. On doit facilement imaginer combien la présence d'un étranger, n'y passât-il qu'une demi-journée, y est inquiétante, avec quelle attention des visages se penchent à toutes les croisées pour l'observer, et dans quel état d'espionnage les habitants vivent les uns envers les autres. La vie y devient si conventuelle, qu'à l'exception des dimanches et jours de fêtes, un étranger ne rencontre personne sur les boulevards, ni dans l'avenue des Soupirs, nulle part, pas même par les rues.

Chacun peut comprendre maintenant pourquoi le rez-de-chaussée de la maison Beauvisage était de plain-pied avec la rue et la place. La place y servait de cour. En se mettant à sa fenêtre, l'ancien bonnetier pouvait embrasser en enfilade la place de l'Église, les deux places du pont, et le chemin de Sézanne. Il voyait arriver les messagers et les voyageurs à l'auberge de la Poste. Enfin il apercevait, les jours d'audience, le mouvement de la Justice de paix et celui de la Mairie. Aussi Beauvisage n'aurait pas troqué sa maison contre le château, malgré son air seigneurial, ses pierres de taille et sa superbe situation[1].

En entrant chez Beauvisage, on trouvait devant

soi un péristyle où se développait, au fond, un escalier. À droite, on entrait dans un vaste salon dont les deux fenêtres donnaient sur la place, et à gauche dans une belle salle à manger dont les fenêtres voyaient sur la rue. Le premier étage servait à l'habitation.

Malgré la fortune des Beauvisage, le personnel de leur maison se composait de la cuisinière et d'une femme de chambre, espèce de paysanne qui savonnait, repassait, frottait plus souvent qu'elle n'habillait madame et mademoiselle, habituées à se servir l'une l'autre pour employer le temps. Depuis la vente du fonds de bonneterie, le cheval et le cabriolet de Philéas, logés à l'hôtel de la Poste, avaient été supprimés et vendus.

Au moment où Philéas rentra chez lui, sa femme, qui avait appris la résolution de l'assemblée Giguet, avait mis ses bottines et son châle pour aller chez son père, car elle devinait bien que le soir, Mme Marion lui ferait quelques ouvertures relativement à Cécile pour Simon. Après avoir appris à sa femme la mort de Charles Keller, il lui demanda naïvement son avis par un : — Que dis-tu de cela, ma femme ? — qui peignait son habitude de respecter l'opinion de Séverine en toute chose. Puis il s'assit sur un fauteuil et attendit une réponse.

En 1839, Mme Beauvisage, alors âgée de quarante-quatre ans, était si bien conservée qu'elle aurait pu doubler Mlle Mars. En se rappelant la plus charmante Célimène que le Théâtre-Français ait eue, on se fera une idée exacte de la physionomie de Séverine Grévin. C'était la même

richesse de formes, la même beauté de visage, la même netteté de contours ; mais la femme du bonnetier avait une petite taille qui lui ôtait cette grâce noble, cette coquetterie à la Sévigné par lesquelles la grande actrice se recommande au souvenir des hommes qui ont vu l'Empire et la Restauration.

La vie de province et la mise un peu négligée à laquelle Séverine se laissait aller, depuis dix ans, donnait je ne sais quoi de commun à ce beau profil, à ces beaux traits, et l'embonpoint avait détruit ce corps, si magnifique pendant les douze premières années de mariage. Mais Séverine rachetait ces imperfections par un regard souverain, superbe, impérieux, et par une certaine attitude de tête pleine de fierté. Ses cheveux encore noirs, longs et fournis, relevés en hautes tresses sur la tête, lui prêtaient un air jeune. Elle avait une poitrine et des épaules de neige ; mais tout cela rebondi, plein, de manière à gêner le mouvement du col devenu trop court. Au bout de ses gros bras pote-lés pendait une jolie petite main trop grasse. Elle était enfin accablée de tant de vie et de santé, que par-dessus ses souliers la chair, quoique conte-nue, formait un léger bourrelet. Deux anneaux de nuit, d'une valeur de mille écus chaque, ornaient ses oreilles. Elle portait un bonnet de dentelles à nœuds roses, une robe-redingote en mousseline de laine à raies alternativement roses et gris de lin, bordée de lisérés verts, qui s'ouvrait par en bas pour laisser voir un jupon garni d'une petite valen-cienne, et un châle de cachemire vert à palmes dont la pointe traînait jusqu'à terre. Ses pieds ne

paraissaient pas à l'aise dans ses brodequins de peau bronzée.

« Vous n'avez pas tellement faim, dit-elle en jetant les yeux sur Beauvisage, que vous ne puissiez attendre une demi-heure. Mon père a fini de dîner, et je ne peux pas manger en repos sans avoir su ce qu'il pense et si nous devons aller à Gondreville.

— Va, va, ma bonne, je t'attendrai, dit le bonnetier.

— Mon Dieu, je ne vous déshabituerai donc jamais de me tutoyer ? dit-elle en faisant un geste d'épaules assez significatif.

— Jamais cela ne m'est arrivé devant le monde, depuis 1817, dit Philéas.

— Cela vous arrive constamment devant les domestiques et devant votre fille.

— Comme vous voudrez, Séverine, répondit tristement Beauvisage.

— Surtout, ne dites pas un mot à Cécile de cette détermination des électeurs, ajouta Mme Beauvisage qui se mirait dans la glace en arrangeant son châle.

— Veux-tu que j'aille avec toi chez ton père ? demanda Philéas.

— Non, restez avec Cécile. D'ailleurs, Jean Violette ne doit-il pas vous payer aujourd'hui le reste de son prix ? Il va venir vous apporter ses vingt mille francs. Voilà trois fois qu'il nous remet à trois mois, ne lui accordez plus de délais ; et s'il n'est pas en mesure, allez porter son billet à Courtet l'huissier ; soyons en règle, prenez jugement. Achille Pigoult vous dira comment faire pour

toucher notre argent. Ce Violette est bien le digne petit-fils de son grand-père ! je le crois capable de s'enrichir par une faillite : il n'a ni foi ni loi.

— Il est bien intelligent, dit Beauvisage.

— Vous lui avez donné pour trente mille francs une clientèle et un établissement qui, certes, en valait cinquante mille, et en huit ans il ne vous a payé que dix mille francs...

— Je n'ai jamais poursuivi personne, répondit Beauvisage, et j'aime mieux perdre mon argent que de tourmenter un pauvre homme...

— Un homme qui se moque de vous ! »

Beauvisage resta muet. Ne trouvant rien à répondre à cette observation cruelle, il regarda les planches qui formaient le parquet du salon. Peut-être l'abolition progressive de l'intelligence et de la volonté de Beauvisage s'expliquerait-elle par l'abus du sommeil. Couché tous les soirs à huit heures et levé le lendemain à huit heures, il dormait depuis vingt ans ses douze heures sans jamais s'être réveillé la nuit, ou, si ce grave événement arrivait, c'était pour lui le fait le plus extraordinaire, il en parlait pendant toute la journée. Il passait à sa toilette une heure environ, car sa femme l'avait habitué à ne se présenter devant elle, au déjeuner, que rasé, propre et habillé. Quand il était dans le commerce, il partait après le déjeuner, il allait à ses affaires, et ne revenait que pour le dîner. Depuis 1832, il avait remplacé les courses d'affaires par une visite à son beau-père, et par une promenade, ou par des visites en ville. En tout temps, il portait des bottes, un pantalon de drap bleu, un gilet blanc et un habit

bleu, tenue encore exigée par sa femme. Son linge se recommandait par une blancheur et une finesse d'autant plus remarquée, que Séverine l'obligeait à en changer tous les jours. Ces soins pour son extérieur, si rarement pris en province, contribuaient à le faire considérer dans Arcis comme on considère à Paris un homme élégant.

À l'extérieur, ce digne et grave marchand de bonnets de coton paraissait donc un personnage ; car sa femme était assez spirituelle pour n'avoir jamais dit une parole qui mît le public d'Arcis dans la confidence de son désappointement et dans la nullité de son mari, qui, grâce à ses sourires, à ses phrases obséquieuses et à sa tenue d'homme riche, passait pour un des hommes les plus considérables. On disait que Séverine en était si jalouse, qu'elle l'empêchait d'aller en soirée ; tandis que Philéas broyait les roses et les lys sur son teint par la pesanteur d'un heureux sommeil.

Beauvisage, qui vivait selon ses goûts, choyé par sa femme, bien servi par ses deux domestiques, cajolé par sa fille, se disait l'homme le plus heureux d'Arcis, et il l'était. Le sentiment de Séverine pour cet homme nul n'allait pas sans la pitié protectrice de la mère pour ses enfants. Elle déguisait la dureté des paroles qu'elle était obligée de lui dire, sous un air de plaisanterie. Aucun ménage n'était plus calme, et l'aversion que Philéas avait pour le monde où il s'endormait, où il ne pouvait pas jouer ne sachant aucun jeu de cartes, avait rendu Séverine entièrement maîtresse de ses soirées.

L'arrivée de Cécile mit un terme à l'embarras de Philéas, qui s'écria : « Comme te voilà belle ! »

Mme Beauvisage se retourna brusquement et jeta sur sa fille un regard perçant qui la fit rougir.

« Ah ! Cécile, qui vous a dit de faire une pareille toilette ?… demanda la mère.

— N'irons-nous pas ce soir chez Mme Marion ? Je me suis habillée pour voir comment m'allait ma nouvelle robe.

— Cécile ! Cécile ! fit Séverine, pourquoi vouloir tromper votre mère ?… Ce n'est pas bien, je ne suis pas contente de vous, vous voulez me cacher quelque pensée…

— Qu'a-t-elle donc fait ? demanda Beauvisage enchanté de voir sa fille si pimpante.

— Ce qu'elle a fait ? je le lui dirai !… » fit Mme Beauvisage en menaçant du doigt sa fille unique.

Cécile se jeta sur sa mère, l'embrassa, la cajola, ce qui, pour les filles uniques, est une manière d'avoir raison.

Cécile Beauvisage, jeune personne de dix-neuf ans, venait de mettre une robe en soie gris de lin, garnie de brandebourgs en gris plus foncé, et qui figurait par-devant une redingote. Le corsage à guimpe, orné de boutons et de jockeis, se terminait en pointe par-devant, et se laçait par-derrière comme un corset. Ce faux corset dessinait ainsi parfaitement le dos, les hanches et le buste. La jupe, garnie de trois rangs d'effilés, faisait des plis charmants, et annonçait par sa coupe et sa façon la science d'une couturière de Paris. Un joli fichu, garni de dentelle, retombait sur le corsage. L'héritière avait autour du cou un petit foulard rose noué très élégamment, et sur la tête un chapeau

de paille orné d'une rose mousseuse. Ses mains
étaient gantées de mitaines en filet noir. Elle était
chaussée de brodequins en peau bronzée ; enfin,
excepté son petit air endimanché, cette tournure
de figurine, dessinée dans les journaux de mode,
devait ravir le père et la mère de Cécile. Cécile
était d'ailleurs bien faite, d'une taille moyenne et
parfaitement proportionnée. Elle avait tressé ses
cheveux châtains, selon la mode de 1839, en deux
grosses nattes qui lui accompagnaient le visage et
se rattachaient derrière la tête. Sa figure, pleine
de santé, d'un ovale distingué, se recommandait
par cet air aristocratique qu'elle ne tenait ni de
son père, ni de sa mère. Ses yeux, d'un brun clair,
étaient entièrement dépourvus de cette expression
douce, calme et presque mélancolique, si naturelle
aux jeunes filles.

Vive, animée, bien portante, Cécile gâtait, par
une sorte de positif bourgeois, et par la liberté de
manières que prennent les enfants gâtés, tout ce
que sa physionomie avait de romanesque. Néan-
moins, un mari capable de refaire son éducation
et d'y effacer les traces de la vie de province, pou-
vait encore extraire de ce bloc une femme char-
mante. En effet, l'orgueil que Séverine mettait en
sa fille, avait contrebalancé les effets de sa ten-
dresse. Mme Beauvisage avait eu le courage de
bien élever sa fille, elle s'était habituée avec elle à
une fausse sévérité qui lui permit de se faire obéir
et de réprimer le peu de mal qui se trouvait dans
cette âme. La mère et la fille ne s'étaient jamais
quittées, ainsi Cécile avait, ce qui chez les jeunes
filles est plus rare qu'on ne le pense, une pureté de

pensée, une fraîcheur de cœur, une naïveté réelles, entières et parfaites.

« Votre toilette me donne à penser, dit Mme Beauvisage : Simon Giguet vous aurait-il dit quelque chose hier que vous m'auriez caché ?

— Eh bien ? dit Philéas, un homme qui va recevoir le mandat de ses concitoyens...

— Ma chère maman, dit Cécile à l'oreille de sa mère, il m'ennuie ; mais il n'y a plus que lui pour moi dans Arcis.

— Tu l'as bien jugé ; mais attends que ton grand-père ait prononcé », dit Mme Beauvisage en embrassant sa fille dont la réponse annonçait un grand sens tout en révélant une brèche faite dans son innocence par l'idée du Mariage[1].

La maison de Grévin, située sur la rive droite de l'Aube, et qui fait le coin de la petite place d'au-delà le pont, est une des plus vieilles maisons d'Arcis. Aussi est-elle bâtie en bois, et les intervalles de ces murs si légers sont-ils remplis de cailloux ; mais elle est revêtue d'une couche de mortier lissé à la truelle et peint en gris. Malgré ce fard coquet, elle n'en paraît pas moins être une maison de cartes.

Le jardin, situé le long de l'Aube, est protégé par un mur de terrasse couronné de pots de fleurs. Cette humble maison, dont les croisées ont des contrevents solides, peints en gris comme le mur, est garnie d'un mobilier en harmonie avec la simplicité de l'extérieur. En entrant on apercevait, dans une petite cour cailloutée, les treillages verts qui servaient de clôture au jardin. Au rez-de-chaussée, l'ancienne Étude, convertie en

salon, et dont les fenêtres donnent sur la rivière et sur la place, est meublée de vieux meubles en velours d'Utrecht vert, excessivement passé. L'ancien cabinet, devenu la salle à manger du notaire retiré. Là, tout annonce un vieillard profondément philosophe, et une de ces vies qui se sont écoulées comme coule l'eau des ruisseaux champêtres que les arlequins de la vie politique finissent par envier quand ils sont désabusés sur les grandeurs sociales, et des luttes insensées avec le cours de l'humanité.

Pendant que Séverine traverse le pont en regardant si son père a fini de dîner, il n'est pas inutile de jeter un coup d'œil sur la personne, sur la vie et les opinions de ce vieillard, que l'amitié du comte Malin de Gondreville recommandait au respect de tout le pays.

Voici la simple et naïve histoire de ce notaire, pendant longtemps, pour ainsi dire, le seul notaire d'Arcis.

En 1787, deux jeunes gens d'Arcis allèrent à Paris, recommandés à un avocat au conseil nommé Danton. Cet illustre patriote était d'Arcis. On y voit encore sa maison et sa famille y existe encore. Ceci pourrait expliquer l'influence que la Révolution exerça sur ce coin de la Champagne. Danton plaça ses compatriotes chez le procureur au Châtelet si fameux par son procès avec le comte Moreton de Chabrillant, à propos de sa loge à la première représentation du *Mariage de Figaro*, et pour qui le parlement prit fait et cause en se regardant comme outragé dans la personne de son procureur.

L'un s'appelait Malin et l'autre Grévin, tous deux fils uniques. Malin avait pour père le propriétaire même de la maison où demeure actuellement Grévin. Tous deux ils eurent l'un pour l'autre une mutuelle, une solide affection. Malin, garçon retors, d'un esprit profond, ambitieux, avait le don de la parole. Grévin, honnête, travailleur, eut pour vocation d'admirer Malin. Ils revinrent à leur pays lors de la Révolution, l'un pour être avocat à Troyes, l'autre pour être notaire à Arcis. Grévin, l'humble serviteur de Malin, le fit nommer député à la Convention. Malin fit nommer Grévin procureur syndic d'Arcis. Malin fut un obscur conventionnel jusqu'au 9 Thermidor, se rangeant toujours du côté du plus puissant, écrasant le faible ; mais Tallien lui fit comprendre la nécessité d'abattre Robespierre. Malin se distingua lors de cette terrible bataille parlementaire, il eut du courage à propos. Dès ce moment commença le rôle politique de cet homme, un des héros de la sphère inférieure : il abandonna le parti des Thermidoriens pour celui des Clichiens, et fut alors nommé membre du Conseil des Anciens. Devenu l'ami de Talleyrand et de Fouché, conspirant avec eux contre Bonaparte, il devint comme eux un des plus ardents partisans de Bonaparte, après la victoire de Marengo. Nommé tribun, il entra l'un des premiers au Conseil d'État, fut un des rédacteurs du Code, et fut promu l'un des premiers à la dignité de sénateur, sous le nom de comte de Gondreville. Ceci est le côté politique de cette vie, en voici le côté financier.

Grévin fut dans l'Arrondissement d'Arcis

l'instrument le plus actif et le plus habile de la fortune du comte de Gondreville. La terre de Gondreville appartenait aux Simeuse, bonne vieille noble famille de province, décimée par l'échafaud et dont les héritiers, deux jeunes gens, servaient dans l'armée de Condé. Cette terre vendue nationalement, fut acquise pour Malin sous le nom de M. Marion et par les soins de Grévin. Grévin fit acquérir à son ami la meilleure partie des biens ecclésiastiques vendus par la République dans le département de l'Aube. Malin envoyait à Grévin les sommes nécessaires à ces acquisitions, et n'oubliait d'ailleurs point son homme d'affaires. Quand vint le Directoire, époque à laquelle Malin régnait dans les conseils de la République, les ventes furent réalisées au nom de Malin. Grévin fut notaire et Malin fut conseiller d'État. Grévin fut maire d'Arcis, Malin fut sénateur et comte de Gondreville. Malin épousa la fille d'un fournisseur millionnaire, Grévin épousa la fille unique du bonhomme Varlet, le premier médecin d'Arcis. Le comte de Gondreville eut trois cent mille livres de rentes, un hôtel à Paris, le magnifique château de Gondreville ; il maria l'une de ses filles à l'un des Keller, banquier à Paris, l'autre au maréchal duc de Carigliano.

Grévin, lui, riche de quinze mille livres de rentes, possède la maison où il achève sa paisible vie en économisant, et il a géré les affaires de son ami, qui lui a vendu cette maison pour six mille francs.

Le comte de Gondreville a quatre-vingts et Grévin soixante-seize ans. Le pair de France se promène dans son parc, l'ancien notaire dans le

jardin du père de Malin. Tous deux enveloppés de molleton entassent écus sur écus. Aucun nuage n'a troublé cette amitié de soixante ans. Le notaire a toujours obéi au conventionnel, au conseiller d'État, au sénateur, au pair de France. Après la révolution de Juillet, Malin, en passant par Arcis, dit à Grévin : — Veux-tu la croix ? — Qué que j'en ferais ? répondit Grévin. L'un n'avait jamais failli à l'autre, tous deux s'étaient toujours mutuellement éclairés, conseillés ; l'un sans jalousie, et l'autre sans morgue ni prétention blessante. Malin avait toujours été obligé de faire la part de Grévin, car tout l'orgueil de Grévin était le comte de Gondreville. Grévin était autant comte de Gondreville que le comte de Gondreville lui-même.

Cependant, depuis la révolution de Juillet, moment où Grévin, se sentant vieilli, avait cessé de gérer les biens du comte, et où le comte, affaibli par l'âge et par sa participation aux tempêtes politiques, avait songé à vivre tranquille, les deux vieillards, sûrs d'eux-mêmes, mais n'ayant plus tant besoin l'un de l'autre, ne se voyaient plus guère. En allant à sa terre, ou en retournant à Paris, le comte venait voir Grévin, qui faisait seulement une ou deux visites au comte pendant son séjour à Gondreville. Il n'existait aucun lien entre leurs enfants. Jamais ni Mme Keller ni la duchesse de Carigliano n'avaient eu la moindre relation avec Mlle Grévin, ni avant ni après son mariage avec le bonnetier Beauvisage. Ce dédain involontaire ou réel surprenait beaucoup Séverine.

Grévin, maire d'Arcis sous l'Empire, serviable

pour tout le monde, avait, durant l'exercice de
son ministère, concilié, prévenu beaucoup de
difficultés. Sa rondeur, sa bonhomie et sa pro-
bité lui méritaient l'estime et l'affection de tout
l'Arrondissement, chacun, d'ailleurs, respectait
en lui l'homme qui disposait de la faveur, du
pouvoir et du crédit du comte de Gondreville.
Néanmoins, depuis que l'activité du notaire et sa
participation aux affaires publiques et particu-
lières avaient cessé ; depuis huit ans, son souvenir
s'était presque aboli dans la ville d'Arcis, où cha-
cun s'attendait, de jour en jour, à le voir mourir.
Grévin, à l'instar de son ami Malin, paraissait plus
végéter que vivre, il ne se montrait point, il culti-
vait son jardin, taillait ses arbres, allait examiner
ses légumes, ses bourgeons ; et comme tous les
vieillards, il s'essayait à l'état de cadavre. La vie
de ce septuagénaire était d'une régularité parfaite.
De même que son ami, le colonel Giguet, levé au
jour, couché avant neuf heures, il avait la fruga-
lité des avares, il buvait peu de vin, mais ce vin
était exquis. Il ne prenait ni café ni liqueurs, et le
seul exercice auquel il se livrât était celui qu'exige
le jardinage. En tout temps, il portait les mêmes
vêtements : de gros souliers huilés, des bas dra-
pés, un pantalon de molleton gris à boucles, sans
bretelles, un grand gilet de drap léger bleu de ciel
à boutons en corne, et une redingote en molleton
gris pareil à celui du pantalon ; il avait sur la tête
une petite casquette en loutre ronde, et la gardait
au logis. En été, il remplaçait cette casquette par
une espèce de calotte en velours noir, et la redin-
gote de molleton par une redingote en drap gris

de fer. Sa taille était de cinq pieds quatre pouces, il avait l'embonpoint des vieillards bien portants, ce qui alourdissait un peu sa démarche, déjà lente, comme celle de tous les gens de cabinet. Dès le jour, ce bonhomme s'habillait en accomplissant les soins de toilette les plus minutieux ; il se rasait lui-même, puis il faisait le tour de son jardin, il regardait le temps, allait consulter son baromètre, en ouvrant lui-même les volets de son salon. Enfin il binait, il échenillait, il sarclait, il avait toujours quelque chose à faire, jusqu'au déjeuner. Après son déjeuner, il restait assis à digérer jusqu'à deux heures, pensant on ne sait à quoi. Sa petite-fille venait presque toujours conduite par une domestique, quelquefois accompagnée de sa mère, le voir entre deux et cinq heures. À certains jours, cette vie mécanique était interrompue, il y avait à recevoir les fermages et les revenus en nature aussitôt vendus. Mais ce petit trouble n'arrivait que les jours de marché, et une fois par mois. Que devenait l'argent ? Personne, pas même Séverine et Cécile, ne le savait. Grévin était là-dessus d'une discrétion ecclésiastique. Cependant tous les sentiments de ce vieillard avaient fini par se concentrer sur sa fille et sur sa petite-fille, il les aimait plus que son argent. Ce septuagénaire propret, à figure toute ronde, au front dégarni, aux yeux bleus et à cheveux blancs, avait quelque chose d'absolu dans le caractère, comme chez tous ceux à qui ni les hommes, ni les choses n'ont résisté. Son seul défaut, extrêmement caché d'ailleurs, car il n'avait jamais eu occasion de le manifester, était une rancune persistante, terrible, une susceptibilité que

Malin n'avait jamais heurtée. Si Grévin avait tou-
jours servi le comte de Gondreville, il l'avait tou-
jours trouvé reconnaissant, jamais Malin n'avait ni
humilié ni froissé son ami qu'il connaissait à fond.
Les deux amis conservaient encore le tutoiement
de leur jeunesse et la même affectueuse poignée
de main. Jamais le sénateur n'avait fait sentir à
Grévin la différence de leurs situations ; il devan-
çait toujours les désirs de son ami d'enfance, en
lui offrant toujours tout, sachant qu'il se conten-
terait de peu. Grévin, adorateur de la littérature
classique, puriste, bon administrateur, possédait
de sérieuses et vastes connaissances en législation,
il avait fait pour Malin des travaux qui fondèrent
au Conseil d'État la gloire du rédacteur des Codes.

Séverine aimait beaucoup son père, elle et sa
fille ne laissaient à personne le soin de faire son
linge ; elles lui tricotaient des bas pour l'hiver,
elles avaient pour lui les plus petites précautions,
et Grévin savait qu'il n'entrait dans leur affec-
tion aucune pensée d'intérêt ; le million probable
de la succession paternelle n'aurait pas séché
leurs larmes, les vieillards sont sensibles à la ten-
dresse désintéressée. Avant de s'en aller de chez
le bonhomme, tous les jours Mme Beauvisage et
Cécile s'inquiétaient du dîner de leur père pour
le lendemain, et lui envoyaient les primeurs du
marché.

Mme Beauvisage avait toujours souhaité que
son père la présentât au château de Gondreville,
et la liât avec les filles du comte ; mais le sage
vieillard lui avait maintes fois expliqué combien
il était difficile d'entretenir des relations suivies

avec la duchesse de Carigliano, qui habitait Paris, et qui venait rarement à Gondreville, ou avec la brillante Mme Keller, quand on tenait une fabrique de bonneteries à Arcis.

« Ta vie est finie, disait Grévin à sa fille, mets toutes tes jouissances en Cécile, qui sera, certes, assez riche pour te donner, quand tu quitteras le commerce, l'existence grande et large à laquelle tu as droit. Choisis un gendre qui ait de l'ambition, des moyens, tu pourras un jour aller à Paris, et laisser ici ce benêt de Beauvisage. Si je vis assez pour me voir un petit-gendre, je vous piloterai sur la mer des intérêts politiques comme j'ai piloté Malin, et vous arriverez à une position égale à celle des Keller... »

Ce peu de paroles, dites avant la révolution de 1830, un an après la retraite du vieux notaire dans cette maison, explique son attitude végétative. Grévin voulait vivre, il voulait mettre dans la route des grandeurs sa fille, sa petite-fille et ses arrière-petits-enfants. Le vieillard avait de l'ambition à la troisième génération. Quand il parlait ainsi, le vieillard rêvait de marier Cécile à Charles Keller ; aussi pleurait-il en ce moment sur ses espérances renversées, il ne savait plus que résoudre. Sans relations dans la société parisienne, ne voyant plus dans le département de l'Aube d'autre mari pour Cécile que le jeune marquis de Cinq-Cygne, il se demandait s'il pouvait surmonter à force d'or les difficultés que la révolution de Juillet suscitait entre les royalistes fidèles à leurs principes et leurs vainqueurs. Le bonheur de sa petite-fille lui paraissait si compromis en la

livrant à l'orgueilleuse marquise de Cinq-Cygne, qu'il se décidait à se confier à l'ami des vieillards, au Temps. Il espérait que son ennemie capitale, la marquise de Cinq-Cygne, mourrait, et il croyait pouvoir séduire le fils, en se servant du grand-père du marquis, le vieux d'Hautesserre, qui vivait alors à Cinq-Cygne, et qu'il savait accessible aux calculs de l'avarice.

On expliquera, lorsque le cours des événements amènera le drame au château de Cinq-Cygne, comment le grand-père du jeune marquis portait un autre nom que son petit-fils.

Quand Cécile Beauvisage atteindrait à vingt-deux ans, en désespoir de cause, Grévin comptait consulter son ami Gondreville, qui lui choisirait à Paris un mari selon son cœur et son ambition, parmi les ducs de l'Empire[1].

Séverine trouva son père assis sur un banc de bois, au bout de sa terrasse, sous les lilas en fleur et prenant son café, car il était cinq heures et demie. Elle vit bien, à la douleur gravée sur la figure de son père, qu'il savait la nouvelle. En effet, le vieux pair de France venait d'envoyer un valet de chambre à son ami, en le priant de venir le voir. Jusqu'alors le vieux Grévin n'avait pas voulu trop encourager l'ambition de sa fille ; mais, en ce moment, au milieu des réflexions contradictoires qui se heurtaient dans sa triste méditation, son secret lui échappa.

« Ma chère enfant, lui dit-il, j'avais formé pour ton avenir les plus beaux et les plus fiers projets, la mort vient de les renverser. Cécile eût été vicomtesse Keller, car Charles, par mes soins, eût été

nommé député d'Arcis, et il eût succédé quelque jour à la pairie de son père. Gondreville, ni sa fille, Mme Keller, n'auraient refusé les soixante mille francs de rentes que Cécile a en dot, surtout avec la perspective de cent autres que vous aurez un jour... Tu aurais habité Paris avec ta fille, et tu y aurais joué ton rôle de belle-mère dans les hautes régions du pouvoir. »

Mme Beauvisage fit un geste de satisfaction.

« Mais nous sommes atteints ici du coup qui frappe ce charmant jeune homme à qui l'amitié du prince royal était acquise déjà... Maintenant, ce Simon Giguet, qui se pousse sur la scène politique, est un sot, un sot de la pire espèce, car il se croit un aigle... Vous êtes trop liés avec les Giguet et la maison Marion pour ne pas mettre beaucoup de formes à votre refus, et il faut refuser...

— Nous sommes comme toujours du même avis, mon père.

— Tout ceci m'oblige à voir mon vieux Malin, d'abord pour le consoler, puis pour le consulter. Cécile et toi, vous seriez malheureuses avec une vieille famille du faubourg Saint-Germain, on vous ferait sentir votre origine de mille façons ; nous devons chercher quelque duc de la façon de Bonaparte qui soit ruiné, nous serons à même d'avoir ainsi pour Cécile un beau titre, et nous la marierons séparée de biens. Tu peux dire que j'ai disposé de la main de Cécile, nous couperons court ainsi à toutes les demandes saugrenues comme celles d'Antonin Goulard. Le petit Vinet ne manquera pas de s'offrir, il serait préférable à tous les épouseurs qui viendront flairer la dot...

Il a du talent, de l'intrigue, et il appartient aux
Chargebœuf par sa mère ; mais il a trop de carac-
tère pour ne pas dominer sa femme, et il est assez
jeune pour se faire aimer : tu périrais entre ces
deux sentiments-là, car je te sais par cœur, mon
enfant !

— Je serai bien embarrassée ce soir, chez les
Marion, dit Séverine.

— Eh ! bien, mon enfant, répondit Grévin,
envoie-moi Mme Marion, je lui parlerai, moi !

— Je savais bien, mon père, que vous pensiez à
notre avenir, mais je ne m'attendais pas à ce qu'il
fût si brillant, dit Mme Beauvisage en prenant les
mains de son père et les lui baisant.

— J'y avais si profondément pensé, reprit
Grévin, qu'en 1831, j'ai acheté l'hôtel de Beau-
séant. »

Madame Beauvisage fit un vif mouvement de
surprise, en apprenant ce secret si bien gardé,
mais elle n'interrompit point son père.

« Ce sera mon présent de noces, dit-il. En 1832,
je l'ai loué pour sept ans à des Anglais, à raison de
vingt-quatre mille francs, une jolie affaire, car il
ne m'a coûté que trois cent vingt-cinq mille francs,
et en voici près de deux cent mille de retrouvés. Le
bail finit le quinze juillet de cette année. »

Séverine embrassa son père au front et sur les
deux joues. Cette dernière révélation agrandis-
sait tellement son avenir qu'elle eut comme un
éblouissement.

« Mon père, par mon conseil, ne donnera que
la nue-propriété de cet héritage à ses petits-
enfants, se dit-elle en traversant le pont, j'en aurai

l'usufruit, je ne veux pas que ma fille et un gendre me chassent de chez eux, ils seront chez moi ! »

Au dessert, quand les deux bonnes furent attablées dans la cuisine, et que Mme Beauvisage eut la certitude de n'être pas écoutée, elle jugea nécessaire de faire une petite leçon à Cécile.

« Ma fille, lui dit-elle, conduisez-vous ce soir en personne bien élevée, et, à dater d'aujourd'hui, prenez un air posé, ne causez pas légèrement, ne vous promenez pas seule avec M. Giguet, ni avec M. Olivier Vinet, ni avec le sous-préfet, ni avec M. Martener, avec personne enfin, pas même avec Achille Pigoult. Vous ne vous marierez à aucun des jeunes gens d'Arcis, ni du département, vous êtes destinée à briller à Paris. Aussi, tous les jours, aurez-vous de charmantes toilettes, pour vous habituer à l'élégance. Nous tâcherons de débaucher une femme de chambre à la jeune duchesse de Maufrigneuse, nous saurons ainsi où se fournissent la princesse de Cadignan et la marquise de Cinq-Cygne. Oh ! je ne veux pas que nous ayons le moindre air provincial. Vous étudierez trois heures par jour le piano, je ferai venir tous les jours M. Moïse de Troyes, jusqu'à ce qu'on m'ait dit le maître que je puis faire venir de Paris. Il faut perfectionner tous vos talents, car vous n'avez plus qu'un an tout au plus à rester fille. Vous voilà prévenue, je verrai comment vous vous comporterez ce soir. Il s'agit de tenir Simon à une grande distance de vous, sans vous amuser de lui.

— Soyez tranquille, maman, je vais me mettre à adorer l'*inconnu*. »

Ce mot, qui fit sourire Mme Beauvisage, a besoin d'une explication.

« Ah ! je ne l'ai pas encore vu, dit Philéas ; mais tout le monde parle de lui. Quand je voudrai savoir qui c'est, j'enverrai le brigadier ou M. Groslier lui demander son passeport… »

Il n'est pas de petites villes en France où, dans un temps donné, le drame ou la comédie de l'*étranger* ne se joue. Souvent l'étranger est un aventurier qui fait des dupes et qui part, emportant la réputation d'une femme ou l'argent d'une famille. Plus souvent l'étranger est un étranger véritable, dont la vie reste assez longtemps mystérieuse pour que la petite ville soit occupée de ses faits et gestes. Or, l'avènement de Simon Giguet au pouvoir n'était pas le seul événement grave. Depuis deux jours, l'attention de la ville d'Arcis avait pour point de mire un personnage arrivé depuis trois jours, qui se trouvait être le *premier inconnu* de la génération actuelle. Aussi l'*inconnu* faisait-il en ce moment les frais de la conversation dans toutes les maisons. C'était le soliveau tombé du ciel dans la ville des grenouilles.

La situation d'Arcis-sur-Aube explique l'effet que devait y produire l'arrivée d'un étranger. À six lieues avant Troyes, sur la grande route de Paris, devant une ferme appelée la Belle-Étoile, commence un chemin départemental qui mène à la ville d'Arcis, en traversant de vastes plaines où la Seine trace une étroite vallée verte ombragée de peupliers, qui tranche sur la blancheur des terres crayeuses de la Champagne. La route qui relie Arcis à Troyes a six lieues de longueur, et

fait la corde de l'arc dont les deux extrémités sont Arcis et Troyes, en sorte que le plus court chemin pour aller de Paris à Arcis est cette route départementale qu'on prend à la Belle-Étoile. L'Aube, comme on l'a dit, n'est navigable que depuis Arcis jusqu'à son embouchure. Ainsi cette ville, sise à six lieues de la grande route, séparée de Troyes par des plaines monotones, se trouve perdue au milieu des terres, sans commerce, ni transit soit par eau soit par terre. En effet, Sézanne, située à quelques lieues d'Arcis, de l'autre côté de l'Aube, est traversée par une grande route qui économise huit postes sur l'ancienne route d'Allemagne par Troyes. Arcis est donc une ville entièrement isolée où ne passe aucune voiture, et qui ne se rattache à Troyes et à la station de la Belle-Étoile que par des messagers. Tous les habitants se connaissent, ils connaissent même les voyageurs du commerce qui viennent pour les affaires des maisons parisiennes ; ainsi, comme toutes les petites villes de province qui sont dans une situation analogue, un étranger doit y mettre en branle toutes les langues et agiter toutes les imaginations, quand il y reste plus de deux jours sans qu'on sache ni son nom, ni ce qu'il y vient faire.

Or, comme tout Arcis était encore tranquille, trois jours avant la matinée où, par la volonté du créateur de tant d'histoires, celle-ci commence[1] ; tout le monde avait vu venir, par la route de la Belle-Étoile, un étranger conduisant un joli tilbury attelé d'un cheval de prix, et accompagné d'un petit domestique gros comme le poing, monté sur un cheval de selle. Le messager en relation avec

les diligences de Troyes avait apporté de la Belle-Étoile trois malles venues de Paris, sans adresse et appartenant à cet inconnu, qui se logea au *Mulet*.

Chacun, dans Arcis, imagina le soir que ce personnage avait l'intention d'acheter la terre d'Arcis, et l'on en parla dans beaucoup de ménages comme du futur propriétaire du château. Le tilbury, le voyageur, ses chevaux, son domestique, tout paraissait appartenir à un homme tombé des plus hautes sphères sociales. L'inconnu, sans doute fatigué, ne se montra pas, peut-être passat-il une partie de son temps à s'installer dans les chambres qu'il choisit, en annonçant devoir demeurer un certain temps. Il voulut voir la place que ses chevaux devaient occuper dans l'écurie, et se montra très exigeant, il voulut qu'on les séparât de ceux de l'aubergiste, et de ceux qui pourraient venir. D'après tant d'exigences, le maître de l'hôtel du *Mulet* considéra son hôte comme un Anglais. Dès le soir du premier jour, quelques tentatives furent faites par des curieux, au *Mulet* ; mais on n'obtint aucune lumière d'un petit groom, qui refusa de s'expliquer sur son maître, non pas par des non ou par le silence, mais par des moqueries qui parurent être au-dessus de son âge et annoncer une grande corruption.

Après avoir fait une toilette soignée et avoir dîné, sur les six heures, il partit à cheval, suivi de son tigre[1], disparut par la route de Brienne, et ne revint que fort tard.

L'hôte, sa femme et ses filles de chambre ne recueillirent, en examinant les malles et les affaires de l'inconnu, rien qui pût les éclairer sur le rang,

sur le nom, sur la condition ou les projets de cet hôte mystérieux. Ce fut d'un effet incalculable. On fit mille commentaires de nature à nécessiter l'intervention du procureur du roi.

À son retour, l'inconnu laissa monter la maîtresse de la maison, qui lui présenta le livre où, selon les ordonnances de police, il devait inscrire son nom, sa qualité, le but de son voyage et son point de départ.

« Je n'écrirai rien, dit-il à la maîtresse de l'auberge. Si vous étiez tourmentée à ce sujet, vous diriez que je m'y suis refusé, et vous m'enverriez le sous-préfet, car je n'ai point de passeport. On vous fera sur moi bien des questions, madame, reprit-il, mais répondez comme vous voudrez, je veux que vous ne sachiez rien sur moi, quand même vous apprendriez malgré moi quelque chose. Si vous me tourmentez, j'irai à l'hôtel de la Poste, sur la place du Pont, et remarquez que je compte rester au moins quinze jours ici… Cela me contrarierait beaucoup, car je sais que vous êtes la sœur de Gothard, l'un des héros de l'affaire Simeuse.

— Suffit, monsieur ! » dit la sœur de Gothard, l'intendant de Cinq-Cygne.

Après un pareil mot, l'inconnu put garder près de lui, pendant deux heures environ, la maîtresse de l'hôtel, et lui fit dire tout ce qu'elle savait sur Arcis, sur toutes les fortunes, sur tous les intérêts et sur les fonctionnaires. Le lendemain, il disparut à cheval, suivi de son tigre, et ne revint qu'à minuit.

On doit comprendre alors la plaisanterie qu'avait faite Cécile, et que Mme Beauvisage crut être

sans fondement. Beauvisage et Cécile, surpris de l'ordre du jour formulé par Séverine, en furent enchantés. Pendant que sa femme passait une robe pour aller chez Mme Marion, le père entendit sa fille faire les suppositions auxquelles il est si naturel aux jeunes personnes de se livrer en pareil cas. Puis, fatigué de sa journée, il alla se coucher lorsque la mère et la fille furent parties[1].

Comme doivent le deviner ceux qui connaissent la France ou la Champagne, ce qui n'est pas la même chose, et, si l'on veut, les petites villes, il y eut un monde fou chez Mme Marion le soir de cette journée. Le triomphe du fils Giguet fut considéré comme une victoire remportée sur le comte de Gondreville, et l'indépendance d'Arcis en fait d'élection parut être à jamais assurée. La nouvelle de la mort du pauvre Charles Keller fut regardée comme un arrêt du ciel, et imposa silence à toutes les rivalités. Antonin Goulard, Frédéric Marest, Olivier Vinet, M. Martener, enfin les autorités qui jusqu'alors avaient hanté ce salon dont les opinions ne leur paraissaient pas devoir être contraires au gouvernement créé par la volonté populaire en juillet 1830, vinrent selon leur habitude, mais possédés tous d'une curiosité dont le but était l'attitude de la famille Beauvisage.

Le salon, rétabli dans sa forme, ne portait pas la moindre trace de la séance qui semblait avoir décidé de la destinée de maître Simon. À huit heures, quatre tables de jeu, chacune garnie de quatre joueurs, fonctionnaient. Le petit salon et la salle à manger étaient pleins de monde. Jamais, excepté dans les grandes occasions de bals ou

de jours de fête, Mme Marion n'avait vu de groupes à l'entrée du salon et formant comme la queue d'une comète dans la salle à manger.

« C'est l'aurore de la faveur, lui dit Olivier qui lui montra ce spectacle si réjouissant pour une maîtresse de maison qui aime à recevoir.

— On ne sait pas jusqu'où peut aller Simon, répondit Mme Marion. Nous sommes à une époque où les gens qui ont de la persévérance et beaucoup de conduite peuvent prétendre à tout. »

Cette réponse était beaucoup moins faite pour Vinet que pour Mme Beauvisage qui entrait alors avec sa fille et qui vint féliciter son amie.

Afin d'éviter toute demande indirecte, et se soustraire à toute interprétation de paroles dites en l'air, la mère de Cécile prit position à une table de whist, s'enfonça dans une contention d'esprit à gagner cent fiches. Cent fiches font cinquante sous !… Quand un joueur a perdu cette somme, on en parle pendant deux jours dans Arcis.

Cécile alla causer avec Mlle Mollot, une de ses bonnes amies, et sembla prise d'un redoublement d'affection pour elle. Mlle Mollot était la beauté d'Arcis comme Cécile en était l'héritière.

M. Mollot, le greffier du tribunal d'Arcis, habitait sur la grande place une maison située dans les mêmes conditions que celle de Beauvisage sur la place du Pont. Mme Mollot, incessamment assise à la fenêtre de son salon, au rez-de-chaussée, était atteinte, par suite de cette situation, d'un cas de curiosité aiguë, chronique, devenue maladie consécutive, invétérée.

Mme Mollot s'adonnait à l'espionnage comme une femme nerveuse parle de ses maux imaginaires, avec coquetterie et passion. Dès qu'un paysan débouchait par la route de Brienne sur la place, elle le regardait et cherchait ce qu'il pouvait venir faire à Arcis ; elle n'avait pas l'esprit en repos, tant que son paysan n'était pas expliqué. Elle passait sa vie à juger les événements, les hommes, les choses et les ménages d'Arcis. Cette grande femme sèche, fille d'un juge de Troyes, avait apporté en dot à M. Mollot, ancien premier clerc de Grévin, une dot assez considérable pour qu'il pût acheter la charge de greffier. On sait que le greffier d'un tribunal a le rang de juge, comme dans les cours royales le greffier en chef a celui de conseiller. La position de M. Mollot était due au comte de Gondreville qui, d'un mot, avait arrangé l'affaire du premier clerc de Grévin, à la chancellerie. Toute l'ambition de la maison Mollot, du père, de la mère et de la fille était de marier Ernestine Mollot, fille unique d'ailleurs, à Antonin Goulard. Aussi le refus par lequel les Beauvisage avaient accueilli les tentatives du sous-préfet, avait-il encore resserré les liens d'amitié des Mollot pour la famille Beauvisage.

« Voilà quelqu'un de bien impatienté ! dit Ernestine à Cécile en lui montrant Simon Giguet. Oh ! il voudrait bien venir causer avec nous ; mais chaque personne qui entre se croit obligée de le féliciter, de l'entretenir. Voilà plus de cinquante fois que je lui entends dire : "C'est, je crois, moins à moi qu'à mon père que se sont adressés les vœux de mes concitoyens ; mais, en tout cas, croyez que je serai

dévoué non seulement à nos intérêts généraux, mais encore aux vôtres propres." Tiens, je devine la phrase au mouvement des lèvres, et chaque fois il te regarde en faisant des yeux de martyr...

— Ernestine, répondit Cécile, ne me quitte pas de toute la soirée, car je ne veux pas avoir à écouter ses propositions cachées sous des phrases à *hélas !* entremêlées de soupirs.

— Tu ne veux donc pas être la femme d'un Garde des Sceaux ?

— Ah ! ils n'en sont que là ? dit Cécile en riant.

— Je t'assure, reprit Ernestine, que tout à l'heure, avant que tu n'arrivasses, M. Miley, le receveur de l'enregistrement, dans son enthousiasme, prétendait que Simon serait Garde des Sceaux avant trois ans.

— Compte-t-on pour cela sur la protection du comte de Gondreville ? demanda le sous-préfet qui vint s'asseoir à côté des deux jeunes filles en devinant qu'elles se moquaient de son ami Giguet.

— Ah ! monsieur Antonin, dit la belle Ernestine Mollot, vous qui avez promis à ma mère de découvrir ce qu'est le bel inconnu, que savez-vous de neuf sur lui ?

— Les événements d'aujourd'hui, mademoiselle, sont bien autrement importants ! dit Antonin en s'asseyant près de Cécile comme un diplomate enchanté d'échapper à l'attention générale en se réfugiant dans une causerie de jeunes filles. Toute ma vie de sous-préfet ou de préfet est en question...

— Comment ! vous ne laisserez pas nommer à l'unanimité votre ami Simon ?

Simon est mon ami, mais le gouvernement est mon maître, et je compte tout faire pour empêcher Simon de réussir. Et voilà Mme Mollot qui me devra son concours, comme la femme d'un homme que ses fonctions attachent au gouvernement.

— Nous ne demandons pas mieux que d'être avec vous, répliqua la greffière. Mollot m'a raconté, dit-elle à voix basse, ce qui s'est fait ici ce matin... C'était pitoyable ! Un seul homme a montré du talent, et c'est Achille Pigoult. Tout le monde s'accorde à dire que ce serait un orateur qui brillerait à la Chambre ; aussi, quoiqu'il n'ait rien et que ma fille soit fille unique, qu'elle aura d'abord sa dot, qui sera de soixante mille francs, puis notre succession, dont je ne parle pas ; et, enfin, les héritages de l'oncle à Mollot, le meunier, et de ma tante Lambert, à Troyes, que nous devons recueillir ; eh bien ! je vous déclare que si M. Achille Pigoult voulait nous faire l'honneur de penser à elle et la demandait pour femme, je la lui donnerais, moi, si toutefois il plaisait à ma fille ; mais la petite sotte ne veut se marier qu'à sa fantaisie... C'est Mlle Beauvisage qui lui met ces idées-là dans la tête... »

Le sous-préfet reçut cette double bordée en homme qui se sait trente mille livres de rentes et qui attend une préfecture.

« Mademoiselle a raison, répondit-il en regardant Cécile ; mais elle est assez riche pour faire un mariage d'amour...

— Ne parlons pas mariage, dit Ernestine. Vous attristez ma pauvre chère petite Cécile, qui m'avouait tout à l'heure que, pour ne pas être

épousée pour sa fortune, mais pour elle-même, elle souhaiterait une aventure avec un inconnu qui ne saurait rien d'Arcis, ni des suggestions qui doivent faire d'elle une lady Crésus, et filer un roman où elle serait, au dénouement, épousée, aimée pour elle-même...

— C'est très joli, cela. Je savais déjà que mademoiselle avait autant d'esprit que d'argent ! s'écria Olivier Vinet en se joignant au groupe des demoiselles en haine des courtisans de Simon Giguet, l'idole du jour.

— Et c'est ainsi, monsieur Goulard, dit Cécile en souriant, que nous sommes arrivées, de fil en aiguille, à parler de l'inconnu...

— Et, dit Ernestine, elle l'a pris pour le héros de ce roman que je vous ai tracé...

— Oh ! dit Mme Mollot, un homme de cinquante ans !... Fi donc !

— Comment savez-vous qu'il a cinquante ans ? demanda Olivier Vinet en souriant.

— Ma foi ! dit Mme Mollot, ce matin j'étais si intriguée, que j'ai pris ma lorgnette !...

— Bravo ! dit l'ingénieur des ponts et chaussées qui faisait la cour à la mère pour avoir la fille.

— Donc, reprit Mme Mollot, j'ai pu voir l'inconnu se faisant la barbe lui-même, avec des rasoirs d'une élégance !... ils sont montés en or ou en vermeil.

— En or ! en or ! dit Vinet. Quand les choses sont inconnues, il faut les imaginer de la plus belle qualité. Aussi, moi qui, je vous le déclare, n'ai pas vu ce monsieur, suis-je sûr que c'est au moins un comte... »

Le mot, pris pour un calembour, fit excessivement rire. Ce petit groupe où l'on riait excita la
jalousie du groupe des douairières, et l'attention
du troupeau d'hommes en habits noirs qui entourait Simon Giguet. Quant à l'avocat, il était au
désespoir de ne pouvoir mettre sa fortune et son
avenir aux pieds de la riche Cécile.

« Oh ! mon père, pensa le substitut en se voyant
complimenté pour ce calembour involontaire,
dans quel tribunal m'as-tu fait débuter ? » — « Un
comte par un M !... mesdames et mesdemoiselles ? reprit-il. Un homme aussi distingué par
sa naissance que par ses manières, par sa fortune
et par ses équipages, un lion, un élégant ! un *gant
jaune* !...

— Il a, monsieur Olivier, dit Ernestine, le plus
joli tilbury du monde.

— Comment ! Antonin, tu ne m'avais pas dit
qu'il avait un tilbury, ce matin, quand nous avons
parlé de ce conspirateur ; mais le tilbury, c'est une
circonstance atténuante ; ce ne peut plus être un
républicain...

— Mesdemoiselles, il n'est rien que je ne fasse
dans l'intérêt de vos plaisirs... dit Antonin Goulard.
Nous allons savoir si c'est un comte par un M, afin
que vous puissiez continuer votre conte par un N.

— Et ce deviendra peut-être une histoire, dit
l'ingénieur de l'Arrondissement.

— À l'usage des sous-préfets, dit Olivier Vinet...

— Comment allez-vous vous y prendre ?
demanda Mme Mollot.

— Oh ! répliqua le sous-préfet, demandez à
Mlle Beauvisage qui elle prendrait pour mari,

si elle était condamnée à choisir parmi les gens ici présents, elle ne vous répondrait jamais !... Laissez au pouvoir sa coquetterie. Soyez tranquilles, mesdemoiselles, vous allez savoir, dans dix minutes, si l'inconnu est un comte ou un commis voyageur[1]. »

Antonin Goulard quitta le petit groupe des demoiselles, car il s'y trouvait, outre Mlle Berton, fille du receveur des contributions, jeune personne insignifiante qui jouait le rôle de satellite auprès de Cécile et d'Ernestine, Mlle Herbelot, la sœur du second notaire d'Arcis, vieille fille de trente ans, aigre, pincée et mise comme toutes les vieilles filles. Elle portait, sur une robe en alépine verte, un fichu brodé dont les coins, ramenés sur la taille par-devant, étaient noués à la mode qui régnait sous la Terreur.

« Julien, dit le sous-préfet dans l'antichambre à son domestique, toi qui as servi pendant six mois à Gondreville, tu sais comment est faite une couronne de comte ?

— Il y a des perles sur les neuf pointes.

— Eh bien ! donne un coup de pied au *Mulet* et tâche d'y donner un coup d'œil au tilbury du monsieur qui y loge ; puis viens me dire ce qui s'y trouvera peint. Enfin fais bien ton métier, récolte tous les cancans... Si tu vois le domestique, demande-lui à quelle heure M. le comte peut recevoir le sous-préfet demain, dans le cas où tu verrais les neuf pointes à perles. Ne bois pas, ne cause pas, reviens promptement, et quand tu seras revenu, fais-moi-le savoir en te montrant à la porte du salon...

— Oui, monsieur le sous-préfet. »

L'auberge du *Mulet*, comme on l'a déjà dit, occupe sur la place le coin opposé à l'angle du mur de clôture des jardins de la maison Marion, de l'autre côté de la route de Brienne. Ainsi, la solution du problème devait être immédiate. Antonin Goulard revint prendre sa place auprès de Mlle Beauvisage.

« Nous avions tant parlé hier, ici, de l'étranger, disait alors Mme Mollot, que j'ai rêvé de lui toute la nuit...

— Ah ! ah ! dit Vinet, vous rêvez encore aux inconnus, belle dame ?

— Vous êtes un impertinent ; si je voulais, je vous ferais rêver de moi ! répliqua-t-elle. Ce matin donc, en me levant... »

Il n'est pas inutile de faire observer que Mme Mollot passe à Arcis pour une femme d'esprit, c'est-à-dire qu'elle s'exprime si facilement, qu'elle abuse de ses avantages. Un Parisien, égaré dans ces parages comme l'était l'inconnu, l'aurait peut-être trouvée excessivement bavarde.

« ... Je fais, comme de raison, ma toilette, et je regarde machinalement devant moi !...

— Par la fenêtre..., dit Antonin Goulard.

— Mais oui, mon cabinet de toilette donne sur la place. Or, vous savez que Poupart a mis l'inconnu dans une des chambres dont les fenêtres sont en face des miennes...

— Une chambre, maman ?... dit Ernestine. Le comte occupe trois chambres !... Le petit domestique, habillé tout en noir, est dans la première.

On a fait comme un salon de la seconde, et l'inconnu couche dans la troisième.

— Il a donc la moitié des chambres du *Mulet*, dit Mlle Herbelot.

— Enfin, mesdemoiselles, qu'est-ce que cela fait à sa personne ? dit aigrement Mme Mollot fâchée d'être interrompue par les demoiselles. Il s'agit de sa personne.

— N'interrompez pas l'orateur, dit Olivier Vinet.

— Comme j'étais baissée...

— Assise, dit Antonin Goulard.

— Madame était comme elle devait être, reprit Vinet, elle faisait sa toilette et regardait le *Mulet* !... »

En province, ces plaisanteries sont prisées, car on s'est tout dit depuis trop longtemps pour ne pas avoir recours aux bêtises dont s'amusaient nos pères avant l'introduction de l'hypocrisie anglaise, une de ces marchandises contre lesquelles les douanes sont impuissantes.

« N'interrompez pas l'orateur, dit en souriant Mlle Beauvisage à Vinet avec qui elle échangea un sourire.

— Mes yeux se sont portés involontairement sur la fenêtre de la chambre où la veille s'était couché l'inconnu, je ne sais pas à quelle heure, par exemple, car je ne me suis endormie que longtemps après minuit... J'ai le malheur d'être unie à un homme qui ronfle à faire trembler les planchers et les murs... Si je m'endors la première, oh ! j'ai le sommeil si dur que je n'entends rien, mais si c'est Mollot qui part le premier, ma nuit est flambée...

— Il y a le cas où vous partez ensemble ! dit

Achille Pigoult qui vint se joindre à ce joyeux groupe. Je vois qu'il s'agit de votre sommeil...

— Taisez-vous, mauvais sujet ! répliqua gracieusement Mme Mollot.

— Comprends-tu ? dit Cécile à l'oreille d'Ernestine.

— Donc, à une heure après minuit, il n'était pas encore rentré ! dit Mme Mollot.

— Il vous a fraudée ! Rentrer sans que vous le sachiez ! dit Achille Pigoult. Ah ! cet homme est très fin, il nous mettra tous dans un sac, et nous vendra sur la place du Marché !

— À qui ? demanda Vinet.

— À une affaire ! À une idée ! À un système ! répondit le notaire à qui le substitut sourit d'un air fin.

— Jugez de ma surprise, reprit Mme Mollot, en apercevant une étoffe d'une magnificence, d'une beauté, d'un éclat... Je me dis : il a sans doute une robe de chambre de cette étoffe de verre que nous sommes allés voir à l'Exposition des produits de l'industrie. Alors je vais chercher ma lorgnette, et j'examine... Mais bon Dieu ! qu'est-ce que je vois ?... Au-dessus de la robe de chambre, là où devrait être la tête, je vois une masse énorme, quelque chose comme un genou... Non, je ne peux pas vous dire quelle a été ma curiosité !...

— Je le conçois, dit Antonin.

— Non, vous ne le concevez pas, dit Mme Mollot, car ce genou...

— Ah ! je comprends, dit Olivier Vinet en riant aux éclats, l'inconnu faisait aussi sa toilette, et vous avez vu ses deux genoux...

— Mais non ! s'écria Mme Mollot, vous me
faites dire des incongruités. L'inconnu était
debout, il tenait une éponge au-dessus d'une
immense cuvette, et vous en serez pour vos mau-
vaises plaisanteries, monsieur Olivier. J'aurais
bien reconnu ce que vous croyez...

— Oh ! reconnu, madame, vous vous compro-
mettez !... dit Antonin Goulard.

— Laissez-moi donc achever, dit Mme Mollot.
C'était sa tête ! Il se lavait la tête, et il n'a pas un
seul cheveu...

— L'imprudent ! dit Antonin Goulard. Il ne
vient certes pas ici avec des idées de mariage. Ici,
pour se marier, il faut avoir des cheveux... C'est
très demandé.

— J'ai donc raison de dire que notre inconnu
doit avoir cinquante ans. On ne prend guère per-
ruque qu'à cet âge. Et en effet, de loin, l'inconnu,
sa toilette finie, a ouvert sa fenêtre, je l'ai revu muni
d'une superbe chevelure noire, et il m'a lorgnée
quand je me suis mise à mon balcon. Ainsi, ma
chère Cécile, vous ne prendrez pas ce monsieur-là
pour héros de votre roman.

— Pourquoi pas ? les gens de cinquante ans ne
sont pas à dédaigner, quand ils sont comtes, reprit
Ernestine.

— Il a peut-être des cheveux, dit malicieuse-
ment Olivier Vinet, et alors il serait très mariable.
La question serait de savoir s'il a montré sa tête
nue à Mme Mollot, ou...

— Taisez-vous », dit Mme Mollot.

Antonin Goulard s'empressa de dépêcher le

domestique de Mme Marion au *Mulet*, en lui donnant un ordre pour Julien.

« Mon Dieu ! que fait l'âge d'un mari, dit Mlle Herbelot.

— Pourvu qu'on en ait un, ajouta le substitut qui se faisait redouter par sa méchanceté froide et ses railleries.

— Mais, répliqua la vieille fille, en sentant l'épigramme, j'aimerais mieux un homme de cinquante ans, indulgent et bon, plein d'attention pour sa femme, qu'un jeune homme de vingt et quelques années qui serait sans cœur, dont l'esprit mordrait tout le monde, même sa femme.

— Ceci, dit Olivier Vinet, est bon pour la conversation, car pour aimer mieux un quinquagénaire qu'un adulte, il faut les avoir à choisir.

— Oh ! dit Mme Mollot pour arrêter cette lutte de la vieille fille et du jeune Vinet qui allait toujours trop loin, quand une femme a l'expérience de la vie, elle sait qu'un mari de cinquante ans ou de vingt-cinq ans c'est absolument la même chose quand il n'est qu'estimé… L'important dans le mariage, c'est les convenances qu'on y cherche. Si Mlle Beauvisage veut aller à Paris, y faire figure, et à sa place je penserais ainsi, je ne prendrais certainement pas mon mari dans la ville d'Arcis… Si j'avais eu la fortune qu'elle aura, j'aurais très bien accordé ma main à un comte, à un homme qui m'aurait mise dans une haute position sociale, et je n'aurais pas demandé à voir son extrait de naissance.

— Il vous eût suffi de le voir à sa toilette, dit tout bas Vinet à Mme Mollot.

— Mais le roi fait des comtes, madame! vint dire Mme Marion qui depuis un moment surveillait le cercle des jeunes filles.

— Ah! madame, répliqua Vinet, il y a des jeunes filles qui aiment les comtes faits...

— Hé bien! monsieur Antonin, dit alors Cécile en riant du sarcasme d'Olivier Vinet, nos dix minutes sont passées, et nous ne savons pas si l'inconnu est comte.

— Le gouvernement doit être infaillible! dit Olivier Vinet en regardant Antonin.

— Je vais tenir ma promesse », répliqua le sous-préfet en voyant apparaître à la porte du salon la tête de son domestique.

Et il quitta de nouveau sa place près de Cécile.

« Vous parlez de l'étranger, dit Mme Marion. Sait-on quelque chose sur lui?

— Non, madame, répondit Achille Pigoult ; mais il est, sans le savoir, comme un athlète dans un cirque, le centre des regards de deux mille habitants. Moi, je sais quelque chose, ajouta le petit notaire.

— Ah! dites, monsieur Achille? demanda vivement Ernestine.

— Son domestique s'appelle Paradis !...

— Paradis, s'écria Mlle Herbelot.

— Paradis, ripostèrent toutes les personnes qui formaient le cercle.

— Peut-on s'appeler Paradis? demanda Mme Herbelot en venant prendre place à côté de sa belle-sœur.

— Cela tend, reprit le petit notaire, à prouver que son maître est un ange, car lorsque son domestique le suit... vous comprenez...

— C'est le chemin du Paradis ! Il est très joli celui-là, dit Mme Marion qui tenait à mettre Achille Pigoult dans les intérêts de son neveu[1].

— Monsieur, disait dans la salle à manger le domestique d'Antonin à son maître, le tilbury est armoirié...

— Armoirié !...

— Et, monsieur, allez, les armes sont joliment drôles ! il y a dessus une couronne à neuf pointes, et des perles...

— C'est un comte !

— On y voit un monstre ailé, qui court à tout brésiller, absolument comme un postillon qui aurait perdu quelque chose ! Et voilà ce qui est écrit sur la banderole, dit-il en prenant un papier dans son gousset. Mlle Anicette, la femme de chambre de la princesse de Cadignan, qui venait d'apporter, en voiture, bien entendu, (le chariot de Cinq-Cygne est devant le *Mulet*) une lettre à ce monsieur, m'a copié la chose...

— Donne ! »

Le sous-préfet lut :

Quo me trahit fortuna[2].

S'il n'était pas assez fort en blason français pour connaître la maison qui portait cette devise, Antonin pensa que les Cinq-Cygne ne pouvaient donner leur chariot, et la princesse de Cadignan envoyer un exprès que pour un personnage de la plus haute noblesse.

« Ah ! tu connais la femme de chambre de la princesse de Cadignan !... Tu es un homme heureux... » dit Antonin à son domestique.

Julien, garçon du pays, après avoir servi six mois à Gondreville, était entré chez M. le sous-préfet qui voulait avoir un domestique bien stylé.

« Mais, monsieur, Anicette est la filleule de mon père. Papa, qui voulait du bien à cette petite dont le père est mort, l'a envoyée à Paris, pour y être couturière, parce que ma mère ne pouvait pas la souffrir.

— Est-elle jolie ?

— Assez, monsieur le sous-préfet. À preuve qu'à Paris elle a eu des malheurs ; mais enfin, comme elle a des talents, qu'elle sait faire des robes, coiffer, elle est entrée chez la princesse par la protection de M. Marin, le premier valet de chambre de M. le duc de Maufrigneuse...

— Que t'a-t-elle dit de Cinq-Cygne ? Y a-t-il beaucoup de monde ?

— Beaucoup, monsieur. Il y a la princesse et M. d'Arthez... le duc de Maufrigneuse et la duchesse, le jeune marquis... Enfin, le château est plein... Mgr l'évêque de Troyes y est attendu ce soir...

— Mgr Troubert ?... Ah ! je voudrais bien savoir s'il y restera quelque temps...

— Anicette le croit, et elle croit que monseigneur vient pour le comte qui loge au *Mulet*. On attend encore du monde. Le cocher a dit qu'on parlait beaucoup des élections... M. le président Michu doit y aller passer quelques jours...

— Tâche de faire venir cette femme de chambre en ville, sous prétexte d'y chercher quelque chose... Est-ce que tu as des idées sur elle ?

— Si elle avait quelque chose à elle, je ne dis pas !... Elle est bien finaude.

— Dis-lui de venir te voir, à la sous-préfecture ?

— Oui, monsieur, j'y vas.

— Ne lui parle pas de moi ! elle ne viendrait point, propose-lui une place avantageuse...

— Ah ! monsieur... j'ai servi à Gondreville.

— Tu ne sais pas pourquoi ce message de Cinq-Cygne à cette heure, car il est neuf heures et demie...

— Il paraît que c'est quelque chose de bien pressé, car le comte qui revenait de Gondreville...

— L'étranger est allé à Gondreville ?...

— Il y a dîné ! monsieur le sous-préfet. Et, vous allez voir, c'est à faire rire ! Le petit domestique est, parlant par respect, soûl comme une grive ! Il a bu tant de vin de Champagne à l'office, qu'il ne se tient pas sur ses jambes, on l'aura poussé par plaisanterie à boire.

— Eh bien ! le comte ?

— Le comte, qu'était couché, quand il a lu la lettre, s'est levé ; maintenant il s'habille. On attelait le tilbury. Le comte va passer la soirée à Cinq-Cygne.

— C'est alors un bien grand personnage ?

— Oh ! oui, monsieur ; car Gothard, l'intendant de Cinq-Cygne, est venu ce matin voir son beau-frère Poupart, et lui a recommandé la plus grande discrétion en toute chose sur ce monsieur, et de le servir comme si c'était un roi... »

« Vinet aurait-il raison ? se dit le sous-préfet. Y aurait-il quelque conspiration ?... »

« C'est le duc Georges de Maufrigneuse qui a

envoyé M. Gothard au *Mulet*. Si Poupart est venu ce matin, ici, à cette assemblée, c'est que ce comte a voulu qu'il y allât. Ce monsieur dirait à M. Poupart d'aller ce soir à Paris, il partirait... Gothard a dit à son beau-frère de tout confondre pour ce monsieur-là, et de se moquer des curieux.

— Si tu peux avoir Anicette, ne manque pas à m'en prévenir !... dit Antonin.

— Mais je peux bien l'aller voir à Cinq-Cygne, si monsieur veut m'envoyer chez lui au Val-Preux.

— C'est une idée. Tu profiteras du chariot pour t'y rendre... Mais qu'as-tu à dire du petit domestique ?

— C'est un crâne que ce petit garçon ! monsieur le sous-préfet. Figurez-vous, monsieur, que gris comme il est, il vient de partir sur le magnifique cheval anglais de son maître, un cheval de race qui fait sept lieues à l'heure, pour porter une lettre à Troyes, afin qu'elle soit à Paris demain... Et ça n'a que neuf ans et demi ! Qu'est-ce que ce sera donc à vingt ans ?... »

Le sous-préfet écouta machinalement ce dernier commérage admiratif. Et alors Julien bavarda pendant quelques minutes. Antonin Goulard écoutait Julien, tout en pensant à l'inconnu.

« Attends », dit le sous-préfet à son domestique.

« Quel gâchis !... se disait-il en revenant à pas lents. Un homme qui dîne avec le comte de Gondreville et qui passe la nuit à Cinq-Cygne !... En voilà des mystères !...

« Eh bien ! lui cria le cercle de Mlle Beauvisage tout entier quand il reparut.

— Eh bien ! c'est un comte, et de vieille roche, je vous en réponds !

— Oh ! comme je voudrais le voir ! s'écria Cécile.

— Mademoiselle, dit Antonin en souriant et en regardant avec malice Mme Mollot, il est grand et bien fait, et il ne porte pas perruque !... Son petit domestique était gris comme les vingt-deux cantons, on l'avait abreuvé de vin de Champagne à l'office de Gondreville, et cet enfant de neuf ans a répondu avec la fierté d'un vieux laquais à Julien, qui lui parlait de la perruque de son maître : "Mon maître, une perruque ! je le quitterais... Il se teint les cheveux, c'est bien assez !"

— Votre lorgnette grossit beaucoup les objets, dit Achille Pigoult à Mme Mollot qui se mit à rire.

— Enfin, le tigre du beau comte, gris comme il est, court à Troyes à cheval porter une lettre, et il y va malgré la nuit, en cinq quarts d'heure.

— Je voudrais voir le tigre ! moi, dit Vinet.

— S'il a dîné à Gondreville, dit Cécile, nous saurons qui est ce comte ; car mon grand-papa y va demain matin.

— Ce qui va vous sembler étrange, dit Antonin Goulard, c'est qu'on vient de dépêcher de Cinq-Cygne à l'inconnu Mlle Anicette, la femme de chambre de la princesse de Cadignan, et qu'il y va passer la soirée...

— Ah ! çà, dit Olivier Vinet, ce n'est plus un homme, c'est un diable, un phénix ! Il serait l'ami des deux châteaux, il poculerait[1]...

— Ah ! fi ! monsieur, dit Mme Mollot, vous avez des mots...

— Il poculerait est de la plus haute latinité, madame, reprit gravement le substitut ; il poculerait donc chez le roi Louis-Philippe le matin, et banquèterait le soir à Holy-Rood chez Charles X. Il n'y a qu'une raison qui puisse permettre à un chrétien d'aller dans les deux camps, chez les Montecchi et les Capuletti !... Ah ! je sais qui est cet inconnu. C'est...

— C'est ?... demanda-t-on de tous côtés.

— Le directeur des chemins de fer de Paris à Lyon, ou de Paris à Dijon, ou de Montereau à Troyes.

— C'est vrai ! dit Antonin. Vous y êtes ! il n'y a que la banque, l'industrie ou la spéculation qui puissent être bien accueillies partout.

— Oui, dans ce moment-ci, les grands noms, les grandes familles, la vieille et la jeune pairies arrivent au pas de charge dans les commandites ! dit Achille Pigoult.

— Les francs attirent les Francs, repartit Olivier Vinet sans rire.

— Vous n'êtes guère l'olivier de la paix, dit Mme Mollot en souriant.

— Mais n'est-ce pas démoralisant de voir les noms des Verneuil, des Maufrigneuse et des d'Hérouville accolés à ceux des du Tillet et des Nucingen dans des spéculations cotées à la Bourse.

— Notre inconnu doit être décidément un chemin de fer en bas âge, dit Olivier Vinet.

— Eh bien ! tout Arcis va demain être sens dessus dessous, dit Achille Pigoult. Je vais voir ce monsieur pour être le notaire de la chose ! Il y aura deux mille actes à faire.

— Notre roman devient une locomotive, dit tristement Ernestine à Cécile.

— Un comte doublé d'un chemin de fer, reprit Achille Pigoult, n'en est que plus conjugal. Mais est-il garçon ?

— Eh ! je saurai cela demain par grand-papa, dit Cécile avec un enthousiasme de parade.

— Oh ! la bonne plaisanterie ! s'écria Mme Marion, avec un rire forcé. Comment, Cécile, ma petite chatte, vous pensez à l'inconnu !...

— Mais le mari, c'est toujours l'inconnu, dit vivement Olivier Vinet en faisant à Mlle Beau-visage un signe qu'elle comprit à merveille.

— Pourquoi ne penserais-je pas à lui ? demanda Cécile, ce n'est pas compromettant. Puis c'est, disent ces messieurs, ou quelque grand spécula-teur, ou quelque grand seigneur... Ma foi ! l'un et l'autre me vont. J'aime Paris ! Je veux avoir voi-ture, hôtel, loge aux Italiens, etc.

— C'est cela ! dit Olivier Vinet, quand on rêve, il ne faut se rien refuser. D'ailleurs, moi, si j'avais le bonheur d'être votre frère, je vous marierais au jeune marquis de Cinq-Cygne qui me paraît un petit gaillard à faire joliment danser les écus et à se moquer des répugnances de sa mère pour les acteurs du grand drame où le père de notre président a péri si malheureusement.

— Il vous serait plus facile de devenir premier ministre !... dit Mme Marion, il n'y aura jamais d'alliance entre la petite-fille de Grévin et les Cinq-Cygne !...

— Roméo a bien failli épouser Juliette ! dit

Achille Pigoult, et mademoiselle est plus belle que…

— Oh ! si vous nous citez l'opéra ! dit naïvement Herbelot le notaire qui venait de finir son whist.

— Mon confrère, dit Achille Pigoult, n'est pas fort sur l'histoire du Moyen Âge…

— Viens, Malvina ! dit le gros notaire sans rien répondre à son jeune confrère.

— Dites donc, monsieur Antonin, demanda Cécile au sous-préfet, vous avez parlé d'Anicette, la femme de chambre de la princesse de Cadignan ?… la connaissez-vous ?

— Non, mais Julien la connaît, c'est la filleule de son père, et ils sont très bien ensemble.

— Oh ! tâchez donc, par Julien, de nous l'avoir, maman ne regarderait pas aux gages…

— Mademoiselle ! entendre, c'est obéir, dit-on en Asie aux despotes, répliqua le sous-préfet. Pour vous servir, vous allez voir comment je procède ! »

Il sortit pour donner l'ordre à Julien de rejoindre le chariot qui retournait à Cinq-Cygne et de séduire à tout prix Anicette[1].

En ce moment, Simon Giguet, qui venait d'achever ses courbettes en paroles à tous les gens influents d'Arcis, et qui se regardait comme sûr de son élection, vint se joindre au cercle qui entourait Cécile et Mlle Mollot. La soirée était assez avancée. Dix heures sonnaient. Après avoir énormément consommé de gâteaux, de verres d'orgeat, de punch, de limonades et de sirops variés, ceux qui n'étaient venus chez Mme Marion, ce jour-là, que pour des raisons politiques, et qui

n'avaient pas l'habitude de ces planches, pour eux aristocratiques, s'en allèrent d'autant plus promptement qu'ils ne se couchaient jamais si tard. La soirée allait donc prendre un caractère d'intimité. Simon Giguet espéra pouvoir échanger quelques paroles avec Cécile, et il la regarda en conquérant. Ce regard blessa Cécile.

« Mon cher, dit Antonin à Simon en voyant briller sur la figure de son ami l'auréole du succès, tu viens dans un moment où les gens d'Arcis ont tort...

— Très tort, dit Ernestine à qui Cécile poussa le coude. Nous sommes folles, Cécile et moi, de l'inconnu ; nous nous le disputons !

— D'abord, ce n'est plus un inconnu, dit Cécile, c'est un comte !

— Quelque farceur ! répliqua Simon Giguet d'un air de mépris.

— Diriez-vous cela, monsieur Simon, répondit Cécile piquée, en face à un homme à qui la princesse de Cadignan vient d'envoyer ses gens, qui a dîné à Gondreville aujourd'hui, qui va passer la soirée ce soir chez la marquise de Cinq-Cygne ? »

Ce fut dit si vivement et d'un ton si dur, que Simon en fut déconcerté.

« Ah ! mademoiselle, dit Olivier Vinet, si l'on se disait en face ce que nous disons tous les uns des autres en arrière, il n'y aurait plus de société possible. Les plaisirs de la société, surtout en province, consistent à se dire du mal les uns des autres...

— Monsieur Simon est jaloux de ton enthousiasme pour le comte inconnu, dit Ernestine.

— Il me semble, dit Cécile, que monsieur Simon n'a le droit d'être jaloux d'aucune de mes affections... »

Sur ce mot, accentué de manière à foudroyer Simon, Cécile se leva ; chacun lui laissa le passage libre, et elle alla rejoindre sa mère qui terminait ses comptes au whist.

« Ma petite ! s'écria Mme Marion en courant après l'héritière, il me semble que vous êtes bien dure pour mon pauvre Simon !

— Qu'a-t-elle fait, cette chère petite chatte ? demanda Mme Beauvisage.

— Maman, monsieur Simon a souffleté mon inconnu du mot de *farceur* ! »

Simon suivit sa tante, et arriva sur le terrain de la table à jouer. Les quatre personnages dont les intérêts étaient si graves se trouvèrent alors réunis au milieu du salon, Cécile et sa mère d'un côté de la table, Mme Marion et son neveu de l'autre.

« En vérité, madame, dit Simon Giguet, avouez qu'il faut avoir bien envie de trouver des torts à quelqu'un pour se fâcher de ce que je viens de dire d'un monsieur dont parle tout Arcis, et qui loge au *Mulet*...

— Est-ce que vous trouvez qu'il vous fait concurrence ? dit en plaisantant Mme Beauvisage.

— Je lui en voudrais, certes, beaucoup, s'il était cause de la moindre mésintelligence entre Mlle Cécile et moi, dit le candidat en regardant la jeune fille d'un air suppliant.

— Vous avez eu, monsieur, un ton tranchant en lançant votre arrêt, qui prouve que vous serez très

despote, et vous avez raison, si vous voulez être
ministre, il faut beaucoup trancher... »

En ce moment, Mme Marion prit Mme Beau-
visage par le bras et l'emmenait sur un canapé.
Cécile, se voyant seule, rejoignit le cercle où elle
était assise, afin de ne pas écouter la réponse que
Simon pouvait faire, et le candidat resta très sot
devant la table où il s'occupa machinalement à
jouer avec les fiches.

« Il a des fiches de consolation », dit Olivier
Vinet qui suivait cette petite scène.

Ce mot, quoique dit à voix basse, fut entendu de
Cécile, qui ne put s'empêcher d'en rire.

« Ma chère amie, disait tout bas Mme Marion à
Mme Beauvisage, vous voyez que rien maintenant
ne peut empêcher l'élection de mon neveu.

— J'en suis enchantée pour vous et pour la
Chambre des députés, dit Séverine.

— Mon neveu, ma chère, ira très loin... Voici
pourquoi : sa fortune à lui, celle que lui laissera
son père et la mienne, feront environ trente mille
francs de rentes. Quand on est député, que l'on a
cette fortune, on peut prétendre à tout...

— Madame, il aura notre admiration, et nos
vœux le suivront dans sa carrière ; mais...

— Je ne vous demande pas de réponse ! dit
vivement Mme Marion en interrompant son amie.
Je vous prie seulement de réfléchir à cette propo-
sition. Nos enfants se conviennent-ils ? pouvons-
nous les marier ? nous habiterons Paris pendant
tout le temps des sessions ; et qui sait si le député
d'Arcis n'y sera pas fixé par une belle place dans

la magistrature... Voyez le chemin qu'a fait M. Vinet, de Provins. On blâmait Mlle de Chargebœuf de l'avoir épousé, la voilà bientôt femme d'un Garde des Sceaux, et M. Vinet sera pair de France quand il le voudra.

— Madame, je ne suis pas maîtresse de marier ma fille à mon goût. D'abord son père et moi nous lui laissons la pleine liberté de choisir. Elle voudrait épouser l'*inconnu* que, pourvu que ce soit un homme convenable, nous lui accorderions notre consentement. Puis Cécile dépend entièrement de son grand-père, qui lui donnera au contrat un hôtel à Paris, l'hôtel de Beauséant, qu'il a, depuis dix ans, acheté pour nous, et qui vaut aujourd'hui huit cent mille francs. C'est l'un des plus beaux du faubourg Saint-Germain. En outre, il a deux cent mille francs en réserve pour les frais d'établissement. Un grand-père qui se conduit ainsi et qui déterminera ma belle-mère à faire aussi quelques sacrifices pour sa petite-fille, en vue d'un mariage convenable, a droit de conseil...

— Certainement ! dit Mme Marion stupéfaite de cette confidence qui rendait le mariage de son fils[1] d'autant plus difficile avec Cécile.

— Cécile n'aurait rien à attendre de son grand-père Grévin, reprit Mme Beauvisage, qu'elle ne se marierait pas sans le consulter. Le gendre que mon père avait choisi vient de mourir ; j'ignore ses nouvelles intentions. Si vous avez quelques propositions à faire, allez voir mon père.

— Eh ! bien, j'irai », dit Mme Marion.

Mme Beauvisage fit un signe à Cécile, et toutes deux elles quittèrent le salon.

Le lendemain, Antonin et Frédéric Marest se trouvèrent, selon leur habitude, après déjeuner, avec M. Martener et Olivier, sous les tilleuls de l'Avenue aux Soupirs, fumant leurs cigares et se promenant. Cette promenade est un des petits plaisirs des autorités en province, quand elles vivent bien ensemble.

Après quelques tours de promenade, Simon Giguet vint se joindre aux promeneurs et emmena son camarade de collège Antonin au-delà de l'avenue, du côté de la place, et d'un air mystérieux :

« Tu dois rester fidèle à un vieux camarade qui veut te faire donner la rosette d'officier et une préfecture, lui dit-il.

— Tu commences déjà ta carrière politique, dit Antonin en riant, tu veux me corrompre, enragé puritain ?

— Veux-tu me seconder ?

— Mon cher, tu sais bien que Bar-sur-Aube vient voter ici. Qui peut garantir une majorité dans ces circonstances-là ? Mon collègue de Bar-sur-Aube se plaindrait de moi si je ne faisais pas les mêmes efforts que lui dans le sens du gouvernement, et ta promesse est conditionnelle, tandis que ma destitution est certaine.

— Mais je n'ai pas de concurrents...

— Tu le crois, dit Antonin ; mais

Il s'en présentera, garde-toi d'en douter[1].

— Et ma tante, qui sait que je suis sur des charbons ardents, et qui ne vient pas !... s'écria Giguet. Oh ! voici trois heures qui peuvent compter pour trois années... »

Et son secret lui échappa ! Il avoua à son ami que Mme Marion était allée le proposer au vieux Grévin comme le prétendu de Cécile.

Les deux amis s'étaient avancés jusqu'à la hauteur de la route de Brienne, en face de l'hôtel du *Mulet*. Pendant que l'avocat regardait la rue en pente par laquelle sa tante devait revenir du pont, le sous-préfet examinait les ravins que les pluies avaient tracés sur la place. Arcis n'est pavé ni en grès, ni en cailloux, car les plaines de la Champagne ne fournissent aucun matériau propre à bâtir, et encore moins de cailloux assez gros pour faire un pavage en cailloutis. Une ou deux rues et quelques endroits ont des chaussées ; mais toutes les autres sont imparfaitement macadamisées, et c'est assez dire en quel état elles se trouvent par les temps de pluie. Le sous-préfet se donnait une contenance, en paraissant exercer ses méditations sur cet objet important ; mais il ne perdait pas une des souffrances intimes qui se peignaient sur la figure altérée de son camarade.

En ce moment, l'inconnu revenait du château de Cinq-Cygne où vraisemblablement il avait passé la nuit. Goulard résolut d'éclaircir par lui-même le mystère dans lequel s'enveloppait l'inconnu qui, physiquement, était enveloppé dans cette petite redingote en gros drap, appelée paletot, et alors à la mode. Un manteau jeté sur les pieds de l'inconnu comme une couverture, empêchait de voir le corps. Enfin, un énorme cache-nez en cachemire rouge montait jusque sur les yeux. Le chapeau crânement mis sur le côté n'avait cependant

rien de ridicule. Jamais un mystère ne fut si mys-
térieusement emballé, entortillé.

« Gare ! cria le tigre qui précédait à cheval le
tilbury. Papa Poupart ! ouvrez ! » cria-t-il d'une
voix aigrelette.

Les trois domestiques du *Mulet* s'attroupèrent
et le tilbury fila sans que personne pût voir un
seul des traits de l'inconnu. Le sous-préfet suivit le
tilbury et vint sur le seuil de la porte de l'auberge.

« Madame Poupart, dit Antonin, voulez-vous
demander à votre monsieur… monsieur !…

— Je ne sais pas son nom, dit la sœur de
Gothard.

— Vous avez tort ! les ordonnances de police
sont formelles, et M. Groslier ne badine pas,
comme tous les commissaires de police qui n'ont
rien à faire…

— Les aubergistes n'ont jamais de torts en
temps d'élection », dit le tigre qui descendait de
cheval.

« Je vais aller répéter ce mot à Vinet », se dit le
sous-préfet.

« Va demander à ton maître s'il peut recevoir le
sous-préfet d'Arcis. »

Et Antonin Goulard rejoignit les trois prome-
neurs qui s'étaient arrêtés au bout de l'Avenue en
voyant le sous-préfet en conversation avec le tigre,
illustre déjà dans Arcis par son nom et par ses
reparties.

« Monsieur prie monsieur le sous-préfet de
monter, il sera charmé de le recevoir, vint dire
Paradis au sous-préfet quelques instants après.

— Mon petit, lui dit Olivier, combien ton maître

donne-t-il par an à un garçon de ton poil et de ton esprit...

— Donner, monsieur ?... Pour qui nous prenez-vous ? Monsieur le comte se laisse carotter... et je suis content.

— Cet enfant est à bonne école, dit Frédéric Marest.

— La haute école ! monsieur le procureur du roi, répliqua Paradis en laissant les cinq amis étonnés de son aplomb.

— Quel Figaro ! s'écria Vinet.

— Faut pas nous rabaisser, répliqua l'enfant. Mon maître m'appelle petit Robert Macaire. Depuis que nous savons nous faire des rentes, nous sommes Figaro, plus l'argent.

— Que gruges-tu donc ?

— Il y a des courses où je gagne mille écus... sans vendre mon maître, monsieur...

— Enfant sublime ! dit Vinet. Il connaît le turf.

— Et tous les *gentlemen riders*, dit l'enfant en montrant la langue à Vinet.

— Le chemin de Paradis mène loin !... » dit Frédéric Marest[1].

Introduit par l'hôte du *Mulet*, Antonin Goulard trouva l'inconnu dans la pièce de laquelle il avait fait un salon, et il se vit sous le coup d'un lorgnon tenu de la façon la plus impertinente.

« Monsieur, dit Antonin Goulard avec une espèce de hauteur, je viens d'apprendre, par la femme de l'aubergiste, que vous refusez de vous conformer aux ordonnances de police, et comme je ne doute pas que vous ne soyez une personne distinguée, je viens moi-même...

— Vous vous nommez Goulard ?... demanda l'inconnu d'une voix de tête.

— Je suis le sous-préfet, monsieur... répondit Antonin Goulard.

— Votre père n'appartenait-il pas aux Simeuse ?...

— Et moi, monsieur, j'appartiens au gouvernement, voilà la différence des temps...

— Vous avez un domestique nommé Julien qui veut enlever la femme de chambre de la princesse de Cadignan ?...

— Monsieur, je ne permets à personne de me parler ainsi, dit Goulard, vous méconnaissez mon caractère...

— Et vous voulez savoir le mien ! riposta l'inconnu. Je me fais donc connaître... On peut mettre sur le livre de l'aubergiste : Impertinent, Venant de Paris, Questionneur, Âge douteux, Voyageant pour son plaisir. Ce serait une innovation très goûtée en France, que d'imiter l'Angleterre dans sa méthode de laisser les gens aller et venir selon leur bon plaisir, sans les tracasser, leur demander à tout moment *des papiers*... Je suis sans passeport, que ferez-vous ?

— Monsieur, le procureur du roi est là, sous les tilleuls.., dit le sous-préfet.

— M. Marest !... vous lui souhaiterez le bonjour de ma part...

— Mais qui êtes-vous ?...

— Ce que vous voudrez que je sois, mon cher monsieur Goulard, dit l'inconnu, car c'est vous qui déciderez *en quoi* je serai dans cet Arrondissement. Donnez-moi un bon conseil sur ma tenue ? Tenez, lisez. »

Et l'inconnu tendit au sous-préfet une lettre ainsi conçue :

PRÉFECTURE DE L'AUBE

(Cabinet.)

« Monsieur le Sous-préfet,

« Vous vous concerterez avec le porteur de la présente pour l'élection d'Arcis, et vous vous conformerez à tout ce qu'il pourra vous demander. Je vous engage à garder la plus entière discrétion, et à le traiter avec les égards dus à son rang. »

Cette lettre était écrite et signée par le préfet.

« Vous avez fait de la prose sans le savoir ! » dit l'inconnu en reprenant la lettre.

Antonin Goulard, déjà frappé par l'air gentil-homme et les manières de ce personnage, devint respectueux.

« Et comment, monsieur ? demanda le sous-préfet.

— En voulant débaucher Anicette... Elle est venue nous dire les tentatives de corruption de Julien, que vous pourriez nommer Julien l'Apostat, car il a été vaincu par le jeune Paradis, mon tigre, et il a fini par avouer que vous souhaitiez faire entrer Anicette au service de la plus riche maison d'Arcis. Or, comme la plus riche maison d'Arcis est celle des Beauvisage, je ne doute pas que ce ne soit Mlle Cécile qui veut jouir de ce trésor.

— Oui, monsieur.

— Eh bien ! Anicette entrera ce matin au service des Beauvisage !

Il siffla. Paradis se présenta si rapidement que l'inconnu lui dit : « Tu écoutais !

— Malgré moi, monsieur le comte ; les cloisons sont en papier... Si monsieur le comte le veut, j'irai dans une chambre en haut...

— Non, tu peux écouter, c'est ton droit... C'est à moi à parler bas quand je ne veux pas que tu connaisses mes affaires... Tu vas retourner à Cinq-Cygne, et tu remettras de ma part cette pièce de vingt francs à la petite Anicette...

— Julien aura l'air de l'avoir séduite pour votre compte. Cette pièce d'or signifie qu'elle peut suivre Julien, dit l'inconnu en se tournant vers Goulard. Anicette ne sera pas inutile au succès de notre candidat...

— Anicette ?...

— Voici, monsieur le sous-préfet, trente-deux ans que les femmes de chambre me servent... J'ai eu ma première aventure à treize ans, absolument comme le Régent, le trisaïeul de notre roi... Connaissez-vous la fortune de cette demoiselle Beauvisage ?

— On ne peut pas la connaître, monsieur ; car hier, chez Mme Marion, Mme Séverine a dit que M. Grévin, le grand-père de Cécile, donnerait à sa petite-fille l'hôtel de Beauséant et deux cent mille francs en cadeau de noces... »

Les yeux de l'inconnu n'exprimèrent aucune surprise, il eut l'air de trouver cette fortune très médiocre.

« Connaissez-vous bien Arcis ? demanda-t-il à Goulard.

— Je suis le sous-préfet et je suis né dans le pays.

— Eh bien ! comment peut-on y déjouer la curiosité ?

— Mais en y satisfaisant. Ainsi, monsieur le comte a son nom de baptême, qu'il le mette sur les registres avec son titre.

— Bien, le comte Maxime...

— Et si monsieur veut prendre la qualité d'administrateur du chemin de fer, Arcis sera content, et on peut l'amuser avec ce bâton flottant pendant quinze jours...

— Non, je préfère la condition d'irrigateur, c'est moins commun... Je viens pour mettre les terres de Champagne en valeur... Ce sera, mon cher monsieur Goulard, une raison de m'inviter à dîner chez vous avec les Beauvisage, demain... je tiens à les voir, à les étudier.

— Je suis trop heureux de vous recevoir, dit le sous-préfet ; mais je vous demande de l'indulgence pour les misères de ma maison...

— Si je réussis dans l'élection d'Arcis au gré des vœux de ceux qui m'envoient, vous serez préfet, mon cher ami, dit l'inconnu. Tenez, lisez, dit-il en tendant deux autres lettres à Antonin.

— C'est bien, monsieur le comte, dit Goulard en rendant les lettres.

— Récapitulez toutes les voix dont peut disposer le ministère, et surtout n'ayons pas l'air de nous entendre. Je suis un spéculateur et je me moque des élections !...

— Je vais vous envoyer le commissaire de police pour vous forcer à vous inscrire sur le livre de Poupart.

— C'est très bien... Adieu, monsieur. Quel pays

que celui-ci ? dit le comte à haute voix. On ne peut pas y faire un pas sans que tout le monde, jusqu'au sous-préfet, soit sur votre dos.

— Vous aurez à faire au commissaire de police, monsieur », dit Antonin.

On parla vingt minutes après d'une altercation survenue entre le sous-préfet et l'inconnu, chez Mme Mollot.

« Eh bien ! de quel bois est le soliveau tombé dans notre marais ? dit Olivier Vinet à Goulard en le voyant revenir du *Mulet*.

— Un comte Maxime qui vient étudier le système géologique de la Champagne dans l'intention d'y trouver des sources minérales, répondit le sous-préfet d'un air dégagé.

— Dites des ressources, répondit Olivier.

— Il espère réunir des capitaux dans le pays ?... dit M. Martener.

— Je doute que nos royalistes donnent dans ces mines-là, répondit Olivier Vinet en souriant.

— Que présumez-vous, d'après l'air et les gestes de Mme Marion », dit le sous-préfet qui brisa la conversation en montrant Simon et sa tante en conférence.

Simon était allé au-devant de sa tante, et causait avec elle sur la place.

« Mais s'il était accepté, je crois qu'un mot suffirait pour le lui dire, répliqua le substitut.

— Eh bien ! dirent à la fois les deux fonctionnaires à Simon qui venait sous les tilleuls.

— Eh bien ! ma tante a bon espoir. Mme Beauvisage et le vieux Grévin, qui partait pour Gondreville, n'ont pas été surpris de notre demande,

on a causé des fortunes respectives, on veut laisser Cécile entièrement libre de faire un choix. Enfin, Mme Beauvisage a dit que, quant à elle, elle ne voyait pas d'objections contre une alliance de laquelle elle se trouvait très honorée, qu'elle subordonnerait néanmoins sa réponse à ma nomination et peut-être à mon début à la Chambre, et le vieux Grévin a parlé de consulter le comte de Gondreville, sans l'avis de qui jamais il ne prenait de décision importante...

— Ainsi, dit nettement Goulard, tu n'épouseras pas Cécile, mon vieux !

— Et pourquoi ! s'écria Giguet ironiquement.

— Mon cher, Mme Beauvisage va passer avec sa fille et son mari quatre soirées par semaine dans le salon de ta tante ; ta tante est la femme la plus comme il faut d'Arcis, elle est, quoiqu'il y ait vingt ans de différence entre elle et Mme Beauvisage, l'objet de son envie, et tu crois que l'on ne doit pas envelopper un refus de quelques façons...

— Ne dire ni oui, ni non, reprit Vinet, c'est dire non, eu égard aux relations intimes de vos deux familles. Si Mme Beauvisage est la plus grande fortune d'Arcis, Mme Marion en est la femme la plus considérée ; car, à l'exception de la femme de notre président, qui ne voit personne, elle est la seule qui sache tenir un salon, elle est la reine d'Arcis. Mme Beauvisage paraît vouloir mettre de la politesse à son refus, voilà tout.

— Il me semble que le vieux Grévin s'est moqué de votre tante, mon cher, dit Frédéric Marest.

— Vous avez attaqué hier le comte de

Gondreville, vous l'avez blessé, vous l'avez grièvement offensé, car Achille Pigoult l'a vaillamment défendu... et on veut le consulter sur votre mariage avec Cécile ?...

— Il est impossible d'être plus narquois que le vieux père Grévin, dit Vinet.

— Mme Beauvisage est ambitieuse, répondit Goulard, et sait très bien que sa fille aura deux millions ; elle veut être la belle-mère d'un ministre ou d'un ambassadeur, afin de trôner à Paris.

— Eh bien ! pourquoi pas ? dit Simon Giguet.

— Je te le souhaite », répondit le sous-préfet en regardant le substitut avec lequel il se mit à rire quand ils furent à quelques pas. « Il ne sera pas seulement député ! dit-il à Olivier, le ministère a des intentions. Vous trouverez chez vous une lettre de votre père qui vous enjoint de vous assurer des personnes de votre ressort, dont les votes appartiennent au ministère, il y va de votre avancement, et il vous recommande la plus entière discrétion.

— Et pour qui devront voter nos huissiers, nos avoués, nos juges de paix, nos notaires ! fit le substitut.

— Pour le candidat que je vous nommerai...

— Mais comment savez-vous que mon père m'écrit et ce qu'il m'écrit ?...

— Par l'inconnu...

— L'homme des mines !

— Mon cher Vinet, nous ne devons pas le connaître, traitons-le comme un étranger... Il a vu votre père à Provins, en y passant. Tout à l'heure, ce personnage m'a salué par un mot du préfet qui me dit de suivre, pour les élections d'Arcis, toutes

les instructions que me donnera le comte Maxime. Je ne pouvais pas ne point avoir une bataille à livrer, je le savais bien ! Allons dîner ensemble et dressons nos batteries, il s'agit pour vous de devenir procureur du roi à Mantes, pour moi d'être préfet, et nous ne devons pas avoir l'air de nous mêler des élections, car nous sommes entre l'enclume et le marteau. Simon est le candidat d'un parti qui veut renverser le ministère actuel et qui peut réussir ; mais pour des gens aussi intelligents que nous, il n'y a qu'un parti à prendre...

— Lequel ?

— Servir ceux qui font et défont les ministères... Et la lettre que l'on m'a montrée est d'un des personnages qui sont les compères de la pensée immuable. »

Avant d'aller plus loin, il est nécessaire d'expliquer quel était ce mineur, et ce qu'il venait extraire de la Champagne[1].

Environ deux mois avant le triomphe de Simon Giguet comme candidat, à onze heures, dans un hôtel du faubourg Saint-Honoré, au moment où l'on servit le thé chez la marquise d'Espard, le chevalier d'Espard, son beau-frère, dit en posant sa tasse et en regardant le cercle formé autour de la cheminée : « Maxime était bien triste, ce soir, ne trouvez-vous pas ?...

— Mais, répondit Rastignac, sa tristesse est assez explicable, il a quarante-huit ans ; à cet âge, on ne se fait plus d'amis, et quand nous avons enterré de Marsay, Maxime a perdu le seul homme capable de le comprendre, de le servir et de se servir de lui...

— Il a sans doute quelques dettes pressantes, ne pourriez-vous pas le mettre à même de les payer ? » dit la marquise à Rastignac.

En ce moment Rastignac était pour la seconde fois ministre, il venait d'être fait comte presque malgré lui ; son beau-père, le baron de Nucingen, avait été nommé pair de France, son frère était évêque, le comte de la Roche-Hugon, son beau-frère, était ambassadeur, et il passait pour être indispensable dans les combinaisons ministérielles à venir.

« Vous oubliez toujours, chère marquise, répondit Rastignac, que notre gouvernement n'échange son argent que contre de l'or, il ne comprend rien aux hommes.

— Maxime est-il homme à se brûler la cervelle ? demanda du Tillet.

— Ah ! tu le voudrais bien, nous serions quittes », répondit au banquier le comte Maxime de Trailles que chacun croyait parti.

Et le comte se dressa comme une apparition du fond d'un fauteuil placé derrière celui du chevalier d'Espard. Tout le monde se mit à rire.

« Voulez-vous une tasse de thé ? lui dit la jeune comtesse de Rastignac que la marquise avait priée de faire les honneurs à sa place.

— Volontiers », répondit le comte en venant se mettre devant la cheminée.

Cet homme, le prince des mauvais sujets de Paris, s'était jusqu'à ce jour soutenu dans la position supérieure qu'occupaient les dandies, alors appelés *Gants Jaunes*, et depuis des *Lions*. Il est assez inutile[1] de raconter l'histoire de sa jeunesse

pleine d'aventures galantes et marquée par des drames horribles où il avait toujours su garder les convenances. Pour cet homme, les femmes ne furent jamais que des moyens, il ne croyait pas plus à leurs douleurs qu'à leurs plaisirs ; il les prenait, comme feu de Marsay, pour des enfants méchants. Après avoir mangé sa propre fortune, il avait dévoré celle d'une fille célèbre, nommée la *Belle Hollandaise*, mère de la fameuse Esther Gobseck. Puis il avait causé les malheurs de Mme de Restaud, la sœur de Mme Delphine de Nucingen, mère de la jeune comtesse de Rastignac.

Le monde de Paris offre des bizarreries inimaginables. La baronne de Nucingen se trouvait en ce moment dans le salon de Mme d'Espard, devant l'auteur de tous les maux de sa sœur, devant un assassin qui n'avait tué que le bonheur d'une femme. Voilà pourquoi, sans doute, il était là. Mme de Nucingen avait dîné chez la marquise avec sa fille, mariée depuis un an au comte de Rastignac[1], qui avait commencé sa carrière politique en occupant une place de sous-secrétaire d'État dans le célèbre ministère de feu de Marsay, le seul grand homme d'État qu'ait produit la révolution de Juillet.

Le comte Maxime de Trailles savait seul combien de désastres il avait causés ; mais il s'était toujours mis à l'abri du blâme en obéissant aux lois du Code-Homme. Quoiqu'il eût dissipé dans sa vie plus de sommes que les quatre bagnes de France n'en ont volé durant le même temps, la Justice était respectueuse pour lui. Jamais il n'avait

manqué à l'honneur, il payait scrupuleusement ses dettes de jeu. Joueur admirable, il faisait la partie des plus grands seigneurs et des ambassadeurs. Il dînait chez tous les membres du corps diplomatique. Il se battait, il avait tué deux ou trois hommes en sa vie, il les avait à peu près assassinés, car il était d'une adresse et d'un sang-froid sans pareils. Aucun jeune homme ne l'égalait dans sa mise, ni dans sa distinction de manières, dans l'élégance des mots, dans la désinvolture, ce qu'on appelait autrefois *avoir un grand air*. En sa qualité de page de l'Empereur, formé dès l'âge de douze ans aux exercices du manège, il passait pour un des plus habiles écuyers. Ayant toujours eu cinq chevaux dans son écurie, il faisait alors courir, il dominait toujours la mode. Enfin personne ne se tirait mieux que lui d'un souper de jeunes gens, il buvait mieux que le plus aguerri d'entre eux, et sortait frais, prêt à recommencer, comme si la débauche était son élément. Maxime, un de ces hommes méprisés qui savent comprimer le mépris qu'ils inspirent par l'insolence de leur attitude et la peur qu'ils causent, ne s'abusait jamais sur sa situation. De là venait sa force. Les gens forts sont toujours leurs propres critiques.

Sous la Restauration, il avait assez bien exploité son état de page de l'Empereur, il attribuait à ses prétendues opinions bonapartistes la répulsion qu'il avait rencontrée chez les différents ministères quand il demandait à servir les Bourbons ; car, malgré ses liaisons, sa naissance, et ses dangereuses capacités, il ne put rien obtenir ; et, alors, il entra dans la conspiration sourde sous laquelle

succombèrent les Bourbons de la branche aînée.
Maxime fit partie d'une association commencée
dans un but de plaisir, d'amusement (Voir *Les
Treize*), et qui tourna naturellement à la politique
cinq ans avant la révolution de Juillet. Quand la
branche cadette eut marché, précédée du peuple
parisien, sur la branche aînée, et se fut assise sur
le trône, Maxime réexploita son attachement à
Napoléon, de qui il se souciait comme de sa pre-
mière amourette. Il rendit alors de grands ser-
vices que l'on fut extrêmement embarrassé de
reconnaître, car il voulait être trop souvent payé
par des gens qui savent compter. Au premier
refus, Maxime se mit en état d'hostilité, mena-
çant de révéler certains détails peu agréables, car
les dynasties qui commencent ont, comme les
enfants, des langes tachés.

Pendant son ministère, de Marsay répara les
fautes de ceux qui avaient méconnu l'utilité de ce
personnage, il lui donna de ces missions secrètes
pour lesquelles il faut des consciences battues par
le marteau de la nécessité, une adresse qui ne
recule devant aucune mesure, de l'impudence, et
surtout ce sang-froid, cet aplomb, ce coup d'œil
qui constitue les *bravi* de la pensée et de la haute
politique. De semblables instruments sont à la fois
rares et nécessaires. Par calcul, de Marsay ancra
Maxime de Trailles dans la société la plus élevée ; il
le peignit comme un homme mûri par les passions,
instruit par l'expérience, qui savait les choses et les
hommes, à qui les voyages et une certaine faculté
d'observation avaient donné la connaissance des
intérêts européens, des cabinets étrangers et des

alliances de toutes les familles continentales. De Marsay convainquit Maxime de la nécessité de se faire un honneur à lui ; il lui montra la discrétion moins comme une vertu que comme une spéculation ; il lui prouva que le pouvoir n'abandonnerait jamais un instrument solide et sûr, élégant et poli.

« En politique, on ne fait chanter qu'une fois ! » lui dit-il en le blâmant d'avoir fait une menace.

Maxime était homme à sonder la profondeur de ce mot.

De Marsay mort, le comte Maxime de Trailles était retombé dans sa vie antérieure. Il allait jouer tous les ans aux Eaux, il revenait passer l'hiver à Paris ; mais s'il recevait quelques sommes importantes, venues des profondeurs de certaines caisses extrêmement avares, cette demi-solde due à l'homme intrépide qu'on pouvait employer d'un moment à l'autre, et confident des mystères de la contre-diplomatie, était insuffisante pour les dissipations d'une vie aussi splendide que celle du roi des dandies, du tyran de quatre ou cinq clubs parisiens. Aussi le comte Maxime avait-il souvent des inquiétudes sur la question financière. Sans propriété, il n'avait jamais pu consolider sa position en se faisant nommer député ; puis, sans fonctions ostensibles, il lui était impossible de mettre le couteau sous la gorge à quelque ministère pour se faire nommer pair de France. Or, il se voyait gagné par le temps, car ses profusions avaient entamé sa personne aussi bien que ses diverses fortunes. Malgré ses beaux dehors, il se connaissait et ne pouvait se tromper sur lui-même, il pensait à faire une fin, à se marier.

Homme d'esprit, il ne s'abusait pas sur sa consi-
dération, il savait bien qu'elle était mensongère. Il
ne devait donc y avoir de femmes pour lui ni dans
la haute société de Paris, ni dans la bourgeoisie ;
il lui fallait prodigieusement de méchanceté, de
bonhomie apparente et de services rendus pour
se faire supporter, car chacun désirait sa chute ;
et une mauvaise veine pouvait le perdre. Une fois
envoyé à la prison de Clichy ou à l'étranger par
quelques lettres de change intraitables, il tombait
dans le précipice où l'on peut voir tant de carcasses
politiques qui ne se consolent pas entre elles. En
ce moment même, il craignait les éboulements
de quelques portions de cette voûte menaçante
que les dettes élèvent au-dessus de plus d'une tête
parisienne. Il avait laissé les soucis apparaître
sur son front, il venait de refuser de jouer chez
Mme d'Espard, il avait causé avec les femmes en
donnant des preuves de distraction, et il avait fini
par rester muet et absorbé dans le fauteuil d'où il
venait de se lever comme le spectre de *Banquo*[1].
Le comte Maxime de Trailles se trouva l'objet de
tous les regards, directs ou indirects, placé comme
il l'était au milieu de la cheminée, illuminé par les
feux croisés de deux candélabres. Le peu de mots
dits sur lui l'obligeait en quelque sorte à se poser
fièrement, et il se tenait, en homme d'esprit, sans
arrogance, mais avec l'intention de se montrer au-
dessus des soupçons.

Un peintre n'aurait jamais pu rencontrer un
meilleur moment pour saisir le portrait de cet
homme, certainement extraordinaire. Ne faut-il
pas être doué de facultés rares pour jouer un

pareil rôle, pour avoir toujours séduit les femmes pendant trente ans, pour se résoudre à n'employer ses dons que dans une sphère cachée, en incitant un peuple à la révolte, en surprenant les secrets d'une politique astucieuse, en ne triomphant que dans les boudoirs ou dans les cabinets. N'y a-t-il pas je ne sais quoi de grand à s'élever aux plus hauts calculs de la politique, et à retomber froidement dans le néant d'une vie frivole ? Quel homme de fer que celui qui résiste aux alternatives du jeu, aux rapides voyages de la politique, au pied de guerre de l'élégance et du monde, aux dissipations des galanteries nécessaires, qui fait de sa mémoire une bibliothèque de ruses et de mensonges, qui enveloppe tant de pensées diverses, tant de manèges sous une impénétrable élégance de manières ? Si le vent de la faveur avait soufflé dans ces voiles toujours tendues, si le hasard des circonstances avait servi Maxime, il eût été Mazarin, le maréchal de Richelieu, Potemkin ou peut-être plus justement Lauzun sans Pignerol[1].

Le comte, quoique d'une taille assez élevée, et d'une constitution sèche, avait pris un peu de ventre, mais il le contenait au majestueux, suivant l'expression de Brillat-Savarin[2]. Ses habits étaient d'ailleurs si bien faits, qu'il conservait, dans toute sa personne, un air de jeunesse, quelque chose de leste, de découplé, dû sans doute à ses exercices soutenus, à l'habitude de faire des armes, de monter à cheval et de chasser. Maxime possédait toutes les grâces et les noblesses physiques de l'aristocratie, encore rehaussées par sa tenue

supérieure. Son visage, long et bourbonien, était encadré par des favoris, par un collier de barbe soigneusement frisés, élégamment coupés, et noirs comme du jais. Cette couleur, pareille à celle d'une chevelure abondante, s'obtenait par un cosmétique indien fort cher, en usage dans la Perse, et sur lequel Maxime gardait le secret. Il trompait ainsi les regards les plus exercés sur le blanc qui, depuis longtemps, avait envahi ses cheveux. Le propre de cette teinture, dont se servent les Persans pour leurs barbes, est de ne pas rendre les traits durs, elle peut se nuancer par le plus ou le moins d'indigo, et s'harmonie alors à la couleur de la peau. C'était sans doute cette opération que Mme Mollot avait vu faire ; mais on continue encore par certaines soirées la plaisanterie de se demander ce que Mme Mollot a vu.

Maxime avait un très beau front, les yeux bleus, un nez grec, un bouche agréable et le menton bien coupé ; mais le tour de ses yeux était cerné par de nombreuses lignes fines comme si elles eussent été tracées avec un rasoir, et au point de n'être plus vues à une certaine distance. Ses tempes portaient des traces semblables. Le visage était aussi passablement rayé. Les yeux, comme ceux des joueurs qui ont passé des nuits innombrables, étaient couverts comme d'un glacis ; mais, quoique affaibli, le regard n'en était que plus terrible, il épouvantait. On sentait là-dessous une chaleur couvée, une lave de passions mal éteinte. Cette bouche, autrefois si fraîche et si rouge, avait également des teintes froides ; elle n'était plus droite, elle fléchissait sur la droite. Cette sinuosité semblait indiquer le

mensonge. Le vice avait tordu ces lèvres ; mais les dents étaient encore belles et blanches.

Ces flétrissures disparaissaient dans l'ensemble de la physionomie et de la personne. Les formes étaient toujours si séduisantes, qu'aucun jeune homme ne pouvait lutter au bois de Boulogne avec Maxime à cheval où il se montrait plus jeune, plus gracieux que le plus jeune et le plus gracieux d'entre eux. Ce privilège de jeunesse éternelle a été possédé par quelques hommes de ce temps.

Le comte était d'autant plus dangereux qu'il paraissait souple, indolent, et ne laissait pas voir l'épouvantable parti pris qu'il avait sur toute chose. Cette effroyable indifférence qui lui permettait de seconder une sédition populaire avec autant d'habileté qu'il pouvait en mettre à une intrigue de cour, dans le but de raffermir l'autorité d'un prince, avait une sorte de grâce. Jamais on ne se défie du calme, de l'uni, surtout en France, où nous sommes habitués à beaucoup de mouvement pour les moindres choses.

Vêtu selon la mode de 1839, le comte était en habit noir, en gilet de cachemire bleu foncé, brodé de petites fleurs d'un bleu clair, en pantalon noir, en bas de soie gris, en souliers vernis. Sa montre, contenue dans une des poches du gilet, se rattachait par une chaîne élégante à l'une des boutonnières.

« Rastignac, dit-il en acceptant la tasse de thé que la jolie Mme de Rastignac lui tendit, voulez-vous venir avec moi à l'ambassade d'Autriche ?

— Mon cher, je suis trop nouvellement marié pour ne pas rentrer avec ma femme !

— C'est-à-dire que plus tard ?..., dit la jeune comtesse en se retournant et regardant son mari.

— Plus tard, c'est la fin du monde, répondit Maxime. Mais n'est-ce pas me faire gagner mon procès que de me donner madame pour juge ? »

Le comte, par un geste gracieux, amena la jolie comtesse auprès de lui ; elle écouta quelques mots, regarda sa mère, et dit à Rastignac : « Si vous voulez aller avec M. de Trailles à l'ambassade, ma mère me ramènera. »

Quelques instants après, la baronne de Nucingen et la comtesse de Rastignac sortirent ensemble. Maxime et Rastignac descendirent bientôt, et quand ils furent assis tous deux dans la voiture du baron : « Que me voulez-vous, Maxime ? dit le nouveau marié. Qu'y a-t-il de si pressé pour me prendre à la gorge ? Qu'avez-vous dit à ma femme ?

— Que j'avais à vous parler, répondit M. de Trailles. Vous êtes heureux, vous ! Vous avez fini par épouser l'unique héritière des millions de Nucingen, et vous l'avez bien gagné... vingt ans de travaux forcés !...

— Maxime !

— Mais moi, me voici mis en question par tout le monde, dit-il en continuant et tenant compte de l'interruption. Un misérable, un du Tillet, se demande si j'ai le courage de me tuer ! Il est temps de se ranger. Veut-on ou ne veut-on pas se défaire de moi ? vous pouvez le savoir, vous le saurez, dit Maxime en faisant un geste pour imposer silence à Rastignac. Voici mon plan, écoutez-le. Vous devez me servir, je vous ai déjà servi, je puis vous

servir encore. La vie que je mène m'ennuie et je veux une retraite. Voyez à me seconder dans la conclusion d'un mariage qui me donne un demi-million ; une fois marié, nommez-moi ministre auprès de quelque méchante république d'Amérique. Je resterai dans ce poste aussi longtemps qu'il le faudra pour légitimer ma nomination à un poste du même genre en Allemagne. Si je vaux quelque chose, on m'en tirera ; si je ne vaux rien, on me remerciera. J'aurai peut-être un enfant, je serai sévère pour lui ; sa mère sera riche, j'en ferai un diplomate, il pourra être ambassadeur.

— Voici ma réponse, dit Rastignac. Il y a un combat, plus violent que le vulgaire ne le croit, entre une puissance au maillot et une puissance enfant. La puissance au maillot, c'est la Chambre des députés, qui, n'étant pas contenue par une Chambre héréditaire…

— Ah ! ah ! dit Maxime, vous êtes pair de France.

— Ne le serais-je pas maintenant sous tous les régimes ?… dit le nouveau pair. Mais ne m'interrompez pas, il s'agit de vous dans tout ce gâchis. La Chambre des députés deviendra fatalement tout le gouvernement, comme nous le disait de Marsay, le seul homme par qui la France eût pu être sauvée, en tant que cabinet ; car les peuples ne meurent pas, ils sont esclaves ou libres, voilà tout. La puissance enfant est la royauté couronnée au mois d'août 1830. Le ministère actuel est vaincu, il a dissous la Chambre et veut faire les élections pour que le ministère qui viendra ne les fasse pas ; mais il ne croit pas à une victoire. S'il était victorieux dans les élections, la dynastie

serait en danger ; tandis que, si le ministère est vaincu, le parti dynastique pourra lutter avec avantage, pendant longtemps. Les fautes de la Chambre profiteront à une volonté qui, malheureusement, est tout dans la politique. Quand on est tout, comme fut Napoléon, il vient un moment où il faut se faire suppléer ; et comme on a écarté les gens supérieurs, le grand tout ne trouve pas de suppléant. Le suppléant, c'est ce qu'on nomme un cabinet, et il n'y a pas de cabinet en France, il n'y a qu'une volonté viagère. En France, il n'y a que les gouvernants qui fassent des fautes, l'opposition ne peut pas en faire, elle peut perdre autant de batailles qu'elle en livre, il lui suffit, comme les alliés en 1814, de vaincre une seule fois. Avec *trois glorieuses journées* enfin, elle détruit tout. Aussi est-ce se porter héritier du pouvoir que de ne pas gouverner et d'attendre. J'appartiens par mes opinions personnelles à l'aristocratie, et par mes opinions publiques à la royauté de Juillet. La maison d'Orléans m'a servi à relever la fortune de ma maison et je lui reste attaché à jamais.

— Le jamais de M. de Talleyrand bien entendu ! dit Maxime.

— Dans ce moment je ne peux donc rien pour vous, reprit Rastignac, nous n'aurons pas le pouvoir dans six mois. Oui, ces six mois vont être une agonie, je le savais, nous connaissions notre sort en nous formant, nous sommes un ministère bouche-trou. Mais si vous vous distinguez au milieu de la bataille électorale qui va se livrer ; si vous apportez une voix, un député fidèle à la cause dynastique, on accomplira votre désir. Je puis

parler de votre bonne volonté, je puis mettre le nez dans les documents secrets, dans les rapports confidentiels, et vous trouver quelque rude tâche. Si vous réussissez, je puis insister sur vos talents, sur votre dévouement, et réclamer la récompense. Votre mariage, mon cher, ne se fera que dans une famille d'industriels ambitieux, et en province. À Paris, vous êtes trop connu. Il s'agit donc de trouver un millionnaire, un parvenu doué d'une fille et possédé de l'envie de parader au château des Tuileries !

— Faites-moi prêter, par votre beau-père, vingt-cinq mille francs pour attendre jusque-là ; il sera intéressé à ce qu'on ne me paie pas en eau bénite de cour après le succès, et il poussera au mariage.

— Vous êtes fin, Maxime, vous vous défiez de moi, mais j'aime les gens d'esprit, j'arrangerai votre affaire. »

Ils étaient arrivés. Le baron de Rastignac[1] vit dans le salon le ministre de l'Intérieur, et alla causer avec lui dans un coin. Le comte Maxime de Trailles était, en apparence, occupé de la vieille comtesse de Listomère ; mais il suivait, en réalité, le cours de la conversation des deux pairs de France ; il épiait leurs gestes, il interprétait leurs regards et finit par saisir un favorable coup d'œil jeté sur lui par le ministre.

Maxime et Rastignac sortirent ensemble à une heure du matin, et avant de monter chacun dans leurs voitures, Rastignac dit à de Trailles, sur les marches de l'escalier : « Venez me voir à l'approche des élections. D'ici là, j'aurai vu dans quelle localité les chances de l'opposition sont les

plus mauvaises et quelles ressources y trouveront deux esprits comme les nôtres.

— Les vingt-cinq mille francs sont pressés ! lui répondit de Trailles.

— Hé, bien ! cachez-vous. »

Cinquante jours après, un matin avant le jour, le comte de Trailles vint rue de Bourbon, mystérieusement, dans un cabriolet de place, à la porte du magnifique hôtel que le baron de Nucingen avait acheté pour son gendre ; il renvoya le cabriolet, regarda s'il n'était pas suivi ; puis il attendit dans un petit salon que Rastignac se levât. Quelques instants après, le valet de chambre introduisit Maxime dans le cabinet où se trouvait l'homme d'État.

« Mon cher, lui dit le ministre, je puis vous dire un secret qui sera divulgué dans deux jours par les journaux et que vous pouvez mettre à profit. Ce pauvre Charles Keller qui dansait si bien la mazurka, a été tué en Afrique, et il était notre candidat dans l'arrondissement d'Arcis. Cette mort laisse un vide. Voici la copie de deux rapports ; l'un du sous-préfet, l'autre du commissaire de police, qui prévenait le ministère que l'élection de notre pauvre ami rencontrerait des difficultés. Il se trouve dans celui du commissaire de police des renseignements sur l'état de la ville qui suffiront à un homme tel que toi, car l'ambition du concurrent du pauvre feu Charles Keller vient de son désir d'épouser une héritière... À un entendeur tel que toi, ce mot suffit. Les Cinq-Cygne, la princesse de Cadignan et Georges de Maufrigneuse sont à deux pas d'Arcis, tu sauras avoir au besoin les votes légitimistes... Ainsi...

— N'use pas ta langue, dit Maxime. Le commissaire de police est encore là ?

— Oui.

— Fais-moi donner un mot pour lui…

— Mon cher, dit Rastignac en remettant à Maxime tout un dossier, vous trouverez là deux lettres écrites à Gondreville pour vous. Vous avez été page, il a été sénateur, vous vous entendrez. Mme François Keller est dévote, voici pour elle une lettre de la maréchale de Carigliano. La maréchale est devenue dynastique, elle vous recommande chaudement et vous rejoindra d'ailleurs. Je ne vous ajouterai qu'un mot : défiez-vous du sous-préfet que je crois capable de se ménager dans ce Simon Giguet un appui auprès de l'ex-président du conseil. S'il vous faut des lettres, des pouvoirs, des recommandations, écrivez-moi.

— Et les vingt-cinq mille francs ? demanda Maxime.

— Signez cette lettre de change à l'ordre de du Tillet, voici les fonds.

— Je réussirai, dit le comte, et vous pouvez promettre au château[1] que le député d'Arcis leur appartiendra corps et âme. Si j'échoue, qu'on m'abandonne ! »

Maxime de Trailles était en tilbury, sur la route de Troyes, une heure après !

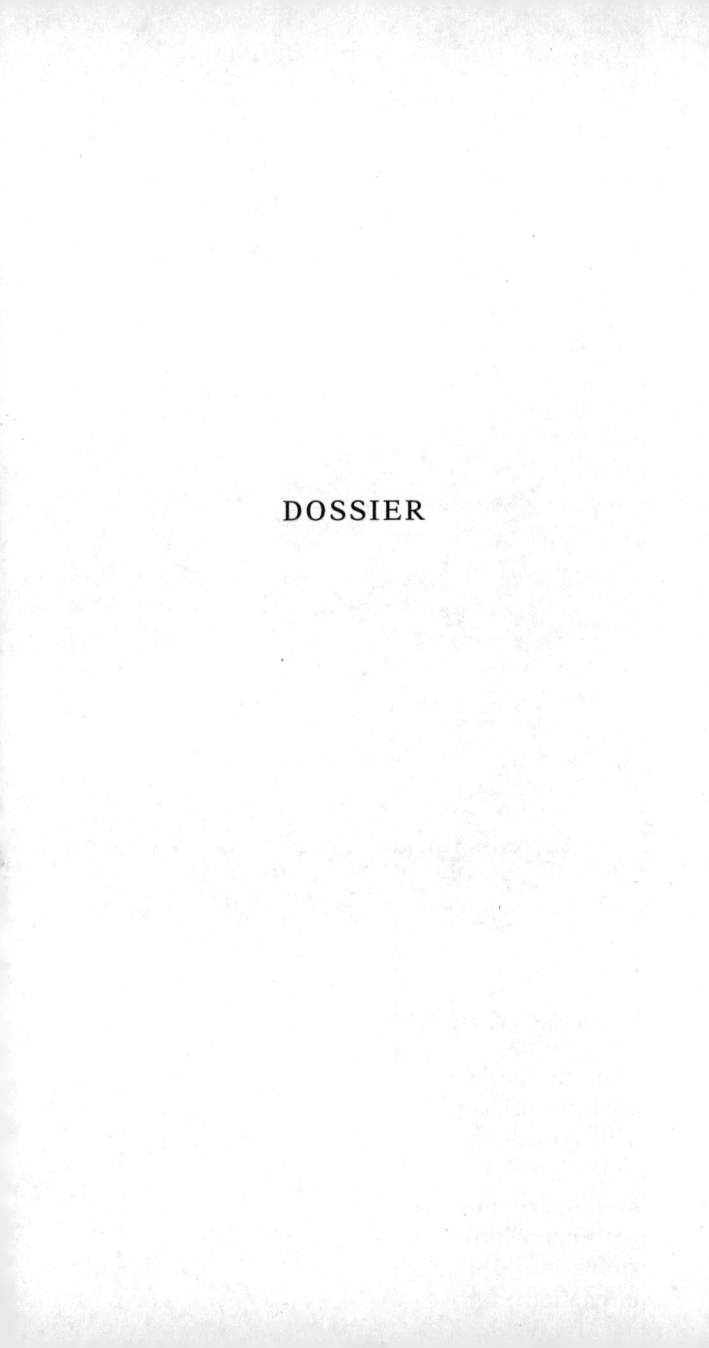

DOSSIER

BIOGRAPHIE DE BALZAC

La biographie de Balzac est tellement chargée d'événements si divers, et tout s'y trouve si bien emmêlé, qu'un exposé purement chronologique des faits serait d'une confusion extrême.

Dans l'ordre chronologique, nous nous sommes donc contenté de distinguer, d'une manière aussi peu arbitraire que possible, cinq grandes époques de la vie de Balzac : des origines à 1814, 1815-1828, 1828-1833, 1833-1840, 1841-1850.

À l'intérieur des périodes principales, nous avons préféré, quand il y avait lieu, classer les faits selon leur nature : l'œuvre, les autres activités touchant la littérature, la vie sentimentale, les voyages, etc. (mais en reprenant, à l'intérieur de chaque paragraphe, l'ordre chronologique).

FAMILLE, ENFANCE : DES ORIGINES À 1814

En juillet 1746 naît dans le Rouergue, d'une lignée paysanne, Bernard-François Balssa, qui sera le père du romancier et mourra en 1829 ; trente ans plus tard nous retrouvons le nom orthographié « Balzac ». Signalons à titre anecdotique (car l'événement ne semble pas avoir

marqué notre Balzac) qu'un frère de Bernard-François fut guillotiné à Albi en 1819 pour l'assassinat, dont il était peut-être innocent, d'une fille de ferme.

Janvier 1797 : Bernard-François, directeur des vivres de la division militaire de Tours, épouse à cinquante ans Laure Sallambier, qui en a dix-huit, et qui vivra jusqu'en 1854.

1799, 20 mai : naissance à Tours d'Honoré Balzac (le nom ne comporte pas encore la particule). Un premier fils, né jour pour jour un an plus tôt, n'avait pas vécu.

Après Honoré, le ménage aura trois autres enfants : 1° Laure (1800-1871), qui épousa en 1820 Eugène Surville, ingénieur des Ponts et Chaussées, et restera pour le romancier une confidente affectueuse et sûre ; 2° Laurence (1802-1825), devenue en 1821 Mme de Montzaigle : c'est sur son acte de baptême que la particule « de » apparaît pour la première fois devant le nom des Balzac ; 3° Henry (1807-1858), fils adultérin dont le père était Jean de Margonne (1780-1858), châtelain de Saché.

L'enfance et l'adolescence d'Honoré seront affectées par la préférence de la mère pour Henry, lequel, dépourvu de dons et de caractère, traînera une existence assez misérable ; les ternes séjours qu'il fera dans les îles de l'océan Indien avant de mourir à Mayotte contrastent absolument avec les aventures des romanesques coureurs de mers balzaciens. Balzac gardera des liens étroits avec Margonne et séjournera souvent à Saché, où l'on montre encore sa chambre et sa table de travail.

Dès sa naissance, Honoré est mis en nourrice chez la femme d'un gendarme à Saint-Cyr-sur-Loire, aujourd'hui faubourg de Tours (rive droite). De 1804 à 1807 il est externe dans un établissement scolaire de Tours, de 1807 à 1813 il est pensionnaire au collège de Vendôme. Puis, pendant plus d'un an, en 1813-1814, atteint de troubles et d'une espèce d'hébétude qu'on attribue à un abus de lecture, il demeure dans sa famille, au repos. En 1814, pendant quelques mois, il reprend ses études au collège de Tours, comme externe.

Son père, alors administrateur de l'Hospice général de Tours, est nommé directeur des vivres dans une entreprise parisienne de fourniture aux armées. Toute la famille quitte Tours pour Paris en novembre 1814.

APPRENTISSAGES, 1815-1828

1815-1819 : Honoré poursuit ses études à Paris. Il entreprend son droit, suit des cours à la Sorbonne et au Muséum. Il travaille comme clerc dans l'étude de Me Guillonnet-Merville, avoué, puis dans celle de Me Passez, notaire ; ces deux stages laisseront sur lui une empreinte profonde.

Son père ayant pris sa retraite, la famille, dont les ressources sont désormais réduites, quitte Paris et s'installe pendant l'été 1819 à Villeparisis. Cependant Honoré, qu'on destinait au notariat, obtient de renoncer à cette carrière, et de demeurer seul à Paris, dans une mansarde, pour éprouver sa vocation en s'exerçant au métier des lettres.

Dès 1817 il a rédigé des *Notes sur la philosophie et la religion*, suivies en 1818 de *Notes sur l'immortalité de l'âme*, premiers indices du goût prononcé qu'il gardera longtemps pour la spéculation philosophique : maintenant il s'attaque à une tragédie, *Cromwell*, cinq actes en vers, qu'il termine au printemps de 1820. Soumise à plusieurs juges successifs, l'œuvre est uniformément estimée détestable ; Andrieux, aimable écrivain, ami de la famille, professeur au Collège de France et académicien, conclut que l'auteur peut tenter sa chance dans n'importe quelle voie, hormis la littérature. Balzac continue sa recherche philosophique avec *Falthurne* (1820) et *Sténie* (1821), que suivront bientôt (1823) un *Traité de la prière* et un second *Falthurne*.

De 1822 à 1827, soit en collaboration soit seul, mais

toujours sous des pseudonymes, il publie une masse considérable de produits romanesques « de consommation courante », qu'il lui arrivera d'appeler « petites opérations de littérature marchande » ou même « cochonneries littéraires ». À leur sujet les balzaciens se partagent ; les uns y cherchent des ébauches de thèmes et les signes avant-coureurs du génie romanesque ; les autres doutent que Balzac, soucieux seulement de satisfaire sa clientèle, y ait rien mis qui soit vraiment de lui-même.

En 1822 commence sa longue liaison (mais, de sa part, non exclusive) avec Laure de Berny, qu'il a rencontrée à Villeparisis l'année précédente. Née en 1777, elle a alors deux fois son âge, et elle est d'un an et demi l'aînée de la mère d'Honoré ; celui-ci aura pour elle un amour en quelque sorte ambivalent, où il trouvera une compensation à son enfance frustrée.

Fille d'un musicien de la Cour et d'une femme de la chambre de Marie-Antoinette, elle-même femme d'expérience, Laure initiera son jeune amant non seulement aux secrets de la vie mondaine sous l'Ancien Régime, mais aussi à ceux de la condition féminine et de la joie sensuelle. Elle restera pour lui un soutien, et le guide le plus sûr. Elle mourra en 1836.

En 1825 Balzac entre en relations avec la duchesse d'Abrantès (1784-1838) ; cette nouvelle maîtresse, qui d'ailleurs s'ajoute à la précédente et ne se substitue pas à elle, a encore quinze ans de plus que lui. Fort avertie de la grande et petite histoire de la Révolution et de l'Empire, elle complète l'éducation que lui a donnée Mme de Berny, et le présente aux nombreux amis qu'elle garde dans le monde ; lui-même, plus tard, se fera son conseiller et peut-être son collaborateur lorsqu'elle écrira ses Mémoires.

En septembre 1820, au tirage au sort, il obtient un « bon numéro » qui le dispense du service militaire.

Durant la fin de cette période, il se lance dans des affaires qui enrichissent d'une manière incomparable

l'expérience du futur auteur de *La Comédie humaine*, mais qui en attendant se soldent par de pénibles et coûteux échecs.

Il se fait éditeur en 1825, l'éditeur se fait imprimeur en 1826, l'imprimeur se fait fondeur de caractères en 1827 — toujours en association, les fonds de ses propres apports étant constitués par sa famille et par Mme de Berny. En 1825 et 1826 il publie, entre autres, des éditions compactes de Molière et de La Fontaine, pour lesquelles il a composé des notices. En 1828 la société de fonderie est remaniée ; il en est écarté au profit d'Alexandre de Berny, fils de son amie : l'entreprise deviendra une des plus belles réalisations françaises dans ce domaine. L'imprimerie est liquidée quelques mois plus tard, en août ; elle laisse à Balzac 60 000 francs de dettes (dont 50 000 envers sa famille).

Nombreux voyages et séjours en province, notamment dans la région de l'Isle-Adam, en Normandie, et surtout en Touraine, terre natale et terre d'élection.

LES DÉBUTS, 1828-1833

À la mi-septembre 1828, Balzac va s'établir pour six semaines à Fougères, en vue du roman qu'il prépare sur la chouannerie. *Le Dernier Chouan ou la Bretagne en 1800*, dont le titre deviendra finalement *Les Chouans*, paraît en mars 1829 ; c'est le premier roman dont il assume ouvertement la responsabilité en le signant de son véritable nom.

En décembre 1829, il publie sous l'anonymat *Physiologie du mariage*, un essai ou, comme il dira plus tard, une « étude analytique » qu'il avait ébauchée puis délaissée plusieurs années auparavant.

1830 : les *Scènes de la vie privée* réunissent en deux volumes six nouvelles ou courts récits. Ce nombre sera porté à quinze dans une réédition du même titre en quatre tomes (1832).

1831 : *La Peau de chagrin* ; ce roman est repris pour former la même année, avec douze autres récits divers, trois volumes de *Romans et contes philosophiques* ; l'ensemble est précédé d'une introduction de Philarète Chasles, certainement inspirée par l'auteur. 1832 : les *Nouveaux contes philosophiques* augmentent de quatre récits (dont une première version de *Louis Lambert*) cette collection. Il faut noter que le mot « philosophiques » a encore un sens fort vague, et provisoire, dans l'esprit de Balzac.

Les *Contes drolatiques*. À l'imitation des *Cent Nouvelles Nouvelles* (il avait un goût très vif pour la vieille littérature dite gauloise), il voulait en écrire cent, répartis en dix dizains. Le premier dizain paraît en 1832, le deuxième en 1833 ; le troisième ne sera publié qu'en 1837, et l'entreprise s'arrêtera là.

Septembre 1833 : *Le Médecin de campagne*. Pendant toute cette époque, Balzac donne une foule de textes divers à de nombreux périodiques. Il poursuivra ce genre de collaboration durant toute sa vie, mais à une cadence moindre.

Continuation des amours avec Laure de Berny et avec Laure d'Abrantès.

Liaison avec Olympe Pélissier.

Présenté à la duchesse de Castries en 1831, il séjourne auprès d'elle, à Aix-les-Bains et à Genève, en septembre et octobre 1832 ; elle s'amuse à se laisser chaudement courtiser par lui, mais ne cède pas, ce dont il se montre fort déconfit.

Au début de 1832 il reçoit d'Odessa une lettre signée « L'Étrangère », et répond par une petite annonce insérée dans un journal : c'est le début de ses relations avec Mme Hanska (1805-1882), sa future femme, qu'il rencontre pour la première fois à Neuchâtel dans les derniers jours de septembre 1833.

Vers cette même époque il a une maîtresse discrète, Marie ou Maria du Fresnay.

Voyages très nombreux. Outre ceux que nous avons signalés ci-dessus (Fougères, Aix, Genève, Neuchâtel), il faut mentionner plusieurs séjours près de Tours ou de Nemours avec Mme de Berny, à Saché, à Angoulême, chez ses amis Carraud, etc.

Son travail acharné n'empêche pas qu'il soit très répandu dans les milieux littéraires et dans le monde ; il mène une vie ostentatoire et dispendieuse.

En politique, il se convertit au légitimisme. Il envisage de se présenter aux élections législatives de 1831, et en 1832 à une élection partielle.

L'ESSOR, 1833-1840

Durant cette période, Balzac ne se contente pas d'assurer le développement de son œuvre : il se préoccupe de lui assurer une organisation d'ensemble. Déjà les *Scènes de la vie privée* et les *Romans et contes philosophiques* témoignaient chez lui de cette tendance ; maintenant il s'avance sur la voie qui le conduira à la conception globale de *La Comédie humaine*.

En octobre 1833 il signe un contrat pour la publication d'une collection intitulée *Études de mœurs au XIXᵉ siècle*, et qui doit rassembler aussi bien les rééditions que des ouvrages nouveaux. Divisée en trois séries, cette collection va comprendre quatre tomes de *Scènes de la vie privée*, quatre de *Scènes de la vie de province*, et quatre de *Scènes de la vie parisienne*. Les douze volumes paraissent en ordre dispersé de décembre 1833 à février 1837. Le tome I est précédé d'une importante introduction de Félix Davin, porte-parole ou même prête-nom de Balzac. La classification a une valeur à la fois littérale et symbolique : elle se fonde sur le cadre de l'action et sur la signification du thème.

Parallèlement paraissent de 1834 à 1840 vingt volumes d'*Études philosophiques*, avec une nouvelle introduction de Félix Davin.

Principales créations en librairie de cette période : *Eugénie Grandet*, fin 1833 ; *La Recherche de l'absolu*, 1834 ; *Le Père Goriot, La Fleur des pois* (titre qui deviendra *Le Contrat de mariage*), *Séraphita*, 1835 ; *Histoire des Treize*, 1833-1835 ; *Le Lys dans la vallée*, 1836 ; *La Vieille Fille, Illusions perdues* (début), *César Birotteau*, 1837 ; *La Femme supérieure* (titre qui deviendra *Les Employés*), *La Maison Nucingen, La Torpille* (début de *Splendeurs et misères des courtisanes*), 1838 ; *Le Cabinet des Antiques, Une fille d'Ève, Béatrix*, 1839 ; *Une princesse parisienne* (titre qui deviendra *Les Secrets de la princesse de Cadignan*), *Pierrette, Pierre Grassou*, 1840.

En marge de cette activité essentielle, Balzac prend à la fin de 1835 une participation majoritaire dans la *Chronique de Paris*, journal politique et littéraire ; il y publie un bon nombre de textes, jusqu'à ce que la société, irrémédiablement déficitaire, soit dissoute six mois plus tard. Curieusement il réédite (et complète à l'aide de « nègres ») une partie de ses romans de jeunesse, en gardant un pseudonyme qui n'abuse personne : ce sont les *Œuvres complètes d'Horace de Saint-Aubin*, seize volumes, 1836-1840.

En 1838 il s'inscrit à la toute jeune Société des gens de lettres, il la préside en 1839, et mène diverses campagnes pour la protection de la propriété littéraire et des droits des auteurs.

Candidat à l'Académie française en 1839, il s'efface devant Hugo, qui d'ailleurs n'est pas élu.

En 1840 il fonde la *Revue parisienne*, mensuelle et entièrement rédigée par lui ; elle disparaît après le troisième numéro, où il a inséré son long et fameux article sur *La Chartreuse de Parme*.

Théâtre : en 1839, la Renaissance refuse *L'École des*

ménages, pièce dont il donne chez Custine une lecture à laquelle assistent Stendhal et Théophile Gautier. En 1840 la censure refuse plusieurs fois et finit par autoriser *Vautrin*, pièce interdite dès le lendemain de la première.

Il séjourne à Genève auprès de Mme Hanska du 24 décembre 1833 au 8 février 1834 ; il la retrouve à Vienne (Autriche) en mai-juin 1835, alors commence une séparation qui durera huit ans.

Le 4 juin 1834 naît Marie du Fresnay, présumée être sa fille, et qu'il regarde comme telle ; elle ne mourra qu'en 1930.

Mme de Berny cesse de le voir à la fin de 1835 ; elle va mourir huit mois plus tard.

En 1836, naissance de Lionel-Richard Lowell, fils présumé de Balzac et de la comtesse Guidoboni-Visconti ; en 1837, le comte lui donne lui-même procuration pour régler à Venise en son nom une affaire de succession ; en 1837 encore, c'est chez la comtesse que Balzac, poursuivi pour dettes, se réfugie : elle paie pour lui, et lui évite ainsi la contrainte par corps.

Juillet-août 1836 : Mme Marbouty, déguisée en homme, l'accompagne à Turin et en Suisse.

Voyages toujours nombreux.

Au cours de l'excursion autrichienne de 1835 il est reçu par Metternich, et visite le champ de bataille de Wagram en vue d'un roman qu'il ne parviendra jamais à écrire. En 1836, séjournant en Touraine, il se voit accueilli par Talleyrand et la duchesse de Dino. L'année suivante, c'est George Sand qui l'héberge à Nohant ; elle lui suggère le sujet de *Béatrix*.

Durant son voyage italien de 1837, à Gênes, il a appris qu'on pouvait exploiter fructueusement en Sardaigne les scories d'anciennes mines de plomb argentifère ; en 1838, en passant par la Corse, il se rend sur place pour y constater que l'idée était si bonne qu'une société marseillaise l'a devancé ; retour par Gênes, Turin, et Milan où il s'attarde.

On signale en 1834 un dîner réunissant Balzac, Vidocq et les bourreaux Samson père et fils.

Démêlés avec la Garde nationale, où il se refuse obstinément à assurer ses tours de garde : en 1835 il se cache à Chaillot sous le nom de « Mme veuve Duran » ; en 1836 elle l'incarcère pendant une semaine dans sa prison surnommée « Hôtel des Haricots » ; nouvel emprisonnement en 1839, pour la même raison.

En 1837, près de Paris, à Sèvres, au lieu-dit les Jardies, il achète les premiers éléments de ce dont il voudra constituer tout un domaine. Il rêvera même de faire fortune en y acclimatant la culture de l'ananas. Ses projets assez grandioses lui coûteront fort cher et ne lui amèneront que des déboires. Liquidation longue et onéreuse en 1840-1841.

C'est en octobre 1840 que, quittant les Jardies, il s'installe à Passy dans l'actuelle rue Raynouard, où sa maison est redevenue aujourd'hui « La Maison de Balzac ».

SUITE ET FIN, 1841-1850

Le fait marquant qui inaugure cette période est l'acte de naissance officiel de *La Comédie humaine* considérée comme un ensemble organique. Cet acte, c'est le contrat passé le 2 octobre 1841 avec un groupe d'éditeurs pour la publication, sous ce « titre général », des « œuvres complètes » de Balzac, celui-ci se réservant « l'ordre et la distribution des matières, la tomaison et l'ordre des volumes ».

Nous avons vu le romancier, dès ses véritables débuts ou presque, montrer le souci d'un ordre et d'un classement. Une lettre à Mme Hanska du 26 octobre 1834 en faisait déjà état. Une lettre de décembre 1839 ou janvier 1840, adressée à un éditeur non identifié, et restée sans suite, mentionnait pour la première fois le « titre

général », avec un plan assez détaillé. Cette fois le grand projet va enfin se réaliser (sous réserve de quelques changements de détail ultérieurs dans le plan, et sous réserve aussi de plusieurs ouvrages annoncés qui ne seront jamais composés).

Réunissant rééditions et nouveautés, l'ensemble désormais intitulé *La Comédie humaine* paraît de 1842 à 1848 en dix-sept volumes, complétés en 1855 par un tome XVIII, et suivis, en 1855 encore, d'un tome XIX (*Théâtre*) et d'un tome XX (*Contes drolatiques*). Trois parties : *Études de mœurs*, *Études philosophiques*, *Études analytiques*, la première partie étant elle-même divisée en *Scènes de la vie privée*, *Scènes de la vie de province*, *Scènes de la vie parisienne*, *Scènes de la vie politique*, *Scènes de la vie militaire* et *Scènes de la vie de campagne*.

L'avant-propos est un texte doctrinal capital. Avant de se résoudre à l'écrire lui-même, Balzac avait demandé vainement une préface à Nodier, à George Sand, ou envisagé de reproduire les introductions de Davin aux anciennes *Études de mœurs* et *Études philosophiques*.

Premières publications en librairie. *Le Curé de village*, 1841 ; *Mémoires de deux jeunes mariées*, *Ursule Mirouët*, *Albert Savarus*, *La Femme de trente ans* (sous sa forme et son titre définitifs après beaucoup d'avatars), *Les Deux Frères* (titre qui deviendra *La Rabouilleuse*), 1842 ; *Une ténébreuse affaire*, *La Muse du département*, *Illusions perdues* (au complet), 1843 ; *Honorine*, *Modeste Mignon*, 1844 ; *Petites misères de la vie conjugale*, 1846 ; *La Dernière Incarnation de Vautrin* (achevant *Splendeurs et misères des courtisanes*), 1847 ; *Les Parents pauvres* (*Le Cousin Pons* et *La Cousine Bette*), 1847-1848.

Romans posthumes. *Le Député d'Arcis* et *Les Petits Bourgeois*, restés inachevés, et terminés, avec une désinvolture confondante, par Charles Rabou agréé par la veuve, paraissent respectivement en 1854 et 1856. La veuve assure elle-même, avec beaucoup plus de tact, la mise au point des *Paysans* qu'elle publie en 1855.

Théâtre. Représentation et échec des _Ressources de Quinola_, 1842 ; de _Paméla Giraud_, 1843. Succès sans lendemain de _La Marâtre_, pièce créée à une date peu favorable (25 mai 1848) ; trois mois plus tard la Comédie-Française reçoit _Mercadet ou le Faiseur_, mais la pièce ne sera pas représentée.

Chevalier de la Légion d'honneur depuis avril 1845, Balzac, encore candidat à l'Académie française, obtient 4 voix le 11 janvier 1849, dont celles d'Hugo et de Lamartine (on lui préfère le duc de Noailles), et, aux trois scrutins du 18 janvier, 2 voix (Vigny et Hugo), 1 voix (Hugo) et 0 voix, le comte de Saint-Priest étant élu.

Amours et voyages, durant toute cette période, portent pratiquement un seul et même nom : Mme Hanska. Le mari meurt — enfin ! — le 10 novembre 1841, en Ukraine ; mais Balzac n'est informé que le 5 janvier d'un événement qu'il attend pourtant avec tant d'impatience. Son amie, libre désormais de l'épouser, va néanmoins le faire attendre près de dix ans encore, soit qu'elle manque d'empressement, soit que réellement le régime tsariste se dispose à confisquer ses biens, qui sont considérables, si elle s'unit à un étranger.

En 1843, après huit ans de séparation, Balzac va la retrouver pour deux mois à Saint-Pétersbourg ; il rentre par Berlin, les pays rhénans, la Belgique. En 1845, voyages communs en Allemagne, en France, en Hollande, en Belgique, en Italie. En 1846, ils se rencontrent à Rome et voyagent en Italie, en Suisse, en Allemagne.

Mme Hanska est enceinte ; Balzac en est profondément heureux, et, de surcroît, voit dans cette circonstance une occasion de hâter son mariage ; il se désespère lorsqu'elle accouche en novembre 1846 d'un enfant mort-né.

En 1847 elle passe quelques mois à Paris ; lui-même, peu après, rédige un testament en sa faveur. À l'automne, il va la retrouver en Ukraine, où il séjourne près de cinq mois. Il rentre à Paris pour assister à la révolution de février 1848, et envisager une candidature aux

élections législatives ; il repart dès la fin de septembre pour l'Ukraine, où il séjourne jusqu'à la fin d'avril 1850.

C'est là qu'il épouse Mme Hanska, le 14 mars 1850.

Rentrés ensemble à Paris vers le 20 mai, les deux époux, le 4 juin, se font donation mutuelle de tous leurs biens en cas de décès. Depuis plusieurs années la santé de Balzac n'a pas cessé de se dégrader.

Du 1er juin 1850 date (à notre connaissance) la dernière lettre que Balzac ait écrite entièrement de sa main. Le 18 août, il a reçu l'extrême-onction, et Hugo, venu en visite, le trouve inconscient : il meurt à onze heures et demie du soir, dans un état physique affligeant. On l'enterre au Père-Lachaise trois jours plus tard ; les cordons du poêle sont tenus par Hugo et Dumas, mais aussi par le sinistre Sainte-Beuve, qui n'a jamais rien compris à son génie, et par le ministre de l'Intérieur ; devant sa tombe, discours (fort beau) d'Hugo : ni Hugo ni Baudelaire ne se sont trompés sur lui.

La femme de Balzac, après avoir trouvé quelque consolation à son veuvage, mourra en 1882.

SAMUEL S. DE SACY

NOTICE SUR L'HISTOIRE
DES TEXTES

Les œuvres réunies dans ce recueil présentent la particularité de couvrir la quasi-totalité de la période d'écriture de *La Comédie humaine*. Le récit qui donnera naissance à *Gobseck* connaît sa première parution en mars 1830 (l'auteur a trente et un ans), tandis que *Le Député d'Arcis* est publié en 1847, dernière année de véritable productivité balzacienne avant que les voyages en Russie et les ennuis de santé n'empêchent l'écrivain de faire autre chose que retoucher des œuvres déjà écrites. Ces textes offrent donc au lecteur une vision de la diversité des modes de publication auxquels Balzac s'est livré, et également de l'évolution des pratiques éditoriales dont les différents *opus* de *La Comédie humaine* furent l'objet. Depuis l'intuition première qui conduit un jeune auteur à inventer les *Scènes de la vie privée* jusqu'aux replâtrages finaux censés mener à la « compléture » — le mot est de Balzac — de l'Œuvre, c'est en quelque sorte l'aventure de toute *La Comédie humaine* que ce recueil nous invite à parcourir.

GOBSECK :
MYTHOLOGIE DU TEMPS PRÉSENT

Au tournant des années 1820-1830, Balzac est un auteur encore peu connu ; après quelques obscures

œuvres de jeunesse écrites sous pseudonyme, il publie tout de même deux ouvrages à succès. L'un, la *Physiologie du mariage*, est un traité doctement goguenard censé aider les hommes à éviter la « minotaurisation » et autres inconvénients de l'adultère. Ce qui est en fait une charge contre la marchandisation du mariage vaudra à Balzac réputation féministe et succès mondain, environnant l'auteur du léger parfum de scandale que le physiologiste conjugal aimait à répandre. L'autre, *Les Chouans ou la Bretagne en 1800*, première œuvre signée de son nom, fait entrer Balzac dans la catégorie « sérieuse » des romanciers historiens. Mais l'œuvre qui vient n'empruntera aucune de ces deux voies, puisque le Balzac de 1830 est avant tout journaliste. Celui qui avait envisagé d'écrire une « Histoire de France pittoresque » se tourne maintenant vers l'histoire du temps présent, vers une « histoire des mœurs en action ». Ainsi naissent les *Scènes de la vie privée* qui paraissent en 1829, 1830 puis 1832 chez Mame-Delaunay et témoignent de ce « tournant » identifié par Rolland Chollet. Rompant avec un genre romanesque alors peu ou pas respecté et abandonnant l'humour de sa série de « Physiologies », ces « scènes » prennent au sérieux une sphère privée, fille de la modernité et de la Révolution, où s'opère une sorte de dramatisation du quotidien. Nous voilà au cœur de ce que deviendra *La Comédie humaine*. *Les Scènes de la vie privée* sont le premier acte — Balzac parle d'« adolescence » — d'un ensemble plus vaste appelé les *Études de Mœurs*, dont Félix Davin dira, en 1835, qu'elles « ne sont rien moins qu'une exacte représentation de la société dans tous ses effets. Son unité devait être le monde, l'homme n'était que le détail ; car il s'est proposé de le peindre dans toutes les situations de sa vie, de le décrire sous tous ses angles, de le saisir dans toutes ses phases, conséquent et inconséquent, ni complètement bon, ni complètement vicieux, en lutte avec les lois dans ses intérêts, en lutte avec les mœurs dans ses sentiments, logique ou grand par hasard ; de montrer la Société incessamment dissoute,

incessamment recomposée, menaçante parce qu'elle est menacée ; enfin d'arriver au dessin de son ensemble en en reconstruisant un à un les éléments. »

C'est au cœur de ce tournant que paraît dans le journal *La Mode*, en mars 1830, *L'Usurier*, bref récit qui, au milieu de quelques considérations sur l'argent, dresse les portraits opposés de deux « clientes » d'un usurier anonyme : une comtesse dépensière et adultère d'un côté, une jeune et honnête ouvrière de l'autre. Avec un talent consommé — déjà — du réemploi, Balzac n'a publié dans *La Mode* qu'un extrait d'un texte plus ample — écrit, semble-t-il, en amont — dont l'intégralité paraît un mois plus tard, sous le titre *Les Dangers de l'inconduite* au sein du recueil des *Scènes de la vie privée*, au côté de cinq autres nouvelles (*La Vendetta*, *Le Bal de Sceaux*, *Gloire et Malheur*, *La Femme vertueuse*, *La Paix du ménage*). Le récit se compose alors de trois parties — « L'Usurier », parue dans *La Mode*, suivie de « L'Avoué » puis de « La Mort du mari » — et les protagonistes du récit-cadre prennent de la consistance. Nous sommes accueillis chez la vicomtesse de Grandlieu, dont le projet de mariage de sa fille déclenche le récit second ; l'avoué, qui reste anonyme, prend corps, tout comme le dandy qui mène Mme de Restaud sur les chemins de l'inconduite. La personnalité de Gobseck acquiert également une autre dimension à la faveur de l'accord secret scellé avec le mari malheureux : l'usurier rachètera les biens de la famille Restaud que les imprudences de l'épouse volage auront contribué à dilapider, biens qu'ils conviennent secrètement avec M. de Restaud de mettre en sécurité pour les transmettre au fils du comte, l'aîné de la famille.

Si la réédition de 1832, toujours chez les éditeurs Mame-Delaunay et Vallée, n'apporte aucune modification au futur *Gobseck*, sa troisième publication introduit en revanche des changements décisifs qui donnent au texte sa puissance. Dans le titre, d'abord : congé est donné aux très didactiques « Dangers de l'inconduite », pour mettre en avant le personnage de l'usurier ; en devenant *Papa Gobseck*, la nouvelle rompt avec sa pente moralisatrice

pour imposer une forme d'incarnation de l'argent qui échappe aux stéréotypes de l'usurier. Ainsi comprend-on le remaniement de la fin du récit : le personnage ne pouvait plus devenir député, issue « bourgeoise » désormais peu compatible avec l'énergie et le symbolisme de la nouvelle ; il meurt alors, dans le spectacle grandiose des denrées pourrissantes, en une sorte d'épiphanie négative qui pousse à son terme l'ambivalence du portrait de l'usurier… et de l'argent qu'il incarne.

La deuxième grande source d'évolution de *Papa Gobseck* témoigne de la progressive élaboration d'un projet qui ne s'appelle pas encore *Comédie humaine*, mais dont l'ambition et l'ampleur se dessinent avec netteté. Cette œuvre cathédrale dont les différentes parties, romans et nouvelles, résonnent entre elles et se complètent, sera notamment unifiée par le « retour des personnages », inventé en 1833. La fameuse déclaration de Balzac à sa sœur, Laure de Surville, « Saluez-moi car je suis tout simplement en train de devenir un génie ! » n'a rien (ou presque rien) d'exagéré : c'est en effet tout un monde qui naissait, des interrelations qui se créaient, des personnages qui, d'un récit à l'autre, se croisaient, vieillissaient, s'endettaient réciproquement… L'avoué anonyme de 1832 devenait ainsi Derville, « issu » de *La Transaction* (futur *Colonel Chabert*). À l'inverse, cette Mme de Restaud que Balzac avait « réutilisée » en 1834 pour *Le Père Goriot* réapparaît dans *Papa Gobseck* avec un prénom et une ascendance. En lieu et place du personnage glacé de 1832, le lecteur a désormais devant lui la fille d'un vermicellier enrichi que le père a trop gâtée. La mécanique des personnages reparaissants marche donc déjà à plein. Elle s'épanouit d'abord dans la dialectique qui s'établit entre *Le Père Goriot* et *Papa Gobseck* en donnant la clef du personnage d'Anastasie de Restaud. Ses rapports à son ombrageux mari et son inconséquence s'éclairent ainsi différemment, à la lumière du transfert de classe dont elle est à la fois bénéficiaire et victime. Elle s'illustre ensuite à travers le personnage de Derville qui, parce qu'il fut le témoin admirable et lucide de la déréliction de Chabert,

peut afficher au milieu des turpitudes un sens de l'honneur et de la justice sans faille. Quant à l'usurier lui-même, cette édition lui donne un prénom, un état civil, et une arrière-petite-nièce que Balzac devait en quelque sorte, selon le mot de Pierre Citron, « garder en réserve ». Esther Gobseck *alias* « la Torpille » ne prendra vie et corps dans *Splendeurs et misères des courtisanes* qu'en 1838... pour hériter, à titre posthume, de la fortune de son grand-oncle en 1844, quand Balzac rédigera le deuxième volet des aventures de Lucien et Vautrin. Et l'on ne saurait oublier ce jeune séducteur qui prend le nom de Maxime de Trailles : baptême d'entrée dans *La Comédie humaine* de celui qui sera appelé à devenir le prince balzacien de la dette.

La publication suivante, chez Charpentier en 1839, n'apporte aucune modification à un texte quasi définitif, comme en témoigne la cinquième édition au tome II de *La Comédie humaine* publié par Furne en 1842. Le récit ne connaît que quelques modifications mineures, à ceci près qu'il prend son titre définitif *Gobseck* et regagne les *Scènes de la vie privée*.

L'ILLUSTRE GAUDISSART : LE MAQUIGNONNAGE DE LA PENSÉE

À la différence du très évolutif *Gobseck*, *L'Illustre Gaudissart* n'a pas connu beaucoup de variations et est resté globalement fidèle à la vingtaine de feuillets originaux conservés au sein du fonds Lovenjoul. La légende — forgée par Balzac lui-même dans sa correspondance avec Ève Hanska — veut que le texte ait été écrit « *en une nuit*[1] », fin novembre 1833, pour « boucler », c'est-à-dire pour compléter le second volume des *Scènes de la vie*

1. *Lettres à Madame Hanska*, édition établie par Roger Pierrot, Laffont, « Bouquins », Paris, 1990, lettre du 1er décembre 1833, t. I, p. 104.

de province que Béchet s'apprêtait à publier et auquel il manquait quatre-vingts pages. « [...] Il faut je crois que je trouve q[ue]lq[ue] chose pour compléter mon second volume des *Scènes de la vie de province*, car pour faire un beau livre on gagne tant sur mon manuscrit qu'il faudra une scène de quarante ou cinquante pages[1]. » Ce *Gaudissart* sera republié en 1839 chez Charpentier, sans variantes, dans le tome II des *Scènes de la vie de province*, avant d'être inséré en 1843 dans le tome VI de *La Comédie humaine*. *L'Illustre Gaudissart*, qui reste classé dans les scènes provinciales, devient la « Première histoire » du sous-ensemble des *Parisiens en province*, couplé à *La Muse du département*. Cette édition est la seule à opérer de véritables remaniements en supprimant un passage qui ne faisait plus sens dans le contexte pacifié de 1843. On pourra lire ces pages brillantes et frénétiques sous le titre « Le bois de Boulogne en 1833 » dans l'édition de la Pléiade préparée par Pierre Barbéris, et mesurer combien la prose balzacienne, à la fois libre et provocante, s'inscrivait dans la condamnation de la marchandisation, notamment de la pensée, engendrée par la révolution bourgeoise. « Dans ce mouvement de bazar, chacun vend ce qu'il peut vendre. Un homme n'a pêché qu'une idée, il la pèse, la retourne, elle est maigre, il l'engraisse et s'en défait. Elle était excellente hier, elle ne vaut rien le lendemain. Il existe autant de ruses pour vendre une idée que pour vendre à son ami quelque cheval aveugle. Néophyte imprudent, qui prétends gober ta part de ces festins roulants, n'entre pas dans le bois de Boulogne si tu n'en connais pas le maquignonnage de la pensée[2]. »

1. *Lettres à Madame Hanska, op. cit.*, lettre du 1er novembre 1833, t. I, p. 83.
2. « Le Bois de Boulogne en 1833 », dans *La Comédie humaine*, t. IV, Paris, Gallimard, coll. « Bibliothèque de la Pléiade », 1977, p. 1328-1335.

LES « BLUETTES » DES ANNÉES 1844-1845

Comme *Les Roueries d'un créancier* alias *Un homme d'affaires*, *Gaudissart II* n'est pas d'emblée entré dans *La Comédie humaine* mais fait partie de ces textes que Balzac avait promis à Hetzel ou que celui-ci lui avait commandés. Balzac fut très lié à ce grand éditeur qui sut, dans des périodes où l'auteur connaissait de graves difficultés, lui apporter un soutien déterminant soit en le publiant directement, soit en lui ouvrant les portes de nombreux journaux. Même s'ils finirent par se brouiller — ce qui fut le destin de presque toutes les relations éditoriales balzaciennes —, Balzac doit beaucoup à un éditeur qui eut le courage, au moment où Furne faisait faillite, de reprendre et relancer un projet de *Comédie humaine* qui paraissait bel et bien condamné. Éditeur inventif et doté d'un courage et d'une intuition qui lui permettront de signer — des *Châtiments* hugoliens aux *Voyages extraordinaires* de Jules Verne — quelques-unes des grandes réussites littéraires et commerciales du siècle, Hetzel comprit très vite les mutations que l'industrialisation du livre était en train d'opérer[1]. L'évolution du lectorat — qui devient à la fois plus large et plus populaire — modifie la demande : il faut des textes divertissants, voire comiques, et spirituellement illustrés, cahier des charges auquel répondent fort bien les « Physiologies » qui font florès dans les années 1830-1840 en traitant, sur un mode mi-sérieux mi-comique, des sujets de société graves ou futiles (l'argent, la cravate, le concierge, le goût, la vieille fille, la grisette…). Fût-ce sur un mode goguenard, ces pseudo-essais croisent les ambitions des moralistes du

1. Sur cet aspect, on peut se référer à l'ouvrage collectif *La Production de l'immatériel : théories, représentations et pratiques de la culture au XIXe siècle*, dir. Jean-Yves Mollier, Philippe Régnier et Alain Vaillant, Saint-Étienne, Presses de l'université de Saint-Étienne, 2008.

XVII^e siècle et celles des encyclopédistes du XVIII^e siècle en fournissant un inventaire raisonné des mœurs et des travers de l'homme moderne. On comprend donc que Balzac ait volontiers investi ce genre en signant dès 1829 une *Physiologie du mariage* — qui fut, on l'a dit, son premier succès — et en s'associant aux principales entreprises éditoriales collectives qui ont marqué l'histoire d'un genre que Walter Benjamin allait baptiser « littérature panoramique ». En marge de *La Comédie humaine*, il s'associe aux *Français peints par eux-mêmes*, « encyclopédie morale du XIX^e siècle » publiée par Léon Curmer de 1840 à 1842, avant de rallier l'écurie Hetzel, au côté de George Sand, Gérard de Nerval, Henry Monnier, Alfred de Musset... Leur première collaboration s'articule autour des *Scènes de la vie privée et publique des animaux* (1841-1842) dont le succès accouche du *Diable à Paris* (1844-1845). Pour cet ouvrage, illustré par Paul Gavarni et Grandville, Balzac donne ou promet plusieurs contributions qui sont en fait autant de pièces et fragments dont la conception se rattache à *La Comédie humaine*. C'est le cas, entre autres, de *L'Hôpital et le peuple* (jamais achevé), d'*Une marchande à la toilette* (qui sera repris dans *Splendeurs et misères des courtisanes*) et d'*Un Gaudissard [sic] de la rue Richelieu* imprimé dans *La Presse* le 12 octobre 1844, publication en avant-première permettant de solder une partie des dettes balzaciennes à l'égard de ce journal et de faire un peu de publicité au *Diable à Paris* appelé à paraître quelques jours plus tard. Cette même version reparaît donc dans le journal d'Hetzel le 15 octobre 1844, publiée au sein du chapitre *Les Comédiens qu'on peut voir gratis à Paris* et agrémentée d'un passage supplémentaire à la gloire de Hetzel, « Le Persan »... sans doute écrit par Hetzel lui-même ! Balzac modifie quelque peu le texte au début de 1846 pour le faire paraître au sein du tome XII de *La Comédie humaine*, tome VI des *Scènes de la vie parisienne*, sous le titre de *Gaudissart II* mais sans pour autant l'intégrer au « Catalogue des ouvrages que contiendra *La Comédie humaine* ». Une troisième édition,

parue en 1847-1848, apporte de nouvelles modifications pour réinsérer le texte dans le recueil des *Comédiens sans le savoir* (ex-*Comédiens qu'on peut voir gratis à Paris* proposés à *La Presse* en 1844), mais il semble que ces adaptations aient été rédigées antérieurement aux remaniements ayant présidé à *Gaudissart II*. La publication autonome au sein de *La Comédie humaine* semble donc représenter l'état le plus achevé de ce texte.

Les Roueries d'un créancier — titre primitif d'*Un homme d'affaires* — témoigne de la même dynamique éditoriale puisque cette nouvelle est d'abord destinée à être publiée dans *Le Diable à Paris*. Mieux encore que *Gaudissart II* rédigé en « huit jours », *Les Roueries*, composés en « une matinée », font partie de ces articles vite écrits mais rémunérateurs que Balzac ne dédaigne pas pour autant. Il les juge « très drôles », « tous spirituels et comiques », ainsi qu'il le confie à Ève dans une lettre du 30 août 1844. Composés « pour Hetzel » qui a le bon goût de les payer huit cents francs par avance, ils sont en fait promis à cette sous-section de *La Comédie humaine* que Balzac dénomme *Les Comédiens sans le savoir*. D'où les plaintes — fondées — de Hetzel qui estime que cette nouvelle a l'« air d'avoir été précisément faite pour autre chose que mon livre ». L'éditeur semble d'ailleurs embarrassé par cette « bluette » qu'il retouche, et dont il semble ne pas vouloir rédiger le contrat de cession. Plus d'un an plus tard et après mille plaintes de Balzac, Hetzel décide... de ne pas publier *Les Roueries* dans *Le Diable à Paris*, et le cède au *Siècle* où l'article paraît en septembre. Il faut attendre 1846 pour voir réapparaître un texte qui a doublé de volume et qui prend désormais place dans le tome XII de *La Comédie humaine*, tome VI des *Scènes de la vie parisienne*, sous le titre *Esquisse d'homme d'affaires*, non loin du *Gaudissart II*. Réédité en 1847 pour compléter le volume de *Splendeurs et misères des courtisanes* avec son titre définitif, *Un homme d'affaires* comporte peu de modifications.

Ces allées et venues, réemplois et mouvements textuels

sont caractéristiques d'une *Comédie humaine* que Balzac ne cessa de réviser pour donner forme et cohérence au *perpetuum mobile* que constitue son œuvre. Mais ils acquièrent une signification particulière au cours de la deuxième moitié des années 1840. En envisageant de dresser un catalogue de *La Comédie humaine*, l'auteur achevait de donner son unité structurelle et thématique à son œuvre. Mais la publication, remaniée, de ce « Catalogue des ouvrages que contiendra *La Comédie humaine* » en 1845 rendait la tâche plus grande encore puisque sur les cent trente-sept œuvres consignées, cinquante « restent à faire ». Ces années verront donc Balzac alterner, d'une part, l'écriture de grands romans inédits qui, à l'instar des *Parents pauvres*, des *Paysans* ou des *Petits Bourgeois*, seront autant d'œuvres capitales nécessaires à la « compléture[1] » et, d'autre part, les remaniements, corrections, déplacements et reprises d'œuvres, pour leur donner une place au sein de *La Comédie humaine* tout en homogénéisant le personnel romanesque. Sachant que Balzac continue à publier pour la presse et qu'il n'a pas renoncé à la scène (*Mercadet-Le Faiseur*, *La Marâtre* et *Vautrin* sont créés sur les scènes parisiennes entre 1847 et 1849), on comprend que recule chaque année l'horizon d'achèvement de *La Comédie humaine*, et que surgisse, comme le dit Stéphane Vachon, « le sentiment de l'impossibilité de l'état dernier[2] ».

1. « Le moment exige que je fasse deux ou trois œuvres capitales qui renversent les faux dieux de cette littérature bâtarde et prouveront que je suis plus jeune, plus frais, et plus grand que jamais », *Lettres à Madame Hanska*, *op. cit.*, lettre du 15-16 juin 1846, t. II, p. 213.
2. Stéphane Vachon, *Les Travaux et les jours d'Honoré de Balzac. Chronologie de la création balzacienne*, Paris-Montréal, Presses universitaires de Vincennes, Presses du CNRS, Presses de l'université de Montréal, 1992, p. 40.

« COMME IL EST DIFFICILE
DE FAIRE DES OUVRAGES COMME *LE DÉPUTÉ* »

C'est dans ce climat que tente de se déployer le projet du *Député d'Arcis*. Un texte qui fut, comme Balzac le confia à plusieurs reprises à Mme Hanska, d'une écriture difficile puisqu'il est commencé en 1839, repris en 1842, laissé de côté au profit d'autres projets, remis sur le métier en 1847... pour rester inachevé. Œuvre d'écriture difficile, certes, mais qui ne constitue en rien un rebut ou un déchet de *La Comédie humaine*. Le *Député d'Arcis* n'a même cessé de grandir dans l'esprit de son auteur au point d'équivaloir — de manière, hélas, toute théorique — à *Illusions perdues*. Comme souvent, Balzac « vend » l'œuvre avant même d'avoir écrit une quelconque première ligne, comme en atteste la préface du *Cabinet des Antiques* où, dès 1839, Balzac évoque « *Les Mitouflet*, autre livre déjà fort avancé ». *Les Mitouflet*, premier nom du roman, n'est encore qu'une idée mais l'auteur en fait une promotion acharnée, tentant de placer cette « œuvre à venir » auprès de différents journaux. Une idée qui procède sans doute de la lecture de *Ce que regrettent les femmes*, un roman de Félix Davin, le complice de Balzac[1]. Colin Smethurst dresse, dans l'introduction du *Député d'Arcis* de l'édition de la Pléiade, la liste des nombreux points communs entre ces deux récits[2]. Même situation initiale : un bourgeois enrichi d'une cité commerciale, mu par une femme ambitieuse, se porte candidat aux

1. Les relations entre les deux hommes étaient suffisamment proches pour que le soupçon de plagiat puisse être écarté. Félix Davin, mort à vingt-neuf ans en 1836, avait signé pour Balzac, voire à la place de Balzac, ces deux grands textes explicatifs que sont l'*Introduction aux Études de Mœurs* et l'*Introduction aux Études philosophiques*.
2. *Le Député d'Arcis*, introduction par Colin Smethurst, dans *La Comédie humaine*, t. VIII, Paris, Gallimard, coll. « Bibliothèque de la Pléiade », 1977, p. 699-702.

élections... malgré ses ridicules et ses faiblesses ; même élément perturbateur : un « étranger », envoyé par le ministère de l'Intérieur pour remporter les élections, recherche une riche héritière à épouser ; mêmes rivalités entre familles, et même mélange d'inquiétude et de fascination provinciales à l'égard de cet étranger... Mais si Balzac garde visiblement la trame du roman de Davin, il s'emploiera à l'étoffer en passant de six ou sept protagonistes à un large personnel romanesque tout en immergeant beaucoup plus nettement son récit dans l'histoire contemporaine.

Balzac gardera près de cinq années le roman de Davin sur ses étagères car il faut attendre le mois de mai 1839 pour que soient rédigés les premiers éléments — le titre a eu le temps de changer — de *L'Élection en province*. Ces esquisses sont déjà fort développées car elles comportent le bilan de la situation de Maxime et quelques descriptions et portraits d'Arcis et de ses notables. Le texte sera pourtant laissé en jachère sans qu'aucun motif attesté n'explique la mise entre parenthèses de ce roman. On peut toutefois penser que Balzac ressentit le besoin, avant de développer ces « *combinazioni* » électorales, de donner une profondeur historique aux différents protagonistes et clans qui structurent le récit. Ainsi fut rédigé *Une ténébreuse affaire* — vraisemblablement entre 1839 et 1840 — qui offrait son arrière-plan à la comédie politique en racontant la manière dont, sous l'Empire, le camp aristocratique avait été le jouet d'un complot visant à l'accuser de l'enlèvement du sénateur Gondreville, une des grandes figures de la Révolution. Le premier roman policier de l'histoire de la littérature était né : d'un côté, Gondreville, la « victime » de l'enlèvement dont seront accusés les fils Simeuse ; de l'autre, la grande famille historique des Cinq-Cygne qui protégera les Simeuse et, acteur ou témoin, tout le pays qui rallie l'un ou l'autre clan. En convoquant le même personnel romanesque sur le même territoire, mais trente-cinq années en amont, Balzac tend et densifie

des relations provinciales qu'il soustrait à l'anecdotique. Car tout ce petit monde n'est pas seulement acteur d'un drame local, il joue une version locale du grand drame national. Avec ce diptyque, *La Comédie humaine* est plus que jamais la mise en scène de l'énergie historique puisque ces deux œuvres, écrites à quelques mois de distance, unissent ou dialectisent deux périodes dans l'espace-temps romanesque : d'une part, le temps des haines irréconciliables, ces haines qui quelque dix années après la Terreur envoient encore les fils de l'aristocratie à l'échafaud ; d'autre part, avec *Le Député d'Arcis*, le temps de la transaction où les fils et petits-fils de chaque camp comprennent qu'ils ne garderont leur pouvoir qu'en remisant terreurs et trahison dans les placards de l'Histoire. Las, *Le Député d'Arcis* reste en souffrance et il faut attendre 1842 pour que le romancier — sans doute aiguillonné par ses propres ambitions électorales — se remette à la tâche et entreprenne un voyage à Arcis pour se documenter. Ce repérage de terrain lui permettra d'amasser un matériau topographique qu'il reportera assez fidèlement ; mais Balzac, au rebours des méthodes quasi scientifiques d'un Zola, ne cherche pas vraiment ici à entrer dans l'intimité des mœurs d'Arcis. L'immersion au cœur de la Champagne ne semble d'ailleurs pas avoir réussi à lancer l'écriture d'un *Député d'Arcis* qui n'avance guère, alors même que le manuscrit a été promis et vendu à un éditeur pour la fin de l'année 1842. Balzac parle pourtant beaucoup de « son député » dans sa correspondance... et s'en plaint dans une lettre adressée le 21 novembre 1842 à Ève Hanska : « Et si vous saviez comme il est difficile de faire des ouvrages comme *le Député de province* où il n'y a pas l'élément de la passion ! Rendre dramatique et intéressant le jeu des intérêts ! » La difficulté autorise sans doute de nouvelles manœuvres dilatoires et Balzac se lance dans l'écriture d'un autre roman, *Albert Savarus*. Mais ce court roman, très rapidement écrit, ne détourne pas Balzac de son

sujet puisque son argument mêle histoire d'amour et manœuvres électorales. *Albert Savarus* fut, comme le dit Colin Smethurst, « une sorte de banc d'essai » qui aura permis à Balzac de voir « comment organiser dans un roman les manœuvres électorales, comment exposer la cuisine électorale de façon dramatique ». Ce n'est donc qu'au cours de l'hiver 1842-1843 que *Le Député d'Arcis* se déploie véritablement pour prendre la physionomie qu'on lui connaît aujourd'hui. Mais passé cette période d'effervescence, le texte est à nouveau mis de côté. Le projet a pris de nouvelles proportions et Balzac envisage d'en faire un drame à cent personnages, comme il le confie à Ève Hanska dans une lettre du 6 décembre 1846, ambition d'ailleurs confirmée par la multiplication des renvois (« voir *Les Treize* » ; « voir *Pierrette* » ; « voir *Une ténébreuse affaire* »...) qui ponctuent le texte pour en faire un véritable carrefour de *La Comédie humaine*. *Le Député* prend-il de trop angoissantes proportions ? Toujours est-il que l'écriture en est à nouveau reportée. Balzac n'abandonne certes pas un roman dont il parle régulièrement, mais il se consacre à parfaire *La Comédie humaine* en livrant les nouveaux textes promis aux éditeurs. La publication en avril-mai 1847 du *Député d'Arcis* par un journal royaliste, *L'Union monarchique*, ne parviendra pas à relancer l'écriture. Le texte est très froidement reçu par le lectorat de cet organe conservateur et la suite promise n'arrivera jamais. Balzac brûlera même les épreuves du *Député d'Arcis* le 29 juillet 1848. La suite publiée par Charles Rabou après la mort de l'écrivain, à la demande d'Ève Hanska devenue Mme Balzac, ne présente qu'un intérêt limité et n'est bien évidemment plus associée au texte de Balzac dont la présente édition livre une version quasi intégrale, à l'exception des têtes de chapitre : celles-ci faisaient sens dans le cadre d'une publication en feuilleton, mais Balzac a souhaité en nettoyer tous ses textes pour la dernière publication de *La Comédie humaine* qu'il a dirigée — un peu comme

si l'auteur opposait l'œuvre monolithe à la fragmenta-
tion du monde[1].

L'INACHÈVEMENT DU ROMAN

Bien que le roman reste inachevé, nous disposons d'élé-
ments qui nous permettent d'imaginer la fin que Balzac
aurait pu donner à son *Député d'Arcis*. D'une part en
s'appuyant sur le « modèle » que constitue le roman de
Félix Davin, *Ce que regrettent les femmes* où, comme nous
l'avons vu, les velléités électorales du candidat progressiste
sont brisées par la réussite d'une candidature ministérielle.
Ce candidat « parachuté » par Paris ravit à l'avocat local
et le siège de député, et la main de la fille d'un industriel
local dont l'insignifiance bourgeoise rappelle Beauvisage.
D'autre part, plusieurs récits de *La Comédie humaine*
font référence au texte *Les Mitouflet*, ou à *L'Élection en
province*, premier titre du *Député d'Arcis*. Ainsi, Balzac
évoque dans la préface du *Cabinet des Antiques*, en 1839,
ces *Mitouflet* comme la troisième partie du triptyque décri-
vant la manière dont « l'Aristocratie, l'Industrie et le Talent
sont éternellement attirés vers Paris, qui engloutit ainsi les
capacités nées sur tous les points du royaume ». L'œuvre
à venir était donc légitimement appelée à figurer dans la
sous-catégorie des *Scènes de la vie de province*, *Les Provin-
ciaux à Paris*, le roman ayant vocation à « présent[er] le
tableau des ambitions électorales, qui amènent à Paris les
riches industriels de la province, et montr[er] comment
ils y retournent[2] ». À cette aune, l'élection aurait donc été
remportée — comme dans le roman de Davin — par le
candidat ministériel. Celui-ci, Maxime ou son avatar, se

1. Nous reproduisons plus bas à titre d'illustration les titres de
chapitre, assez savoureux, que Balzac avait adoptés pour la version
Furne du *Député d'Arcis*.
2. Préface du *Cabinet des Antiques*, *La Comédie humaine*, t. VI,
Paris, Gallimard, coll. « Bibliothèque de la Pléiade », 1977, p. 960.

serait sans doute désisté au profit de Philéas Beauvisage non sans avoir raflé au passage la main de la fille de ce riche industriel auquel il cède la députation. Ce scénario est d'ailleurs corroboré par une autre référence, plus tardive puisque située dans *La Cousine Bette* publié en 1846, où l'on ne parle plus des Mitouflet, mais directement de Beauvisage, sorte de « Crevel de province », « toujours satisfait de lui-même ». Les autres références qui prédessinent la physionomie du *Député d'Arcis* concernent Maxime de Trailles dont *Pierrette* apprend au lecteur que « l'un de nos plus terribles célibataires [...] se marie. Ce mariage est en train de se conclure dans *Une élection en province*. Le premier ministre donne une place à de Trailles qui devient d'ailleurs un excellent député[1] ». Cette double réussite matrimoniale et électorale est d'ailleurs « avérée » dans deux autres œuvres de 1841, *Les Comédiens sans le savoir* et *Beatrix*.

Tout en livrant un plan assez cohérent, ces différentes mentions n'en soulignent pas moins l'hésitation voire le tiraillement dont *le Député d'Arcis* est l'objet : d'un côté, la description d'une élection provinciale, de l'autre, le récit du mariage de Maxime de Trailles. Cette hésitation se retrouve d'ailleurs dans les classements que Balzac avait envisagés pour cette œuvre au sein du catalogue de *La Comédie humaine* : ici, les *Scènes de la vie de province* pour mettre en évidence les trajectoires provinciales ; là, les *Célibataires* pour décrire la « fin » que Maxime essaye de « faire ». Mais dans les deux cas, il s'agit bel et bien d'un défi. Dans une lettre du 14 octobre 1842, il confie à Mme Hanska s'être mis à la tête d'un « ouvrage très ingrat » et reconnaît que « ce n'est pas une bagatelle de faire un livre intéressant avec les Élections[2] ». De l'autre, la perspective que le « prince de la Dette » « fasse une fin » — assez tristement bourgeoise — n'a rien d'évident.

1. *La Comédie humaine*, t. IV, Paris, Gallimard, coll. « Bibliothèque de la Pléiade », 1976, p. 22-23
2. *Lettres à Madame Hanska*, *op. cit.*, lettre du 10 janvier 1843, t. II, p. 174.

En coulant Maxime dans les petitesses d'une vie bourgeoise, en le mettant entre les mains d'une épouse qu'il devra plus tard « désenbonnetdecotonner », l'auteur brûle un de ses plus brillants viveurs et rejette définitivement dans le passé de *La Comédie humaine* cette jeunesse aussi insolente qu'endettée (voir la Préface du présent volume).

Cette double difficulté explique peut-être que Balzac n'ait pas pu ou n'ait pas voulu aller au bout d'un *Député d'Arcis* qui, de plus, ne rencontra pas de véritable succès lors de sa première publication en mai 1847. Les lecteurs du journal *L'Union monarchique* rejetèrent sans ménagement une œuvre qu'ils jugèrent trop « vulgaire ». Le lecteur est donc tenu de se contenter de ce récit en suspens, récit ouvert qui emblématise peut-être l'inachèvement de l'objet qui le traverse : la démocratie.

L'ARGENT BALZACIEN

Le lecteur de Balzac est coutumier de la profusion des chiffres et des prix qui avancent en cortège avec le moindre des personnages. Bien que cette avalanche vaille pour elle-même et soit en partie destinée à donner le tournis, notamment quand il s'agit de grands chiffres, il n'est pas indifférent de disposer de quelques repères permettant de saisir la valeur des sommes en jeu.

Relevons d'abord que si le franc est l'unité officielle, les contemporains de Balzac — et par conséquent les personnages — parlent souvent de livres, la livre ayant une valeur strictement identique au franc. Circulent également des louis, ou napoléons, qui valent vingt francs, et des écus qui équivalent à trois francs. Le sou est une unité fréquemment utilisée pour les menus échanges et il faut vingt sous pour faire un franc. Le sou était lui-même divisé en quatre liards, petite monnaie qui a subsisté dans les campagnes jusque vers le milieu du XIXᵉ siècle.

On est par ailleurs tenté, une fois familiarisé avec ces différentes unités de compte, de déterminer le rapport de valeur qu'entretiennent ces francs balzaciens avec nos euros, correspondance que l'on a coutume d'opérer en multipliant par 3,5 ou par 4 le franc des années 1830-1840 pour avoir une idée du pouvoir d'achat de cette époque. Mais il est impossible d'établir une correspondance rigoureuse entre les prix qu'indique *La Comédie*

humaine et ceux que nous connaissons, en premier lieu parce que les prix des différents types de biens et de services n'évoluèrent pas de manière uniforme. Ainsi, durant la première moitié du XIXᵉ siècle, le salaire réel connut une baisse régulière, chute du pouvoir d'achat que les crises de 1817 et 1828 aggravèrent en faisant flamber le cours des denrées de base. Mais ce mouvement s'inverse au cours du siècle, le prix du pain perdant par exemple, à l'échelle du XIXᵉ siècle, 10 à 20 %, tandis que les salaires progressaient quant à eux de 60 % et que doublait le prix des places de théâtre. Il est par ailleurs important d'avoir à l'esprit l'ampleur des écarts des revenus et dépenses qui caractérise l'époque de Balzac. Lucien de Rubempré, au début de sa carrière, mange misérablement chez Flicotteaux pour 18 sous — le prix d'une miche de pain de 2 kg — tandis qu'il consentira plus tard à payer 50 francs pour dîner chez Véry, un restaurant prestigieux de la capitale, soit un écart de 1 à 55, et sans doute plus important que ce que nous connaîtrions aujourd'hui. On pourra se reporter, pour une analyse de ces écarts, à l'ouvrage de Thomas Piketty, *Le Capital au XXIᵉ siècle*, où l'auteur établit — à partir des données fournies par le roman balzacien — une comparaison entre les écarts de revenus entre les années 1830-1840 et l'époque contemporaine.

Nous sommes donc réduits à opérer des comparaisons internes pour saisir la réalité des ordres de valeur. Ainsi a-t-on une meilleure vision du train de vie du jeune Maxime qui « dépense toujours environ cent mille francs par an » (*Gobseck*) quand on rapporte cela au salaire annuel moyen d'un domestique qui s'établit autour de 2 000 francs de l'époque, sachant que Mme de Restaud jouit d'un revenu de 60 000 francs annuels. Ce train de vie ne fera d'ailleurs qu'augmenter puisque le comte avouera au vicomte de la Palférine dans *Un prince de la Bohème* avoir dû jusqu'à 600 000 francs. Dans le même ordre idée, le diamant que Mme de Restaud abandonne à l'usurier en paiement des dettes de son amant est estimé mille francs par Gobseck, soit 30 % de plus que le coût annuel

d'un appartement dans « un petit entresol de la rue Chaba-
nais, composé de cinq pièces et dont le loyer ne coûtait pas
plus de sept cents francs » (*Un homme d'affaires*).

Qu'il s'agisse de la correspondance entre les euros
actuels et les francs balzaciens ou de la forte polarisa-
tion entre les très bas prix et la cherté spectaculaire du
luxe, il est donc difficile d'établir des jeux d'équivalence
fiables. D'autant plus difficile que les valeurs qui circulent
dans *La Comédie humaine* peuvent elles-mêmes se révéler
très volatiles du fait du développement, très important à
l'époque de Balzac, d'une monnaie-papier encore quasi
sauvage. Ce phénomène est le symptôme d'une crise éco-
nomique et financière qui, pour être une crise de crois-
sance ou de transition, n'en traumatisa pas moins tout
le XIX^e siècle européen. L'obsession de la dette que nous
avons pointée chez les différents personnages de chaque
récit du recueil naît en effet, en France, d'une situation
de pénurie monétaire endémique. Traumatisée par les
crises de Law puis des assignats[1], les autorités financières

1. Le système de Law, entre 1716 et 1720, puis, à l'époque de la
Révolution française, les assignats sont les deux premières expé-
riences de monnaies fiduciaires du XVIII^e siècle. Du latin *fides*,
« confiance, crédit », ces monnaies fiduciaires prennent la forme de
titres en papier (des « billets ») qui sont en fait des reconnaissances
attestant du fait qu'on a placé de l'argent dans une institution.
Elles ne reçoivent donc leur valeur d'échange que de la confiance
des agents dans une institution émettrice : dans un cas, la banque
lancée par Law, dans l'autre dans l'État révolutionnaire (ou, de
nos jours, la Banque centrale européenne pour l'euro). Tant que
les agents accordent leur confiance à l'institution émettrice, ce
système spéculatif s'auto-entretient et prospère, mais il suffit qu'un
mouvement de panique (à la façon d'un krach boursier) amène un
grand nombre d'agents à réclamer le remboursement de leurs titres
pour que la crise se déclare, la banque n'ayant pas les liquidités
suffisantes pour honorer ses engagements. Si le mécanisme de
l'échec de la banque de Law se retrouve au moment de la crise des
assignats, il est aggravé par le fait que l'État révolutionnaire avait
dangereusement multiplié les émissions de titres. Ce décalage entre
la monnaie-papier en circulation et la réalité des encaisses moné-
taires entraîna une très forte inflation qui fut fatale aux assignats…

et bancaires entretiendront, durant une large première moitié du XIXᵉ siècle, une vive méfiance à l'égard de toute forme de papier-monnaie, méfiance qui se traduit également par une faiblesse structurelle et volontaire du crédit bancaire. D'où ce manque permanent de liquidités que les individus pallient en utilisant comme monnaies de substitution les effets de commerce, billets d'escompte, traites et lettres de change qui se développent alors dans une proportion anormale. Ces morceaux de papier avec lesquels chacun paye — on paye ses dettes ou on acquitte ses factures avec la reconnaissance de dette donnée par un client ou un obligé — deviennent alors une monnaie bis, hautement volatile, dont la valeur n'a plus rien d'objectif, mais qui reflète vaguement la confiance que l'on croit pouvoir placer dans leur possesseur. Gobseck sait très bien que les reconnaissances de dette que lui ont « fourguées » ses amis usuriers n'ont que fort peu de chance d'être acquittées, parce qu'elles sont signées Maxime de Trailles. Aussi ne valent-elles rien ou presque rien, et elles ne seront acceptées par personne. À l'inverse, les billets signés par l'honnête Derville sont fiables et seraient facilement négociables. S'il avait besoin d'« argent frais », Gobseck pourrait ainsi aller voir un confrère, et se faire racheter à 70 ou 80 % de leur valeur les effets Derville, car ce nouveau créancier serait quasiment sûr que l'avoué assumerait sa dette. Ce jeu permanent de refinancement et de circulation financière est doublement problématique. Il peut conduire, d'une part, les individus à découvrir que leur créance a changé de main, découverte que Maxime fait avec Cérizet. Il a d'autre part un effet cumulatif puisqu'il accélère la circulation de créances douteuses rendant, comme Malaga le résume dans la péroraison initiale d'*Un homme d'affaires*, plus rare encore « l'argent vivant ». Ces « ersatz », remarque Marcel Bouvier, créent une situation malsaine

et nourrit une prévention à l'égard du papier-monnaie qui s'étendit sur une bonne partie du XIXᵉ siècle.

et « font leurs ravages à chaque page de *La Comédie humaine*, sème[nt] la ruine et le désespoir[1] », comme ils le font dans une société réelle où l'absence de régulation juridique a tôt fait de soumettre les individus à la loi du plus fort, et de provoquer des faillites personnelles d'autant plus douloureuses et infamantes que la société s'en remet désormais uniquement à la loi de l'argent.

1. Maurice Bouvier, *Balzac homme d'affaires*, Paris, Honoré Champion, 1930 p. 27-28.

TITRES DES CHAPITRES
DU *DÉPUTÉ D'ARCIS*

BIBLIOGRAPHIE

MANUSCRITS

Les manuscrits balzaciens sont, pour leur très grande majorité, conservés au sein du fonds Lovenjoul de la bibliothèque de l'Institut à Paris. À l'exception des « bluettes » *Un homme d'affaires* et *Gaudissart II* qui appartiennent à une collection privée et inaccessible, les œuvres du présent recueil sont référencées sous les cotes suivantes :

Gobseck : cote A 54 ; manuscrit incomplet comprenant la deuxième partie amputée de sa fin et l'intégralité de la troisième partie.

L'Illustre Gaudissart : cote A 108 ; une vingtaine de feuillets.

Le Député d'Arcis : il existe deux dossiers, l'un consacré aux premières esquisses rassemblées sous le titre *L'Ambitieux malgré lui* (A 3), l'autre, sous la cote A 55, où figurent les manuscrits titrés *Le Député d'Arcis*. Très décousus malgré le travail de recomposition du vicomte de Lovenjoul, ces feuillets (dont certains sont restés blancs) alternent passages rédigés, listes de personnages, faux départs...

La première épreuve d'*Un homme d'affaires* (*Les Roueries d'un créancier*), annotée par Hetzel, appartient au fonds Louvenjoul sous la cote A 60, fos 28-30.

ÉDITIONS

Les textes du présent recueil ont connu des fortunes éditoriales très contrastées selon qu'on se réfère à l'inachevé *Député d'Arcis* ou au célèbre *Gobseck*, au trop méconnu *Illustre Gaudissart* ou aux « bluettes » négligées que sont *Un homme d'affaires* et *Gaudissart II*.

L'édition de référence, commune à tous ces textes, reste celle publiée dans la « Bibliothèque de la Pléiade » sous la direction de Pierre-Georges Castex, chez Gallimard, de 1976 à 1988. On renverra bien entendu le lecteur exigeant à cette édition, tant pour ses textes et ses variantes que pour son appareil critique.

Gobseck, t. II, introduction, notes et variantes de Pierre Citron.
L'Illustre Gaudissart, t. IV, introduction, notes et variantes de Pierre Barbéris.
Un homme d'affaires et *Gaudissart II*, t. VII, introduction, notes et variantes d'Anne-Marie Meininger.
Le Député d'Arcis : t. VIII, introduction, notes et variantes de Colin Smethurst.

On peut également renvoyer à l'édition de *La Comédie humaine* que Pierre Citron dirigea pour la collection « L'Intégrale » des éditions du Seuil (Paris, 1965-1966, 7 vol.) où figurent également de précieuses notices introductives.
Gobseck figure au tome deuxième, *L'Illustre Gaudissart* au tome troisième, *Un homme d'affaires* au tome quatrième, *Gaudissart II* et *Le Député d'Arcis* au tome cinquième.

Il est par ailleurs intéressant de lire *Les Dangers de l'inconduite* [*Gobseck*], *L'Illustre Gaudissart*, *Les Roueries d'un créancier* [*Un homme d'affaires*], et *Un Gaudissart de la rue de Richelieu* [*Gaudissart II*] dans l'édition

qu'Isabelle Tournier donne des *Nouvelles et contes* (Paris, Gallimard, coll. « Quarto », 2005, 2 vol.). On y trouve en effet les versions du Furne, c'est-à-dire antérieures à celles que nous avons retenues dans le présent volume, avec une approche stimulante du Balzac nouvelliste, en amont de l'entreprise uniformisatrice que constitua, au moins dans les représentations, *La Comédie humaine*.

ÉDITIONS ISOLÉES

Gobseck, Une double famille, introduction, notes, anthologie critique, bibliographie par Philippe Berthier, Paris, Flammarion, 1984.

L'Illustre Gaudissart suivi de *Z. Marcas, Gaudissart II, Les Comédiens sans le savoir* et *Melmoth réconcilié*, préface de Jacques Perret, notices et notes de Samuel S. de Sacy, Paris, Le Livre de Poche, 1971.

Une ténébreuse affaire ; Le Député d'Arcis, présentation, notes et commentaires par Rose Fortassier, Paris, Le Livre de Poche, 1999.

CORRESPONDANCE

Lettres à Madame Hanska, édition établie par Roger Pierrot, Paris, Robert Laffont, coll. « Bouquins », 1990, deux volumes.

BIOGRAPHIES

GENGEMBRE, Gérard, *Balzac, le Napoléon des Lettres*, Paris, Gallimard, coll. « Découvertes Gallimard », 1992.

PIERROT, Roger, *Honoré de Balzac*, Paris, Fayard, 1994.

OUVRAGES GÉNÉRAUX

BARBÉRIS, Pierre, *Mythes balzaciens*, Paris, Armand Colin, 1972 ; *Le Monde de Balzac*, Paris, Arthaud, 1973.

BORDAS, Éric, *Balzac, discours et détours. Pour une stylistique de l'énonciation romanesque*, Toulouse, Presses universitaires du Mirail, coll. « Le champ du signe », 1997.

CHOLLET, Rolland, *Balzac journaliste, le tournant de 1830*, Paris, Klincksieck, 1983.

LUKACS, Georg, *Balzac et le réalisme français*, traduction de Paul Laveau, Paris, La Découverte/Poche, 1999. (Première édition : Paris, Maspero, 1967.)

MOZET, Nicole, *La Ville de province dans l'œuvre de Balzac, L'espace romanesque : fantasme et idéologie*, Paris, Sedes-CDU, 1982.

PREISS, Nathalie, *Les physiologies en France au XIX^e siècle*, Mont-de-Marsan, Éditions Interuniversitaires, 1999.

VACHON, Stéphane, *Les Travaux et les jours d'Honoré de Balzac. Chronologie de la création balzacienne*, Paris-Montréal, Presses universitaires de Vincennes, Presses du CNRS, Presses de l'université de Montréal, 1992.

OUVRAGES SUR L'ARGENT BALZACIEN

BOUVIER, René et MAYNIAL, Édouard, *Les Comptes dramatiques* de Balzac, Paris, Sorlot, 1938.

BRAS, Pierre et PIGNOL, Claire (dir.), « Économie et littérature », dans *L'Homme et la société*, Paris, L'Harmattan, 2016.

DONNARD, Jean-Hervé, *Balzac. Les réalités économiques et sociales dans « La Comédie humaine »*, Paris, Armand Colin, 1961.

GOUX, Jean-Joseph, *Frivolité de la valeur*, Paris, Blusson, 2000 (voir notamment le chapitre IV, « Le principe de Gobseck »).

PÉRAUD, Alexandre, *La Poétique balzacienne du crédit*, Paris, Classiques Garnier, 2011.

PÉRAUD, Alexandre (dir.), *La Comédie (in)humaine de l'argent*, Lormont, Le Bord de l'Eau, 2013.

OUVRAGE D'ÉCONOMIE GÉNÉRALE

GILLES, Bertrand, *La Banque en France au XIX^e siècle*, Genève, Droz, 1970.

HAUTCŒUR, Pierre-Cyrille, *Le Marché financier français au XIX^e siècle*, Paris, Publications de la Sorbonne, 2007.

PIKETTY, Thomas, *Le Capital au XXI^e siècle*, Paris, Seuil, 2013.

ARTICLES OU CHAPITRES CONSACRÉS
À L'UN DES RÉCITS

Gobseck

BARBÉRIS, Pierre, *Balzac et le mal du siècle*, Gallimard, 1971, t. II, p. 1113-1146.

FRAPPIER-MAZUR, Lucienne, « Fortune et filiation dans quatre nouvelles de Balzac (*Gobseck*, *Le Colonel Chabert*, *Le Contrat de mariage*, *L'Interdiction*) », *Littérature*, n° 29, 1978.

Diana KNIGHT, « From Gobseck's Chamber to Derville's Chambers : Retention in Balzac's *Gobseck* », *Nineteenth-Century French Studies*, vol. 33, n° 3-4, 2004.

L'Illustre Gaudissart

CLARK, Roger J.-B., « Un modèle possible de l'Illustre Gaudissart », *L'Année balzacienne*, Paris, Garnier Frères, 1969.

GUYAUX, Bernard, « Balzac, héraut du capitalisme naissant », *Europe*, « Colloque Balzac », janvier-février 1965.

FELMAN, Soshana, *La Folie et la chose littéraire*, Paris, Seuil, 1978 ; voir en particulier sur la « folie » du personnage le chapitre « Folie et économie discursive : *L'Illustre Gaudissart* ».

PREISS, Nathalie, *Pour de rire ! La blague au XIXᵉ siècle ou la représentation en question*, Paris, PUF, 2002.

Un homme d'affaires

FELKAY, Nicole, « Un Homme d'affaires : Victor Bohain », *L'Année balzacienne*, 1975, p. 177-97.

Le Député d'Arcis

BOURDENET, Xavier, « Le roman de l'élection : politique et romanesque dans *Le Député d'Arcis* », dans *Balzac et le politique*, dir. Boris Lyon-Caen et Marie-Eve Therenty, Saint-Cyr-sur-Loire, C. Pirot, 2007.

CHALINE, Jean-Pierre, « L'Élection en province vue par Balzac dans les *Scènes de la vie politique* », *L'Année balzacienne*, Paris, PUF, 1998.

MÉNARD, Maurice, « Le style de la surcharge chez Balzac : l'enseignement des variantes », *L'Année balzacienne*, Paris, PUF, 1996.

PUGH, Anthony et SMETHURST, Colin, « *L'Ambitieux malgré lui* et *Le Député d'Arcis* », *L'Année balzacienne*, Paris, PUF, 1969, p. 231-245.

THIL, Christiane, « *Le Député d'Arcis*. Histoire de l'achè-
vement et de la publication du roman par Charles
Rabou », *L'Année balzacienne*, Paris, PUF, 1983,
p. 145-160.

NOTES

GOBSECK

Page 55.

1. *De viris* : le *De viris illustribus urbis Romæ a Romulo ad Augustum* est le manuel de latin, très célèbre au XIXe siècle, composé en 1775 par l'abbé Lhomond (1727-1794).

Page 56.

1. *Un garde-vue en lithophanie* : la lithophanie (du grec *líthos*, « pierre », et *phanós*, « lumière ») est un procédé de décoration de la porcelaine qui consiste à y ménager des parties plus ou moins transparentes pour dessiner des scènes ou des motifs visibles en grisaille par rétro-éclairage.

Page 57.

1. *Une des femmes les plus remarquables du faubourg Saint-Germain* : le faubourg Saint-Germain était au XIXe siècle le quartier de la vieille noblesse.

Page 58.

1. *La loi sur l'indemnité* : également désignée sous le nom « milliard des émigrés », cette loi fut adoptée par l'ultra-légitimiste Charles X pour indemniser, entre autres, les aristocrates émigrés ayant été dépouillés de

leurs propriétés au moment de la nationalisation des biens par la Révolution.

Page 59.

1. *La Chaussée-d'Antin* : par opposition au faubourg Saint-Germain, la Chaussée-d'Antin est le quartier de la bourgeoisie fortunée.

Page 60.

1. *Peints par Rembrandt ou par Metzu* : Gabriel Metzu, ou Metsu (1629-1667), est un peintre hollandais auquel la postérité n'a pas donné la gloire de Rembrandt. Cette référence suggère au lecteur des représentations qui rapprochent Gobseck de l'autre grand vieillard de *La Comédie humaine* qu'est l'Antiquaire de *La Peau de chagrin*.

Page 63.

1. Laurence *Sterne* (1713-1768) : écrivain anglais considéré comme l'un des inventeurs du roman moderne. Son œuvre la plus célèbre, *Vie et Opinions de Tristram Shandy*, était très appréciée de Balzac.

2. *L'assassinat d'une femme nommée la belle Hollandaise* : cet épisode est relaté dans *Splendeurs et misères des courtisanes*. On apprendra notamment que Maxime fut l'un des « infâmes cancers » qui rongèrent la Belle Hollandaise, ce qui confère une épaisseur supplémentaire au personnage du viveur qui aura donc contribué à ruiner — au moins — deux femmes qu'il aura poussées à la mort, physique pour Sara Van Gobseck, sociale pour Mme de Restaud.

Page 64.

1. *Il avait connu…* : cette énumération de noms est représentative du monde balzacien qui mêle figures réelles et fictionnelles.

Page 72.

1. *L'une de ces Hérodiades* : figure de la mythologie biblique, Hérodiade est célèbre pour avoir obtenu du roi

Hérode, son mari qui était aussi son oncle, qu'on décapitât saint Jean Baptiste et qu'on lui apportât sa tête.

Page 76.

1. *À douze pour cent seulement* : on est loin, avec 12 %, de la philanthropie puisque le taux d'intérêt légal s'établit entre 5 et 6 % au cours de la première moitié du XIXᵉ siècle.

Page 77.

1. *La scène de M. Dimanche* : référence à la fameuse scène III, acte IV de *Dom Juan* où le personnage éponyme déploie force adresse rhétorique pour se débarrasser de son créancier.

Page 83.

1. *Défendez-vous, Grotius* : allusion vraisemblable à l'humaniste hollandais Hugo Grotius (1583-1645), célèbre pour ses contributions en matière juridique.

Page 87.

1. *Bon à tout et propre à rien* : cette épigramme est revendiquée par Rastignac lui-même (*La Peau de chagrin*) et constitue en quelque sorte la caractérisation des viveurs brillants de *La Comédie humaine*.

Page 89.

1. *Bacchanale* : fêtes célébrées dans l'Antiquité romaine en l'honneur de Bacchus et réputées pour leurs excès.

Page 91.

1. *Un plus beau capital* : on appréciera ici l'emploi du terme « capital » pour désigner un homme. Par-delà la référence à la prostitution, on voit bien comment le texte balzacien engage une réflexion sur le chiffrage des individus, réflexion que l'italique ironique fait naviguer entre l'autodérision inhérente au personnage et la gravité de la

médiation sur le statut de l'homme marchandise dans ce nouveau monde capitaliste.

Page 92.

1. *À Londres, à Carlsbad, à Baden, à Bath* : sur le mode bouffon qui le caractérise, Maxime cite ici des villes qui comptaient parmi les places les plus importantes pour le jeu.

2. *Elles ne valent pas vingt-cinq* : on a là l'illustration de la volatilité de la valeur des billets et lettres de change que s'échangent les individus. Si Maxime a bel et bien emprunté, initialement, 50 000 francs, ses créanciers, préférant récupérer une partie de leur mise plutôt que rien, les ont revendues à des usuriers à 50 % (voir la Notice sur l'argent balzacien). Ces derniers cherchent eux-mêmes à revendre lesdites lettres de change à des spéculateurs qui miseraient sur le remboursement de Maxime, mais les usuriers n'ayant payé que la moitié des titres, leur valeur réelle ne saurait excéder 12 500 francs. On verra quelques pages plus loin comment Gobseck, par un coup de génie financier, réussit, lui, à en tirer la pleine valeur… en payant Maxime avec les lettres de change qu'il avait lui-même signées. Gobseck a réussi le tour de force d'être à la fois le créancier et le débiteur d'un Maxime qui se trouve payé dans la monnaie de singe qu'il avait lui-même émise. Maxime sera à nouveau victime de ce même « exploit » dans *Un homme d'affaires* où il sera joué par Cerizet.

3. *Qui a terme, ne doit rien* : proverbe signifiant qu'un débiteur ne peut se voir opposer ou reprocher ses dettes tant que n'est pas arrivé le jour de leur remboursement.

Page 95.

1. *Vente à réméré* : l'avoué a ici le bon goût de donner une définition de cette pratique de vente conditionnelle qui, par-delà son premier usage « légal », était régulièrement utilisée comme une forme alternative de crédit. « Réméré » vient du verbe latin *redimere*, « racheter ».

Page 99.

1. *Ego sum papa* : « je suis le pape ». Gobseck s'octroie lui-même le titre de « pape des usuriers », que toute la confrérie financière s'accorde à lui reconnaître.

Page 102.

1. *Transiger* : terme juridique qui désigne l'accord appelé « transaction » que deux parties en conflit signent pour éviter le procès.

Page 103.

1. *Fidéicommis* : document dans lequel l'auteur d'un testament lègue à une personne à la condition qu'il transmette ces biens à un tiers. En l'espèce, Derville, stupéfait, essaye de faire avouer à Gobseck que feu le comte de Restaud ne lui a légué ses biens qu'à la condition qu'il les restitue à son fils, manœuvre dont on se souvient qu'elle fut conclue pour empêcher Mme de Restaud de dilapider la fortune familiale.

Page 106.

1. *Légataire* : se dit de la personne chargée de gérer les comptes d'un défunt et notamment la distribution de ses biens.

Page 124.

1. *Fidéicommis* : voir p. 103, n. 1.

Page 127.

1. *Carphologie* : agitation des mains symptôme de maladie.

Page 131.

1. Ce passage constitue l'une des rares adjonctions importantes qu'ait apportées Balzac à son manuscrit final. On y reconnaît son goût pour la science héraldique, goût qui le conduisit à inventer toute une série de blasons et devises dont il dota les grands de son monde

(voir Laurent Ferri, « L'héraldique balzacienne : mise en perspective », *Labyrinthe*, n° 6, 2000/2, p. 121-123).

L'ILLUSTRE GAUDISSART

Page 133.

1. La seconde histoire des *Parisiens en province* est *La Muse du département*, qui paraîtra en 1837, mais sa conception est à peu près concomitante.

Page 135.

1. Claire de Maillé de La Tour-Landry, *duchesse de Castries* (1796-1861), est l'une des femmes qui comptèrent dans la vie de Balzac. Bien que cette histoire d'amour semble avoir pris fin au moment de la publication, cette dédicace permet de souligner le rôle que quelques grandes figures féminines eurent, avant Mme Hanska, qui deviendra son épouse, dans la formation de l'homme et de l'écrivain.

2. *Pyrophore* : terme de chimie qui désigne un corps ou une substance ayant la propriété de s'enflammer spontanément au contact de l'air ou sous l'action d'un très léger frottement. Cette métaphore scientifique — Balzac empruntait volontiers aux sciences leur concepts — désigne ainsi, avec un recul sans doute semi-ironique, la fougue et la puissance du personnage.

Page 136.

1. *Auner* : mesurer.

Page 139.

1. *Vous connaissez le Genre, voici l'Individu* : on retrouve là un énoncé typique de la logique classificatoire que Balzac emprunte aux sciences naturelles. Cette démarche sera développée et théorisée dans l'Avant-propos à *La Comédie humaine*.

Page 140.

1. *Similia similibus* : cette devise, empruntée au méde-
cin antique Hippocrate, résume la croyance de l'homéo-
pathie selon laquelle un principe peut guérir les maladies
analogues à celles qu'il déclenche.

Page 142.

1. *Le déménagement de 1830* : il s'agit de la révolution
de Juillet que Balzac nomme rarement comme telle. Cette
manière d'euphémiser l'épisode insurrectionnel n'est pas
une marque de mépris, mais plutôt le symptôme d'un
deuil inachevé. À noter que la version originale ouvrait
à cet endroit-là une charge encore plus longue et encore
plus féroce à l'encontre de cette « révolution » — le mot
était alors assumé par le texte — confisquée par la bour-
geoisie.

Page 144.

1. *Plombagine* : graphite.

2. *Shahabaham* : nom du roi (le « pacha ») dans *L'Ours
et le Pacha des ours*, œuvre de Scribe à laquelle Balzac fait
un clin d'œil tout en introduisant une référence au mythe
de Shéhérazade qui lui est cher. Cette conteuse, la narra-
trice première des *Mille et Une Nuits*, est en effet condam-
née à raconter sans fin pour échapper à la mort que lui
a promise le Sultan dès qu'elle aurait fini son histoire.
Balzac comparera à plusieurs reprises dans *La Comédie
humaine* sa mission de romancier-conteur à l'entreprise
vitale de cette figure centrale des *Mille et Une Nuits*.

Page 147.

1. *Pour les enfants* : le formidable essor que connaît la
presse dans les années 1830 et 1840 passe bien entendu
par la diversité éditoriale et l'augmentation des tirages,
mais repose également sur une extraordinaire créativité
des patrons de presse qui inventent le feuilleton, les jour-
naux pour enfants… De fait, un *Journal des enfants* fut
effectivement créé en 1832 par Lautour-Mézeray. On peut

renvoyer, sur les mutations de la presse, à Dominique Kalifa, Philippe Régnier, Marie-Ève Thérenty et Alain Vaillant, *La Civilisation du journal. Histoire culturelle et littéraire de la presse au XIXe siècle*, Paris, Nouveau Monde Éditions, « Opus Magnum », 2011.

Page 149.

1. *Se faire nommer pair de France* : illustration de l'embourgeoisement du régime monarchique sous Louis-Philippe, nombre de riches bourgeois sont nommés pairs de France, distinction jusque-là réservée aux seuls aristocrates.

2. *Le petit Popinot* : allusion à un autre roman du commerce de *La Comédie humaine*, *César Birotteau*, où Gaudissart met ses talents de vendeur au service de Birotteau et du jeune Popinot, artisans parfumeurs qui inventent en quelque sorte la réclame.

Page 152.

1. *C'est une bague au doigt* : expression familière désignant une chose facile à accomplir.

Page 153.

1. *Ces godans-là* : mot familier désignant une tromperie.

Page 154.

1. *Les Débats* : *Le Journal des Débats* est l'un des principaux titres de la monarchie de Juillet dont le rayonnement s'étendra sur tout le siècle... À la différence du *Mouvement*, journal républicain, ou du *Globe*, aux idées saint-simoniennes, les *Débats* sont un organe conservateur mais modéré qui défend le pouvoir en place (« la dynastie »).

Page 156.

1. Dans le panthéon littéraire balzacien, *Rabelais* occupe une place très importante, qui tient à la fois aux

qualités littéraires de son œuvre et à son attachement, partagé par Balzac, à cette Touraine dont le narrateur s'apprête à dresser le portrait ironique.

Page 161.

1. *Docteurs Dubuisson, Esquirol, Blanche* : trois célèbres aliénistes parisiens qui participèrent aux premiers développements de la psychiatrie en France, au début du XIXᵉ siècle. Jean-Baptiste-Rémy Jacquelin Dubuisson (1770-1836) est l'auteur d'un *Traité des vésanies ou maladies mentales* (1816) et d'une *Dissertation sur la manie*. Jean-Étienne Dominique Esquirol (1772-1840) est à l'origine de la loi du 30 juin 1838 instituant la création, dans chaque département, d'un hôpital spécialisé dans le traitement des maladies mentales. Esprit Blanche (1792-1852) fut le fondateur, à Montmartre, d'une maison de santé où devait être soigné Gérard de Nerval en 1841 (voir les notes de Pierre Barbéris à *L'Illustre Gaudissart*, dans *La Comédie humaine*, t. IV, dir. Pierre-Georges Castex, Paris, Gallimard, coll. « Bibliothèque de la Pléiade », 1976, p. 1345).

Page 163.

1. *Garce* : terme qui n'a, à l'époque de Balzac, aucune valeur péjorative et désigne simplement une femme.

Page 164.

1. *Il m'a si bien fait endêver* : verbe du patois tourangeau, « faire enrager ».

2. *Qui marche à la grosse* suo modo : qui n'aime guère changer ses habitudes.

3. *Bonifacement* : mot vieilli. « Avec une gentillesse un peu naïve », « de manière bonasse ».

Page 165.

1. *Vulnéraire* : « préparation destinée à guérir les blessures et les plaies » (*Trésor de la langue française*) ; plus généralement, « remède, médicament ».

Page 168.

1. *Ceci est un progrès* : ces références au progrès renvoient à la doctrine de Saint-Simon dont Gaudissart est le représentant… de commerce, mais témoignent plus généralement de l'intériorisation d'un concept qui est le grand marqueur de la modernité, et de ce nouveau siècle où science et capitalisme conjuguent leurs puissances.

Page 175.

1. Une *tontine* est un fonds, abondé par des souscripteurs volontaires, dont le capital revient au dernier survivant. Très développé dans le monde anglo-saxon au XVIIIᵉ siècle, la tontine eut cours en France avant d'être détrônée par l'assurance-vie. Le père de Balzac fut victime de la « tontine Lafarge », dont il ne tira aucun bénéfice malgré sa grande longévité.

Page 177.

1. Giovan Battista *Vico* (1668-1744) : philosophe italien qui connut un certain succès au XIXᵉ siècle, notamment après la traduction par Jules Michelet de ses *Principes de la philosophie de l'histoire*.

2. *Christ* : là encore, Gaudissart reprend la vulgate saint-simonienne qui considérait Jésus non comme le fils de Dieu mais comme un « héros de l'humanité ».

Page 178.

1. Pierre-Simon *Ballanche* (1776-1847) : penseur réactionnaire et catholique qui publia en 1820 des *Essais de palingénésie sociale* où il condamne la Révolution en appelant à une régénération du monde et à une réhabilitation de l'homme dans la foi catholique.

Page 181.

1. *Quatre-vingts francs* : c'est là le prix normal d'un abonnement annuel à un quotidien. Les prix seront divisés par deux quand Émile de Girardin lancera *La Presse* en 1836.

Page 184.

1. *Argousin* : bas officier qui était chargé de la surveillance des galériens et des forçats et, par extension, qualification péjorative des policiers.

GAUDISSART II

Page 193.

1. *Savoir vendre, pouvoir vendre, et vendre !* : cet incipit rappelle le célèbre proverbe de l'antiquaire de *La Peau de chagrin* : « Vouloir nous brûle et pouvoir nous détruit ; mais savoir laisse notre faible organisme dans un perpétuel état de calme. » La quasi-reprise de cette maxime, appliquée au commerce, ne saurait être que parodique.

Page 194.

1. *Lithographies et gravures* : ces formes de reproduction font bel et bien partie de la modernité d'un XIXᵉ siècle qui vouait une formidable passion aux images, passion qui est au cœur de l'explosion des industries de la presse et du livre que connaissent les contemporains de Balzac. Les recueils auxquels était destiné ce *Gaudissart II* étaient d'ailleurs des livres illustrés par les meilleurs artistes de l'époque.

2. Le *bal Mabille* : célèbre lieu de danse parisien en plein air, sur l'actuelle avenue Montaigne, qui réunit le Tout-Paris fortuné de 1831 à 1875. La polka et le cancan y furent dansés pour la première fois.

Page 196.

1. *Examinons qui fait le mieux son personnage* : on retrouve là trace du motif qui unifie le recueil des *Comédiens sans le savoir* auquel cette nouvelle était censée appartenir (voir la Notice sur l'histoire des textes, p. 396).

2. *Physiologie de la facture* : genre très en vogue en ce premier XIXᵉ siècle, les physiologies constituent des essais traitant de sujets graves ou futiles sur un mode comique.

Mi-sérieux mi-comiques, ces traités n'en sont pas moins porteurs de vérités et analyses sociologiques.

Page 198.

1. *Sophi* : ancien nom du shah de Perse.

2. *Cédé la place à la comédie des cachemires* : il semblerait que Balzac ait placé la boutique fictive du Persan à l'endroit même où Hetzel, son éditeur, avait établi sa librairie et vendait, entre autres, les œuvres de Balzac. Dans cette ode au commerce, Balzac fait lui-même un peu de publicité à son ami éditeur, à moins, comme le pensent certains critiques, que Hetzel ait lui-même rajouté ce passage d'autopromotion...

3. *Reçu par le Roi des Français à sa table* : allusion à Louis-Philippe qui avait coutume de recevoir des représentants du monde économique et commercial, au mépris de la tradition et de l'éthique aristocratiques qui impliquaient une distance entre noblesse et monde du travail.

Page 199.

1. *Les intelligents ciseaux de Victorine IV* : allusion à une couturière et un orfèvre à la mode au début des années 1840. Par ces détails, ce texte se signale également comme chronique mondaine.

2. *Sanhédrin* : Balzac reste dans l'univers orientaliste du Persan puisque le Sanhédrin est une instance traditionnelle du peuple juif, à la fois tribunal et assemblée législative. Elle siégeait à Jérusalem et a donné son nom au consistoire juif que Napoléon a créé en 1807.

Page 200.

1. *Il se vend et ne meurt pas* : allusion à la célèbre parole prêtée à Pierre Cambronne (1770-1842) lors de la bataille de Waterloo (« La garde meurt mais ne se rend pas ! »). La référence à la grande défaite napoléonienne se poursuit plus bas à propos des femmes anglaises qui sont « la bataille de Waterloo » des commis. Dans son entreprise burlesque de détournement, le texte fait feu de tout bois.

Page 203.

1. *Spleenique* : le mot anglais *spleen*, par-delà sa for-
tune baudelairienne, était très utilisé par Balzac pour
qualifier, *via* des dérivés souvent ironiques, un état de
langueur, plus ou moins étudié.

2. *Sélim* : Sélim III est le sultan ottoman qui signa la paix
avec Bonaparte au lendemain de la campagne d'Égypte.

Page 206.

1. Plusieurs fois ministre du commerce, *Cunin-
Gridaine* (1778-1859) incarne le type de la réussite auto-
didacte puisqu'il commença comme ouvrier dans une
usine de draps… où il épousera la fille du patron avant
de devenir député libéral.

UN HOMME D'AFFAIRES

Page 212.

1. Tous ces personnages sont des figures majeures de
La Comédie humaine. On a là une belle illustration du
système du retour des personnages dont Balzac exhibe
à maintes reprises dans cette nouvelle l'effet unificateur.

Page 213.

1. *Clichy* : la prison de Clichy succéda en 1826 à
Sainte-Pélagie comme lieu d'internement des prisonniers
pour dette. Gavarni (1804-1866) — qu'un état antérieur
du texte mentionnait avant de le remplacer par Bixiou —
avait produit pour le journal *Le Charivari* une série de 79
lithographies sur la prison pour dettes.

2. *Ce sujet, épuisé déjà vers 1500 par Rabelais* : allusion
à l'expression populaire « le quart d'heure de Rabelais »
désignant le moment où il faut payer sa part ou ses dettes.

Page 214.

1. *Renaré* : malin comme un renard.

Page 215.

1. *C'est le pont-des-soupirs* : alors que le pont-aux-ânes désigne une chose qui n'est difficile que pour les débutants, le pont-des-soupirs incarne une difficulté capitale puisque, à l'époque des Doges, ce pont menait aux « Plombs », les terribles prisons vénitiennes.

Page 216.

1. *Du Tillet* et *Nucingen* : deux des principales figures de la banque balzacienne. Du Tillet, ancien commis de César Birotteau, réussira à fonder sa fortune sur des agissements peu scrupuleux tandis que Nucingen, le « Napoléon de la finance », est le grand banquier de *La Comédie humaine*. Sa fortune, dont *La Maison Nucingen* relate la construction, est sans égale et lui permet de rivaliser avec les rois.

2. *Entreprises en commandite* : une entreprise en commandite s'apparente à une société par actions où l'investisseur place ses capitaux en laissant la conduite de l'entreprise au gestionnaire. Mais, dans un contexte où la législation commerciale est balbutiante, la commandite était si peu transparente et offrait si peu de garanties qu'elle autorisait nombre de malversations et suscitait donc les comportements les plus rigoureux des créanciers.

Page 218.

1. *In petto* : expression d'origine religieuse. « En secret », « au terme d'un accord secret ».

2. *Il est pipé* : vocabulaire de la chasse. « Attrapé », « pris au piège ».

Page 219.

1. *Et autres usuriers* : on retrouve là la confrérie des usuriers évoquée par Gobseck dans le récit éponyme.

2. *Des créances désespérées* : l'expression désigne des reconnaissances de dettes qu'un créancier, compte tenu de l'insolvabilité (ou de la mauvaise volonté) de l'emprunteur, n'a plus aucun espoir de voir rembourser. La pratique voulait alors qu'on tentât de les revendre, avec

une forte décote, ce qui était une manière de ne pas tout perdre (voir la Notice sur l'argent balzacien). L'acquéreur, légalement devenu le nouveau créancier, pouvait alors persécuter le débiteur pour tenter de récupérer la valeur réelle des billets augmentée des frais engendrés par les poursuites. C'est la raison pour laquelle Maxime est redevable de quelque 3 200 francs au duo Cérizet-Claparon.

Page 220.

1. *La haute comédie de la politique* : cet épisode aurait dû être conté dans *Le Député d'Arcis*, si ce roman n'était pas resté inachevé.

Page 221.

1. *Profès* : vocabulaire religieux. Par analogie, « qui est initié, qui n'est plus un novice ».

Page 223.

1. *Dans le Z* : c'est-à-dire au dernier rang.

Page 225.

1. *S'ingéra* : « se mêla », « se mit en tête » de faire quelque chose.
2. *Henri Monnier* (1799-1877) : acteur et auteur dramatique, Monnier fut aussi caricaturiste et écrivain, non sans avoir brièvement épousé la fonction publique. Ce parcours éclectique en fait un des modèles très transparent du Bixiou dont la verve irrigue la nouvelle.

Page 226.

1. *Sa bisque* : terme emprunté au jeu de paume au sens de « son avantage ».

Page 229.

1. *Le quart d'heure de Rabelais* : le moment où il faut rembourser ses dettes.
2. *En se faisant privilégier sur le cabinet de lecture* : en

prenant une sorte d'hypothèque sur le cabinet de lecture dont tout ou partie de la vente aurait dû lui revenir pour remboursement.

Page 235.

1. *Argent vivant* : désigne l'argent liquide, de préférence en pièces d'or, par opposition aux billets et lettres de change, monnaie scripturale dont la valeur est éminemment dépréciable, *a fortiori* en cette époque de pénurie monétaire (voir la Préface et la Notice sur l'argent balzacien).

2. *Enclaudé* : trompé.

Page 236.

1. *La forêt de Bondy* : nombre de croyances s'étaient construites autour de cette forêt proche de Paris où le voyageur courait le risque de perdre et sa fortune et son âme. La légende raconte notamment que des marchands dévalisés par des brigands auraient été sauvés par un ange qui fit jaillir une fontaine miraculeuse.

LE DÉPUTÉ D'ARCIS

Page 242.

1. *Un homme dont la parole y soit puissante* : les figures napoléoniennes — incarnations de vertu et de courage — sont souvent auréolées dans *La Comédie humaine* d'une puissance et d'une légitimité qui tranchent avec le déclin des valeurs dont témoigne le personnel de la Restauration ou de la monarchie de Juillet.

Page 243.

1. *L'ordonnance* : l'ordonnance royale du 24 juillet 1815 dresse la liste de cinquante-sept fidèles ayant soutenu et servi Napoléon pendant les Cent-Jours malgré leur serment d'allégeance au roi. Tous furent lourdement condamnés.

Page 248.

1. *Choisir un mari partout* : cette réplique illustre la manière dont, tout au long du XIXᵉ siècle, l'aristocratie a conclu des accords matrimoniaux avec la bourgeoisie, tractation politico-économique qui permettait à la première de retrouver un train de vie et à la seconde de bénéficier de l'aura politique des nobles. En l'espèce, les Cinq-Cygne constituent la grande famille aristocratique locale également au centre de l'autre grand roman champenois, *Une ténébreuse affaire*.

2. S'ouvrait à cet endroit, dans l'édition Furne, le chapitre II, « Révolte d'un bourg pourri libéral ».

Page 250.

1. *Cet Aristide champenois* : référence ironique à un saint, Aristide d'Athènes, apologiste chrétien du IIᵉ siècle qui se convertit au christianisme et mit sa verve philosophique au service de la religion naissante.

Page 253.

1. Ce genre de renvoi à d'autres œuvres se multiplie logiquement à la fin des années 1840 quand Balzac reprend *La Comédie humaine* pour lui donner cohérence et multiplier les ponts entre les récits. Sur le lien entre le présent roman et *Une ténébreuse affaire*, voir la Notice sur l'histoire des œuvres.

Page 255.

1. *Monsieur Dupin* : André-Marie-Jean-Jacques Dupin, dit Dupin aîné (1783-1865), homme politique contemporain de Balzac, réputé pour ses poses un peu rustres et campagnardes. De nombreux caricaturistes le présentaient vêtu comme un paysan et chaussé de souliers grossiers.

Page 257.

1. S'ouvrait à cet endroit, dans l'édition Furne, le chapitre III, « Où l'opposition se dessine ».

Page 268.

1. S'ouvrait à cet endroit, dans l'édition Furne, le chapitre IV, « Un premier orage parlementaire ».

Page 270.

1. *Mackintosh* : imperméable commercialisé en 1824 et dont le caractère novateur tenait à sa composition en caoutchouc.

Page 272.

1. *Garnier-Pagès* et *Laffitte* : hommes politiques libéraux.

Page 275.

1. *Robert Macaire* : célèbre personnage de bandit, incarné par Frédérick Lemaître dans la pièce *L'Auberge des Adrets* de Benjamin Antier en 1823, puis repris en 1835 dans la pièce *Robert Macaire*. Dans la période troublée des années 1830, ce personnage burlesque incarnant la révolte contre les autorités acquit une grande notoriété et devint un type (repris notamment par Daumier).

Page 277.

1. S'ouvrait à cet endroit, dans l'édition Furne, le chapitre V, « Les embarras du gouvernement d'Arcis ».

Page 279.

1. *Abd el-Kader a repris l'offensive en Afrique* : Abdelkader ibn Muhieddine (1808-1883) fut le chef des combattants qui luttèrent contre l'occupation française de l'Algérie de 1832 à 1847. Il remporta une victoire décisive contre les troupes françaises en 1839, l'année même où se déploie l'intrigue du *Député d'Arcis*.

Page 287.

1. S'ouvrait à cet endroit, dans l'édition Furne, le chapitre VI, « La campagne de 1814 au point de vue de la bonneterie ».

Page 291.

1. *L'acquisivité* : capacité à acquérir. Balzac convoque, sans doute avec une pointe d'ironie ici, une théorie phrénologique à laquelle il accordait un grand crédit, théorie qui lisait le caractère et les qualités morales dans les traits du visage.

Page 296.

1. S'ouvrait à cet endroit, dans l'édition Furne, le chapitre VII, « La maison Beauvisage ».

Page 303.

1. S'ouvrait à cet endroit, dans l'édition Furne, le chapitre VIII, « Où paraît la dot, héroïne de cette histoire ».

Page 311.

1. S'ouvrait à cet endroit, dans l'édition Furne, le chapitre IX, « Histoire de deux malins ».

Page 320.

1. S'ouvrait à cet endroit, dans l'édition Furne, le chapitre X, « L'inconnu ».

Page 325.

1. *Par la volonté du créateur de tant d'histoires* : on appréciera cette démonstration de force de l'auteur qui ne cache en rien les puissances de l'arbitraire romanesque !

Page 326.

1. *Tigre* : désigne un petit groom, un serviteur.

Page 328.

1. S'ouvrait à cet endroit, dans l'édition Furne, le chapitre XI, « Une vue du salon Marion ».

Page 335.

1. S'ouvrait à cet endroit, dans l'édition Furne, le chapitre XII, « Description d'une partie de l'inconnu ».

Page 342.

1. S'ouvrait à cet endroit, dans l'édition Furne, le chapitre XIII, « Où l'étranger tient tout ce que promet l'inconnu ».

2. *Quo me trahit fortuna* : Balzac aimait bien inventer des devises pour son personnel aristocrate. Celle-ci jouit d'un double sens intéressant qui caractérise l'ambivalence d'un personnage qui est à la fois un noble héritier de l'idéal chevaleresque (« là où le destin me conduit ») et en perpétuelle recherche d'argent « là où l'argent m'emmène ».

Page 346.

1. *Poculerait* : « boirait », du latin *pocula*, « coupe ».

Page 349.

1. S'ouvrait à cet endroit, dans l'édition Furne, le chapitre XIV, « Où le candidat perd une voix ».

Page 353.

1. *Le mariage de son fils* : le manuscrit est fautif. Pour la bonne compréhension, il faut lire « son neveu ».

Page 354.

1. *Il s'en présentera, garde-toi d'en douter* : citation extraite du *Tancrède* de Voltaire.

Page 357.

1. S'ouvrait à cet endroit, dans l'édition Furne, le chapitre XV, « Interrogatoire subi par l'inconnu ».

Page 365.

1. S'ouvrait à cet endroit, dans l'édition Furne, le chapitre XVI, « Chez Mme d'Espard ».

Page 366.

1. *Il est assez inutile* : cette prétérition, fréquente chez Balzac, permet à l'auteur de retracer la carrière d'un

personnage qui commence dans *Gobseck* et dont on reprend les jalons en introduction.

Page 367.

1. *Mariée [...] au comte de Rastignac* : par dévouement maternel sans doute, Delphine de Nucingen donne sa fille en mariage à Rastignac... après avoir été elle-même sa maîtresse. Un peu plus bas, Maxime saluera, avec une délicatesse douteuse, les vingt ans de travaux forcés auxquels s'est astreint Rastignac pour ainsi obtenir la fortune de Nucingen.

Page 371.

1. *Le spectre de Banquo* : allusion à la fameuse scène de *Macbeth* où le héros éponyme voit s'asseoir à sa table son ami assassiné.

Page 372.

1. S'ouvrait à cet endroit, dans l'édition Furne, le dix-septième et dernier chapitre, « Portrait avec notice ».

2. *Brillat-Savarin* : le texte fait ici référence à la *Physiologie du goût* que venait de publier Jean Anthelme Brillat-Savarin (1755-1826), magistrat et gastronome que Balzac connaissait suffisamment bien pour publier en annexe de cette *Physiologie* son *Traité des excitants modernes*.

Page 378.

1. *Baron de Rastignac* : Balzac, au fil des réécritures, a gratifié ce personnage du titre de comte. Cette qualification de baron, inférieure, est donc un oubli.

Page 380.

1. *Le château* : nom du ministère de l'Intérieur.

LA MAISON DU CHAT-QUI-PELOTE, suivi de LE BAL DE SCEAUX, de LA VENDETTA, et de LA BOURSE. *Préface d'Hubert Juin. Édition établie par Samuel S. de Sacy.*

LA MUSE DU DÉPARTEMENT, suivi d'UN PRINCE DE LA BOHÈME. *Édition présentée et établie par Patrick Berthier.*

LES EMPLOYÉS. *Édition présentée et établie par Anne-Marie Meininger.*

PHYSIOLOGIE DU MARIAGE. *Édition présentée et établie par Samuel S. de Sacy.*

LA MAISON NUCINGEN précédé de MELMOTH RÉCON-CILIÉ. *Édition présentée et établie par Anne-Marie Meininger.*

LE CHEF-D'ŒUVRE INCONNU, PIERRE GRASSOU et autres nouvelles. *Édition présentée et établie par Adrien Goetz.*

SARRASINE, GAMBARA, MASSIMILLA DONI. *Édition présentée et établie par Pierre Brunel.*

LE CABINET DES ANTIQUES. *Édition présentée et établie par Nadine Satiat.*

UN DÉBUT DANS LA VIE. *Préface de Gérard Macé. Édition établie par Pierre Barbéris.*

LA FEMME DE TRENTE ANS. *Édition nouvelle, présentée et établie par Jean-Yves Tadié.*

Composition Nord Compo
Impression Maury Imprimeur
45330 Malesherbes
le 18 février 2019
Dépôt légal : février 2019
Numéro d'imprimeur : 234199

ISBN 978-2-07-030409-7 / Imprimé en France.

169449